配色入门
速查5000例

红糖美学 著

色彩印象

北京大学出版社
PEKING UNIVERSITY PRESS

图书在版编目(CIP)数据

色彩印象：配色入门速查5000例 / 红糖美学著. —北京：北京大学出版社，2023.7
ISBN 978-7-301-34075-2

Ⅰ.①色… Ⅱ.①红… Ⅲ.①配色 Ⅳ.①J063

中国国家版本馆CIP数据核字(2023)第095508号

书　　　名	色彩印象：配色入门速查5000例
	SECAI YINXIANG: PEISE RUMEN SUCHA 5000 LI
著作责任者	红糖美学　著
责 任 编 辑	刘　云　孙金鑫
标 准 书 号	ISBN 978-7-301-34075-2
出 版 发 行	北京大学出版社
地　　　址	北京市海淀区成府路205号　100871
网　　　址	http://www.pup.cn　　新浪微博：@北京大学出版社
电 子 信 箱	pup7@pup.cn
电　　　话	邮购部 010-62752015　发行部 010-62750672　编辑部 010-62570390
印 刷 者	北京宏伟双华印刷有限公司
经 销 者	新华书店
	880毫米×1230毫米　32开本　10印张　536千字
	2023年7月第1版　2023年7月第1次印刷
印　　　数	1-4000册
定　　　价	98.00元

未经许可，不得以任何方式复制或抄袭本书之部分或全部内容。
版权所有，侵权必究
举报电话：010-62752024　电子信箱：fd@pup.pku.edu.cn
图书如有印装质量问题，请与出版部联系，电话：010-62756370

PREFACE
前言

我们在创作本书时,曾设定过一个目标,那就是希望每一位翻开本书的读者都能惊喜万分,感受到这是一本案头常用的配色速查工具书。
全书共有 264 个配色主题,每个主题根据与主题相关的图片和颜色来设定内容。
讲解时,每个主题列出 9 种颜色,并附有详细的颜色名称、RGB 值、CMYK 值,同时将这些颜色进行两色、三色、五色搭配,应用到海报、插图、LOGO 等配色实践中,组合出配色案例。
本书适合色彩工作者从基础学习到实际设计应用的各种场景。
此外,本书的颜色索引按照色系整理了全书所有的色块,并附上了与正文对应的颜色名称、颜色编号及色块在正文中的页码,方便大家在设计创作中随时查阅。
如果读者在日常生活中遇到配色方面的困惑,翻看本书,它会给你带来无限的创意和灵感。

温馨提示

本书提供了颜色索引源文件等学习资源,读者可扫描"博雅读书社"二维码,关注微信公众号,输入本书77页资源下载码,根据提示获取。也可扫描"红糖美学"二维码,添加客服,回复"色彩印象",获得本书相关资源。

博雅读书社 红糖美学

CONTENTS 目录

01 色彩基础知识
Basic Knowledge of Color

1 色彩的三大属性·010
2 RGB 和 CMYK·012
3 认识色相环·013
4 色彩的印象·015
5 色彩的效果·016
6 基本配色手法·017

02 大自然是顶级配色师
Nature is the Best Colorist

001 湖畔秋色·020
002 湖面的阳光·021
003 雪山下的湖泊·022
004 日落归鸟·023
005 雪域高山·024
006 初雪后的日出·025

007 晨曦的灯塔·026
008 旭日初升·027
009 繁星点点·028
010 盛夏星空·029
011 神秘极光·030
012 极地梦幻·031

013 碧海细沙·032
014 夏日沙滩·033
015 云之国·034
016 天空之梦·035
017 轻柔的海风·036
018 浪花滔滔·037

019 驼铃悠扬·038
020 热情的沙漠·039
021 山涧流水·040
022 银瀑汇聚·041
023 丰收时节·042
024 原野青青·043

025 草原马群·044
026 茂林绿丘·045
027 雨色朦胧·046
028 白露为霜·047
029 晶莹晨露·048

03 大自然的清新美物
Beautiful Plants of Nature

030 静谧花语·050
031 花卉印象·051
032 明媚花朵·052
033 花的梦境·053
034 花样旅途·054
035 复古花台·055
036 茁壮成长·056
037 麦田的守望·057

038 风吹麦浪·058
039 高粱熟了·059
040 多肉家族·060
041 沙漠之花·061
042 冰清雪域·062
043 奶油果霜·063
044 打翻的菜篮·064
045 简约生活·065

046 简食·066
047 夏日番茄·067
048 落叶飘扬·068
049 花园深处·069
050 树枝的秘密·070
051 秋日白桦·071
052 含苞待放·072
053 丝竹清韵·073

054 清晨小物·074
055 香瓜的诱惑·075
056 红榴似火·076
057 什锦果盘·077
058 橙心蜜意·078
059 火红樱桃·079
060 天然果汁·080
061 阳光果橙·081

062 异国香料·082
063 浓郁香料·083
064 香辛料·084
065 味蕾之旅·085
066 早餐沙拉·086
067 厨房一角·087
068 烹饪的乐趣·088

04 充满灵动感的色彩旋律
Colorful Melodies Filled with Vitality

- 069 慵懒小猫·090
- 070 林间萌物·091
- 071 沙漠之旅·092
- 072 呆萌长颈鹿·093
- 073 草原斑马·094
- 074 勤劳工蜂·095
- 075 扑花蝴蝶·096
- 076 紫黄蜂·097
- 077 蝶恋花·098
- 078 停歇的红蜻蜓·099
- 079 雪域蓝鸟·100
- 080 机灵小鸟·101
- 081 火烈鸟·102
- 082 蓝带翠鸟·103
- 083 无冕歌王·104
- 084 海底旅行者·105
- 085 海岛红蟹·106
- 086 锯缘青蟹·107
- 087 深海水母·108
- 088 海底精灵·109
- 089 鹦鹉螺贝壳·110

05 温馨小物为生活注色
The Small Sweet things of Life

- 090 小聚时光·112
- 091 盘中小物·113
- 092 质朴餐篮·114
- 093 英式下午茶·115
- 094 阅读时光·116
- 095 优雅夜灯·117
- 096 慵懒午后·118
- 097 温馨抱枕·119
- 098 浓郁香水·120
- 099 香氛小物·121
- 100 妆台一角·122
- 101 香薰恋人·123
- 102 生活小柜·124
- 103 宁静的岁月·125
- 104 家具的撞色·126
- 105 极简北欧风·127
- 106 干花摆件·128
- 107 装饰画·129
- 108 回归至简·130

06 舌尖上的美食
A Bite of Food

- 109 少女的甜蜜·132
- 110 蛋糕的诱惑·133
- 111 夸克奶油·134
- 112 清爽一夏·135
- 113 彩虹色的梦·136
- 114 糖果酒吧·137
- 115 元气鲜橙·138
- 116 夏日西瓜汁·139
- 117 蓝色夏威夷·140
- 118 红粉佳人·141
- 119 热奶咖啡·142
- 120 午后小憩·143
- 121 草莓果酱·144
- 122 果酱巧克力·145
- 123 青柠红酒虾·146
- 124 柠檬蛤蜊汤·147
- 125 健康沙拉·148
- 126 素食什锦沙拉·149
- 127 鲜虾蔬菜粥·150
- 128 美味热汤·151
- 129 蔬菜烩鸡胸·152
- 130 简单开胃菜·153
- 131 红酒与意面·154
- 132 西餐牛排·155
- 133 鸡蛋三明治·156
- 134 生煎牛肉·157
- 135 黄金炒饭·158

07 艺术流派的色彩幻想
Color Fantasy of Art Genre

- 136 波普主义·160
- 137 红色幻想·161
- 138 波普风建筑1·162
- 139 波普风建筑2·163
- 140 音乐之声·164
- 141 时光的声音·165
- 142 波西米亚围巾·166
- 143 夕阳下的女孩·167
- 144 记录者·168
- 145 旧时光·169
- 146 素净之城·170
- 147 地中海庭院·171
- 148 高处的远望·172
- 149 银色最爱·173
- 150 花季少女·174
- 151 蓬帕杜夫人·175
- 152 绘画的寓言·176
- 153 典雅复古风·177
- 154 奢华宫廷风·178

08 色彩的环球之旅
A Global Tour of Color

- 155 法国花园·180
- 156 卢浮宫·181
- 157 捷克的夜晚·182
- 158 漫步布拉格·183
- 159 清水寺·184
- 160 富士山·185
- 161 芬兰小镇·186
- 162 冰岛的屋顶·187
- 163 圣托里尼·188
- 164 希腊的角落·189
- 165 威尼斯港口·190
- 166 五渔村的浪漫·191
- 167 天空塔·192
- 168 万里长城·193
- 169 西班牙的街道·194
- 170 好莱坞·195
- 171 泰晤士河畔·196
- 172 泰姬陵·197
- 173 狮身人面像·198

09 穿衣搭配中的色彩应用
The Color of Costume Matching

- 174 夏日活力·200
- 175 巴塞罗那街头·201
- 176 撞色的艺术·202
- 177 朦胧少女风·203
- 178 柔情玛奇朵·204
- 179 雨露蔷薇·205
- 180 复古宫廷风·206
- 181 红色激情·207
- 182 樱草之春·208
- 183 枫的季节·209
- 184 樱之庭·210

10 质感纹理的色彩碰撞
The Contrast Color of Textures

- 185 烛韵荷纹·212
- 186 亮珍珠·213
- 187 木上石花·214
- 188 太阳的晕染·215
- 189 紫水晶·216
- 190 翡翠·217
- 191 白桦树皮·218
- 192 旧石巷·219
- 193 亮缎薄纱·220
- 194 亚麻面料·221
- 195 虹之裳·222
- 196 质感创造·223
- 197 经典红·224

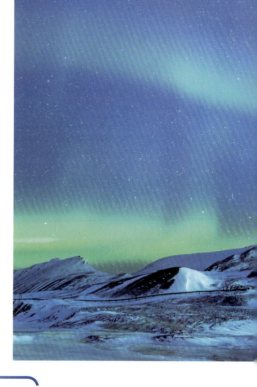

11 历史珍品的神秘色彩
The Color of the Cultural Relics

- 198 鸟雀戏繁花·226
- 199 仙鹤于飞·227
- 200 年轮花绣·228
- 201 针线艺术·229
- 202 壮士舞剑·230
- 203 虎啸山头·231
- 204 喜庆剪纸·232
- 205 百年好合·233
- 206 鸟语花香·234
- 207 复古茶碗·235
- 208 蓝釉瓷碗·236
- 209 白瓷花釉·237
- 210 盘中景·238

12 风俗各异的节日色彩
The Color of the Festival

- 211 端午节·240
- 212 中秋节·241
- 213 感恩节·242
- 214 复活节·243
- 215 西式婚礼·244
- 216 中式婚礼·245
- 217 元宵节·246
- 218 除夕夜·247
- 219 圣诞节·248
- 220 胡里节·249
- 221 威尼斯狂欢节·250
- 222 万圣节·251
- 223 浪漫情人节·252

13 画笔下的斑斓世界
Painted World under the Brush

- 224 松原雪景·254
- 225 水天相接·255
- 226 塞北的雪·256
- 227 甜如初恋·257
- 228 红色小屋·258
- 229 可爱的参娃娃·259
- 230 湘云醉卧·260
- 231 宝钗出闺·261
- 232 秦可卿春困·262
- 233 尤三姐自刎·263
- 234 紫藤花下·264
- 235 一纸书信·265
- 236 幽山古寺·266
- 237 落花时节·267
- 238 浪花翻涌·268

14 不同领域的专属色彩
The Exclusive Color of the Different Field

- 239 挥汗如雨·270
- 240 健身达人·271
- 241 屋顶瑜伽·272
- 242 曼妙身姿·273
- 243 封面女郎·274
- 244 橱窗百货·275
- 245 手术室·276
- 246 健康检查·277
- 247 活跃的课堂·278
- 248 莘莘学子·279
- 249 办公角落·280
- 250 商务洽谈·281
- 251 科学实验·282

15 把惊艳的配色带回家
Bring the Amazing Color Home

- 252 理工男居室·284
- 253 技术宅居·285
- 254 精致白领·286
- 255 文艺青年·287
- 256 可爱宝贝·288
- 257 活泼儿童房·289
- 258 浪漫夫妻·290
- 259 亲密恋人·291
- 260 儒雅老年·292
- 261 古朴暮年·293
- 262 优雅女性·294
- 263 清新少女·295
- 264 阳光少年·296

颜色索引·297

主题意象索引·318

阅读说明：高效使用本书

01 配色主题编号
共计264个配色主题。

02 配色主题名称
不同配色主题的名称。

03 导语
由配色的照片引发的话题或随感。

04 关键词
配色传达的色彩意象。

05 色彩比例
配色主题图片的主要色彩所占比例。

06 照片
配色主题的源照片。

07 两色、三色、五色搭配
简单实用的两色、三色、五色配色方案。
配色的编号与色块编号对应。

08 配色案例
适用于海报、插画、LOGO等的配色案例。

09 颜色名称和色值
配色色块的名称和对应的RGB值、CMYK值。

01 001

02 湖畔秋色

03 湖畔一簇簇的红叶仿佛正在燃烧，铺天盖地的红宛若华美而柔软的绸缎，艳丽的红色在褐色的衬托下显得格外耀眼，呈现出秋日的繁华。

04 **关键词**
简洁　活力　成熟　稳重

05 色彩比例

06

07 色彩搭配
两色搭配
三色搭配
五色搭配

08 配色案例

09
1 浅玫瑰棕 R199·G164·B158 C25·M39·Y32·K0
2 黄土赭色 R172·G96·B79 C36·M71·Y67·K3
3 火焰红 R232·G64·B15 C0·M87·Y98·K0
4 冷雾蓝 R245·G248·B253 C5·M2·Y0·K0
5 秋日绿 R110·G97·B61 C61·M59·Y83·K16
6 哥特式玫瑰红 R139·G50·B31 C44·M89·Y100·K20
7 金菊蟹黄 R242·G160·B101 C1·M47·Y60·K0
8 丝绸黑 R45·G40·B44 C80·M79·Y71·K51
9 巴洛克黑 R105·G86·B100 C65·M68·Y51·K11

Basic Knowledge of Color

01 色彩基础知识

自然界中美妙的色彩刺激我们的视觉,影响着我们的心情,因此掌握基本的色彩知识在配色中是非常有必要的。

① 色彩的三大属性

色彩的种类丰富，其三个基本属性为色相、明度和纯度（也称彩度、饱和度）。这三个属性分别表示色彩的相貌、色彩的明暗程度，以及色彩的鲜艳程度。

色相

色相即色彩呈现出的相貌，它是有彩色的首要特征。色相作为色彩的重要特征之一，是人类区分不同色彩的标准。自然界中的色相非常丰富，其中基本的色相有红、橙、黄、绿、蓝、紫。

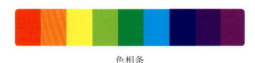

色相条

色相环的构成

白色光包含了所有可见颜色，人眼能看到的是由紫到红的可见光谱，就像看到的彩虹颜色。为了在使用颜色时更加方便，人们对可见光区域进行了简化，将其分为 12 种或 24 种基本的色相。

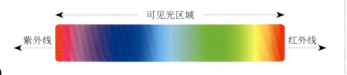

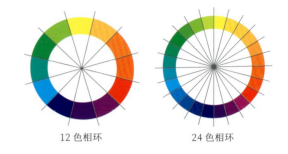

12 色相环　　　　24 色相环

色相环是指一种圆形排列的色相光谱，主要分为 12 色相环和 24 色相环。

色相对比

色相环上任意两种颜色或多种颜色并置在一起时，会呈现色相的差异，从而形成对比，这种对比称为色相对比。两种具有明显色相差异的色彩进行搭配时，在视觉上会形成错误的判断。同时看两种颜色，且底色和图案色为对比色或邻近色时，平面的图案会显出立体化的效果。图案与背景叠加的方式比两种色相衔接的方式更能呈现出错视效果。

❶

❷

图案色会向底色的互补色方向发生色相变化。

❶ 橙色的图案在左边黄色的底色上，看上去带有蓝色；在右边红色的底色上立体感更强。
❷ 蓝色的图案在右边绿色的底色上，看上去带有紫红色；在左边的红色底色上显得更加强烈、醒目。

明度

明度即色彩的明暗程度，反映的是色彩的深浅变化。在有彩色中，黄色明度最高，紫色明度最低，红、橙、蓝、绿的明度中等；在无彩色中，明度最高的是白色，明度最低的是黑色。如果要使色彩明度提高，则可加入白色；如果要使色彩明度降低，则可加入黑色。

 明度变化应用

 加入白色 □
色调更加明亮，但缺少活力。

 加入灰色 ■
色调不至于太黑暗，能突出冰冷的感觉。

 加入黑色 ■
色调显得神秘、黑暗、罪恶、危险。

明度条

明度对比

明度对比是在某种颜色与周边颜色的明度差很大时产生的。将亮色与暗色放在一起时，亮色更亮，暗色更暗。

图案色会向与底色趋势相反的方向发生明度变化。

❶灰色的图案在左边偏白的底色上显得较暗，在右边深灰色的底色上显得较亮。
❷蓝色的图案在左边偏白的底色上显得更暗，在黑色的底色上显得更亮。

纯度

纯度是指色彩的鲜艳程度。纯度越高，色彩越鲜艳；纯度越低，色彩越暗浊。其中，红、橙、黄、绿、蓝、紫等色的纯度非常高，黑、白、灰的纯度为零。

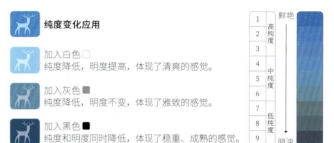

纯度变化应用

加入白色 □
纯度降低，明度提高，体现了清爽的感觉。

加入灰色 ■
纯度降低，明度不变，体现了雅致的感觉。

加入黑色 ■
纯度和明度同时降低，体现了稳重、成熟的感觉。

纯度条

纯度对比

因纯度的差异而形成的色彩对比叫纯度对比。当底色比图案色的纯度高时，图案色在视觉上比实际的纯度显得更低。

图案色会向与底色趋势相反的方向发生纯度变化。

❶橙色的图案在左边灰色的底色上显得纯度较低，在右边酒红色的底色上显得纯度较高。
❷红色的图案在右边蓝色的底色上显得纯度较高，在左边橙色的底色上显得纯度较低。

② RGB 和 CMYK

表现色彩的方法有两种：一种是电视、显示器、舞台照明等采用 RGB 模式进行加法混色；另一种是印刷品或颜料等采用 CMYK 模式进行减法混色。

RGB 加法混色

加法混色是指色光的混合，其中红、绿、蓝三种颜色被称为"色光三原色"，通过它们之间的相互叠加可以混合出各式各样的色彩。当三原色同时混合在一起时可变成白色。

RGB 模式是根据加法混色原理制定的，主要用于电子显示设备，在许多图形图像软件中提供了此颜色模式的调配功能。

CMYK 减法混色

减法混色是指颜料与颜料的混合。颜料的三原色是青、品红和黄，即我们常说的"印刷色"，它们之间相互混合可以产生新的色彩。随着混合色彩种类增多，所产生的新色彩的明度和纯度都会降低，当三原色同时混合在一起时可变成黑色。

CMYK 模式是根据减法混色原理制定的，主要用于印刷领域，如图书、期刊、报纸、宣传海报等。

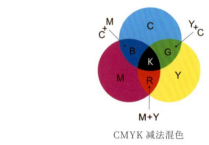

CMYK 减法混色

C 版　　M 版　　Y 版　　K 版

印刷品

将图片转换为 C、M、Y、K 4 个版，在色版上各色彩的阶调会转换成网点，之后根据网点的大小及分布密度涂上 CMYK 油墨重叠印刷，即可得到印刷品。

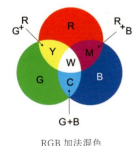

RGB 加法混色

放大电视或计算机的画面，可见排列的 R、G、B 小点，这些点可通过不同发光强度再现各种颜色。

免税车辆因转让、改变用途等原因,其免税条件消失的,纳税人应在免税条件消失之日起 60 日内到主管税务机关重新申报纳税。免税车辆发生转让,但仍属于免税范围的,受让方应当自购买或取得车辆之日起 60 日内到主管税务机关重新申报免税。

3) 纳税地点

纳税人购置应税车辆,应向车辆登记注册地(即车辆的上牌落籍地)的主管税务机关申报纳税;购置不需要办理车辆登记注册手续的应税车辆,应当向纳税人所在地的主管税务机关申报纳税。

登记注册地具体指:军队、武警的车辆的登记注册地为军队、武警车辆管理部门所在地;部分农用运输车辆的登记注册地为地、市或县农机车管部门所在地;摩托车的登记注册地为县(市)公安车管部门所在地;上述车辆以外的各种应税车辆的登记注册地为市或地、市以上公安车管部门所在地。

4) 纳税申报

车辆购置税实行一车一申报制度。纳税人办理纳税申报时应如实填写《车辆购置税纳税申报表》,同时提供包括车主身份证明、车辆价格证明、车辆合格证明和税务机关要求提供的其他资料在内的资料的原件和复印件。原件经车购办审核后退还纳税人,复印件和《机动车销售统一发票》的报税联由车购办留存。已经办理纳税申报的车辆,底盘发生更换的,纳税人应按规定重新办理纳税申报;对于已税车辆车架发生更换的,不需重新办理车辆购置税纳税申报。

免税条件消失的车辆,纳税人在办理纳税申报时,应如实填写纳税申报表,同时提供以下资料。

(1) 发生二手车交易行为的,提供纳税人身份证明、《二手车销售统一发票》和《车辆购置税完税证明》(以下简称完税证明)正本原件。

(2) 未发生二手车交易行为的,提供纳税人身份证明、完税证明正本原件及有效证明资料。

车辆购置税的纳税申报表参见表 10-4。

表 10-4 车辆购置税纳税申报表

填表日期:　　年　　月　　日　　　　行业代码:　　　　　　注册类型代码:
纳税人名称:　　　　　　　　　　　　　　　　　　　　　　金额单位:元

纳税人证件名称		证件号码			
联系电话		邮政编码		地址	
车辆基本情况					
车辆类别	1. 汽车　2. 摩托车　3. 电车　4. 挂车　5. 农用运输车				
生产企业名称		机动车销售统一发票(或有效凭证)价格			
厂牌型号		关税完税价格			
发动机号码		关税			

③ 认识色相环

这里以12色相环为例,其中有原色、间色、复色、暖色和冷色、同类色、互补色、邻近色、对比色等。

原色

原色是指不能通过其他色彩混合调配而出的基本色,是色相环中所有颜色的"父母"。红、黄、蓝三种原色平均分布在色相环中。

原色

三原色具有强烈的视觉冲击力。

间色

间色是由两种原色混合形成的颜色,也称为"第二次色"。例如,黄加红产生橙,黄加蓝产生绿,红加蓝产生紫。根据红、黄、蓝三色混合的比例不同,间色也会随之产生变化。

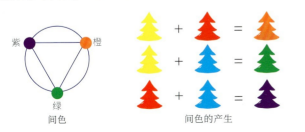

间色 间色的产生

复色

复色由原色和间色或间色和间色调和而成。复色的名称由两个颜色名称组成,如黄绿、黄橙、蓝紫等;如果调和中有原色时,则由原色名称开头。在色相环中黄橙位于黄和橙之间。

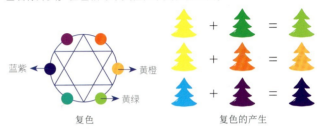

复色 复色的产生

暖色和冷色

从色彩给人的观感来分类,色相环中的红、橙、黄属于暖色,让人感到温暖、亲密;蓝、蓝绿、蓝紫属于冷色,让人感到冷静、凉爽。

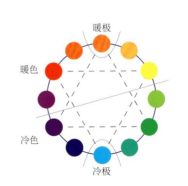

» 暖色使人联想到炎热的沙漠

» 冷色使人联想到寒冷的冬天

同类色

同类色是指色相环上夹角在 60°以内的颜色，其色相对比差异不是很大，给人协调统一、稳定自然的印象。同类色的搭配有助于画面效果的实现，且不容易出错。为了避免版面显得呆板，可以通过增加同类色的明暗对比来制造丰富的质感和层次。

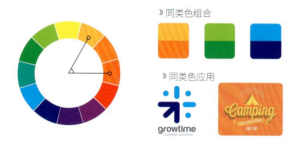

》同类色组合

》同类色应用

邻近色

邻近色是指色相环上夹角在 60°~90°的颜色，如红与橙黄、橙与黄绿等。邻近色在色相上色彩倾向相近，但在明度和纯度上可以构成较大反差效果，因此这种配色可以使画面呈现跳跃的感觉。

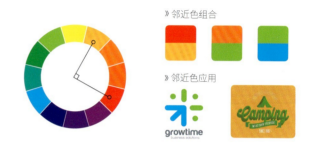

》邻近色组合

》邻近色应用

互补色

互补色是指色相环上夹角为 180°的颜色，如蓝色和橙色、红色和绿色、黄色和紫色等。互补色有非常强烈的对比度，在颜色纯度很高的情况下，可以打造十分震撼的视觉效果。

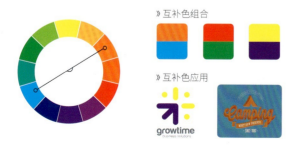

》互补色组合

》互补色应用

对比色

对比色是指色相环上相距 120°~180°的颜色。这样的色彩搭配可以使画面存在矛盾关系，矛盾越明显，则意味着对比越强烈。对比色常用于凸显需要着重说明的独立视觉元素，或者表达主题信息。

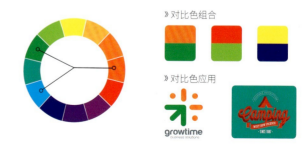

》对比色组合

》对比色应用

④ 色彩的印象

色彩具有引发联想和带动情绪的作用，可以决定人对事物的第一印象。理解色彩相关知识并用于创作中，可以使作品充满无限的可能。

色相的印象

在色彩的三大属性中，色相对人心理的影响最大。色彩给人的感受和印象因人而异，不同的国家和文化，色彩代表的意义也会有所差异。此外，每种色彩大多同时拥有正面和负面形象。了解色彩给人的印象并将其用于设计中，可以让作品更出色。

色彩单独存在时普遍能引发的联想

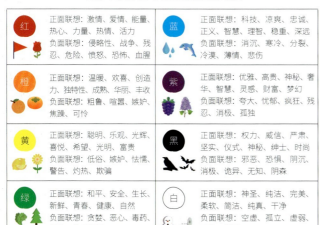

色调的印象

色调指的是画面中色彩的整体倾向，可以使不同色相的物体都带有同一色彩倾向。即使使用相同的色相配色，色调不同，传达的情感也相差甚远。因此，针对不同的受众选择合适的色调非常重要。

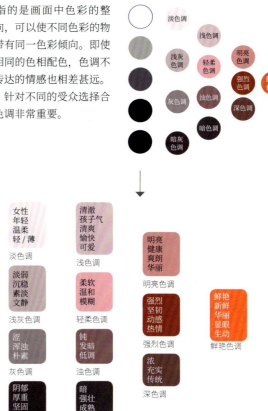

不同色调的名称与情感语言

⑤ 色彩的效果

不同的色彩具有不同的意象特征，可以使人产生不同的感受和遐想。每种颜色给人的感觉不同，但要具体说明有何不同又是一件很难的事。不过，可以从色彩表达的特定情绪及它的不同效果来进行分析。

轻与重

物体的明度越高，让人感觉越轻；明度越低，让人感觉越重。明度相同时，物体的纯度越高，让人感觉越轻；纯度越低，让人感觉越重。在物体的明度和纯度相同时，暖色显轻，冷色显重。
下面两张图中，物体相同，但颜色不同，❶中的物体看起来重，❷中的物体看起来轻。

兴奋与平静

兴奋与平静主要取决于色彩的冷暖。红、橙、黄等暖色会使人感到兴奋，蓝、蓝绿、蓝紫等冷色会使人感到平静。高明度、高纯度的色彩会使人有兴奋感，低明度、低纯度的色彩会使人有平静感。
下面两张图中，❶看起来更能令人兴奋，❷看起来菠萝没有食欲，音箱令人有平静感。

前进与后退

物体的色彩越暖，明度越高，纯度越高，则面积显得越大，越具有前进感；色彩越冷，明度越低，纯度越低，则越具有后退感。
下图中，❶的中央感觉凸出，❷的中央感觉内凹。暖色系（如红、橙、黄）具有前进感，而冷色系（如蓝、蓝绿、蓝紫）具有后退感。

膨胀与收缩

高纯度、高明度、暖色系的色彩都是膨胀色，低纯度、低明度、冷色系的色彩均为收缩色。在室内装修中，比较宽敞的空间可以采用膨胀色，使空间看起来更饱满，反之使用收缩色，如下图所示。

 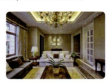

下面两张图为同一外形的杯子，但❶看起来又大又近，❷看起来又小又远。

⑥ 基本配色手法

在设计中，各种色彩的搭配组合能够给人以丰富多彩的印象，将适合的色彩进行协调的搭配组合，会大大提升设计的表现力。

同色系配色

同色系配色是指色相相同，明度和纯度不同，色彩有深浅之分的配色，属于弱对比效果的色组。由于同色系配色的色相单一，呈现了协调统一、变化微妙的效果，容易给人单调乏味的感觉，因此使用时应追求对比和变化，可以加大颜色明度和纯度对比，使画面更加生动。

» 同色系配色组合

» 同色系配色应用

对比色配色

对比色配色是指用明度差异明显的颜色进行搭配，简单来说就是撞色。这里对比色搭配中的颜色并不只是色相环上相距180°的两种颜色，而是任意位置上的两种明度差异较大的颜色，如冷色配暖色。由于颜色明度差异，这种配色可以呈现出明朗鲜艳的视觉效果。

» 对比色配色组合

» 对比色配色应用

有主导色彩的配色

以某一色彩作为主导色，配以其他陪衬色彩的搭配方式就是有主导色彩的配色。这是由某一种色相支配和统一画面的配色方式。如果不是同一种色相，则色相环上相邻的同类色也可以形成相近的配色效果。当然，也有一些色相差异较大的做法，比如撞色的对比。

» 有主导色彩的配色组合

» 有主导色彩的配色应用

有主导色调的配色

以某一色调作为主导色调，配以其他陪衬色彩的搭配方式就是有主导色调的配色。这是由同一色调构成的统一性配色。主导色调是画面的主要色彩倾向，决定画面总的色彩印象。即使画面中出现多种色相，只要保持色调一致，画面也能整体统一。不同的色调会给人不同的感受。

» 有主导色调的配色组合

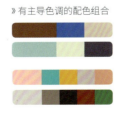

» 有主导色调的配色应用

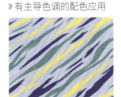

强调色配色

强调色配色是指在同色系色彩构成的配色中,通过添加强对比的色彩,在画面中突出重点内容。这种方式在明度、纯度接近的配色中都适用。强调色可以是任何一种颜色,只要与基本颜色的明度、纯度、色相有较大的差异即可。强调色配色的关键在于将强调色限定在整体画面的小范围内。

》强调色配色组合

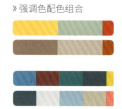

》强调色配色应用

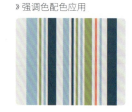

高调的配色

高调的配色是指具有较高的纯度,色彩间有较强的对比,给人活泼、动感、前卫、热闹等感受的配色方式。这种配色具有较强的感染力和刺激感,识别度极强,适用于健康、热闹、积极、欢乐、生动、活泼、动感、激烈、青年、儿童等主题的表现。

》高调的配色组合

》高调的配色应用

主体突出的配色

想突出主体,可以单方面改变主体色的纯度、明度,或者将二者同时改变,使其与背景形成较强的对比,使主体更加醒目,这也可以令画面整体更显和谐。

》主体突出的配色组合

改变纯度

改变明度

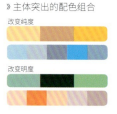

》主体突出的配色应用

低调的配色

低调的配色是指具有较低的纯度,色彩间的对比较弱,给人质朴、安静、低调、稳重等感受的配色方式。这种配色的视觉冲击力较弱,识别度相对较低,适用于朴素、温柔、平和、内敛、踏实、萧瑟、大众、亲切、自然、沉稳等主题的表现。

》低调的配色组合

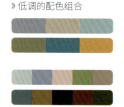

》低调的配色应用

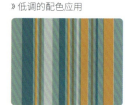

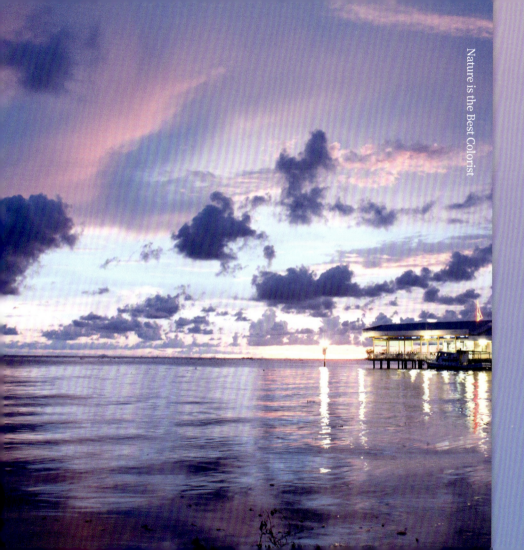

Nature is the Best Colorist

02 大自然是顶级配色师

飘逸的白云、险峻的高山、汹涌的大海……陶醉在这色彩丰富的风景里,我们惊叹于大自然神奇的配色能力。本章围绕自然场景进行展示,色彩风格清新自然,给人平静感。

001
湖畔秋色

湖畔一簇簇的红叶仿佛正在燃烧,铺天盖地的红宛若华美而柔软的绸缎,艳丽的红色在褐色的衬托下显得格外耀眼,呈现出秋日的繁华。

关键词
- 简洁
- 活力
- 成熟
- 稳重

色彩比例

色彩搭配

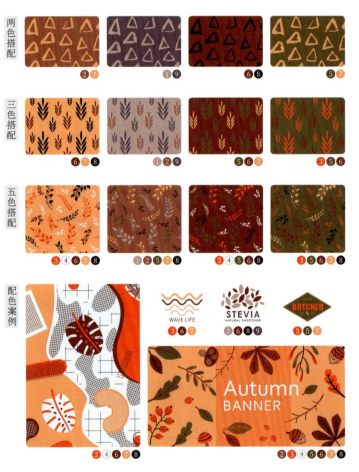

两色搭配 / 三色搭配 / 五色搭配 / 配色案例

1. 浅玫瑰棕 R199 - G164 - B158 C25 - M39 - Y32 - K0
2. 黄土赭色 R172 - G96 - B79 C36 - M71 - Y67 - K3
3. 火焰红 R232 - G64 - B15 C0 - M87 - Y98 - K0
4. 冷雾蓝 R245 - G248 - B253 C5 - M2 - Y0 - K0
5. 秋日绿 R110 - G97 - B61 C61 - M59 - Y83 - K16
6. 哥特式玫瑰红 R139 - G50 - B31 C44 - M89 - Y100 - K20
7. 金菊蟹黄 R242 - G160 - B101 C1 - M47 - Y60 - K0
8. 丝绸黑 R45 - G40 - B44 C80 - M79 - Y71 - K51
9. 巴洛克紫 R105 - G86 - B100 C65 - M68 - Y51 - K11

色彩搭配

002
湖面的阳光

清澈的湖水在阳光的照耀下波光粼粼，湖面上停留着几只正在玩耍的鸭子，湖边的绿树静谧而温馨，树枝上垂下几盏可爱的灯，丰富了整个画面。

关键词

● 希望　● 青春　● 积极　● 浓郁

色彩比例

#	名称	色值
1	蝴蝶兰	R232 - G231 - B232 / C11 - M9 - Y7 - K0
2	向日葵黄	R248 - G180 - B16 / C0 - M36 - Y91 - K0
3	稻花香	R250 - G235 - B179 / C3 - M8 - Y36 - K0
4	黑玉色	R67 - G70 - B42 / C74 - M64 - Y91 - K35
5	酸橙绿	R107 - G144 - B49 / C64 - M31 - Y100 - K2
6	苔绿色	R91 - G101 - B56 / C68 - M53 - Y89 - K18
7	收音机棕	R116 - G68 - B29 / C53 - M74 - Y100 - K28
8	巧克力棕	R55 - G43 - B22 / C71 - M73 - Y93 - K57
9	翠竹绿	R177 - G185 - B101 / C37 - M18 - Y69 - K0

两色搭配　②④　⑥⑨　⑤⑧　③⑨

三色搭配　②④⑦　③④⑤　⑤⑧⑨　①②⑨

五色搭配　②③④⑤⑦　③⑤⑥⑧⑨　②④⑤⑥⑦　①③④⑤⑨

配色案例　②⑤⑥　④⑥⑦⑨　①③⑥

①②④⑤⑥⑦⑧⑨　②③④⑤⑧⑨

003
雪山下的湖泊

皑皑雪山下碧蓝色的湖泊仿佛被蓝天浸染过，蓝色的基调上加入岸上的黄棕色，画面变得沉稳而亲切。

关键词

- 澄清
- 严谨
- 古朴
- 冷静

色彩比例

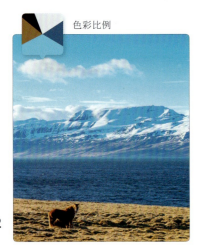

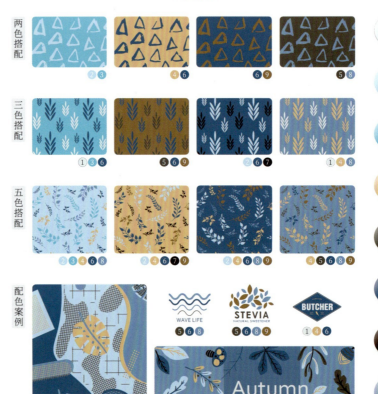

色彩搭配

两色搭配 / 三色搭配 / 五色搭配 / 配色案例

1 烟白色
R234 - G236 - B236
C10 - M6 - Y7 - K0

2 晚塘月色
R192 - G223 - B242
C28 - M4 - Y3 - K0

3 礁石蓝
R104 - G198 - B221
C57 - M0 - Y13 - K0

4 姜糖奶茶
R231 - G185 - B126
C10 - M32 - Y53 - K0

5 黑巧克力色
R101 - G88 - B77
C63 - M62 - Y66 - K22

6 布里斯托蓝
R28 - G100 - B138
C87 - M57 - Y33 - K2

7 苦巧克力色
R57 - G22 - B22
C67 - M88 - Y84 - K61

8 北欧风情
R119 - G160 - B193
C57 - M28 - Y15 - K0

9 胡桃色
R161 - G112 - B66
C40 - M59 - Y78 - K8

色彩搭配

1	萱草色 R248 · G195 · B99 C1 · M29 · Y66 · K0			
2	火烧云橙 R239 · G134 · B75 C0 · M59 · Y70 · K0			
3	肯尼亚红 R198 · G127 · B102 C25 · M58 · Y57 · K0			
4	矿物红 R161 · G117 · B102 C42 · M58 · Y56 · K4			
5	火星红 R164 · G73 · B37 C39 · M82 · Y97 · K7			
6	软糖棕色 R111 · G82 · B77 C59 · M67 · Y64 · K20			
7	深黑茶色 R60 · G4 · B5 C64 · M97 · Y98 · K63			
8	初夏枇杷 R229 · G161 · B117 C9 · M45 · Y53 · K0			
9	浅褐珊瑚 R155 · G142 · B145 C45 · M44 · Y37 · K0			

两色搭配：①② ③⑤ ⑥⑧ ⑤⑧
三色搭配：①②⑤ ⑤⑦⑧ ④⑤⑧ ①②⑨
五色搭配：②③⑤⑦⑧ ②③⑤⑥⑦ ②③⑤⑥⑨ ①②③⑤⑧
配色案例：⑥⑦⑧ ②④⑤⑥ ①②⑤ ①②⑤⑦⑧ ①②③⑤⑥⑦⑧

004
日落归鸟

归鸟盘旋于海面上空，艳丽的晚霞像是打翻了的颜料，画面整体以黄橙色为主，色彩明暗对比较强，增强了画面的表现力。

关键词
■ 灿烂　■ 优雅　■ 端庄　■ 高雅

色彩比例

005
雪域高山

巍峨的雪山高耸入云，大面积的白色与土黄色搭配，给人明朗利落的感觉，同时突出了山体的陡峭与雄伟。

关键词

☐ 简约　☐ 干净　☐ 品质　☐ 干练

色彩比例

色彩搭配

006
初雪后的日出

初雪过后迎来了清晨的第一缕阳光，在冬日里温暖而美好，大面积的浅灰白色与红紫色搭配，给冬日的苍白冷清增添了平静安定的感觉。

关键词

素雅　高贵　温柔　雅致

色彩比例

编号	颜色名	色值
1	雪山白	R246 - G249 - B252 / C4 - M2 - Y0 - K0
2	通草紫	R188 - G141 - B156 / C30 - M50 - Y26 - K0
3	淡紫色	R179 - G183 - B213 / C34 - M26 - Y5 - K0
4	乌檀蓝紫	R67 - G68 - B99 / C82 - M78 - Y47 - K11
5	粉紫丁香	R222 - G185 - B202 / C14 - M33 - Y10 - K0
6	月胧纱	R97 - G110 - B160 / C69 - M56 - Y17 - K0
7	梦幻蓝紫	R138 - G146 - B200 / C51 - M40 - Y0 - K0
8	晨光微黄	R247 - G245 - B239 / C4 - M4 - Y7 - K0
9	初雪天空	R194 - G218 - B242 / C27 - M8 - Y0 - K0

两色搭配　①③　②⑧　⑦⑨　③④

三色搭配　①⑥⑨　②⑤⑧　⑥⑦⑨　②④⑨

五色搭配　②③④⑦⑨　②⑤⑥⑦⑧　①③⑤⑥⑦　③④⑤⑦⑨

配色案例

②⑦⑨　④⑤⑥　①②⑥⑦　①②③④⑥⑦　①③④⑥⑦⑨

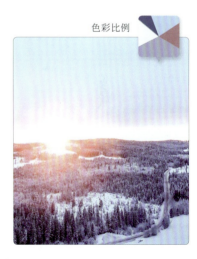

007
晨曦的灯塔

黎明下的灯塔静静伫立在海边,迎接着清晨的到来,安静而美好。紫色调与橙红色调搭配,使画面显得柔和,呈现出梦幻优美的朝霞景象。

关键词

- 甜美
- 虚幻
- 饱满
- 神秘

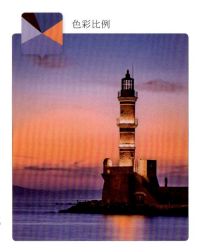

色彩比例

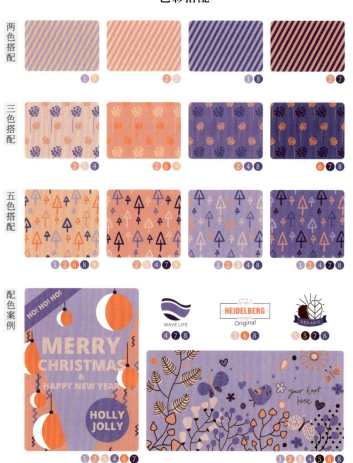

色彩搭配

1 鱼肚白 R254 - G246 - B234 C0 - M5 - Y10 - K0	
2 浅橘色 R248 - G197 - B167 C0 - M30 - Y33 - K0	
3 珊瑚火焰橙 R240 - G132 - B76 C0 - M60 - Y69 - K0	
4 彗星蓝 R90 - G169 - B221 C63 - M18 - Y1 - K0	
5 蓝色妖姬 R0 - G113 - B187 C89 - M46 - Y1 - K0	
6 黛蓝 R43 - G62 - B96 C87 - M75 - Y41 - K24	
7 暗灰蓝 R95 - G108 - B136 C70 - M56 - Y34 - K3	
8 皂色 R32 - G31 - B27 C79 - M74 - Y76 - K66	
9 红棕色 R135 - G51 - B16 C34 - M84 - Y100 - K35	

两色搭配 / 三色搭配 / 五色搭配 / 配色案例

008

旭日初升

地平线上升起一抹晨光，逐渐洒满整个大地，迎来美好的一天。从大面积的蓝色过渡到明亮的暖色调，整个画面显得富有朝气。

关键词

■ 朝气 ■ 洒脱 ■ 品位 ■ 坚定

色彩比例

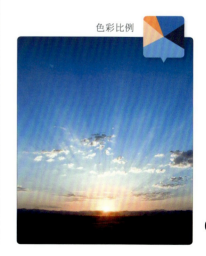

027

009
繁星点点

深蓝色的夜空中繁星点点，这些星星犹如一颗颗闪耀着光芒的钻石。整体画面从大面积的深蓝色过渡到明亮的橙黄色，呈现出绚丽多彩的夜景。

关键词

- 充实
- 成熟
- 信赖
- 沉稳

色彩比例

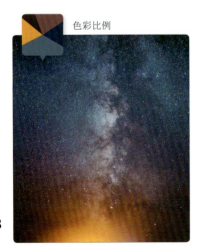

色彩搭配

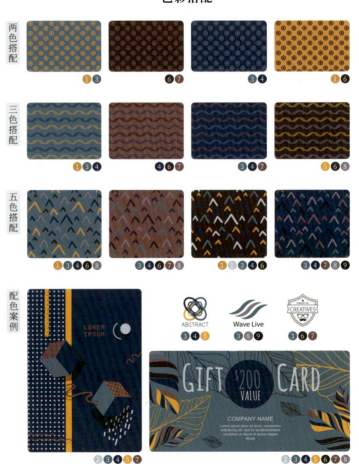

1 木瓜黄
R221 - G143 - B76
C13 - M52 - Y73 - K0

2 夜来香
R194 - G202 - B213
C27 - M17 - Y12 - K0

3 比斯开湾蓝
R53 - G117 - B140
C80 - M47 - Y38 - K0

4 海军蓝
R3 - G69 - B100
C96 - M76 - Y48 - K11

5 芒果橙
R238 - G159 - B28
C4 - M46 - Y91 - K0

6 卡布奇诺棕
R71 - G62 - B63
C73 - M72 - Y67 - K34

7 浆果紫
R133 - G92 - B97
C54 - M68 - Y54 - K7

8 淡雅紫藤
R141 - G123 - B145
C51 - M53 - Y31 - K1

9 橡胶黑
R48 - G53 - B51
C80 - M72 - Y73 - K45

色彩搭配

两色搭配
 ③④
 ⑦⑨
 ⑦⑧
 ②⑤

三色搭配
③④⑨　②⑤⑧　③⑦⑨　①⑥⑦

五色搭配
②③④⑥⑧　③④⑤⑦⑧　②④⑥⑦⑨　①②③⑤⑨

配色案例
②④⑨　⑤⑦⑧　①⑤⑦
①②③④⑥⑦⑧
②③⑥⑦⑨

1 钢蓝色
R23 - G37 - B73
C100 - M99 - Y58 - K22

2 龙胆蓝色
R13 - G68 - B129
C96 - M80 - Y25 - K0

3 浪漫之都
R133 - G174 - B217
C51 - M22 - Y3 - K0

4 灰蓝色调
R77 - G118 - B173
C74 - M49 - Y12 - K0

5 蓝灰玻璃
R123 - G157 - B193
C56 - M31 - Y13 - K0

6 淡蓝清风
R190 - G228 - B249
C29 - M0 - Y1 - K0

7 信号蓝
R47 - G109 - B153
C82 - M53 - Y25 - K0

8 香盈藕粉
R227 - G210 - B213
C12 - M20 - Y12 - K0

9 浪漫情调
R201 - G177 - B183
C24 - M33 - Y21 - K0

010
盛夏星空

盛夏的夜晚,流星从夜空划过,惊扰了安静的星空,打破了宁静。画面以蓝色系为主,由暗到亮,衬托出夜晚的宁静与神秘。

关键词
■ 格调　■ 质朴　■ 寂静　■ 休闲

色彩比例

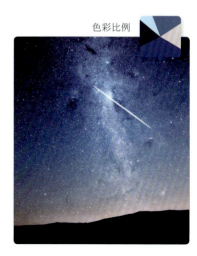

029

011
神秘极光

蓝绿色的极光萦绕在深蓝色的夜空中，充满了极地的神秘感。深蓝色系营造了夜晚的深邃感，橙黄色的灯光增添了画面的温馨感。

关键词

■ 安定　■ 静谧　■ 冷静　■ 睿智

色彩比例

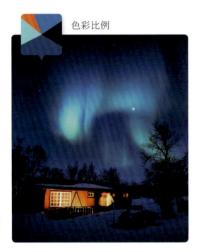

色彩搭配

浅绿松石
1
R128 - G203 - B206
C51 - M0 - Y22 - K0

浩瀚深空
2
R0 - G77 - B123
C95 - M73 - Y35 - K1

浅葱色
3
R29 - G162 - B175
C75 - M15 - Y31 - K0

丝绒黑
4
R32 - G13 - B22
C80 - M90 - Y77 - K67

金丝带
5
R224 - G162 - B69
C13 - M42 - Y78 - K0

美人蕉橙
6
R222 - G94 - B36
C9 - M76 - Y90 - K0

比利时蓝
7
R20 - G122 - B180
C82 - M43 - Y11 - K0

深牛仔蓝
8
R17 - G50 - B89
C100 - M91 - Y51 - K13

树林棕红
9
R112 - G42 - B27
C52 - M89 - Y99 - K33

色彩搭配

012
极地梦幻

蓝色夜空中滑来一道道绚丽的极光，仿佛给夜空披上了一条条丝带。画面整体以蓝色系为主，给人静谧的感觉，蓝绿色的过渡增加了梦幻效果。

关键词：纯净　清爽　欢快　明朗

编号	名称	色值
1	浅蓝晨雾	R184 - G224 - B238 / C31 - M1 - Y6 - K0
2	猎户座蓝	R79 - G191 - B217 / C63 - M1 - Y15 - K0
3	翡翠绿	R112 - G193 - B155 / C57 - M0 - Y48 - K0
4	商务蓝	R36 - G113 - B182 / C82 - M49 - Y3 - K0
5	露草色	R58 - G157 - B206 / C71 - M22 - Y8 - K0
6	藏青色	R20 - G73 - B122 / C93 - M75 - Y32 - K5
7	沥青黑	R1 - G32 - B45 / C96 - M84 - Y67 - K55
8	青碧色	R31 - G121 - B129 / C83 - M43 - Y47 - K1
9	青绿色	R55 - G177 - B184 / C69 - M7 - Y30 - K0

两色搭配：①② ③④ ⑤⑥ ⑦⑧
三色搭配：①③⑤ ②④⑧ ②⑤⑥ ③⑥⑧
五色搭配：②④⑤⑥⑨ ①②④⑤⑨ ①②④⑤⑨ ②④⑥⑦⑨

配色案例：②③④ ③⑥⑧ ④⑥⑦ / ①②③④⑤⑥⑦ / ①②③④⑨

色彩比例

013
碧海细沙

远处的大海一望无际,柔软的沙滩上留下一串脚印,在阳光下显得闲适而美好。画面整体明度较高,浅蓝色与浅灰白的搭配呈现出干净清爽的感觉。

关键词

温和　轻松　休闲　文艺

色彩比例

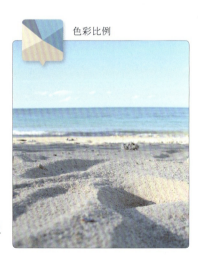

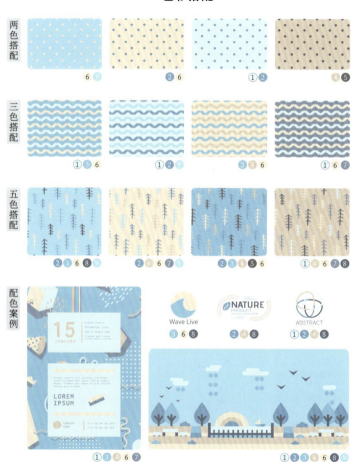

色彩搭配

1. 白青色
 R230 - G244 - B247
 C12 - M0 - Y4 - K0

2. 飞燕草蓝
 R135 - G183 - B212
 C50 - M16 - Y11 - K0

3. 清凉蓝
 R158 - G208 - B230
 C41 - M5 - Y7 - K0

4. 贝壳色
 R234 - G216 - B200
 C9 - M17 - Y21 - K0

5. 蓝烟灰
 R126 - G124 - B138
 C58 - M51 - Y38 - K0

6. 薄卵色
 R248 - G237 - B219
 C3 - M8 - Y16 - K0

7. 岩石蓝
 R145 - G170 - B194
 C48 - M27 - Y16 - K0

8. 雾霾蓝
 R114 - G133 - B158
 C62 - M44 - Y28 - K0

9. 钻石冰蓝
 R192 - G228 - B243
 C28 - M1 - Y4 - K0

色彩搭配

1	蓝墨茶 R61 - G56 - B50 C71 - M68 - Y71 - K48
2	温莎蓝色 R35 - G139 - B205 C76 - M33 - Y0 - K0
3	晴空万里 R102 - G191 - B237 C57 - M6 - Y0 - K0
4	浅马赛蓝 R126 - G199 - B223 C51 - M4 - Y11 - K0
5	北国山川 R191 - G221 - B230 C29 - M5 - Y9 - K0
6	白铝灰色 R193 - G206 - B223 C28 - M15 - Y7 - K0
7	雪花膏 R225 - G228 - B236 C14 - M9 - Y5 - K0
8	初雪时节 R239 - G230 - B224 C6 - M10 - Y11 - K2
9	晨间积雪 R254 - G250 - B241 C1 - M3 - Y7 - K0

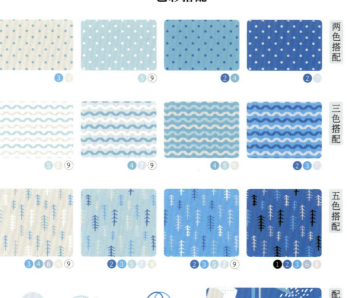

两色搭配 / 三色搭配 / 五色搭配 / 配色案例

014
夏日沙滩

蓝蓝的天空下海水有节奏地冲刷着沙滩，呈现出夏日海边独有的清凉感。大面积的蓝色过渡到米白色，营造出平静的氛围。

关键词

雅致　柔和　安宁　凉爽

色彩比例

033

015
云之国

软软的云朵紧紧地挨着,挤满了整个天空。画面整体明度较高,以浅蓝色为主,强调天空的浩瀚。红色的点缀为画面赋予了活力。

关键词

通透　轻柔　纯真　清爽

色彩比例

色彩搭配

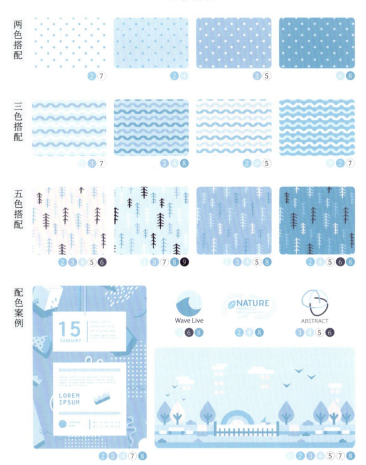

1　爱丽丝蓝
R224 - G238 - B246
C15 - M3 - Y3 - K0

2　清雅蓝
R143 - G208 - B237
C45 - M2 - Y5 - K0

3　挪威蓝
R162 - G207 - B235
C40 - M7 - Y3 - K0

4　云天蓝
R208 - G230 - B244
C22 - M4 - Y3 - K0

5　山樱花
R251 - G242 - B240
C2 - M7 - Y5 - K0

6　深灰蓝
R93 - G97 - B134
C69 - M60 - Y28 - K10

7　白葡萄酒
R252 - G250 - B249
C0 - M2 - Y2 - K2

8　苏打蓝
R102 - G190 - B222
C58 - M6 - Y9 - K0

9　太空黑蓝
R45 - G44 - B80
C90 - M91 - Y51 - K23

色彩搭配

016

天空之梦

蓝紫色的云占据了整个天空,就像奇妙的梦境。明亮的浅蓝色与迷人的紫色搭配,呈现出霞光绚丽夺目的景象。

编号	颜色名	RGB / CMYK
1	晨雾蓝	R211 - G220 - B240 / C20 - M11 - Y0 - K0
2	白藤浅紫	R223 - G211 - B232 / C14 - M19 - Y0 - K0
3	藤紫色	R162 - G153 - B201 / C41 - M40 - Y0 - K0
4	兰花粉	R214 - G159 - B198 / C16 - M45 - Y0 - K0
5	铃铛花蓝	R130 - G123 - B185 / C55 - M52 - Y0 - K0
6	绀桔梗	R69 - G84 - B158 / C80 - M69 - Y6 - K0
7	大花蕙兰	R252 - G233 - B229 / C0 - M13 - Y8 - K0
8	葡萄紫	R86 - G53 - B102 / C73 - M85 - Y33 - K18
9	夕阳玫瑰红	R229 - G113 - B97 / C5 - M68 - Y54 - K0

两色搭配 / 三色搭配 / 五色搭配 / 配色案例

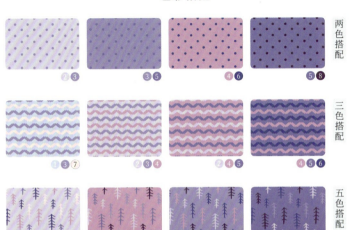

关键词

■ 温柔　■ 恬静　■ 优雅　■ 高贵

色彩比例

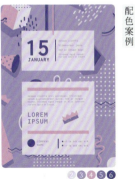

035

017
轻柔的海风

蓝灰色的天空与蔚蓝的大海给人深邃、冷静的感觉，与暖色系的橙黄色搭配，增强了对比效果，使画面舒畅又明朗。

关键词

■ 宁静　■ 忧郁　■ 冷静　■ 幽深

色彩比例

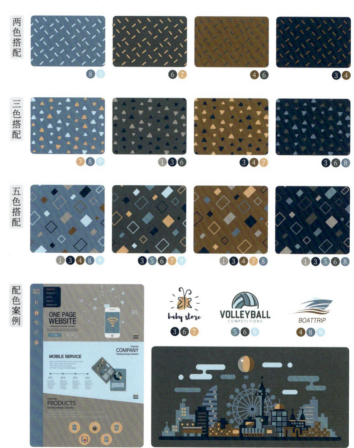

色彩搭配

两色搭配

三色搭配

五色搭配

配色案例

1　青木亚麻灰
R173 - G171 - B167
C38 - M30 - Y31 - K0

2　武道黑
R4 - G4 - B5
C93 - M87 - Y86 - K77

3　尼斯湖蓝
R0 - G72 - B100
C97 - M71 - Y48 - K15

4　冷灰棕
R134 - G106 - B88
C53 - M60 - Y65 - K7

5　佛罗伦萨蓝
R95 - G156 - B177
C65 - M26 - Y25 - K0

6　深蓝绿
R58 - G102 - B110
C80 - M54 - Y52 - K7

7　深裸粉
R233 - G178 - B132
C8 - M37 - Y48 - K0

8　绿洲蓝
R89 - G145 - B174
C67 - M33 - Y23 - K0

9　天湖蓝
R196 - G230 - B243
C27 - M0 - Y4 - K0

色彩搭配

018

浪花滔滔

翻腾的浪花仿佛在嬉戏打闹，大面积的浅蓝色和白色搭配，给人干净、清爽的感觉，深蓝色的点缀增强了画面的稳定感。

编号	名称	色值
1	港湾蓝	R184 - G211 - B238 / C31 - M10 - Y0 - K0
2	矢车菊蓝	R107 - G156 - B209 / C60 - M29 - Y2 - K0
3	水晶蓝	R162 - G182 - B204 / C41 - M23 - Y13 - K0
4	泡沫蓝	R224 - G240 - B246 / C15 - M2 - Y3 - K0
5	浅天色	R163 - G216 - B228 / C39 - M0 - Y11 - K0
6	水色	R106 - G192 - B204 / C58 - M4 - Y21 - K0
7	午后蓝	R124 - G188 - B222 / C53 - M12 - Y7 - K0
8	琉璃蓝	R0 - G107 - B152 / C91 - M51 - Y25 - K2
9	绿宝石	R0 - G173 - B183 / C74 - M6 - Y31 - K0

两色搭配
②⑧　　④⑥　　⑤⑦　　⑤⑨

三色搭配
②④⑤　　⑤⑦⑨　　②⑤⑧　　②⑤⑥

五色搭配
①②③④⑦　　②④⑤⑥⑨　　②④⑤⑦⑧　　①④⑥⑧⑨

配色案例
②⑤⑥　　③④⑧　　①②⑦
①②④⑤⑥⑦⑧⑨　　②④⑤⑥⑨

关键词
■ 清新　■ 平和　■ 轻快　■ 舒适

色彩比例

037

019
驼铃悠扬

一队骆驼缓缓行进在沙漠中,传来悠扬的驼铃声。黄色调的画面给人平和安定感,少量的深红色点缀使画面更有深意。

关键词

■ 阳光　■ 炎热　■ 开朗　■ 热情

色彩比例

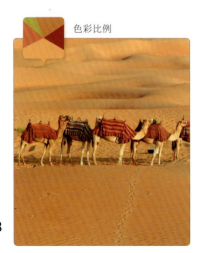

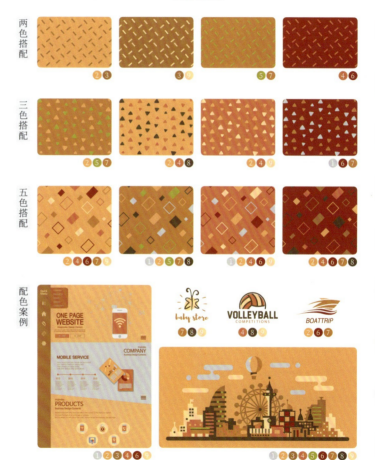

色彩搭配

两色搭配 / 三色搭配 / 五色搭配 / 配色案例

1. 狼毛灰　R210 - G209 - B208　C21 - M16 - Y16 - K0
2. 浅橘黄　R236 - G161 - B79　C5 - M45 - Y72 - K0
3. 唐茶　R184 - G114 - B57　C32 - M62 - Y84 - K1
4. 南瓜色　R212 - G104 - B71　C15 - M70 - Y71 - K2
5. 土著黄　R184 - G166 - B27　C34 - M31 - Y97 - K0
6. 木莓红　R160 - G32 - B33　C38 - M98 - Y100 - K11
7. 骆驼色　R204 - G123 - B53　C22 - M60 - Y85 - K0
8. 深驼色　R101 - G75 - B55　C60 - M68 - Y79 - K28
9. 蜂蜜色　R251 - G210 - B141　C0 - M22 - Y49 - K0

020
热情的沙漠

大漠的沙砾犹如一团团燃烧的火焰，铺天盖地地延伸着，尽情地展示着自己的热情。画面以琥珀色为主，色调过渡自然，让人感到平静、安定。

关键词

- 淡雅
- 饱满
- 温暖
- 灿烂

色彩搭配

1 奶白粉
R254 - G241 - B227
C0 - M8 - Y12 - K0

2 孔雀红
R252 - G228 - B214
C0 - M15 - Y15 - K0

3 风滚草色
R225 - G171 - B132
C12 - M39 - Y47 - K0

4 珊瑚金色
R207 - G127 - B77
C20 - M59 - Y71 - K0

5 暮色珊瑚橙
R206 - G141 - B102
C21 - M51 - Y59 - K0

6 意式汤面橙
R176 - G90 - B29
C31 - M73 - Y99 - K8

7 赤铜色
R120 - G35 - B19
C42 - M91 - Y100 - K28

8 深圣诞红
R129 - G38 - B41
C49 - M95 - Y89 - K22

9 琥珀色
R198 - G107 - B38
C24 - M67 - Y93 - K1

两色搭配 / 三色搭配 / 五色搭配 / 配色案例

色彩比例

021
山涧流水

叶子红透了的树木守卫在溪水两旁。大面积的褐色背景中，橙红色缓和了冷淡的基调，与白色的溪水形成对比，赋予画面活力、明朗的感觉。

关键词

■ 激情　■ 华丽　■ 富丽　■ 古典

色彩比例

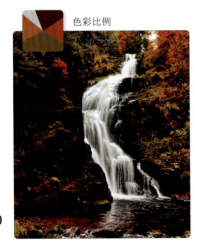

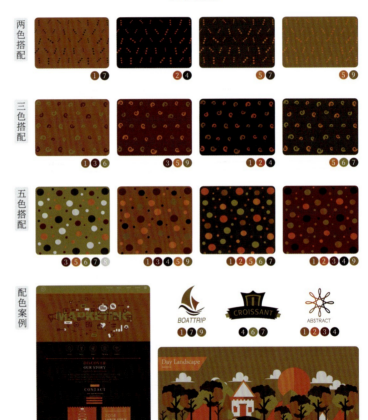

色彩搭配

1	辣豆棕	R147 - G79 - B37 C42 - M74 - Y95 - K17
2	瓦红	R185 - G56 - B33 C30 - M91 - Y100 - K0
3	焦棕色	R103 - G16 - B19 C51 - M99 - Y99 - K42
4	深褐棕色	R50 - G22 - B16 C70 - M85 - Y89 - K64
5	燃烧橙	R192 - G97 - B29 C26 - M72 - Y98 - K2
6	秋日卡其色	R136 - G119 - B46 C54 - M52 - Y97 - K4
7	蜜糖醇棕	R67 - G47 - B21 C67 - M74 - Y98 - K51
8	晨雾色	R206 - G207 - B204 C23 - M16 - Y18 - K0
9	沙棕色	R131 - G95 - B48 C53 - M64 - Y92 - K12

色彩搭配

序号	名称	色值
1	勿忘草色	R150 - G202 - B230 / C44 - M8 - Y5 - K0
2	萨克斯蓝	R54 - G134 - B167 / C76 - M37 - Y25 - K0
3	月影灰	R148 - G151 - B177 / C48 - M39 - Y19 - K0
4	青砖瓦片	R86 - G81 - B81 / C69 - M64 - Y61 - K23
5	浅海昌蓝	R119 - G158 - B201 / C57 - M30 - Y8 - K0
6	深蓝灰	R81 - G112 - B153 / C74 - M53 - Y25 - K0
7	午夜蓝	R38 - G54 - B78 / C89 - M80 - Y54 - K28
8	漆黑	R24 - G22 - B21 / C84 - M81 - Y81 - K68
9	冰山蓝	R110 - G174 - B207 / C58 - M18 - Y12 - K0

两色搭配: ③⑥　④⑤　②⑦　②⑨

三色搭配: ②④⑨　②③⑥　②④⑤　①⑥⑦

五色搭配: ②⑤⑥⑦⑨　①②④⑤⑦　①②③④⑥　①④⑥⑦⑧

配色案例: ①⑤⑥　①⑥⑦　②④⑦⑨　①②③④⑤⑥⑦⑨　①②③④⑤⑥⑦

022

银瀑汇聚

汇聚而来的瀑布浩浩荡荡地倾泻而下，溅起巨大的水花。在浅褐色的背景中，浅灰白与少量的蓝色搭配呈现出动感十足的效果。

关键词

■ 广阔　■ 沉稳　■ 睿智　■ 理智

色彩比例

023
丰收时节

拖拉机停在淡黄色的麦田里,仿佛是在等候收割归来的人们。浅黄色与绿色系的搭配有一种冷清之感,加入红色则增添了丰收时的喜悦感。

关键词

■ 休闲　■ 雅致　■ 田园　■ 天然

色彩比例

色彩搭配

两色搭配　❶❺　❷❻　❸❽　❻❾

三色搭配　❶❽❾　❸❹❺　❺❻❾　❸❹❽

五色搭配　❶❸❺❻❽　❶❸❺❽❾　❶❹❻❽❾　❸❺❻❽❾

配色案例

❶❸❻

❶❷❸❹❺❻❾

1	亚麻色 R220 - G206 - B184 C16 - M19 - Y28 - K0
2	高级木槿紫 R162 - G145 - B153 C42 - M44 - Y32 - K0
3	土色 R147 - G118 - B62 C47 - M54 - Y84 - K7
4	木瓜汁 R245 - G182 - B96 C2 - M36 - Y66 - K0
5	珍珠灰 R132 - G150 - B157 C54 - M36 - Y33 - K0
6	万年青绿 R37 - G83 - B79 C86 - M60 - Y67 - K22
7	苹果糖红 R183 - G70 - B33 C31 - M85 - Y99 - K2
8	鲜薄荷绿 R135 - G161 - B89 C54 - M26 - Y76 - K0
9	青葱色 R79 - G127 - B72 C74 - M39 - Y86 - K4

色彩搭配

淡蜻蜓蓝
1
R187 - G203 - B224
C30 - M15 - Y6 - K0

海天蓝
2
R220 - G234 - B240
C16 - M4 - Y5 - K0

契木蓝
3
R70 - G121 - B157
C75 - M45 - Y25 - K3

茶白色
4
R215 - G232 - B207
C19 - M2 - Y24 - K0

黄瓜绿
5
R96 - G154 - B66
C66 - M22 - Y91 - K3

雨林绿
6
R27 - G101 - B53
C82 - M35 - Y90 - K32

石灰色
7
R134 - G158 - B159
C53 - M31 - Y35 - K1

椰林绿
8
R0 - G53 - B32
C91 - M51 - Y85 - K62

豌豆荚绿
9
R120 - G170 - B143
C57 - M19 - Y49 - K0

两色搭配
三色搭配
五色搭配
配色案例

024

原野青青

一望无际的原野碧绿青翠，让人忍不住想多呼吸几口新鲜的空气。画面以绿色系为主，整体呈现出大自然的生机勃勃。

关键词

纯净　平静　生动　自然

色彩比例

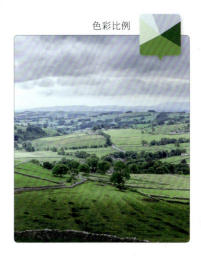

043

025
草原马群

马群自在地吃着青草，远处的植物密密麻麻，绿色布满画面，小面积的深绿与浅绿的草地形成对比，使画面富有生命力。

关键词

■ 恬静　■ 素雅　■ 惬意　■ 沉静

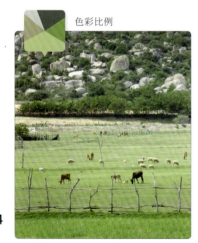

色彩比例

色彩搭配

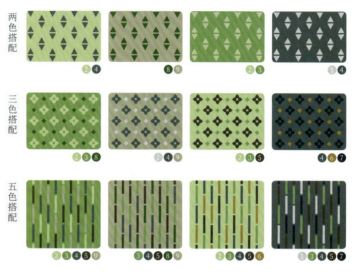

两色搭配
三色搭配
五色搭配
配色案例

1　冰川灰　R208 - G213 - B210　C22 - M13 - Y17 - K0
2　水嫩新绿　R194 - G213 - B148　C29 - M6 - Y50 - K0
3　沙拉绿　R125 - G170 - B101　C56 - M18 - Y71 - K0
4　古典绿　R68 - G111 - B108　C76 - M46 - Y55 - K11
5　蕉叶绿　R75 - G87 - B72　C72 - M56 - Y69 - K28
6　温暖金　R167 - G144 - B63　C41 - M43 - Y85 - K1
7　青石板灰　R36 - G71 - B79　C86 - M64 - Y59 - K31
8　松花绿　R44 - G110 - B56　C80 - M38 - Y93 - K20
9　枯叶绿　R176 - G181 - B147　C36 - M24 - Y45 - K0

色彩搭配

026
茂林绿丘

树木分布在丘陵的各处，生机盎然。大面积的绿色给人清新自然的感觉，局部偏黄的色调在丰富画面的同时避免了色调的单一。

关键词

干净　自然　健康　纯粹

色彩比例

№	名称	色值
1	奇异果绿	R175 - G200 - B95 / C38 - M8 - Y74 - K0
2	千仙人掌绿	R120 - G157 - B151 / C58 - M29 - Y40 - K0
3	精灵绿	R180 - G204 - B187 / C34 - M11 - Y29 - K0
4	青空蓝	R174 - G212 - B241 / C35 - M7 - Y0 - K0
5	矿物绿	R95 - G136 - B120 / C68 - M38 - Y55 - K1
6	浮萍绿	R102 - G163 - B69 / C64 - M17 - Y90 - K0
7	山葵色	R186 - G204 - B147 / C33 - M11 - Y49 - K0
8	粉末蓝	R221 - G231 - B245 / C16 - M7 - Y0 - K0
9	鳄梨绿	R44 - G79 - B42 / C82 - M55 - Y96 - K34

两色搭配 ① ⑥　③ ⑥　① ⑤　② ⑨

三色搭配 ① ④ ⑥　① ⑤ ⑥　② ⑤ ⑧　⑤ ⑦ ⑨

五色搭配 ① ④ ⑤ ⑥ ⑨　③ ⑤ ⑥ ⑦ ⑧　② ③ ④ ⑤ ⑥　① ③ ⑤ ⑥ ⑨

配色案例

③ ⑤ ⑥　⑤ ⑥ ⑦　① ⑤ ⑨　① ② ③ ④ ⑤ ⑥ ⑦ ⑧ ⑨

① ② ③ ④ ⑤ ⑥ ⑧ ⑨　① ② ③ ④ ⑤ ⑥ ⑦ ⑧ ⑨

027

雨色朦胧

窗外的雨越下越密，雨珠打在玻璃上，模糊了窗外的景色。雨天的冷清在少量的红色灯光的点缀下增添了几分生机，避免了画面的单调。

关键词

■ 理性 ■ 朴实 ■ 可靠 ■ 严肃

色彩比例

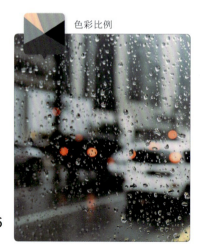

色彩搭配

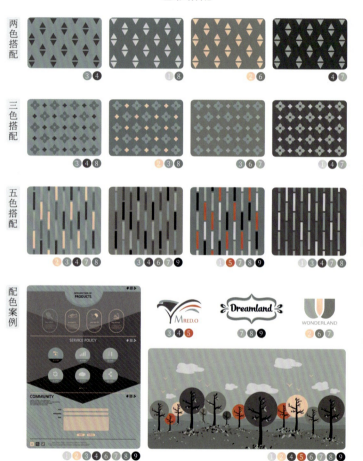

两色搭配 / 三色搭配 / 五色搭配 / 配色案例

1. 白铁矿灰　R215 - G214 - B220　C18 - M15 - Y11 - K0
2. 胭脂粉　R248 - G201 - B176　C0 - M28 - Y29 - K0
3. 青瓷色　R130 - G160 - B163　C54 - M29 - Y33 - K0
4. 煤烟色　R54 - G84 - B88　C83 - M63 - Y60 - K16
5. 鹤顶红　R204 - G78 - B58　C19 - M82 - Y77 - K0
6. 水泥灰　R113 - G128 - B126　C63 - M46 - Y48 - K0
7. 墨灰色　R161 - G178 - B174　C42 - M24 - Y30 - K0
8. 幽野绿　R89 - G123 - B128　C71 - M46 - Y47 - K0
9. 深夜黑　R0 - G31 - B35　C96 - M79 - Y75 - K60

色彩搭配

	霜蓝
1	R177 - G211 - B216 C35 - M7 - Y15 - K0
2	海藻精华绿 R77 - G138 - B140 C72 - M35 - Y44 - K0
3	叶脉青 R122 - G170 - B173 C56 - M21 - Y31 - K0
4	青春粉橙 R248 - G220 - B196 C2 - M18 - Y23 - K0
5	薄荷冰激凌 R208 - G230 - B232 C22 - M3 - Y10 - K0
6	木炭灰 R46 - G57 - B56 C82 - M71 - Y71 - K41
7	石板灰 R80 - G98 - B103 C75 - M59 - Y55 - K7
8	草莓糖红 R238 - G128 - B104 C0 - M62 - Y52 - K0
9	绿瓷色 R118 - G172 - B171 C57 - M19 - Y33 - K0

两色搭配

三色搭配

五色搭配

配色案例

028

白露为霜

枯萎的草上凝结着一簇簇白霜，仿佛裹上了一件棉袄。深绿与白色搭配，给人冬季的寒冷感，少量的红色点缀，营造出了几分温暖的氛围。

关键词

平和　舒适　宁静　稳重

色彩比例

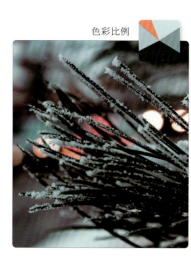

047

029

晶莹晨露

深秋的早晨，树枝上挂着一颗颗晶莹剔透的露珠。浅灰色调中的黄色增加了画面的平静感和稳定感。

关键词

- 安静
- 安稳
- 高雅
- 古典

色彩比例

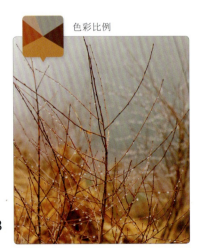

色彩搭配

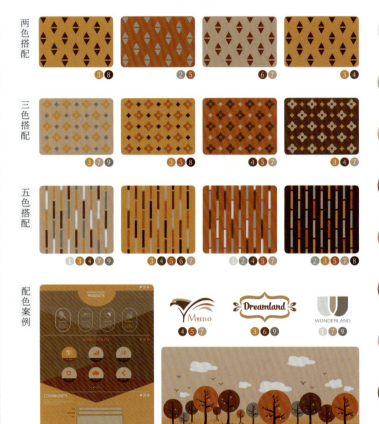

两色搭配

三色搭配

五色搭配

配色案例

#	名称	RGB / CMYK
1	白金银灰	R219 - G219 - B219 / C16 - M13 - Y12 - K0
2	牡蛎灰	R159 - G161 - B152 / C44 - M33 - Y38 - K0
3	科涅克酒橙	R203 - G138 - B67 / C23 - M52 - Y79 - K0
4	胡桃棕	R102 - G63 - B42 / C58 - M75 - Y87 - K32
5	辣椒粉红	R185 - G90 - B30 / C31 - M75 - Y100 - K2
6	奶茶栗棕	R118 - G55 - B34 / C52 - M84 - Y95 - K27
7	巧克力奶	R196 - G162 - B138 / C27 - M39 - Y44 - K0
8	伦勃朗棕	R73 - G35 - B12 / C60 - M82 - Y100 - K56
9	土灰色	R130 - G124 - B117 / C56 - M50 - Y51 - K3

048

Beautiful Plants of Nature

03 大自然的清新美物

芬芳的花朵、静谧的树林、清香的蔬果……这一切都是大自然的礼物,给人恬静、舒适之感。

030
静谧花语

浅绿色的背景给人干净清爽的感觉，娇艳的花朵和星星点点的果实给安静的画面增添了活力。

关键词

- 自然
- 优美
- 开朗
- 典雅

色彩比例

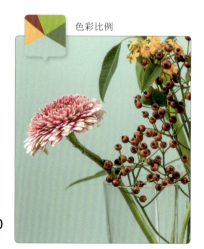

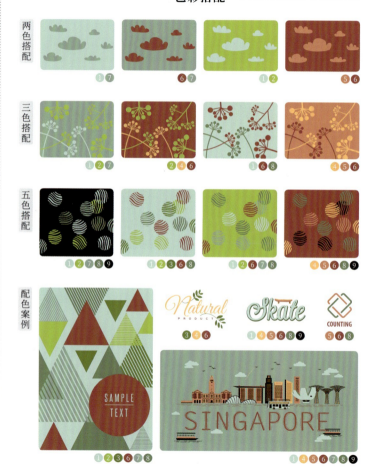

色彩搭配

两色搭配

三色搭配

五色搭配

配色案例

1. 绿松石
R188 - G220 - B205
C31 - M3 - Y24 - K0

2. 柠檬绿
R174 - G194 - B64
C39 - M11 - Y86 - K0

3. 菠菜绿
R101 - G132 - B51
C67 - M40 - Y100 - K1

4. 橘子苏打
R245 - G183 - B102
C2 - M35 - Y63 - K0

5. 草莓果汁
R213 - G132 - B103
C15 - M57 - Y55 - K2

6. 褪色玫瑰
R163 - G76 - B73
C39 - M80 - Y67 - K7

7. 夏日湖蓝
R142 - G176 - B155
C49 - M20 - Y42 - K0

8. 秘密森林
R110 - G138 - B103
C64 - M38 - Y65 - K1

9. 夜之溟
R37 - G37 - B29
C80 - M75 - Y84 - K60

色彩搭配

031
花卉印象

画面整体以绒毛灰为主，艳丽的红色与蓝色搭配，显得格外耀眼，体现了清新的复古风格。

1 绒毛灰
R233 - G217 - B204
C10 - M16 - Y19 - K0

2 柔软棕
R193 - G161 - B138
C29 - M39 - Y44 - K0

3 鹧鸪色
R147 - G109 - B91
C48 - M60 - Y62 - K5

4 苔藓绿
R114 - G119 - B55
C61 - M46 - Y92 - K11

5 蛋奶冻黄
R233 - G212 - B152
C11 - M17 - Y45 - K0

6 海水蓝
R121 - G187 - B208
C54 - M11 - Y15 - K0

7 珊瑚蜜桃粉
R224 - G145 - B130
C11 - M53 - Y42 - K0

8 楼兰枣红
R128 - G38 - B40
C49 - M95 - Y89 - K22

9 咖啡棕
R56 - G39 - B23
C71 - M77 - Y93 - K55

关键词
温顺　微笑　勤快　纯粹

色彩比例

两色搭配

三色搭配

五色搭配

配色案例

051

032

明媚花朵

明亮的黄色与嫩绿色搭配，使画面看起来干净、清爽。鲜艳的红色作为点缀，烘托了欢乐轻松的氛围。

关键词

- 舒畅
- 悠闲
- 童话
- 柔静

色彩比例

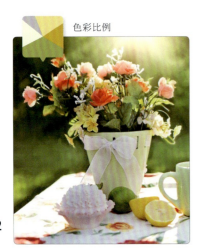

色彩搭配

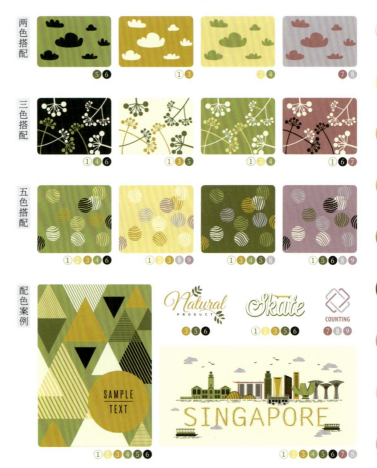

1. 梨花白
R251 - G251 - B224
C3 - M0 - Y17 - K0

2. 嫩姜浅黄
R247 - G229 - B139
C5 - M9 - Y53 - K0

3. 铬黄色
R214 - G176 - B30
C20 - M31 - Y93 - K0

4. 浅水草绿
R172 - G177 - B96
C39 - M23 - Y71 - K0

5. 烟灰草绿
R117 - G130 - B71
C62 - M42 - Y84 - K3

6. 水墨绿
R51 - G60 - B29
C78 - M65 - Y99 - K45

7. 古雅红
R189 - G130 - B132
C29 - M56 - Y39 - K0

8. 雅灰
R201 - G197 - B201
C25 - M22 - Y16 - K0

9. 雅粉灰
R190 - G159 - B172
C29 - M41 - Y22 - K0

色彩搭配

	铁线莲色
1	R239 - G225 - B239 C7 - M15 - Y0 - K0

	清新浅蓝色
2	R188 - G208 - B228 C30 - M13 - Y5 - K0

	蔚蓝
3	R119 - G144 - B200 C58 - M39 - Y0 - K0

	粉蓝色的梦
4	R150 - G157 - B206 C46 - M36 - Y0 - K0

	姜糖黄
5	R221 - G204 - B63 C17 - M16 - Y82 - K0

	金棕褐
6	R163 - G138 - B74 C43 - M46 - Y79 - K0

	兰花色
7	R198 - G139 - B187 C24 - M53 - Y0 - K0

	锦葵色
8	R186 - G96 - B146 C30 - M72 - Y15 - K0

	神秘紫
9	R79 - G72 - B144 C79 - M78 - Y11 - K0

两色搭配

三色搭配

五色搭配

配色案例

033

花的梦境

在偏蓝紫色的背景中，紫色与淡粉色相衬，透出几分浪漫气息，营造出梦幻感与神秘感，令人向往。

关键词

■ 梦幻　■ 惬意　■ 精灵　■ 稀有

色彩比例

034
花样旅途

画面整体色调明亮,大面积的嫩绿色系与少量的粉色系搭配,衬托出了温柔、舒适的旅行氛围。

关键词

轻快　清新　奇趣　充实

色彩比例

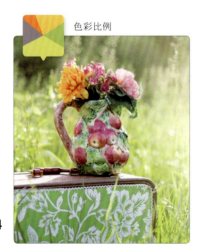

色彩搭配

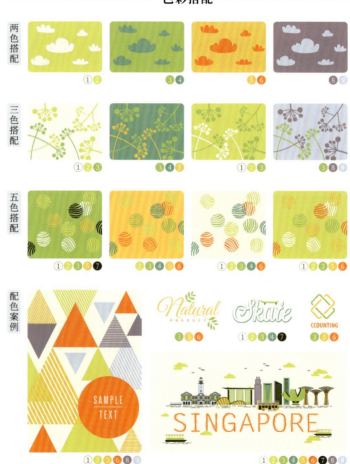

1	丝绒白	R253 - G250 - B235 C2 - M2 - Y11 - K0
2	荧光黄	R234 - G226 - B86 C12 - M5 - Y75 - K0
3	芦苇绿	R185 - G201 - B87 C34 - M9 - Y76 - K0
4	油菜绿	R117 - G174 - B136 C58 - M15 - Y54 - K0
5	太空椒黄	R243 - G201 - B51 C5 - M23 - Y84 - K0
6	柑橘橙	R237 - G122 - B9 C2 - M64 - Y96 - K0
7	草墨绿	R53 - G71 - B40 C82 - M65 - Y99 - K30
8	皮革浅灰	R156 - G138 - B150 C45 - M47 - Y32 - K0
9	浅蓝灰	R208 - G216 - B233 C21 - M13 - Y4 - K0

色彩搭配

035
复古花台

暖色调的黄色与橙红色搭配，使花朵显得更加娇艳、典雅，彰显了复古大气的色调氛围。

	色号	名称
1	自然肤色	R250 - G222 - B172 / C4 - M17 - Y37 - K0
2	柠檬黄	R242 - G216 - B71 / C11 - M16 - Y77 - K0
3	干黄花	R220 - G175 - B72 / C19 - M36 - Y78 - K0
4	海松绿	R145 - G138 - B57 / C52 - M44 - Y91 - K0
5	古铜色	R82 - G65 - B45 / C67 - M69 - Y84 - K37
6	蜜蜡粉	R238 - G125 - B91 / C7 - M64 - Y61 - K0
7	富贵红	R173 - G41 - B55 / C36 - M96 - Y81 - K2
8	胭脂红	R142 - G11 - B27 / C47 - M100 - Y100 - K20
9	光影黑	R28 - G21 - B13 / C81 - M81 - Y89 - K70

两色搭配

 ⑧⑨
 ①⑦
 ③④
⑤

三色搭配

 ①⑧⑨
 ①⑤⑦
 ③④⑤
 ②④⑤

五色搭配

 ①②③④⑥
 ①②③④⑤
 ①⑥⑦⑧⑨
 ①③④⑤⑨

配色案例

 ⑦⑧⑨
 ①②③⑤⑥⑦
 ④⑤⑥⑧

①②③④⑤⑥⑦⑧⑨

③④⑥⑧⑨

关键词

■ 沉着　■ 高贵　■ 传统　■ 复古

色彩比例

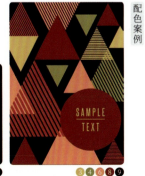

036
茁壮成长

以浅蓝灰为背景的冷色调中，青黄色系之间的明暗搭配衬托出了小麦逐渐成熟的状态。

关键词

- 丰收
- 务实
- 品格
- 远方

色彩比例

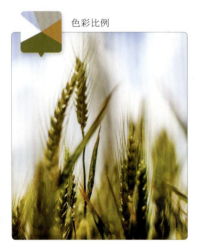

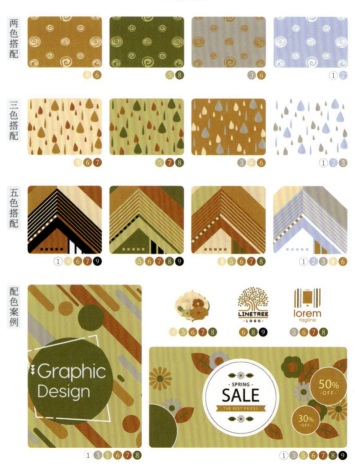

色彩搭配

1. 浅蓝白
R250 - G251 - B253
C3 - M2 - Y0 - K0

2. 浅霾蓝
R187 - G201 - B231
C30 - M17 - Y0 - K0

3. 乌云灰
R190 - G183 - B168
C30 - M26 - Y33 - K0

4. 麦芽白
R246 - G220 - B176
C4 - M16 - Y34 - K0

5. 浅麦色
R213 - G194 - B113
C20 - M22 - Y62 - K0

6. 麦黄色
R199 - G144 - B43
C25 - M48 - Y91 - K0

7. 枯叶黄
R187 - G112 - B28
C31 - M64 - Y100 - K0

8. 千叶绿色
R123 - G124 - B46
C60 - M47 - Y100 - K2

9. 坚硬黑
R45 - G45 - B20
C78 - M72 - Y100 - K55

色彩搭配

两色搭配

三色搭配

五色搭配

配色案例

#	名称	RGB	CMYK
1	晨光	R236 - G223 - B117	C11 - M9 - Y63 - K0
2	暮光黄	R232 - G198 - B86	C11 - M23 - Y73 - K0
3	极光黄	R236 - G232 - B53	C12 - M0 - Y84 - K0
4	润滑牛奶	R255 - G255 - B255	C0 - M0 - Y0 - K0
5	藤青黄	R198 - G174 - B38	C28 - M29 - Y93 - K0
6	藤黄	R216 - G156 - B23	C17 - M44 - Y95 - K0
7	晨曦绿	R121 - G144 - B46	C60 - M34 - Y100 - K0
8	小麦绿	R65 - G96 - B49	C79 - M55 - Y100 - K15
9	千岁绿	R13 - G50 - B26	C90 - M67 - Y100 - K52

037

麦田的守望

黄色的暖阳与嫩绿色的麦田搭配，整体色调过渡自然，呈现出平静柔和的氛围。

关键词

■ 悠长　■ 温暖　■ 真诚　■ 乐天

色彩比例

057

038
风吹麦浪

在宽阔的平原上,大片金灿灿的麦田呈现出丰收的喜悦,在微风的吹拂下,掀起层层麦浪,与远处绿色的树林相衬,显得温暖惬意。

关键词

■ 收获 ■ 成熟 ■ 柔和 ■ 厚重

色彩比例

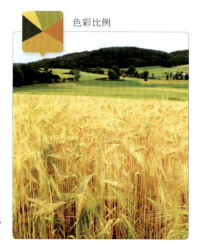

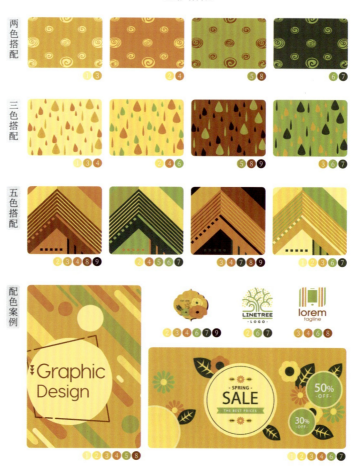

色彩搭配

两色搭配 ③ ④ ⑤ ⑥
三色搭配
五色搭配
配色案例

1 浅麦尖黄
R255 - G235 - B132
C0 - M7 - Y57 - K0

2 淡雏菊黄
R250 - G216 - B54
C3 - M15 - Y83 - K0

3 金麦黄
R227 - G174 - B0
C13 - M35 - Y96 - K0

4 红砖墙色
R214 - G129 - B40
C16 - M58 - Y90 - K0

5 青朽叶
R182 - G168 - B45
C35 - M30 - Y92 - K0

6 豆蔻绿
R164 - G176 - B62
C43 - M21 - Y87 - K0

7 翠鸟绿
R52 - G80 - B55
C82 - M60 - Y87 - K26

8 赤红色
R159 - G80 - B19
C29 - M72 - Y100 - K24

9 紫葡萄
R59 - G15 - B10
C65 - M92 - Y96 - K62

色彩搭配

1 自然粉饼色
R244 - G199 - B135
C4 - M27 - Y50 - K0

2 石黄
R225 - G168 - B70
C13 - M39 - Y78 - K0

3 黄褐色
R174 - G153 - B60
C38 - M38 - Y87 - K0

4 赤土色
R177 - G92 - B34
C36 - M74 - Y100 - K0

5 龙眼棕
R151 - G106 - B40
C49 - M64 - Y100 - K0

6 桦茶色
R115 - G65 - B25
C50 - M74 - Y100 - K29

7 地砖灰
R140 - G123 - B74
C53 - M52 - Y80 - K0

8 墨石绿
R77 - G73 - B34
C71 - M64 - Y100 - K33

9 岩之骨
R49 - G45 - B20
C76 - M72 - Y100 - K54

两色搭配
① ⑤ ③ ④ ② ⑧ ④ ⑥

三色搭配
① ⑤ ⑧ ③ ④ ⑤ ② ④ ⑧ ① ④ ⑥

五色搭配
② ③ ④ ⑧ ⑨ ① ② ⑤ ⑥ ⑨ ① ② ③ ④ ⑧ ① ② ③ ⑤ ⑥

配色案例
① ② ③ ④ ⑤ ⑧ ③ ④ ⑨ ④ ⑤ ⑥ ⑨ ① ② ③ ④ ⑤ ⑧ ⑨ ① ② ③ ④ ⑤ ⑥

039

高粱熟了

黄绿色的枝叶布满画面，色泽饱满的红棕色高粱粒仿佛就要破壳而出，掩不住丰收的喜悦。

关键词
■ 质朴 ■ 兴起 ■ 坚实 ■ 内敛

色彩比例

040
多肉家族

画面整体以明亮的色调为主,浅色系之间的冷暖穿插搭配,使画面呈现出充满朝气、活泼的氛围。

关键词

- 甜美
- 青春
- 愉快
- 稀有

色彩比例

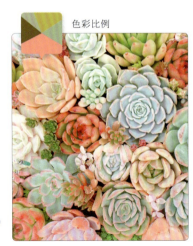

色彩搭配

041

沙漠之花

画面中整体色调明度较高，深绿色的仙人掌与橙黄色、玫红色的花朵搭配，给人靓丽、生动的感觉。

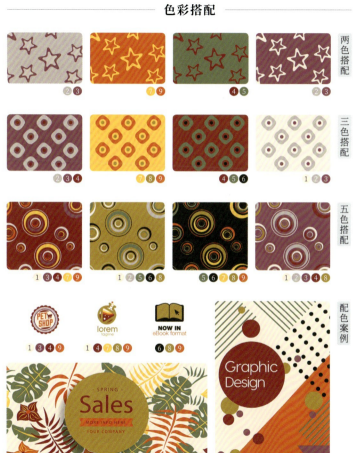

两色搭配 ❷❸ ❼❾ ❹❺ ❷❸

三色搭配 ❷❸❹ ❼❽❾ ❹❺❻ ❶❷❸

五色搭配 ❶❸❹❼❾ ❶❷❺❻❽ ❺❻❼❽❾ ❶❷❸❹❽

配色案例 ❶❸❹❾ ❷❹❼❽❾ ❻❽❾ ❶❸❹❺❻❽❾ ❶❹❺❼❽❾ ❶❸❹❺❻❽❾

关键词

■ 淡泊 ■ 艳丽 ■ 滋养 ■ 古朴

色彩比例

№	名称	色值
1	糯米黄	R254 - G239 - B222 / C0 - M9 - Y15 - K0
2	阳光下的海盐	R218 - G201 - B192 / Cderiv - M18 - Y18 - K10
3	紫梅红	R161 - G92 - B111 / C43 - M73 - Y44 - K0
4	车厘子色	R160 - G55 - B63 / C39 - M89 - Y72 - K9
5	仙人掌绿	R126 - G138 - B97 / C58 - M41 - Y68 - K0
6	藏绿	R62 - G62 - B36 / C69 - M61 - Y86 - K50
7	忍冬的花瓣	R250 - G195 - B31 / C0 - M28 - Y88 - K0
8	千百合	R198 - G155 - B45 / C20 - M38 - Y87 - K10
9	木瓜橙	R218 - G98 - B37 / C12 - M74 - Y90 - K0

042
冰清雪域

静谧的画面中,土黄色花盆与浅绿色的多肉植物雪域相衬,在黑色背景中二者色调相对较亮,看起来清新脱俗。

关键词

■ 沉稳 ■ 友好 ■ 干净 ■ 静谧

色彩比例

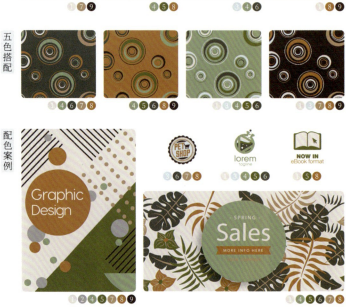

色彩搭配

两色搭配

三色搭配

五色搭配

配色案例

1	浅灰粉色	R234 - G224 - B217 C10 - M13 - Y14 - K0
2	鹅卵石灰	R166 - G163 - B162 C41 - M34 - Y32 - K0
3	浅珊瑚蓝	R213 - G223 - B229 C20 - M9 - Y8 - K0
4	雪域绿	R148 - G162 - B120 C49 - M29 - Y58 - K0
5	松石绿	R104 - G110 - B41 C63 - M47 - Y100 - K17
6	灰松绿	R76 - G89 - B71 C71 - M55 - Y71 - K27
7	鹅卵石	R183 - G144 - B106 C33 - M46 - Y60 - K0
8	玛瑙黄	R179 - G116 - B38 C34 - M60 - Y95 - K4
9	黄铜黑	R64 - G54 - B44 C69 - M69 - Y75 - K49

色彩搭配

043
奶油果霜

大花盆里的奶油果霜长得粉嘟嘟的，在阳光的照射下，显得更加粉嫩透亮，肉瓣饱满多汁，像是一碰就会涌出水似的。

#	名称	色值
1	白沙石	R250 - G238 - B235 / C2 - M9 - Y7 - K0
2	蜜桃粉	R242 - G155 - B138 / C0 - M50 - Y38 - K0
3	浅嫣红	R236 - G103 - B94 / C0 - M73 - Y54 - K0
4	冰糖雪梨	R224 - G189 - B97 / C15 - M27 - Y68 - K0
5	小麦棕	R171 - G137 - B86 / C40 - M48 - Y71 - K0
6	甜橙色	R213 - G142 - B53 / C18 - M51 - Y85 - K0
7	牛油果	R117 - G125 - B48 / C63 - M47 - Y100 - K0
8	红豆沙	R106 - G52 - B34 / C60 - M86 - Y100 - K25
9	暗海水绿	R83 - G69 - B36 / C70 - M70 - Y100 - K29

关键词：温厚　贴心　安稳　坚实

两色搭配
⑤⑧　①②　④⑥　③⑧

三色搭配
⑤⑥⑧　①②③　④⑥⑦　③⑧⑨

五色搭配
①④⑤⑥⑨　②③⑤⑦⑧　④⑤⑦⑨　①②③⑧⑨

配色案例
①③⑧　③④⑤⑧　①⑥⑨
①②③⑤⑥⑧⑨　③④⑤⑥⑦⑧⑨

色彩比例

044
打翻的菜篮

在整体偏暖的基调中，高纯度颜色对比突出，色彩鲜艳，展示了热情、收获满满的氛围。

关键词

■ 田园　■ 香甜　■ 绚丽　■ 生命

色彩比例

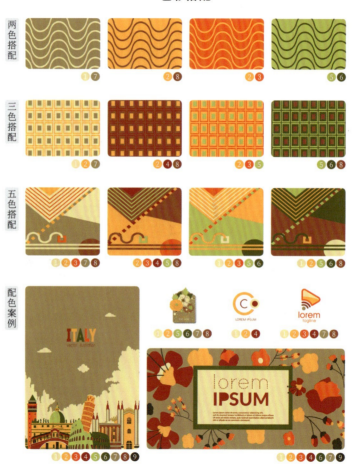

色彩搭配

	浅杏色	R247 - G225 - B153	C4 - M13 - Y46 - K0
2	太阳橙	R244 - G162 - B20	C1 - M45 - Y91 - K0
3	橘红橙	R229 - G77 - B26	C3 - M83 - Y94 - K0
4	嫣红	R174 - G29 - B34	C33 - M100 - Y100 - K5
5	嫩叶尖	R196 - G193 - B84	C29 - M18 - Y76 - K0
6	草灰绿	R94 - G102 - B45	C68 - M54 - Y99 - K15
7	驼色	R177 - G144 - B98	C36 - M45 - Y65 - K0
8	棕红色	R168 - G83 - B59	C36 - M76 - Y79 - K7
9	芭比棕	R85 - G75 - B56	C65 - M64 - Y76 - K34

色彩搭配

1 奶白色
R244 - G234 - B205
C5 - M9 - Y23 - K0

2 浅驼色
R190 - G166 - B119
C8 - M21 - Y46 - K28

3 月亮黄
R243 - G212 - B83
C6 - M17 - Y74 - K0

4 亮绿色
R220 - G226 - B51
C19 - M0 - Y86 - K0

5 亮青黄色
R184 - G202 - B0
C35 - M6 - Y100 - K0

6 银河灰
R229 - G230 - B213
C13 - M7 - Y18 - K0

7 灰绿色
R129 - G144 - B129
C51 - M32 - Y45 - K13

8 赭石灰
R125 - G114 - B63
C54 - M49 - Y82 - K15

9 深邃黑
R35 - G31 - B22
C80 - M78 - Y88 - K62

两色搭配 ③⑤ ①② ⑤⑦ ⑥⑧

三色搭配 ③④⑤ ①②④ ③④⑦ ⑥⑦⑧

五色搭配 ①②④⑤⑧ ①②④⑦⑧ ①③④⑦⑧ ①⑥⑦⑧⑨

配色案例 ②③④⑥⑦⑧ ①③④ ②③④⑤⑦⑧ ①③⑤⑥⑦⑨ ①②③④⑤⑥⑦⑧⑨

045

简约生活

画面采用了当下流行的留白构图法，小面积的色彩与背景形成鲜明对比，赋予画面时尚、有活力的感觉。

关键词

■ 青春　■ 和睦　■ 轻快　■ 融洽

色彩比例

065

046

简食

橙色的南瓜、胡萝卜与嫩黄的玉米相衬，在深蓝的背景下显得格外耀眼，呈现出食材的新鲜、健康。

关键词

■ 深邃 ■ 素雅 ■ 清甜 ■ 鲜活

色彩比例

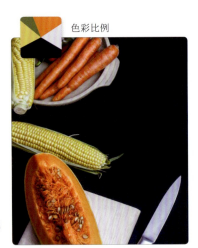

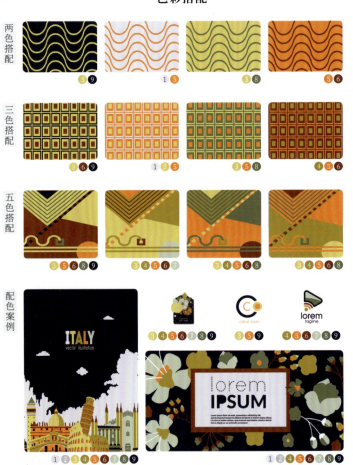

色彩搭配

两色搭配

三色搭配

五色搭配

配色案例

1 月光白
R234 - G231 - B242
C10 - M9 - Y2 - K0

2 银灰梦境
R204 - G198 - B209
C23 - M22 - Y12 - K0

3 菠萝黄
R232 - G211 - B108
C12 - M15 - Y65 - K0

4 果核黄
R183 - G151 - B26
C34 - M40 - Y98 - K1

5 干橘皮
R232 - G129 - B2
C5 - M60 - Y97 - K0

6 焦糖果酱
R135 - G53 - B23
C39 - M84 - Y100 - K31

7 薄荷灰绿色
R205 - G214 - B188
C24 - M11 - Y29 - K0

8 橄榄灰
R111 - G123 - B88
C61 - M43 - Y69 - K11

9 深邃蓝
R13 - G27 - B59
C99 - M95 - Y56 - K44

色彩搭配

047

夏日番茄

黄色系和橙色系搭配可以轻松营造出充满活力的氛围，画面中的海洋蓝背景增添了几分夏日的清凉。

1	浅黄白	R246 - G248 - B221 C5 - M0 - Y18 - K0
2	夏日阳光	R245 - G230 - B68 C7 - M5 - Y80 - K0
3	浅橙黄	R247 - G183 - B9 C2 - M34 - Y92 - K0
4	晚霞红	R215 - G87 - B18 C13 - M78 - Y100 - K0
5	活力绿	R148 - G156 - B37 C49 - M31 - Y100 - K0
6	柳煤竹	R81 - G90 - B46 C71 - M56 - Y95 - K23
7	海洋之心	R73 - G188 - B210 C64 - M2 - Y18 - K0
8	孔雀蓝	R12 - G86 - B118 C92 - M67 - Y43 - K2
9	深牛仔裤蓝	R7 - G38 - B43 C95 - M81 - Y76 - K50

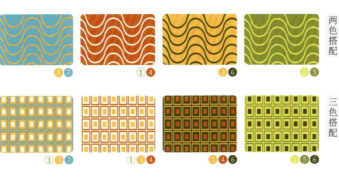

两色搭配 ③⑦ ①④ ③⑥ ②⑤

三色搭配 ①③⑦ ①③④ ③④⑥ ②⑤⑥

五色搭配 ①②③④⑦ ①②④⑦⑧ ③④⑤⑥⑨ ①②③⑤⑥

关键词

■ 清凉　■ 生机　■ 闪耀　■ 清爽

色彩比例

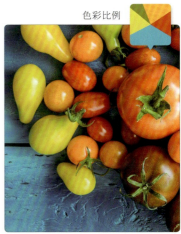

配色案例

 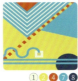

①③⑥⑦⑧　③④⑦　④⑤⑥⑦⑧⑨

①②③④⑤⑦⑧⑨　①②③④⑤⑥⑦⑧⑨

048
落叶飘扬

明亮的暖红色落叶与褐绿色台阶搭配，明暗对比强烈，赋予画面秋日的慵懒感与温馨感。

关键词

- 安心
- 质朴
- 暖阳
- 丰收

色彩比例

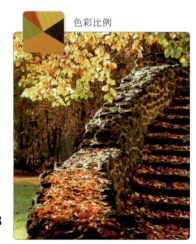

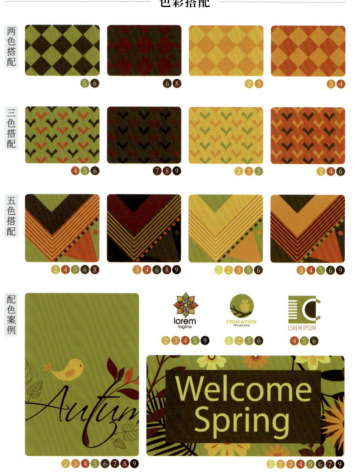

色彩搭配

049
花园深处

在墨绿色的画面中，少量的橙黄色衬托出秋日的繁华，绛红的枫叶打破了宁静的画面，营造了幽静而舒适的氛围。

关键词

■ 幽深　■ 蓬勃　■ 幻想　■ 宁静

1 香槟色
R249 - G244 - B167
C5 - M1 - Y44 - K0

2 暖秋黄
R211 - G161 - B86
C20 - M41 - Y71 - K0

3 绛红
R201 - G68 - B27
C21 - M86 - Y100 - K0

4 瓷黄色
R210 - G204 - B157
C22 - M17 - Y43 - K0

5 芥末绿
R112 - G120 - B63
C64 - M49 - Y88 - K4

6 森林绿
R58 - G62 - B31
C76 - M67 - Y99 - K41

7 浅灰绿
R239 - G240 - B223
C8 - M5 - Y15 - K0

8 炊烟灰
R190 - G178 - B167
C30 - M30 - Y32 - K0

9 魅影黑
R32 - G23 - B13
C80 - M82 - Y93 - K66

两色搭配 / 三色搭配 / 五色搭配 / 配色案例

色彩比例

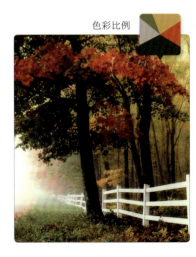

050
树枝的秘密

在蓝灰色的背景中，明度较高的灰白色枝干与少量的焦黄色搭配，避免了整体过于冷清，使画面显得稳定、舒适。

关键词

■ 朦胧　■ 素雅　■ 单纯　■ 冷静

色彩比例

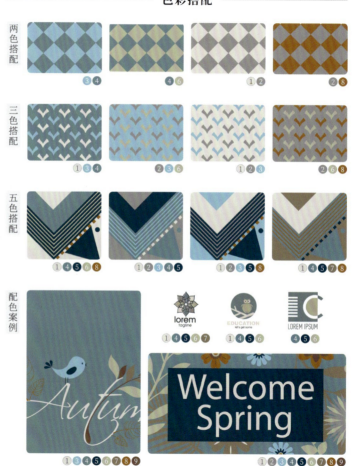

浅莲灰
1
R233 - G228 - B220
C11 - M10 - Y13 - K0

雾霾色
2
R158 - G159 - B160
C44 - M35 - Y33 - K0

湖泊蓝
3
R145 - G199 - B218
C46 - M8 - Y12 - K0

浅灰蓝
4
R106 - G149 - B161
C63 - M32 - Y32 - K0

复古蓝
5
R0 - G75 - B98
C100 - M59 - Y46 - K28

干茶绿
6
R195 - G196 - B165
C28 - M19 - Y38 - K0

浅土黄色
7
R152 - G133 - B111
C47 - M48 - Y56 - K1

面包焦黄色
8
R168 - G112 - B33
C40 - M61 - Y100 - K3

松树皮
9
R125 - G94 - B85
C55 - M64 - Y63 - K13

色彩搭配

#	名称	色值
1	雪灰色	R221 - G219 - B222 / C16 - M13 - Y11 - K0
2	岩石灰	R178 - G176 - B166 / C35 - M28 - Y33 - K0
3	工业浅灰	R110 - G104 - B108 / C64 - M58 - Y51 - K7
4	炭黑色	R50 - G50 - B51 / C80 - M76 - Y71 - K44
5	杏黄色	R223 - G179 - B125 / C14 - M34 - Y53 - K0
6	风吹麦浪	R214 - G171 - B84 / C19 - M36 - Y73 - K0
7	浅土黄	R174 - G114 - B51 / C37 - M61 - Y89 - K2
8	甘栗色	R102 - G64 - B61 / C60 - M76 - Y70 - K28
9	抹茶绿	R98 - G101 - B66 / C66 - M55 - Y81 - K15

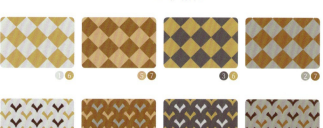

两色搭配 ① ⑥ / ⑤ ⑦ / ③ ⑥ / ② ⑦

三色搭配 ① ⑥ ⑧ / ② ⑤ ⑦ / ① ③ ⑥ / ② ⑦ ⑧

五色搭配 ③ ④ ⑤ ⑦ ⑧ / ② ③ ⑤ ⑦ ⑧ / ① ③ ④ ⑥ ⑦ / ③ ④ ⑥ ⑦ ⑧

配色案例

 ② ③ ④ ⑥ ⑦
 ② ④ ⑥ ⑦
 ② ⑥ ⑦

② ③ ④ ⑥ ⑦ ⑧ ⑨ / ① ② ④ ⑤ ⑥ ⑦ ⑧ ⑨

051

秋日白桦

画面中，白桦树错落有致地生长着，一眼望去，橙黄色的叶子与枝干相衬，给人整齐划一和干净利落的感觉。

关键词

素净　安稳　秋色　和谐

色彩比例

052
含苞待放

在深绿色的背景中，深玫红色的叶子与明黄色的花苞搭配，使画面富有生机。

关键词

- 安稳
- 幽雅
- 华美
- 质朴

色彩比例

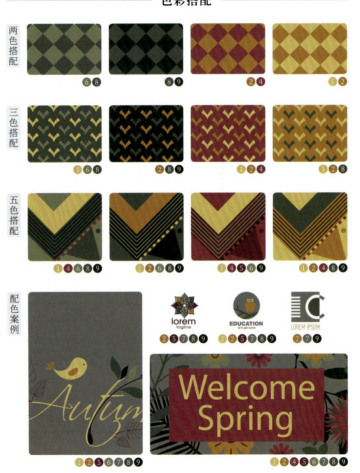

色彩搭配

1	西林雪山	R250 - G250 - B250 C3 - M2 - Y2 - K0
2	雨后春笋	R149 - G192 - B33 C48 - M5 - Y99 - K0
3	浅莺黄	R246 - G238 - B79 C7 - M0 - Y76 - K0
4	夏日阳绿	R191 - G214 - B53 C32 - M0 - Y88 - K0
5	繁盛枝叶	R104 - G144 - B50 C65 - M31 - Y99 - K2
6	黑暗青柠鸡尾酒	R35 - G55 - B19 C78 - M57 - Y100 - K58
7	竹叶青	R65 - G110 - B48 C76 - M41 - Y98 - K19
8	朝阳绿萌	R131 - G183 - B38 C54 - M7 - Y100 - K0
9	马卡龙绿	R230 - G239 - B194 C13 - M0 - Y31 - K0

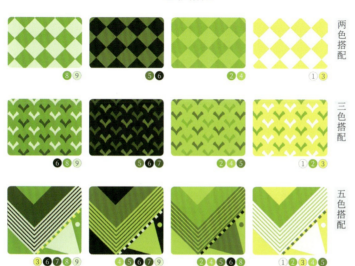

两色搭配

三色搭配

五色搭配

配色案例

053

丝竹清韵

大面积的嫩绿色使画面明亮而通透，与小面积的翠绿色搭配，使画面显得清新自然。

关键词

■ 强壮　■ 质朴　■ 自然　■ 安心

色彩比例

054
清晨小物

深绿色系使画面呈现出镇静稳重的感觉，与橙黄色搭配形成强烈的冷暖对比，赋予画面开放感。

关键词

- 舒适
- 成长
- 暖阳
- 淡泊

色彩比例

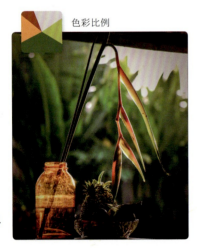

色彩搭配

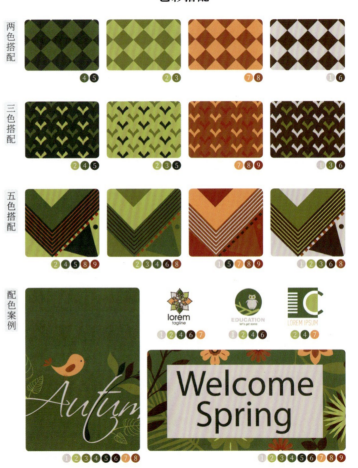

1 清晨淡雾
R218 - G211 - B209
C17 - M17 - Y15 - K0

2 清新绿
R181 - G188 - B92
C35 - M18 - Y74 - K0

3 西蓝花
R105 - G128 - B53
C66 - M42 - Y97 - K2

4 水草色
R49 - G112 - B67
C80 - M41 - Y86 - K15

5 森绿色
R14 - G71 - B62
C90 - M62 - Y75 - K33

6 燕羽灰
R73 - G64 - B44
C70 - M68 - Y85 - K38

7 南瓜汁
R235 - G156 - B87
C5 - M48 - Y67 - K0

8 棕毛色
R162 - G85 - B45
C41 - M75 - Y92 - K5

9 夕阳红
R162 - G51 - B38
C40 - M92 - Y96 - K7

055

香瓜的诱惑

暖色调的画面中,明亮的淡黄色香瓜与深棕红色的背景搭配,使其显得格外香甜诱人。

关键词

■ 古典　■ 香甜　■ 自然　■ 愉快

色彩比例

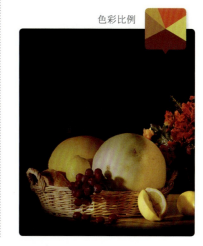

色彩搭配

甜瓜黄	R228 - G215 - B89	C9 - M7 - Y72 - K8
柚黄	R196 - G161 - B38	C28 - M37 - Y93 - K0
竹篮黄绿	R138 - G124 - B50	C54 - M50 - Y95 - K2
深金盏菊红	R204 - G92 - B46	C20 - M76 - Y87 - K0
红土褐	R113 - G48 - B30	C52 - M86 - Y96 - K32
亚麻灰	R165 - G122 - B66	C42 - M56 - Y82 - K0
深棕绿	R110 - G85 - B43	C60 - M65 - Y95 - K20
沼泽褐	R71 - G31 - B13	C61 - M85 - Y98 - K56
竹炭黑	R31 - G30 - B22	C82 - M79 - Y88 - K62

两色搭配 / 三色搭配 / 五色搭配 / 配色案例

056
红榴似火

画面中，火红的石榴和泛黄的绿提形成鲜明的对比，整体色调透着温暖与复古的气息。

关键词

- 朦胧
- 雅致
- 格调
- 高贵

色彩比例

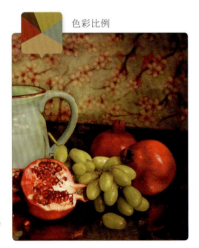

色彩搭配

两色搭配

三色搭配

五色搭配

配色案例

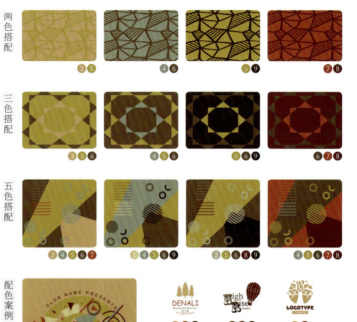

1 浅果绿
R216 - G200 - B134
C19 - M20 - Y53 - K0

2 硅藻色
R180 - G175 - B141
C35 - M28 - Y47 - K0

3 白蜡木色
R200 - G160 - B99
C25 - M40 - Y65 - K0

4 绿灰色
R137 - G153 - B125
C53 - M33 - Y54 - K0

5 绿提色
R179 - G154 - B33
C36 - M38 - Y97 - K0

6 黑茶色
R96 - G70 - B45
C62 - M70 - Y87 - K31

7 石榴红
R170 - G56 - B36
C38 - M91 - Y100 - K2

8 暗朱砂红
R93 - G14 - B18
C55 - M100 - Y100 - K45

9 紫砂壶
R52 - G30 - B10
C70 - M81 - Y100 - K62

色彩搭配

057 什锦果盘

在深蓝色的果盘里，深红色果实与偏粉白的花朵形成鲜明的对比，整体画面仿佛散发着馥郁芬芳，令人垂涎。

色卡

1. 粉白花瓣 R235-G198-B175 C8-M27-Y30-K0
2. 暖灰粉色 R201-G167-B147 C24-M38-Y40-K0
3. 蛋壳黄 R237-G180-B111 C6-M35-Y59-K0
4. 亮皮革棕 R180-G107-B31 C35-M66-Y100-K0
5. 褐木色 R135-G68-B32 C47-M79-Y100-K20
6. 绯色 R170-G41-B36 C37-M96-Y100-K3
7. 驼红色 R99-G16-B21 C54-M100-Y100-K41
8. 茶叶绿 R93-G81-B36 C65-M63-Y100-K27
9. 玄青 R30-G24-B44 C88-M91-Y64-K55

两色搭配：④⑤ ⑦⑧ ①② ⑧⑨

三色搭配：④⑤⑦ ④⑦⑧ ①②③ ⑤⑧⑨

五色搭配：③④⑤⑦⑧ ②④⑥⑦ ①②③⑥⑨ ④⑤⑦⑧⑨

关键词

■ 成熟　■ 韵味　■ 质朴　■ 坚实

色彩比例

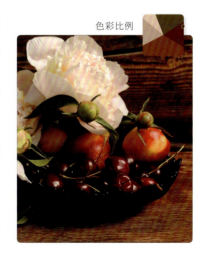

配色案例

⑦⑧⑨　⑤⑧⑨　②⑦

②③④⑤⑥⑦⑧⑨　①③⑤⑦⑧⑨

资源下载码：

058
橙心蜜意

灰蓝色的背景呈现出工业风，瓷白色的盘子和颜色亮丽的甜橙与背景形成对比，增加了时尚活力感。

关键词

■ 理性　■ 醒目　□ 通透　■ 复古

色彩比例

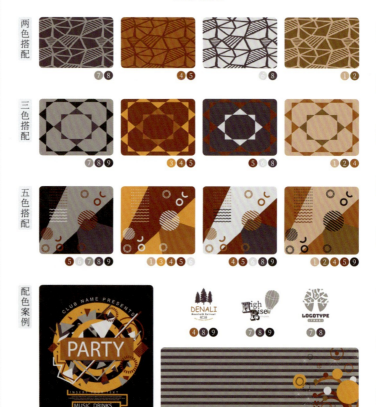

色彩搭配

两色搭配

三色搭配

五色搭配

配色案例

1. 浅桦木
R222 - G185 - B156
C16 - M32 - Y38 - K0

2. 棕铜色
R136 - G103 - B68
C53 - M62 - Y79 - K8

3. 果粒橙
R229 - G156 - B18
C10 - M46 - Y94 - K0

4. 橙皮干色
R177 - G104 - B0
C38 - M67 - Y100 - K2

5. 红桃木
R137 - G55 - B5
C49 - M86 - Y100 - K20

6. 瓷白灰
R225 - G226 - B228
C14 - M10 - Y9 - K0

7. 雾霾灰
R157 - G158 - B156
C44 - M35 - Y35 - K0

8. 工业灰
R68 - G73 - B88
C80 - M72 - Y56 - K18

9. 夜行者
R35 - G45 - B47
C85 - M75 - Y72 - K50

色彩搭配

059
火红樱桃

在灰色的桌布上，浅灰色布袋子里的红樱桃随意洒落出来，给整个画面赋予了惊喜与活力。

关键词

■ 格调　■ 浓重　■ 悠闲　■ 冷淡

色彩比例

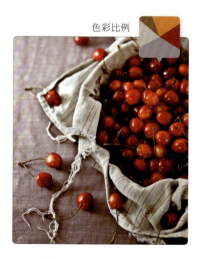

1 素雅白
R226 - G234 - B235
C14 - M5 - Y7 - K0

2 树斑灰
R196 - G192 - B183
C27 - M22 - Y26 - K0

3 蓝霾灰
R102 - G108 - B103
C69 - M57 - Y59 - K0

4 布灰色
R168 - G158 - B164
C38 - M29 - Y20 - K19

5 枯茶梗
R123 - G101 - B82
C61 - M64 - Y71 - K0

6 深棕黑
R67 - G57 - B43
C75 - M76 - Y87 - K35

7 哈密瓜瓤
R217 - G136 - B59
C15 - M55 - Y81 - K0

8 樱桃红
R153 - G47 - B32
C40 - M92 - Y100 - K15

9 深红砖色
R99 - G24 - B28
C59 - M99 - Y97 - K35

两色搭配　❹❺　❽❾　❻❼　❷❸

三色搭配　❹❺❻　❼❽❾　❺❻❼　❶❷❸

五色搭配　❷❹❻❽　❹❺❼❽❾　❷❺❻❼❽　❶❷❸❻❾

配色案例

 ❹❻❽　 ❹❺❻　 ❷❼

 ❶❷❸❹❺❻❼❽❾

 ❶❷❹❻❼❽❾

060
天然果汁

颜色鲜艳的水果产生有趣的色彩碰撞，给干净清爽的画面增添了新鲜感。

关键词

 活泼　明朗　喜悦　天然

色彩比例

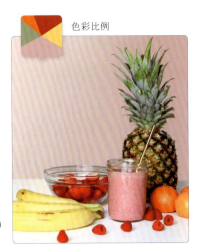

色彩搭配

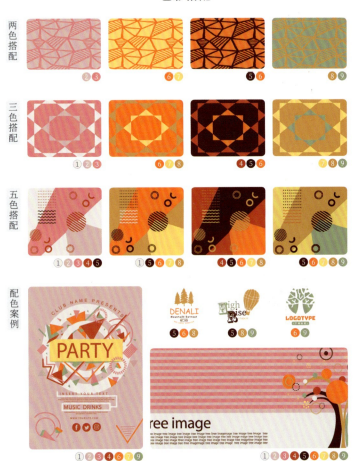

两色搭配
三色搭配
五色搭配
配色案例

1　漆白　R240 - G236 - B233　C7 - M7 - Y8 - K0

2　浅蜜桃粉　R227 - G186 - B188　C11 - M33 - Y18 - K0

3　火烈鸟粉　R230 - G126 - B140　C0 - M61 - Y26 - K6

4　蔓越莓红　R200 - G46 - B41　C21 - M94 - Y90 - K0

5　枣泥红　R80 - G12 - B16　C60 - M100 - Y99 - K50

6　金盏菊橙　R236 - G102 - B17　C0 - M73 - Y95 - K0

7　黄槿色　R251 - G212 - B91　C2 - M19 - Y71 - K0

8　巴坦木黄　R218 - G149 - B68　C15 - M48 - Y78 - K0

9　菠萝叶色　R155 - G171 - B132　C45 - M25 - Y53 - K0

061

阳光果橙

浅黄色的背景与嫩绿、浅橙红色水果之间的不同组合，营造出了小清新的少女风格。

色彩搭配

两色搭配

三色搭配

五色搭配

配色案例

关键词

■ 自然　■ 阳光　■ 甘甜　■ 舒适

色彩比例

编号	名称	色值
1	粉扑白	R251 - G227 - B183 / C2 - M14 - Y59 - K0
2	风铃木	R235 - G204 - B69 / C10 - M20 - Y79 - K0
3	银杏黄	R226 - G137 - B0 / C10 - M55 - Y100 - K0
4	铅丹色	R236 - G109 - B79 / C0 - M70 - Y64 - K0
5	黄丹色	R241 - G141 - B97 / C0 - M56 - Y59 - K0
6	杨桃绿	R205 - G200 - B89 / C25 - M15 - Y74 - K0
7	青苹果浆	R185 - G159 - B20 / C33 - M36 - Y100 - K0
8	猕猴桃色	R126 - G108 - B41 / C56 - M55 - Y100 - K10
9	牛油果皮色	R56 - G46 - B19 / C73 - M73 - Y100 - K53

062 异国香料

冷色调的画面中，蓝色系与棕色系搭配，营造出冷清的氛围，少量的橙红色和绿色的点缀丰富了整个画面。

关键词

清澈　朴实　平和　雅致

色彩比例

色彩搭配

两色搭配

三色搭配

五色搭配

配色案例

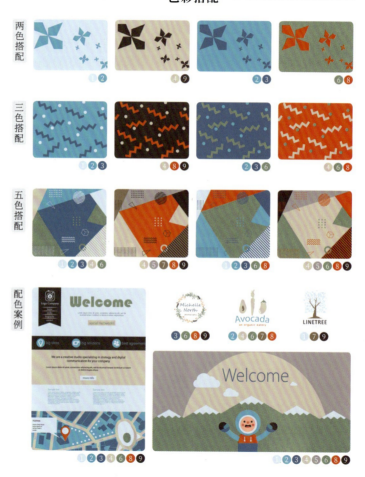

1　浅蓝梦颜
R215 - G230 - B244
C18 - M6 - Y2 - K0

2　奇想梦幻蓝
R64 - G173 - B204
C68 - M12 - Y16 - K0

3　蓝色庄园
R34 - G111 - B154
C84 - M51 - Y25 - K0

4　幻影浅棕
R213 - G202 - B186
C19 - M20 - Y26 - K0

5　暮秋时节
R168 - G164 - B169
C40 - M34 - Y28 - K0

6　春树暮云
R143 - G162 - B135
C35 - M12 - Y39 - K28

7　梅子棕
R138 - G119 - B107
C53 - M54 - Y56 - K2

8　铃木红
R210 - G68 - B25
C15 - M86 - Y99 - K0

9　无星黑夜
R61 - G62 - B74
C79 - M73 - Y60 - K30

色彩搭配

1 香蕉果泡
R236 - G213 - B158
C9 - M18 - Y42 - K0

2 红糖可可豆
R164 - G126 - B88
C42 - M54 - Y68 - K1

3 黄铜彩绿
R168 - G134 - B50
C40 - M48 - Y91 - K2

4 焦糖豆沙
R168 - G80 - B49
C37 - M78 - Y87 - K6

5 羚羊黄棕
R114 - G83 - B34
C56 - M66 - Y100 - K23

6 巴洛克棕
R89 - G42 - B19
C57 - M83 - Y100 - K46

7 香甜蜜枣
R148 - G28 - B33
C42 - M200 - Y100 - K15

8 葡萄冰沙
R166 - G96 - B149
C28 - M65 - Y0 - K19

9 柠檬糖果黄
R217 - G199 - B0
C19 - M17 - Y100 - K0

两色搭配
④⑦ ③⑤ ②④ ⑤⑥

三色搭配
④⑤⑦ ③⑤⑦ ②④⑧ ①⑤⑥

五色搭配
③④⑤⑦⑧ ③④⑤⑥⑦ ①②④⑤⑧ ①③⑤⑥⑧

配色案例
③④⑤⑥ ①④⑤⑨ ②④⑤
①②③④⑤⑥⑦ ①②④⑥⑦⑧⑨

063

浓郁香料

在红褐色的背景中，点缀少量的白色、红色与紫色，使古朴传统的画面呈现出开放感、动感。

关键词
■ 浓重 ■ 古朴 ■ 稳重 ■ 古旧

色彩比例

083

064
香辛料

画面以传统的红褐色为主，整体色调统一，明亮的黄褐色与红褐色的搭配使画面显得宁静、稳定。

关键词

■ 质朴　■ 充实　■ 华美　■ 魅力

色彩比例

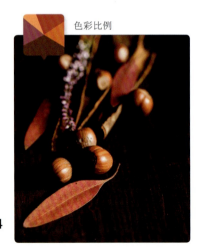

色彩搭配

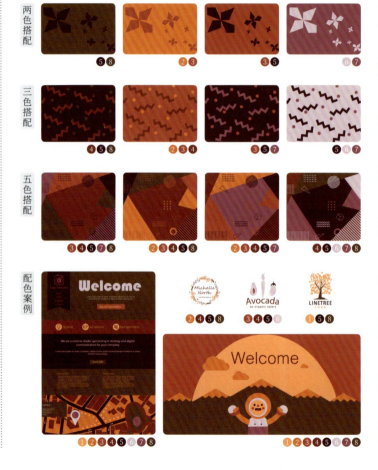

#	名称	RGB	CMYK
1	橘子糖橙	R240 - G151 - B87	C2 - M51 - Y66 - K0
2	加州亮橘	R225 - G109 - B42	C2 - M68 - Y85 - K7
3	锦鲤红	R185 - G64 - B60	C30 - M87 - Y76 - K1
4	红玄武土色	R139 - G41 - B44	C44 - M94 - Y85 - K20
5	深桑塔纳红	R82 - G13 - B39	C59 - M98 - Y70 - K49
6	浅紫樱色	R227 - G198 - B212	C12 - M27 - Y7 - K0
7	洋葱皮紫	R162 - G72 - B98	C42 - M83 - Y48 - K2
8	丝滑巧克力	R112 - G68 - B43	C43 - M67 - Y77 - K43
9	维也纳黑	R21 - G7 - B20	C86 - M91 - Y76 - K71

色彩搭配

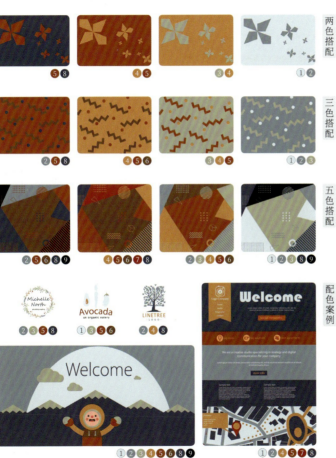

两色搭配
三色搭配
五色搭配
配色案例

1	淡蓝色 R228 - G237 - B241 C9 - M2 - Y2 - K6
2	蓝灰缎带 R131 - G150 - B163 C55 - M36 - Y30 - K0
3	枯草绿 R175 - G176 - B149 C37 - M27 - Y43 - K0
4	塔里木橙 R209 - G138 - B66 C8 - M49 - Y74 - K14
5	红岸迷棕 R162 - G67 - B25 C31 - M81 - Y100 - K19
6	貂尾棕 R121 - G79 - B58 C53 - M70 - Y78 - K22
7	姜花红 R166 - G34 - B23 C25 - M95 - Y100 - K21
8	深灰蓝 R52 - G76 - B98 C85 - M69 - Y50 - K15
9	漆黑夜晚 R9 - G19 - B22 C91 - M82 - Y78 - K70

065

味蕾之旅

在深蓝色的背景中，纯度较高的色彩之间的搭配使画面呈现出丰富饱满的感觉。

关键词

■ 庄严　■ 原始　■ 和蔼　□ 简洁

色彩比例

066

早餐沙拉

灰色盘中明亮的黄色调和红色调使整个画面充满活力，烘托了食材的新鲜美味。

关键词

- 理性
- 高级
- 雅致
- 明朗

色彩比例

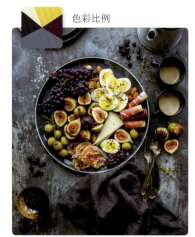

色彩搭配

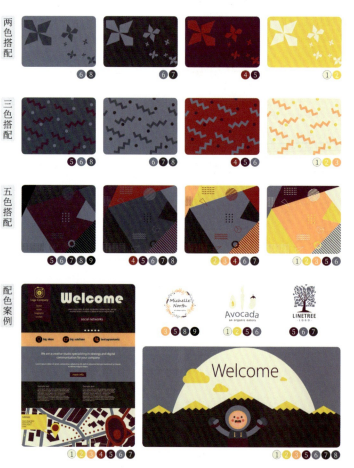

1. 色拉酱黄
 R242 - G240 - B213
 C7 - M5 - Y20 - K0

2. 雏菊黄
 R245 - G216 - B64
 C5 - M15 - Y80 - K0

3. 缅甸玉橙
 R244 - G172 - B112
 C1 - M41 - Y56 - K0

4. 梅子果酱色
 R154 - G22 - B60
 C38 - M100 - Y67 - K15

5. 深紫霭
 R86 - G35 - B74
 C70 - M94 - Y50 - K28

6. 忧郁蓝色
 R107 - G119 - B147
 C65 - M51 - Y30 - K1

7. 滴水兽灰
 R56 - G56 - B72
 C82 - M78 - Y58 - K31

8. 波西米亚蓝
 R51 - G80 - B99
 C84 - M67 - Y51 - K15

9. 乌黑秀发
 R29 - G28 - B32
 C85 - M81 - Y75 - K61

色彩搭配

067
厨房一角

画面以暗色调为主，主体颜色纯度高，色调偏暖，突出了画面的明暗对比和冷暖对比，给人强烈的视觉冲击力。

1	草木芳华 R237 - G237 - B226 C5 - M3 - Y10 - K0
2	春日牧场 R107 - G130 - B77 C64 - M40 - Y80 - K0
3	泥土芬芳 R160 - G78 - B28 C36 - M76 - Y100 - K15
4	浓情红丝绒 R149 - G17 - B18 C27 - M98 - Y100 - K31
5	高级灰 R199 - G190 - B184 C26 - M25 - Y25 - K0
6	夜未央 R104 - G139 - B170 C64 - M39 - Y22 - K0
7	静夜蓝 R0 - G86 - B146 C100 - M72 - Y15 - K13
8	墨水蓝 R39 - G51 - B78 C88 - M80 - Y51 - K32
9	机敏黑豹 R16 - G25 - B36 C91 - M85 - Y70 - K61

两色搭配

①⑨　⑥⑨　④⑧　⑤⑨

三色搭配

①③⑨　⑥⑦⑨　④⑥⑧　③⑤⑤

五色搭配

①③④⑧⑨　②⑥⑦③⑨　③④⑤⑥⑧　③④⑤⑧⑨

配色案例

⑤⑥⑦⑧　①②⑤⑦　⑤⑥⑨

①③④⑤⑥⑨

①②③④⑤⑦⑧

关键词

■ 严谨　■ 冷清　■ 浓郁　■ 正统

色彩比例

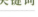

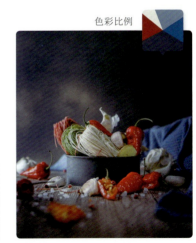

087

068

烹饪的乐趣

画面以米白色为底色，整体明亮，纯度较高的红色与黄色的搭配使画面呈现出活泼、兴奋的感觉。

关键词

清雅　浪漫　温顺　成熟

色彩比例

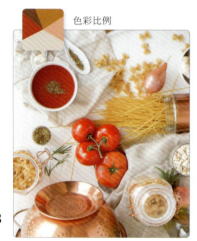

色彩搭配

1 奶油灰白
R246 · G246 · B248
C4 · M4 · Y2 · K0

2 白橡黄
R234 · G223 · B211
C9 · M13 · Y17 · K0

3 淡桃粉
R236 · G178 · B142
C6 · M37 · Y42 · K0

4 野餐时光
R220 · G130 · B87
C13 · M59 · Y64 · K0

5 夜色米兰
R175 · G148 · B125
C37 · M43 · Y49 · K0

6 深红杉木
R148 · G92 · B71
C45 · M69 · Y72 · K10

7 泡泡糖橙
R206 · G133 · B21
C21 · M55 · Y97 · K0

8 璀璨亮红
R201 · G64 · B39
C20 · M87 · Y91 · K1

9 戈亚红色
R165 · G30 · B33
C36 · M99 · Y100 · K10

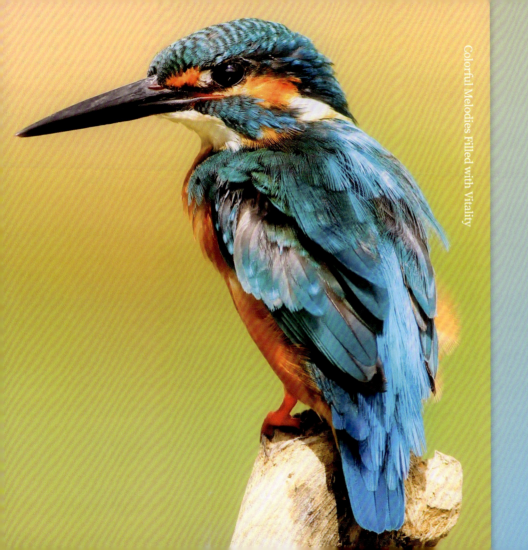

04 充满灵动感的色彩旋律

Colorful Melodies Filled with Vitality

在大自然中,有许多可爱的动物,它们飞翔在天空中,奔跑在陆地上,或遨游在深海中,为大自然增添了绚丽的色彩。

069
慵懒小猫

在干净明亮的房间一角，一只猫咪窝在浅褐色的小窝里，其毛色较丰富，却不显突兀，小窝与猫咪的颜色相近，营造出了素净的画面。

关键词

- 自然
- 优美
- 慵懒
- 舒适

色彩比例

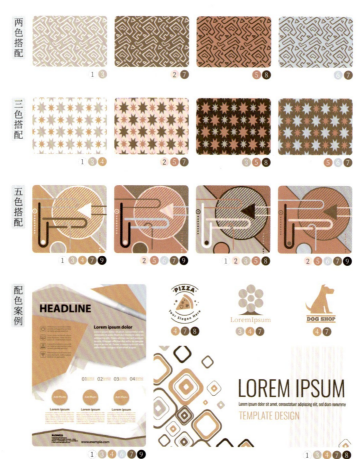

色彩搭配

	飞雪白
1	R251 - G250 - B252
	C2 - M3 - Y1 - K0

	珊瑚海滩
2	R251 - G227 - B221
	C1 - M16 - Y11 - K0

	芭蕾裸粉
3	R216 - G196 - B185
	C18 - M25 - Y25 - K0

	浓郁奶酪
4	R227 - G175 - B128
	C11 - M37 - Y50 - K0

	蔷薇城市
5	R220 - G148 - B128
	C13 - M50 - Y44 - K0

	一池少女心
6	R214 - G220 - B231
	C19 - M11 - Y6 - K0

	棕灰色
7	R150 - G119 - B96
	C49 - M56 - Y63 - K1

	低调的自然
8	R89 - G73 - B47
	C65 - M66 - Y86 - K32

	涅色
9	R51 - G36 - B16
	C71 - M76 - Y96 - K60

色彩搭配

	闪光的沙子
1	R216 · G199 · B174
	C18 · M22 · Y32 · K0

	石英砂
2	R212 · G159 · B93
	C19 · M42 · Y67 · K0

	栗皮茶
3	R146 · G111 · B63
	C46 · M56 · Y81 · K11

	洛丽亚棕
4	R162 · G91 · B33
	C40 · M71 · Y100 · K7

	缤纷果绿
5	R177 · G188 · B103
	C37 · M17 · Y69 · K0

	青柠冰沙
6	R80 · G119 · B52
	C74 · M44 · Y100 · K6

	幽静深处
7	R88 · G98 · B44
	C69 · M54 · Y98 · K19

	林地棕
8	R61 · G45 · B23
	C69 · M73 · Y94 · K54

	苍穹紫
9	R92 · G45 · B96
	C75 · M194 · Y42 · K8

两色搭配 ⑤⑥ ④⑥ ②③ ①②

三色搭配 ③⑤⑥ ①②③ ②④⑥ ①②③

五色搭配 ③④⑥⑦ ①②④⑧ ②③④⑨ ①②③④⑦

配色案例 ②④⑧ ④⑤⑦ ③⑥ ①②④⑤⑥⑧ ①②③⑦⑨

070
林间萌物

在郁郁葱葱的草地中，一只可爱的小狐狸映入眼帘，黄棕色和灰白色的毛与周围的绿草丛形成对比，使整个画面丰富了许多。

关键词

■ 舒畅　■ 生机　■ 舒适　■ 温顺

色彩比例

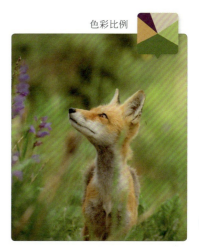

071
沙漠之旅

骆驼在一望无际的沙漠中稳健地行走，与远处浅蓝色的天空形成对比，营造了宁静、安稳的画面。

关键词

- 清新
- 幻想
- 平衡
- 坚实

色彩比例

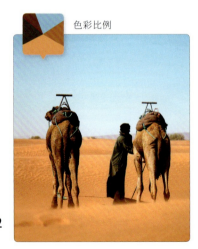

色彩搭配

1 天青浅蓝
R221 - G240 - B249
C16 - M0 - Y2 - K0

2 缤纷果蓝
R134 - G194 - B220
C49 - M9 - Y10 - K0

3 旷谷幽兰
R203 - G190 - B207
C23 - M26 - Y10 - K0

4 山赏黄
R235 - G157 - B91
C5 - M47 - Y65 - K0

5 风吹秋叶
R187 - G109 - B58
C31 - M65 - Y83 - K0

6 红枣茶
R165 - G68 - B44
C38 - M84 - Y91 - K7

7 深红棕
R120 - G63 - B53
C46 - M76 - Y73 - K33

8 乡村旋律
R79 - G65 - B46
C67 - M68 - Y82 - K38

9 钢琴黑
R31 - G11 - B5
C77 - M87 - Y91 - K73

色彩搭配

两色搭配

三色搭配

五色搭配

配色案例

№	颜色	数值
1	淡橙色	R254 - G245 - B236 / C0 - M6 - Y8 - K0
2	公主裸粉	R249 - G198 - B145 / C0 - M29 - Y45 - K0
3	橙棕色	R196 - G123 - B56 / C26 - M59 - Y84 - K0
4	丛林南瓜	R220 - G129 - B62 / C13 - M59 - Y78 - K0
5	日暮归途	R181 - G141 - B102 / C35 - M48 - Y61 - K0
6	坚果巧克力	R99 - G57 - B37 / C60 - M79 - Y91 - K28
7	裸色糖霜	R212 - G195 - B172 / C20 - M24 - Y33 - K0
8	胭脂棕	R157 - G86 - B40 / C46 - M75 - Y99 - K1
9	麋鹿先生	R138 - G107 - B91 / C54 - M62 - Y65 - K0

072

呆萌长颈鹿

修长的脖子、小脑袋、大眼睛，展现了长颈鹿呆萌可爱的形象。浅橙红色与褐色的搭配体现出长颈鹿的温顺与柔和。

关键词

■ 温顺 ■ 踏实 ■ 勤快 ■ 安稳

色彩比例

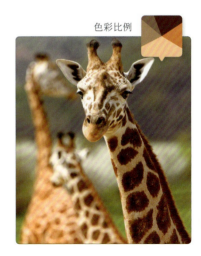

073
草原斑马

斑马的身体黑白相间，塑造出经典的颜色搭配，呈现出简约的风格，与黄棕色背景搭配，给人自然稳定的感觉。

关键词

■ 自然　■ 冷静　■ 高贵　□ 雅致

色彩比例

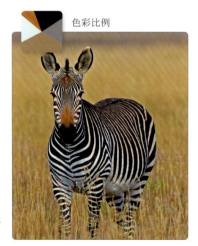

色彩搭配

两色搭配

三色搭配

五色搭配

 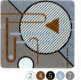

配色案例

1 清甜星辰粉
R250 - G226 - B206
C2 - M15 - Y19 - K0

2 乳蓝色天空
R229 - G244 - B247
C13 - M0 - Y4 - K0

3 浓郁橙
R199 - G115 - B21
C24 - M64 - Y100 - K0

4 瓦尔登湖
R146 - G77 - B35
C45 - M77 - Y100 - K12

5 漆黑的深夜
R31 - G17 - B17
C79 - M85 - Y82 - K69

6 浅蓝色水晶
R150 - G188 - B215
C45 - M16 - Y9 - K0

7 明月花影灰
R140 - G139 - B142
C52 - M44 - Y39 - K0

8 迪拜流沙
R174 - G140 - B99
C38 - M47 - Y64 - K0

9 荒漠狂暴
R137 - G84 - B35
C49 - M71 - Y100 - K15

色彩搭配

1 紫灰色
R171 · G159 · B180
C38 · M38 · Y18 · K0

2 闪蝶紫
R204 · G182 · B215
C22 · M32 · Y0 · K0

3 罗兰紫
R121 · G104 · B172
C60 · M62 · Y1 · K0

4 丛林月夜
R46 · G57 · B80
C86 · M78 · Y53 · K28

5 玉蜀黍色
R196 · G156 · B96
C27 · M41 · Y66 · K0

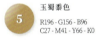
6 蜜柑色
R234 · G160 · B46
C7 · M45 · Y86 · K0

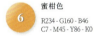
7 豹纹深棕
R106 · G63 · B48
C54 · M74 · Y78 · K24

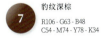
8 绿青色
R78 · G122 · B105
C74 · M43 · Y62 · K4

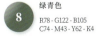
9 灰军绿
R88 · G91 · B65
C67 · M56 · Y76 · K24

两色搭配

三色搭配

五色搭配

配色案例

074

勤劳工蜂

在幽香的花丛中，勤劳的工蜂开始忙碌的采蜜生活。淡紫色与橙黄色搭配，呈现出充实而温馨的感觉。

关键词

清纯　　神秘　　勤快　　纯粹

色彩比例

095

075
扑花蝴蝶

淡雅的蝴蝶隐藏在鲜艳的花朵中,被花朵衬托得清新脱俗。深绿灰色的背景使画面展现出温和含蓄的美感。

关键词

自然　艳丽　开朗　典雅

色彩比例

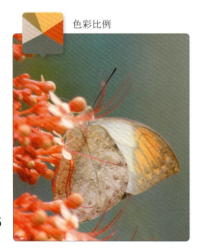

色彩搭配

1	清浅灰	R236 - G235 - B236	C9 - M7 - Y6 - K0	
2	抽象艺术的灰	R107 - G97 - B96	C64 - M60 - Y56 - K12	
3	名人棕色	R111 - G76 - B31	C53 - M66 - Y97 - K31	
4	黑色小礼服	R43 - G36 - B14	C76 - M75 - Y100 - K60	
5	佩顿广场	R160 - G134 - B163	C43 - M50 - Y20 - K0	
6	安静旅程	R83 - G100 - B145	C75 - M61 - Y25 - K0	
7	钛金绀青	R54 - G63 - B99	C86 - M79 - Y43 - K11	
8	风卷沙丘	R164 - G95 - B31	C38 - M68 - Y100 - K9	
9	清香芒果	R243 - G199 - B24	C5 - M24 - Y90 - K0	

两色搭配 ①② ③④ ⑥⑦ ⑧⑨

三色搭配 ①②③ ①③④ ⑤⑥⑦ ⑦⑧⑨

五色搭配 ①②③④⑥ ①③④⑤⑦ ①④⑤⑥⑦ ⑤⑥⑦⑧⑨

配色案例

076

紫黄蜂

在深褐色的背景中，紫黄蜂的深紫色与亮黄色搭配，使画面呈现出神秘与特别的意象。

关键词

■ 古典　■ 风雅　■ 智慧　■ 明快

色彩比例

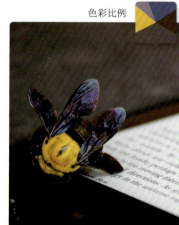

077
蝶恋花

明亮的黄色展现出了蝴蝶的美，少量的深红色点缀使画面和谐自然。

关键词

■ 冷清　■ 沉静　■ 格调　■ 鲜明

色彩比例

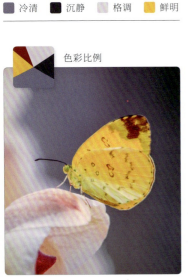

色彩搭配

两色搭配

三色搭配

五色搭配

配色案例

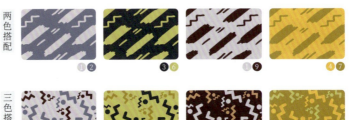

1. 白梅鼠　R219 - G211 - B220　C16 - M18 - Y9 - K0
2. 灰蓝天空　R108 - G123 - B156　C64 - M49 - Y25 - K0
3. 深海蓝　R33 - G61 - B75　C88 - M71 - Y58 - K34
4. 山吹色　R239 - G191 - B37　C7 - M28 - Y88 - K0
5. 洒落柿　R211 - G156 - B114　C19 - M44 - Y55 - K0
6. 淡黄绿　R212 - G200 - B107　C21 - M18 - Y66 - K0
7. 流金岁月　R182 - G148 - B47　C34 - M42 - Y91 - K2
8. 红棕色印记　R135 - G36 - B28　C44 - M95 - Y100 - K25
9. 夏日黑棕　R78 - G49 - B54　C65 - M78 - Y66 - K44

色彩搭配

1	奶油蛋糕	R240-G216-B200 C6-M18-Y20-K0
2	浅金棕色小礼服	R212-G171-B140 C18-M36-Y43-K3
3	楼兰古城	R175-G124-B73 C36-M56-Y76-K2
4	梦幻迷褐	R119-G76-B37 C49-M68-Y91-K31
5	一打康乃馨	R236-G105-B74 C0-M72-Y67-K0
6	深珀斯莓红	R196-G58-B59 C22-M89-Y75-K2
7	心动樱桃派	R99-G16-B21 C54-M100-Y100-K41
8	深林麋鹿	R77-G37-B41 C61-M83-Y72-K50
9	午夜游行	R39-G29-B19 C75-M76-Y86-K66

两色搭配

三色搭配

五色搭配

配色案例

078

停歇的红蜻蜓

颜色鲜艳的红蜻蜓停留在干枯的浅黄色树叶上，高纯度与低纯度的颜色对比，使平淡枯燥的画面变得生动。

关键词

平和　舒适　古朴　开放

色彩比例

079
雪域蓝鸟

蓝紫色的小鸟显得睿智冷静，明亮的黄色嘴巴和眼周增添了几分活力。蓝色与黄色搭配，使画面呈现出阳光活泼的感觉。

关键词

■ 纯粹 ■ 高雅 ■ 理性 ■ 明快

色彩比例

色彩搭配

两色搭配 ❹❼ ❺❾ ❶❽ ❷❻

三色搭配 ❸❹❼ ❺❽❾ ❶❼❽ ❷❹❻

五色搭配 ❷❸❹❼❾ ❹❺❼❽❾ ❶❸❺❼❽ ❶❷❸❹❻

配色案例 ❷❼❽ ❷❾ ❷❻❼ ❶❷❸❹❺❼❽❾ ❶❷❸❹❺❻❼❽❾

1. 黄櫱色 R255 - G239 - B132 C0 - M5 - Y57 - K0
2. 醇香蜂蜜 R249 - G189 - B72 C0 - M32 - Y76 - K0
3. 干草色 R188 - G135 - B63 C31 - M52 - Y82 - K0
4. 秋凉灰 R141 - G164 - B173 C50 - M29 - Y27 - K0
5. 浅绛紫色 R123 - G83 - B110 C61 - M74 - Y44 - K2
6. 罗甘莓色 R77 - G56 - B109 C81 - M88 - Y36 - K4
7. 月汀前海 R55 - G96 - B171 C82 - M61 - Y1 - K0
8. 馨香花颜蓝 R17 - G54 - B109 C100 - M91 - Y37 - K2
9. 星空深蓝 R6 - G14 - B30 C95 - M91 - Y71 - K65

色彩搭配

#	名称	色值
1	盐岩芝士	R238 - G242 - B248 / C8 - M4 - Y2 - K0
2	蓝色青蛙	R155 - G177 - B219 / C43 - M25 - Y1 - K0
3	烟涛微茫	R110 - G129 - B165 / C63 - M46 - Y21 - K0
4	丛林的傍晚	R64 - G66 - B83 / C78 - M71 - Y53 - K28
5	夕染紫红	R176 - G33 - B80 / C33 - M97 - Y54 - K3
6	哔叽灰	R212 - G198 - B184 / C20 - M22 - Y26 - K0
7	牧场风暴	R140 - G123 - B83 / C51 - M49 - Y71 - K7
8	庭院深深	R108 - G78 - B60 / C56 - M66 - Y74 - K29
9	香草果冻绿	R128 - G133 - B42 / C56 - M41 - Y100 - K5

两色搭配: ⑥⑦　②④　①⑨　⑥⑧

三色搭配: ⑥⑦⑧　①②④　①③⑨　④⑥⑧

五色搭配: ①④⑥⑦⑧　①②④⑦⑨　①②③⑦⑨　④⑤⑥⑦⑧

配色案例: ②③⑨　⑧⑨　②⑥⑨　①②③④⑤⑥⑦⑧⑨　①②③④⑤⑥⑦⑧⑨

080

机灵小鸟

长着细长嘴巴的小鸟不停地转着圆溜溜的小眼睛,给人机灵可爱的感觉。蓝色、绿色和粉红色相间的羽毛体现了小鸟活泼俏皮的可爱形象。

关键词

低调　幻想　柔和　安静

色彩比例

101

081

火烈鸟

粉红色的火烈鸟给人一种浓浓的少女气息，与湖蓝色搭配，使画面呈现出活泼生动的气氛。

关键词

■ 田园　■ 积极　■ 喜悦　■ 端庄

色彩比例

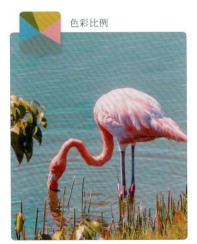

色彩搭配

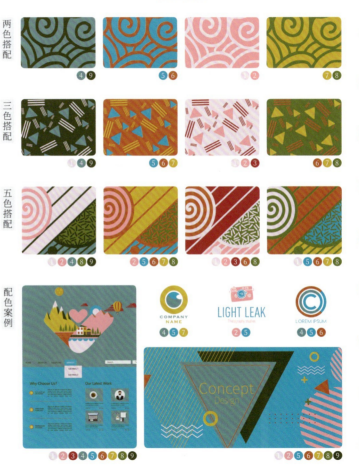

甜蜜音乐盒
1
R239 - G222 - B233
C7 - M16 - Y3 - K0

女郎粉
2
R238 - G158 - B173
C3 - M49 - Y16 - K0

茜红色
3
R183 - G37 - B62
C28 - M96 - Y70 - K4

青瓷蓝
4
R100 - G156 - B158
C62 - M22 - Y35 - K7

仲夏夜之梦
5
R0 - G168 - B204
C81 - M5 - Y18 - K0

香槟派对
6
R200 - G97 - B51
C22 - M73 - Y84 - K0

金沙王朝
7
R219 - G180 - B0
C17 - M30 - Y98 - K0

藻色
8
R116 - G131 - B47
C62 - M41 - Y100 - K3

温馨花园
9
R63 - G85 - B45
C76 - M54 - Y93 - K31

色彩搭配

1 早春三月
R199 - G188 - B68
C27 - M22 - Y82 - K0

2 银杏之舞
R243 - G196 - B115
C4 - M28 - Y59 - K0

3 果冻阳光橙
R240 - G134 - B22
C0 - M59 - Y92 - K0

4 紫苑色
R116 - G102 - B111
C62 - M61 - Y49 - K4

5 海风徐徐
R110 - G199 - B222
C55 - M1 - Y12 - K0

6 蓝绿笔记本
R0 - G127 - B147
C85 - M37 - Y38 - K0

7 黄苦色
R131 - G93 - B75
C53 - M65 - Y70 - K12

8 深蓝琉璃
R0 - G98 - B150
C93 - M58 - Y23 - K0

9 黑色皮革
R0 - G38 - B46
C98 - M78 - Y69 - K54

两色搭配 / 三色搭配 / 五色搭配 / 配色案例

082

蓝带翠鸟

颜色艳丽、体型小巧的翠鸟光彩夺目。蓝色与少量的橙色搭配，整个画面呈现出艳丽醒目的效果，使人眼前一亮。

关键词
● 朦胧　● 舒适　● 纯真　● 热情

色彩比例

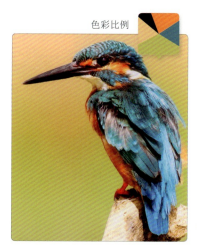

103

083

无冕歌王

一只深灰色的小鸟停留在树枝上，稍作休息。小撮玫红色的羽毛点出了小鸟的灵动与生命的绚烂。

关键词

- 魅惑
- 平实
- 高雅
- 雅致

色彩比例

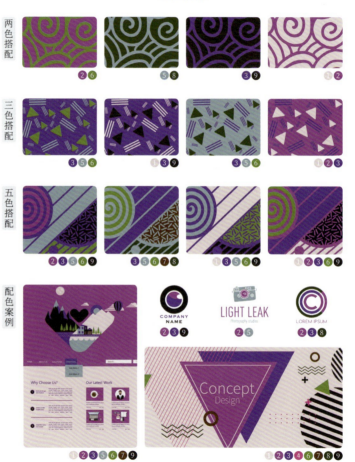

色彩搭配

两色搭配 ❷❻ ❺❽ ❸❾ ❶❷

三色搭配 ❸❺❻ ❶❸❾ ❸❺❻ ❶❷❸

五色搭配 ❷❸❺❻❾ ❸❺❻❼❽ ❶❸❺❻❾ ❶❷❸❻❾

配色案例 ❷❸❾ ❷❺ ❷❸❽ ❶❷❸❺❻❼❾ ❶❷❸❹❻❼❽❾

1. 夕颜粉白 R228 - G213 - B216 C12 - M18 - Y11 - K0
2. 紫红梦网 R160 - G66 - B147 C43 - M84 - Y1 - K0
3. 佩斯利紫 R108 - G58 - B146 C68 - M85 - Y0 - K0
4. 桑葚红 R203 - G39 - B137 C18 - M92 - Y0 - K0
5. 青竹色 R143 - G169 - B180 C49 - M26 - Y25 - K0
6. 青草绿 R112 - G146 - B50 C63 - M31 - Y99 - K0
7. 棒棒糖棕 R110 - G70 - B31 C56 - M73 - Y100 - K28
8. 褐绿色 R61 - G83 - B40 C77 - M56 - Y100 - K29
9. 幽绿深林 R58 - G53 - B55 C77 - M75 - Y70 - K41

色彩搭配

	两色搭配	三色搭配	五色搭配

1. 白雪皑皑 R236 - G238 - B240 C9 - M6 - Y5 - K0
2. 奶茶裸杏 R214 - G191 - B184 C18 - M27 - Y24 - K0
3. 裹叶柳 R206 - G210 - B188 C23 - M13 - Y29 - K0
4. 水蓝绿 R118 - G145 - B146 C60 - M36 - Y40 - K0
5. 萧瑟西风 R59 - G100 - B108 C80 - M55 - Y52 - K9
6. 火舞黄沙 R228 - G166 - B94 C11 - M41 - Y66 - K0
7. 橘光溢彩 R226 - G118 - B48 C8 - M65 - Y84 - K0
8. 迷人焦糖块 R129 - G43 - B28 C45 - M91 - Y98 - K28
9. 黑色燕尾服 R54 - G42 - B52 C77 - M80 - Y65 - K47

084

海底旅行者

海龟在海水中缓缓前行，龟壳上的深褐色给人平静、安定的感觉，灰白色的加入避免了沉闷枯燥感，灰蓝色的背景体现了海水的清凉。

关键词

■ 内涵　■ 原始　■ 亲切　■ 古朴

色彩比例

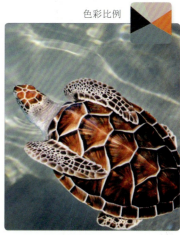

105

085
海岛红蟹

潮水退去，洞穴里的螃蟹全都溜了出来，褐色与纯度较高的红色搭配，使画面中的红蟹更加醒目，结合深绿色的海水，给清爽宜人的感觉。

关键词

■ 质朴 ■ 热情 ■ 清凉 ■ 执着

色彩比例

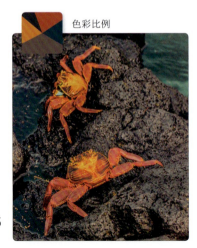

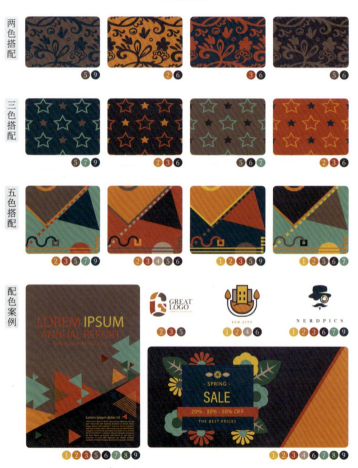

色彩搭配

可爱香蕉黄
1
R233 - G174 - B0
C9 - M36 - Y96 - K0

爆竹火花
2
R212 - G110 - B41
C16 - M67 - Y89 - K0

岸边的红蟹
3
R184 - G50 - B57
C30 - M93 - Y78 - K0

星夜大地
4
R184 - G144 - B131
C33 - M47 - Y44 - K0

乡间漫步
5
R116 - G88 - B90
C61 - M68 - Y58 - K11

长夜无眠
6
R56 - G57 - B74
C82 - M78 - Y58 - K29

碧幽水
7
R92 - G153 - B137
C67 - M26 - Y50 - K0

竹露滴青
8
R16 - G96 - B82
C89 - M55 - Y73 - K11

青铜宝鼎
9
R19 - G67 - B87
C93 - M73 - Y55 - K20

色彩搭配

086
锯缘青蟹

健硕威武的锯缘青蟹以青蓝色系为主，两只青蓝色大蟹钳赋予画面浓浓的海洋气息，给人清爽冷静的感觉。

1 薄荷奶盐绿
R154 - G210 - B189
C44 - M0 - Y32 - K0

2 清川溪流
R77 - G187 - B184
C65 - M2 - Y32 - K0

3 梅坞春早
R104 - G179 - B135
C61 - M9 - Y56 - K0

4 蓝色山谷
R0 - G136 - B166
C84 - M31 - Y29 - K0

5 青花物语
R101 - G136 - B163
C65 - M40 - Y26 - K0

6 湖绿
R0 - G74 - B81
C95 - M64 - Y62 - K25

7 夏日思语
R155 - G145 - B114
C46 - M42 - Y57 - K0

8 草木荣枯
R94 - G86 - B48
C65 - M60 - Y90 - K25

9 霾色
R48 - G52 - B56
C81 - M75 - Y68 - K42

关键词
自然　原始　稳健　古朴

色彩比例

087
深海水母

在深蓝色的海洋中，橙黄色的水母明亮通透，如金子般闪耀着夺目的光芒，让画面富有感染力。蓝色与黄色搭配，冷暖对比强烈，衬托了生命的活力。

关键词

理性　浓重　醒目　明朗

色彩比例

色彩搭配

两色搭配

三色搭配

五色搭配

配色案例

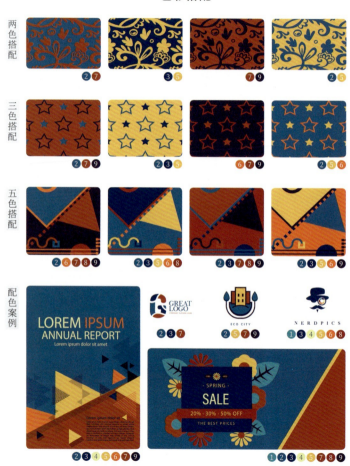

1. 玉见松石绿
R70 · G160 · B174
C70 · M20 · Y30 · K0

2. 塞纳河畔
R33 · G109 · B146
C84 · M52 · Y31 · K0

3. 夏日暴雨
R16 · G54 · B107
C100 · M90 · Y39 · K3

4. 冰菊物语
R246 · G243 · B164
C6 · M0 · Y45 · K0

5. 香蕉橙汁
R242 · G196 · B84
C5 · M27 · Y73 · K0

6. 水润红橙色
R229 · G113 · B59
C6 · M68 · Y78 · K0

7. 诱惑血橙色
R179 · G68 · B53
C32 · M85 · Y83 · K3

8. 里约深玫红
R170 · G40 · B53
C35 · M96 · Y80 · K6

9. 华贵紫
R70 · G27 · B74
C79 · M100 · Y48 · K28

色彩搭配

088

海底精灵

一群神秘的水母点亮了黑暗的海洋，使人感到光明与安心。深蓝色与浅蓝色搭配，展现了水母的自由与优雅。

关键词

■ 严谨　■ 冷清　■ 安静　■ 透亮

1 蓝黑色
R9 · G16 · B45
C100 · M100 · Y61 · K54

2 漂浮的岛屿
R0 · G83 · B147
C94 · M69 · Y17 · K0

3 蓝色夏威夷
R87 · G134 · B188
C69 · M40 · Y7 · K0

4 晴天蓝
R180 · G196 · B229
C33 · M19 · Y0 · K0

5 清爽夏日
R218 · G231 · B246
C17 · M6 · Y0 · K0

6 雪环灰
R208 · G210 · B214
C22 · M16 · Y13 · K0

7 午夜薰衣草
R96 · G75 · B101
C69 · M74 · Y45 · K22

8 土棕外套
R120 · G92 · B35
C54 · M61 · Y99 · K22

9 枯草地
R186 · G176 · B120
C33 · M28 · Y58 · K0

两色搭配

三色搭配

五色搭配

配色案例

色彩比例

089

鹦鹉螺贝壳

鹦鹉螺的构造颇具特色，贝壳很美，颜色过渡自然。米白色与少量的橙红色搭配，使贝壳呈现出细腻优雅的感觉。

关键词

☐ 天然 ☐ 朴素 ■ 温存 ■ 稳重

色彩比例

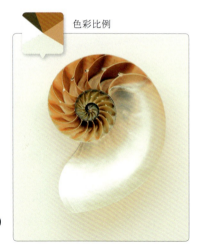

色彩搭配

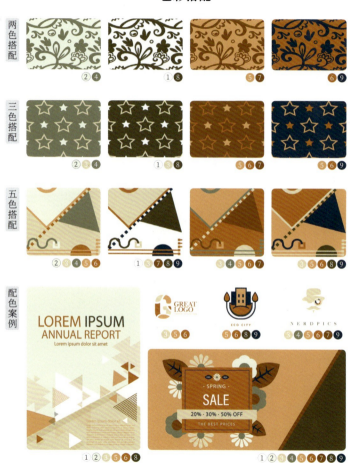

1	富士白	R254 - G254 - B251 C1 - M0 - Y3 - K0
2	发白的杏仁绿	R243 - G246 - B229 C6 - M2 - Y14 - K0
3	沙滩黄	R233 - G218 - B182 C10 - M15 - Y31 - K0
4	枯萎的竹叶	R133 - G131 - B111 C55 - M46 - Y57 - K0
5	橘子麦芽糖	R225 - G161 - B107 C12 - M44 - Y59 - K0
6	加泰罗尼亚橙	R189 - G105 - B34 C29 - M68 - Y96 - K0
7	纸醉金迷	R146 - G81 - B36 C47 - M75 - Y100 - K10
8	艾草团子	R92 - G85 - B61 C66 - M62 - Y78 - K24
9	墨竹林	R0 - G61 - B86 C99 - M76 - Y53 - K23

05 温馨小物为生活注色

The Small Sweet things for Life

一句温馨的话、一把遮雨的伞、一个甜蜜的微笑、一碗清香的汤面……这些,都是爱,多么温馨、美好。

090
小聚时光

在素白简洁的桌面上，深棕色酒瓶与鲜花和玻璃杯相衬，呈现出清新大方的舒适感。

关键词

- 雅致
- 自然
- 高档
- 轻柔

色彩比例

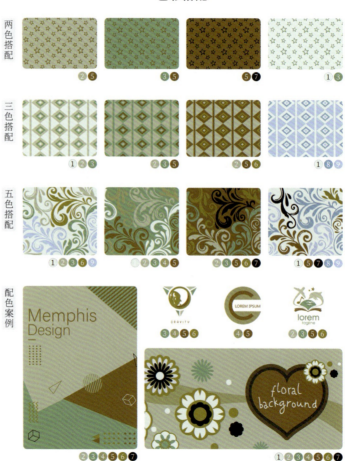

色彩搭配

两色搭配

三色搭配

五色搭配

配色案例

 浅绿梦颜
R237 - G242 - B233
C9 - M3 - Y11 - K0

 青柠灰绿
R196 - G197 - B166
C27 - M19 - Y37 - K0

 梦中的橄榄树
R147 - G171 - B130
C49 - M23 - Y55 - K0

 朦胧之春
R177 - G170 - B117
C36 - M30 - Y59 - K0

 坛子里的泡菜
R143 - G110 - B43
C53 - M60 - Y100 - K0

 初春原野
R162 - G145 - B36
C44 - M41 - Y99 - K0

 浓黑色
R37 - G33 - B26
C83 - M82 - Y89 - K56

 月光海岸
R151 - G181 - B208
C45 - M21 - Y11 - K0

 梦幻摩天轮
R194 - G209 - B234
C27 - M14 - Y1 - K0

色彩搭配

091

盘中小物

清新淡雅的房间以粉灰调为主,搭配盘子里纯度较高的橙黄色水果与水杯,整个画面展现出明亮温暖的感觉。

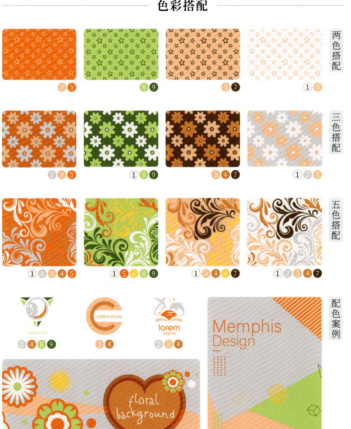

两色搭配
三色搭配
五色搭配
配色案例

1	恋爱少女 R249 - G241 - B243 C3 - M7 - Y3 - K0
2	爱丽丝梦境 R222 - G212 - B217 C15 - M18 - Y11 - K0
3	蜜桃水晶 R247 - G188 - B154 C0 - M34 - Y38 - K0
4	染红的枫树 R228 - G134 - B63 C8 - M58 - Y77 - K0
5	元气橘汁 R236 - G108 - B0 C1 - M70 - Y100 - K0
6	亮黄色 R252 - G203 - B0 C0 - M24 - Y93 - K0
7	香蕉巧克力 R114 - G76 - B46 C56 - M71 - Y89 - K24
8	新鲜的卷心菜 R205 - G220 - B115 C25 - M2 - Y65 - K0
9	夏日青草绿 R65 - G122 - B57 C78 - M42 - Y99 - K0

关键词

悠闲　天真　清爽　明朗

色彩比例

092
质朴餐篮

在浅棕色的篮子里,灰褐色的亚麻布与米白色的餐具搭配,给人传统复古的印象及温暖明朗的感觉。

关键词

- 传统
- 温馨
- 平和
- 淡雅

色彩比例

色彩搭配

两色搭配

三色搭配

五色搭配

配色案例

1. 黑甲虫
 R55 - G56 - B53
 C78 - M73 - Y73 - K40

2. 中灰色
 R103 - G101 - B101
 C69 - M62 - Y58 - K0

3. 时尚果冻灰
 R193 - G191 - B190
 C29 - M23 - Y22 - K0

4. 苏格兰雾蓝
 R219 - G223 - B229
 C16 - M11 - Y8 - K0

5. 幼鹿亮棕
 R200 - G170 - B149
 C25 - M36 - Y39 - K0

6. 爽甜杏果
 R174 - G128 - B102
 C38 - M54 - Y59 - K0

7. 玫瑰灰
 R124 - G101 - B86
 C60 - M64 - Y68 - K2

8. 浅亚麻
 R217 - G204 - B181
 C18 - M20 - Y29 - K0

9. 湖边的天青石
 R50 - G81 - B107
 C87 - M72 - Y50 - K0

色彩搭配

093

英式下午茶

复古的黄褐色墙面色调偏暖，奶白色的茶杯与红色的叶子搭配，使画面呈现出优雅成熟的英式风格。

#	名称	色值
1	融化的雪	R222 - G227 - B228 / C15 - M9 - Y9 - K0
2	庚斯博罗灰	R160 - G163 - B155 / C43 - M33 - Y37 - K0
3	奥斯卡金	R213 - G178 - B97 / C20 - M32 - Y67 - K0
4	陶坯黄	R190 - G140 - B71 / C30 - M49 - Y78 - K0
5	独醉酒红	R166 - G65 - B54 / C38 - M86 - Y82 - K5
6	落寞之秋	R186 - G114 - B60 / C31 - M63 - Y82 - K0
7	糖炒栗子	R104 - G55 - B25 / C55 - M79 - Y100 - K36
8	计时砂	R193 - G175 - B158 / C29 - M32 - Y36 - K0
9	鬃毛棕	R153 - G119 - B95 / C47 - M56 - Y64 - K0

两色搭配

三色搭配

五色搭配

配色案例

关键词

☐ 清雅　■ 华贵　■ 高雅　■ 复古

色彩比例

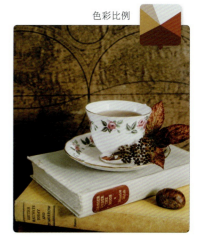

094
阅读时光

红褐色的房间给人温暖的感觉，与深蓝色的床单、枕头搭配，营造出了安静、舒适的氛围。

关键词

■ 格调　■ 华美　■ 温顺　■ 清爽

色彩比例

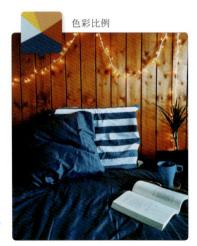

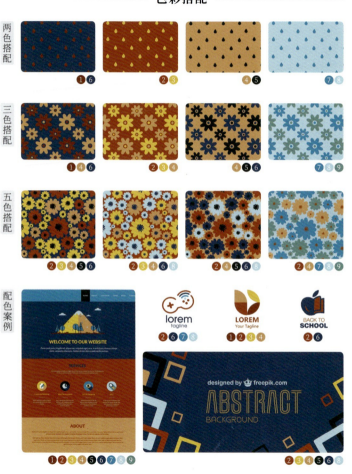

色彩搭配

两色搭配　三色搭配　五色搭配　配色案例

1. 红豆派
R142 - G64 - B39
C46 - M84 - Y95 - K14

2. 法式热红酒
R169 - G70 - B37
C39 - M85 - Y100 - K1

3. 角斗士的胜利
R230 - G196 - B68
C12 - M24 - Y80 - K0

4. 浅肉桂色
R210 - G160 - B107
C20 - M42 - Y60 - K0

5. 猫眼黑
R33 - G57 - B62
C89 - M74 - Y69 - K35

6. 白金汉蓝
R8 - G81 - B115
C94 - M71 - Y44 - K0

7. 波涛海浪
R0 - G148 - B189
C78 - M25 - Y17 - K0

8. 薄荷汽水
R184 - G219 - B230
C31 - M5 - Y9 - K0

9. 清澈无瑕
R104 - G158 - B156
C63 - M25 - Y39 - K0

色彩搭配

1 浓密奶灰
R218 · G218 · B213
C17 · M13 · Y15 · K0

2 雨后的远山
R168 · G168 · B184
C39 · M32 · Y20 · K0

3 黄土沙
R174 · G159 · B138
C38 · M37 · Y45 · K0

4 薄荷风蓝色
R169 · G190 · B187
C39 · M18 · Y26 · K0

5 非洲大象
R95 · G83 · B67
C66 · M64 · Y73 · K22

6 最爱奥利奥
R124 · G84 · B64
C55 · M69 · Y76 · K16

7 温情浅橙棕
R217 · G145 · B106
C15 · M51 · Y57 · K0

8 芙蓉仙子
R225 · G197 · B184
C13 · M26 · Y25 · K0

9 磨砂银
R204 · G208 · B218
C23 · M16 · Y10 · K0

两色搭配 / 三色搭配 / 五色搭配 / 配色案例

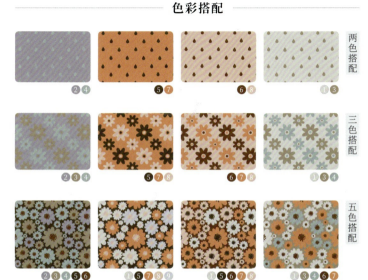

095

优雅夜灯

简洁舒适的卧室床头放着造型优雅的小台灯，整体呈现出细腻雅致的风格，浅灰色调与少量的浅橙棕色搭配，给人安稳平和的感觉。

关键词

 平淡　柔和　舒适　纯粹

色彩比例

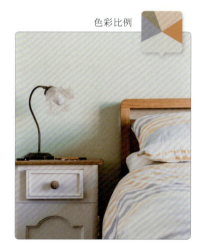

117

096

慵懒午后

房间整体以低调的色调为主，奠定了画面安静闲适的基调。裸粉色的毛毯与紫色的书搭配，使画面看起来高雅且有格调。

关键词

- 自然
- 优美
- 开朗
- 典雅

色彩比例

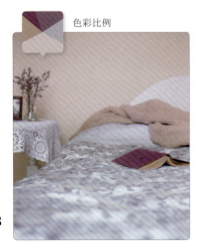

色彩搭配

两色搭配

三色搭配

五色搭配

配色案例

1. 水影朦胧
 R206 - G215 - B227
 C22 - M12 - Y7 - K0

2. 恋恋薰衣草
 R209 - G202 - B220
 C21 - M21 - Y6 - K0

3. 紫烟袅袅
 R173 - G172 - B189
 C37 - M31 - Y17 - K0

4. 紫藕色
 R207 - G190 - B196
 C22 - M27 - Y16 - K0

5. 闪耀紫灰
 R167 - G141 - B157
 C40 - M47 - Y27 - K0

6. 湿润的土壤
 R132 - G116 - B109
 C56 - M56 - Y55 - K0

7. 房间的衣橱
 R179 - G150 - B143
 C35 - M44 - Y39 - K0

8. 绒毛草紫红
 R128 - G99 - B128
 C58 - M66 - Y35 - K0

9. 紫色礼服
 R120 - G68 - B111
 C64 - M83 - Y38 - K0

色彩搭配

	细腻小麦粉
1	R244 - G239 - B235 C5 - M7 - Y8 - K0

	采尔马特银
2	R202 - G190 - B187 C24 - M25 - Y23 - K0

	咖色花边
3	R203 - G165 - B143 C23 - M39 - Y41 - K0

	红酒冰沙
4	R148 - G33 - B38 C47 - M100 - Y99 - K7

	圣水红
5	R202 - G21 - B29 C19 - M100 - Y100 - K0

	花粉橙
6	R247 - G214 - B141 C3 - M19 - Y50 - K0

	湖光水蓝
7	R102 - G151 - B150 C64 - M20 - Y40 - K0

	石器时代
8	R45 - G38 - B41 C85 - M88 - Y84 - K42

	丹麦酥棕
9	R131 - G97 - B79 C58 - M67 - Y72 - K0

两色搭配
三色搭配
五色搭配
配色案例

097

温馨抱枕

抱枕上的花纹展现出精致又充满异域风情的感觉，与红色被子搭配，给人热情大气的印象。

关键词

温和　雅致　沉稳　高贵

色彩比例

098
浓郁香水

在暗绿色的背景中,明净莹亮的淡黄色香水被衬托得名贵优雅,芬芳馥郁,透出一种高级感。

关键词

■ 悠远　■ 高贵　■ 娴熟　■ 魅力

色彩比例

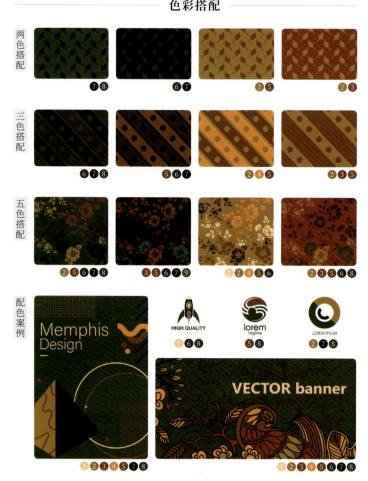

色彩搭配

两色搭配

③⑨ ⑤⑥ ③④ ①②

三色搭配

③⑥⑨ ④⑤⑥ ②③④ ①②③

五色搭配

④⑤⑥⑧⑨ ①④⑤⑥⑧ ①②③④⑤ ①②④⑤⑧

配色案例

②④ ②③ ③⑤⑨

①②③④⑤⑥⑨ ②③④⑤⑥⑦⑨

1	斑羚米色 R233 - G223 - B205 C11 - M13 - Y20 - K0
2	花椰菜浓汤 R187 - G177 - B143 C32 - M28 - Y46 - K0
3	绿野星辰 R201 - G180 - B105 C26 - M28 - Y65 - K0
4	日出的森林 R141 - G121 - B42 C53 - M53 - Y100 - K0
5	枯藤老树 R98 - G67 - B30 C60 - M71 - Y100 - K35
6	部落风情 R216 - G175 - B114 C17 - M35 - Y58 - K0
7	柠檬派 R200 - G179 - B0 C27 - M26 - Y100 - K0
8	青涩果实 R146 - G165 - B74 C50 - M25 - Y84 - K0
9	香芋恋人 R174 - G115 - B160 C36 - M62 - Y13 - K0

099

香氛小物

淡褐色亚麻布与含蓄的淡黄色香氛搭配，流露出一种淡泊的美感。四周弥漫着沁人心脾的香味，让人感到温馨、舒适。

关键词

■ 自然　■ 清香　■ 质朴　■ 灵气

色彩比例

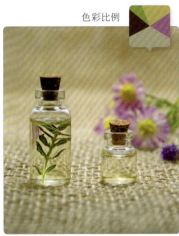

100
妆台一角

浅粉灰色的桌面上，随意放着不同颜色的化妆品，这种暖色系的色彩搭配表现出了成熟女性的迷人气质。

关键词

▩ 理性　▩ 雅致　▩ 成熟　▩ 复古

色彩比例

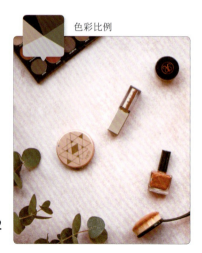

色彩搭配

两色搭配　三色搭配　五色搭配　配色案例

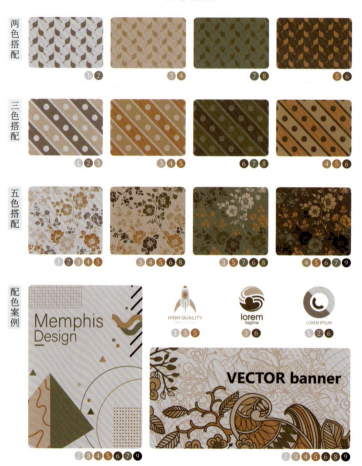

1. 银灰色　R205 - G200 - B205　C23 - M20 - Y15 - K0
2. 热可可　R137 - G110 - B106　C55 - M60 - Y55 - K0
3. 邂逅柔情　R195 - G165 - B151　C27 - M38 - Y37 - K0
4. 果冻豆沙粉　R179 - G132 - B97　C35 - M53 - Y62 - K0
5. 熊棕色　R178 - G111 - B68　C35 - M64 - Y78 - K0
6. 午后焦茶　R94 - G72 - B62　C65 - M71 - Y74 - K26
7. 落叶山路　R114 - G110 - B92　C64 - M57 - Y67 - K0
8. 回家的小路　R104 - G88 - B60　C63 - M63 - Y81 - K20
9. 苦涩黑咖啡　R47 - G31 - B31　C75 - M82 - Y78 - K59

色彩搭配

101
香薰恋人

香薰既可养颜怡性，也可视为一种高雅陈设。画面以浅暖灰色为基调，体现了淡雅宁静的氛围，搭配玫红色的花，营造出了放松、安心的氛围。

编号	颜色名	RGB / CMYK
1	波斯菊奶黄	R240 - G240 - B231 / C7 - M5 - Y11 - K0
2	羊毛大衣	R219 - G205 - B184 / C16 - M20 - Y28 - K0
3	田园橡树棕	R86 - G62 - B43 / C64 - M71 - Y84 - K37
4	淡雅橙红	R249 - G206 - B180 / C0 - M17 - Y28 - K0
5	深西柚色	R218 - G136 - B97 / C14 - M56 - Y60 - K0
6	初冬的湖泊	R188 - G187 - B174 / C31 - M24 - Y31 - K0
7	紫灰棕	R150 - G124 - B120 / C48 - M54 - Y48 - K0
8	玫瑰胡椒	R160 - G32 - B65 / C40 - M98 - Y68 - K6
9	紫罗兰糖果	R195 - G131 - B173 / C25 - M56 - Y8 - K0

两色搭配 ②⑧ ④⑦ ①⑥ ①②

三色搭配 ②⑤⑧ ④⑥⑦ ①⑥⑦ ①②⑥

五色搭配 ②⑤⑥⑦⑧ ③④⑥⑦⑨ ③⑤⑥⑦ ①②⑤⑥⑨

配色案例 ②⑧ ①④ ③⑤⑨ ①②③④⑤⑥⑧ ①②③④⑤⑥⑦⑧⑨

关键词
□ 格调 □ 轻柔 □ 清甜 ■ 诱人

色彩比例

102
生活小柜

设计简单的原木色木柜给人安定、居家感，柜子上的黑色物件带来了舒适稳定感，整个画面呈现出简约的格调。

关键词

- 朴实
- 宁静
- 惬意
- 安定

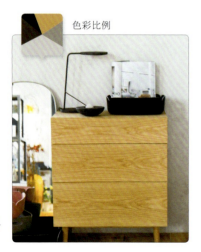

色彩比例

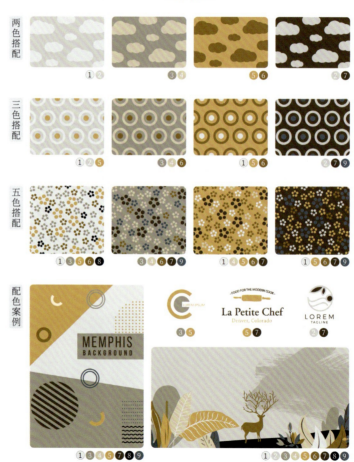

色彩搭配

1 白天鹅
R250 - G249 - B252
C3 - M3 - Y0 - K0

2 浅粉色
R241 - G231 - B234
C6 - M11 - Y5 - K0

3 薄雾兰花
R217 - G211 - B220
C17 - M17 - Y9 - K0

4 浅紫藿香花
R193 - G192 - B223
C27 - M24 - Y1 - K0

5 粘板岩青
R67 - G71 - B87
C40 - M28 - Y10 - K72

6 樱木的新芽
R210 - G189 - B189
C20 - M28 - Y20 - K0

7 鹿皮靴
R175 - G158 - B126
C37 - M37 - Y51 - K0

8 流夕棕
R143 - G110 - B89
C52 - M61 - Y66 - K0

9 木棕色
R160 - G106 - B38
C45 - M64 - Y100 - K0

两色搭配
 ⑦⑧
 ⑥⑦
 ②④
 ②③

三色搭配
 ⑥⑦⑧
⑤⑥⑦
②④⑦
②③④

五色搭配
①⑤⑥⑦⑧
①⑤⑦⑧⑨
②③④⑤⑦
②③④⑤⑧

配色案例
 ④⑦
④⑤

①②③④⑤⑥⑦⑧⑨
①②④⑤⑥⑦⑧

103

宁静的岁月

室内设计风格简约，具有格调。房间色调偏冷，与桌椅的暖色调搭配，营造出安静、平和的氛围。

关键词

简洁　温馨　平和　稳重

色彩比例

125

104
家具的撞色

光线充足的房间里,柜子用橙黄色系与深蓝色搭配,整个画面显得明亮舒适,充满设计感。

关键词

☐ 干净　▨ 朴实　■ 舒适　■ 稳重

色彩比例

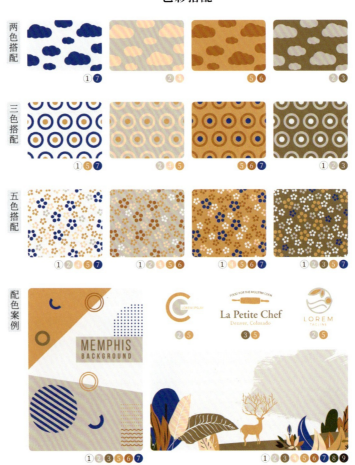

色彩搭配

两色搭配 ① ⑦　② ④　⑤ ⑥　② ③

三色搭配 ① ⑤ ⑦　② ④ ⑤　⑤ ⑥ ⑦　① ② ③

五色搭配 ② ④ ⑤ ⑥ ⑦　① ② ④ ⑤ ⑥　① ④ ⑤ ⑥ ⑦　① ② ③ ⑤ ⑦

配色案例 ① ② ③ ⑤ ⑦　② ⑤　③ ⑤　② ⑤　① ② ③ ⑤ ⑥ ⑦ ⑧ ⑨

1. 圣光白　R245 - G245 - B245　C5 - M4 - Y4 - K0
2. 雪绒灰　R217 - G202 - B191　C18 - M21 - Y23 - K0
3. 亚麻桌布　R150 - G116 - B90　C49 - M58 - Y67 - K0
4. 樱黛粉　R250 - G213 - B184　C0 - M22 - Y28 - K0
5. 斜日雏菊　R229 - G165 - B95　C7 - M41 - Y64 - K4
6. 摩卡咖啡　R194 - G109 - B57　C27 - M66 - Y83 - K0
7. 雪邦蓝　R0 - G70 - B152　C100 - M76 - Y5 - K0
8. 绿孔雀　R61 - G83 - B40　C77 - M56 - Y100 - K29
9. 星空暗黑　R58 - G53 - B55　C77 - M75 - Y70 - K41

色彩搭配

105
极简北欧风

干净素雅的房间以明亮的白色为主，点缀少量的绿色，整个画面体现了简约大气的北欧风。

		色号
1	白色地毯	R241 - G241 - B241 / C7 - M5 - Y5 - K0
2	晨间薄雾	R216 - G216 - B216 / C18 - M13 - Y13 - K0
3	矿石场	R146 - G143 - B136 / C49 - M42 - Y44 - K0
4	古镇青石	R164 - G168 - B151 / C42 - M30 - Y40 - K0
5	潮鸣灰绿	R133 - G141 - B120 / C55 - M40 - Y54 - K0
6	林间小路	R70 - G84 - B60 / C75 - M59 - Y82 - K25
7	优雅灰	R212 - G200 - B188 / C20 - M22 - Y24 - K0
8	手工烘焙棕	R186 - G151 - B120 / C32 - M43 - Y53 - K0
9	玫瑰红李子	R149 - G103 - B109 / C49 - M65 - Y49 - K0

两色搭配

⑤⑦ ⑥⑦ ①④ ①②

三色搭配
④⑥⑦ ④⑥⑧ ①④⑤ ①②⑦

五色搭配
①⑥⑦⑧⑨ ①⑤⑥⑦⑨ ①②④⑥⑧ ①②③④⑦

配色案例

⑤⑥ ④⑥

①②③④⑤⑥⑦⑧⑨

①②③④⑥⑦⑧

关键词

 高雅　■ 精致　■ 成熟　■ 高档

色彩比例

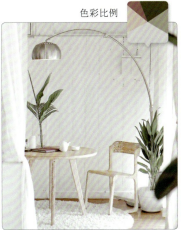
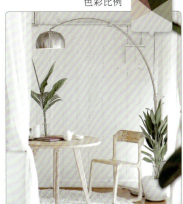

106
干花摆件

以白墙为背景的房间里,彰显格调的绿色桌子和橙黄色的干花摆件搭配,使画面呈现出舒适、田园的感觉。

关键词

- ◻ 整洁
- ◼ 低调
- ● 活力
- ● 丰收

色彩比例

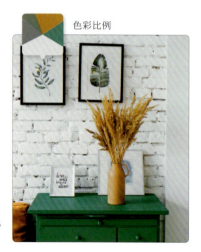

色彩搭配

两色搭配 ①② ②③ ⑤⑨ ①⑨

三色搭配 ①②⑦ ②③⑨ ②⑤⑨ ①⑤⑨

五色搭配 ①②⑤⑦⑨ ②③④⑧⑨ ②⑤⑥⑧⑨ ①④⑤⑦⑨

配色案例 ①②③④⑤⑥⑦⑧⑨

1 冬日童话
R233 - G232 - B232
C11 - M8 - Y8 - K0

2 银灰窗帘
R209 - G215 - B216
C21 - M13 - Y13 - K0

3 都市密码
R136 - G145 - B148
C53 - M39 - Y38 - K0

4 青木瓜
R119 - G141 - B126
C60 - M38 - Y52 - K0

5 绿松石的喜悦
R43 - G147 - B135
C77 - M25 - Y51 - K0

6 月光森林
R0 - G71 - B53
C98 - M58 - Y85 - K36

7 奶香蛋黄
R231 - G192 - B150
C10 - M29 - Y42 - K0

8 星光芭比棕
R158 - G91 - B39
C45 - M73 - Y100 - K0

9 罗马假日
R209 - G147 - B26
C15 - M45 - Y93 - K8

色彩搭配

107
装饰画

柜子上靓丽的粉红色装饰画让画面更有表现力，给人前卫、活泼的感觉。

1	北极熊	R236 - G236 - B238	C9 - M7 - Y5 - K0
2	灰色花边	R211 - G209 - B211	C20 - M16 - Y15 - K0
3	优雅紫灰	R171 - G162 - B161	C38 - M36 - Y32 - K0
4	老树根	R94 - G66 - B84	C70 - M79 - Y56 - K16
5	西湖龙井	R5 - G83 - B82	C94 - M69 - Y73 - K2
6	青蛙绿	R114 - G138 - B85	C62 - M38 - Y77 - K0
7	灯芯草	R91 - G112 - B113	C72 - M54 - Y54 - K0
8	雾中蔷薇	R223 - G127 - B134	C5 - M60 - Y31 - K6
9	波斯菊胭脂红	R156 - G81 - B101	C32 - M72 - Y38 - K22

两色搭配

三色搭配

五色搭配

配色案例

关键词

素雅　平淡　浪漫　希望

色彩比例

108
回归至简

木色的桌子搭配深褐色的花瓶给人稳定感，瓷白色的花瓶赋予了画面洁白、素雅的印象。

关键词

雅致　柔和　简朴　稳定

色彩比例

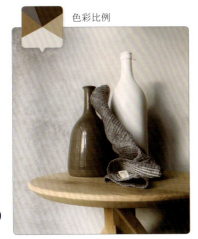

色彩搭配

两色搭配

三色搭配

五色搭配

配色案例

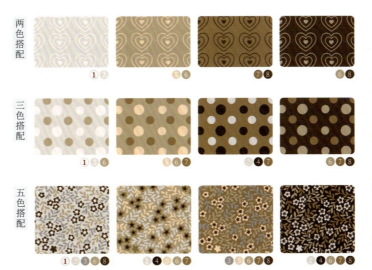

1	落樱粉白	R249 - G239 - B239 C2 - M9 - Y5 - K0
2	粉灰色	R229 - G220 - B216 C12 - M14 - Y13 - K0
3	石壁灰	R160 - G157 - B157 C43 - M36 - Y34 - K0
4	亮黑色	R53 - G51 - B50 C77 - M73 - Y72 - K46
5	天鹅绒粉	R239 - G210 - B188 C7 - M22 - Y25 - K0
6	鹿毛色	R190 - G165 - B136 C30 - M36 - Y46 - K0
7	木纹家具	R149 - G118 - B86 C49 - M56 - Y69 - K1
8	酱棕色	R76 - G65 - B52 C69 - M68 - Y76 - K38
9	墙灰色	R115 - G109 - B105 C54 - M49 - Y48 - K22

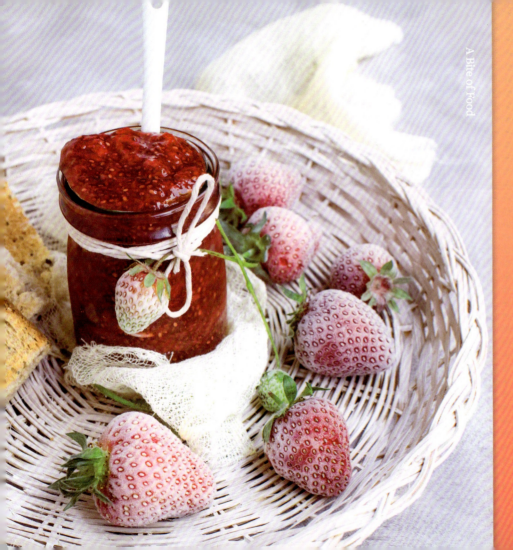

A Bite of Food

06 舌尖上的美食

新鲜的食物可以带给我们健康、能量,让我们拥有无比美好的心情。本章围绕不同种类的美食进行展示,色彩丰富,色调明亮,给人以健康向上的印象。

109
少女的甜蜜

褐色的焦糖蛋糕配上紫色的淡奶油，带来甜而不腻的口感，搭配粉嫩的餐盘，增添了一种少女气息。

关键词

■ 含蓄　■ 梦幻　■ 神秘　■ 活泼

色彩比例

色彩搭配

两色搭配

三色搭配

五色搭配

配色案例

1 樱花的季节
R243 - G214 - B221
C4 - M21 - Y6 - K0

2 夏日朝阳
R242 - G181 - B157
C2 - M38 - Y34 - K0

3 淡奶油
R251 - G237 - B204
C2 - M9 - Y23 - K0

4 少女的梦乡
R224 - G171 - B205
C11 - M41 - Y0 - K0

5 豆沙红唇
R197 - G100 - B88
C24 - M71 - Y60 - K0

6 生姜糖饼
R187 - G154 - B111
C31 - M41 - Y58 - K0

7 咖啡豆
R49 - G22 - B15
C70 - M85 - Y90 - K64

8 梦幻之旅
R95 - G57 - B146
C74 - M86 - Y0 - K0

9 水稻黄绿
R217 - G186 - B25
C18 - M26 - Y93 - K0

色彩搭配

	马卡龙粉
1	R249 - G214 - B221 C0 - M23 - Y6 - K0

	覆盆子粉
2	R204 - G133 - B118 C21 - M56 - Y47 - K0

	玛萨拉酒红
3	R187 - G53 - B42 C28 - M92 - Y91 - K2

	北欧粉
4	R219 - G112 - B85 C12 - M67 - Y63 - K0

	温和土陶橙
5	R219 - G188 - B148 C16 - M29 - Y43 - K0

	星灿黑色
6	R47 - G15 - B12 C64 - M83 - Y81 - K72

	燕麦白
7	R253 - G245 - B249 C1 - M6 - Y0 - K0

	焦糖巧克力
8	R110 - G35 - B26 C46 - M90 - Y91 - K42

	摩登葡醉
9	R174 - G107 - B83 C36 - M65 - Y66 - K3

两色搭配

三色搭配

五色搭配

配色案例

110
蛋糕的诱惑

诱人的蛋糕吃在口中香软味美，与白色奶油搭配，带来不一样的味蕾体验。

关键词

少女　成熟　端庄　浓郁

色彩比例

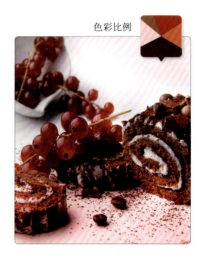

133

111
夸克奶油

夸克奶油甜点看起来清香可口，与点缀的薄荷叶搭配相得益彰，给炎炎夏日带来一丝清凉感。

关键词

- 格调
- 活力
- 质朴
- 甜蜜

色彩比例

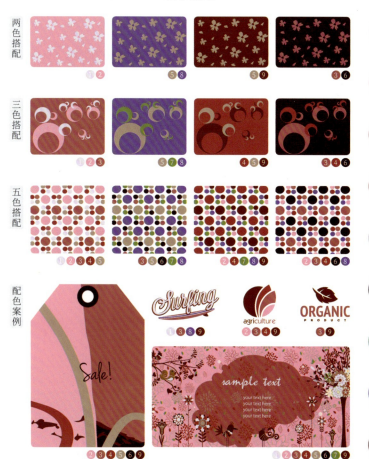

色彩搭配

两色搭配

三色搭配

五色搭配

配色案例

香芋浅紫
1
R230 - G220 - B237
C11 - M16 - Y0 - K0

恋恋繁花
2
R237 - G157 - B188
C3 - M49 - Y5 - K0

绯夜魅惑
3
R180 - G82 - B89
C33 - M79 - Y57 - K0

浅苏芳
4
R164 - G31 - B55
C37 - M98 - Y77 - K8

中棕灰
5
R183 - G151 - B130
C33 - M43 - Y47 - K0

水光黑
6
R48 - G12 - B34
C76 - M96 - Y69 - K59

面纱绿
7
R119 - G143 - B52
C61 - M35 - Y97 - K0

紫色妖姬
8
R116 - G81 - B158
C64 - M74 - Y0 - K0

浓郁酒红
9
R102 - G17 - B20
C51 - M99 - Y98 - K42

112 清爽一夏

浅黄色冰激凌搭配湖蓝色的餐具呈现出清凉舒爽的感觉，少量红色果酱的点缀体现出了食物的美味，有助于增强食欲。

色彩搭配

1 赛船蓝
R7 - G128 - B195
C81 - M39 - Y2 - K0

2 果汁工厂
R255 - G230 - B0
C1 - M7 - Y90 - K0

3 摇滚女王
R230 - G65 - B23
C2 - M87 - Y95 - K0

4 柠檬露珠
R251 - G251 - B232
C3 - M0 - Y13 - K0

5 魔法亮黑
R63 - G40 - B36
C68 - M78 - Y76 - K54

6 秋葵汤
R212 - G197 - B162
C20 - M22 - Y38 - K0

7 青青苔原
R71 - G118 - B48
C74 - M37 - Y100 - K15

8 绿咖喱
R198 - G185 - B98
C27 - M24 - Y69 - K0

9 清新珊瑚粉
R246 - G186 - B162
C0 - M35 - Y33 - K0

关键词
轻柔　宽阔　素雅　生机

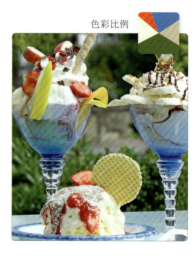

色彩比例

113
彩虹色的梦

紫色背景与五彩缤纷的甜点搭配，充满梦幻、甜甜爱意的感觉。画面色调以紫色为主，衬托出甜点的诱人美味。

关键词

- 可爱
- 活力
- 欢乐
- 梦幻

色彩比例

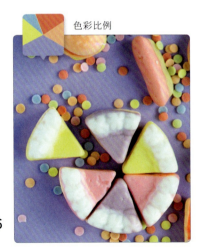

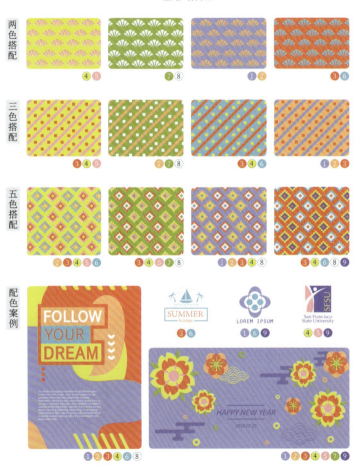

香芋牛奶	R169 · G172 · B214	C38 · M31 · Y0 · K0
暮光橙	R240 · G189 · B129	C5 · M31 · Y52 · K0
蜜恋粉晶	R226 · G119 · B92	C8 · M65 · Y59 · K0
槐黄	R239 · G236 · B95	C10 · M0 · Y72 · K0
花楹斐然	R238 · G178 · B188	C4 · M39 · Y14 · K0
蓝海绮梦	R150 · G201 · B219	C44 · M8 · Y12 · K0
金属绿	R180 · G192 · B100	C36 · M15 · Y71 · K0
细雪飞舞	R243 · G249 · B247	C6 · M0 · Y4 · K0
永固浅紫	R134 · G121 · B183	C54 · M54 · Y0 · K0

114 糖果酒吧

画面以暖黄色为主，五颜六色的棒棒糖搭配在一起，像一家糖果酒吧，给人缤纷欢快和充满活力的感觉。

关键词

- 鲜嫩
- 浓郁
- 缤纷
- 欢快

色彩比例

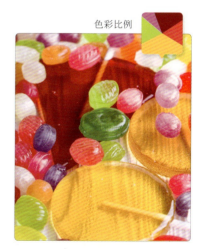

色彩搭配

#	名称	色值
1	丝瓜花黄	R252 - G203 - B53 / C0 - M24 - Y83 - K0
2	初夏牡丹	R226 - G76 - B82 / C5 - M83 - Y58 - K0
3	无忧草	R71 - G126 - B53 / C76 - M38 - Y100 - K5
4	柳芽新绿	R207 - G219 - B55 / C25 - M2 - Y86 - K0
5	百花香	R210 - G117 - B172 / C16 - M64 - Y0 - K0
6	庞贝红	R157 - G25 - B30 / C35 - M100 - Y100 - K17
7	银白	R249 - G247 - B251 / C3 - M4 - Y0 - K0
8	深色紫藤	R124 - G34 - B119 / C62 - M97 - Y19 - K1
9	牛奶咖啡马卡龙	R231 - G133 - B44 / C6 - M58 - Y86 - K0

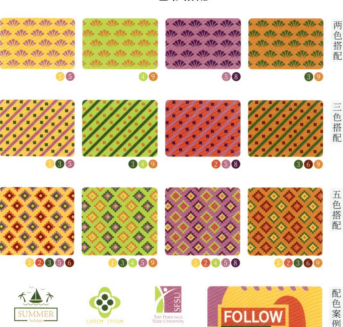

两色搭配 / 三色搭配 / 五色搭配 / 配色案例

115
元气鲜橙

橙色的水果和果汁在阳光下被衬得鲜艳透亮，橙色系的画面充满生机与活力。

关键词

■ 安适 ■ 幸福 ■ 温暖 ■ 阳光

色彩比例

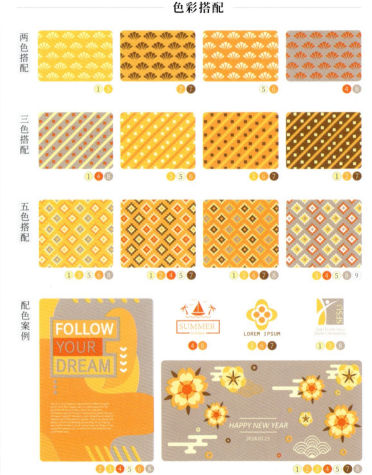

116 夏日西瓜汁

红色的西瓜汁与绿色草丛搭配，营造出活力激情的夏日氛围；亮灰色的桌面和绿色的装饰物搭配，给画面带来阵阵清凉感。

关键词
平静　自然　绚丽　热烈

色彩搭配

1. 迷失伊甸园　R246 - G191 - B210　C0 - M35 - Y4 - K0
2. 草莓奶霜　R221 - G67 - B63　C8 - M86 - Y71 - K0
3. 夏未央　R148 - G175 - B83　C49 - M18 - Y80 - K0
4. 冰镇芭乐　R0 - G123 - B56　C87 - M30 - Y99 - K12
5. 淡淡草香　R234 - G228 - B149　C11 - M7 - Y50 - K0
6. 幻漾灰　R202 - G208 - B221　C24 - M12 - Y8 - K0
7. 松柏常青　R0 - G86 - B42　C92 - M44 - Y100 - K35
8. 水漾樱桃红　R186 - G42 - B38　C29 - M96 - Y95 - K0
9. 杏仁饼绿色　R183 - G217 - B178　C33 - M2 - Y37 - K0

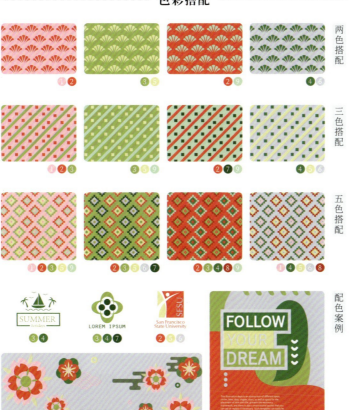

色彩比例

117
蓝色夏威夷

色彩缤纷的果汁用菠萝和樱桃点缀，再搭配蓝色背景，整个画面充满夏日的清凉与激情。

关键词

- ⬜ 简洁
- 🟥 经典
- 🟦 清爽
- 🟨 活力

色彩比例

色彩搭配

两色搭配

❶❻　❷❾　❶❷　❺❼

三色搭配

❶❷❻　❺❼❾　❶❷❽　❸❺❾

五色搭配

❶❷❺❻❼　❶❸❹❼❾　❶❷❹❺❻　❹❺❻❼

配色案例

❶❷❹❺❻　❶❷❻　❼❾　❺❼❾

❶❷❸❹❺❼❾

1 枫糖蓝色	R75 - G185 - B235 C63 - M6 - Y0 - K0
2 安特卫蓝	R68 - G123 - B191 C75 - M45 - Y0 - K0
3 塔巴斯科红	R132 - G16 - B36 C39 - M100 - Y84 - K31
4 蜡白	R253 - G252 - B249 C1 - M2 - Y3 - K0
5 暗红星云	R154 - G61 - B46 C43 - M87 - Y90 - K8
6 枫糖黄色	R227 - G204 - B83 C14 - M18 - Y75 - K0
7 秋夜群星	R7 - G42 - B86 C97 - M85 - Y36 - K36
8 元青色	R72 - G66 - B62 C70 - M66 - Y67 - K39
9 抹茶棕	R187 - G145 - B66 C32 - M45 - Y82 - K0

118 红粉佳人

优雅净透的高脚杯搭配美酒，结合整体的粉红色调，给人甜美的感觉，就像正在等待一位红粉佳人的到来。

关键词

明亮　甜美　温情　妩媚

色彩比例

色彩搭配

1 珍珠丽人
R250 - G243 - B248
C2 - M7 - Y0 - K0

2 出水芙蓉
R243 - G182 - B202
C2 - M38 - Y5 - K0

3 杏仁饼紫
R211 - G137 - B184
C17 - M55 - Y1 - K0

4 马卡龙玫瑰
R228 - G109 - B144
C5 - M70 - Y18 - K0

5 玫红精灵
R225 - G0 - B103
C4 - M99 - Y29 - K0

6 入梦精灵
R223 - G189 - B217
C13 - M31 - Y1 - K0

7 浓蓝紫
R22 - G28 - B89
C100 - M100 - Y33 - K28

8 巧克力樱桃色
R176 - G8 - B111
C34 - M100 - Y23 - K0

9 杏仁饼橙
R249 - G211 - B202
C0 - M24 - Y16 - K0

两色搭配
① ②　③ ⑥　② ④　③ ⑧

三色搭配
① ② ⑨　④ ⑥ ⑧　③ ⑤ ⑦　④ ⑧ ⑨

五色搭配
① ② ④ ⑧ ⑨　① ③ ⑤ ⑥ ⑧　② ③ ④ ⑤ ⑨　② ④ ⑤ ⑦ ⑧

配色案例
③ ④ ⑦　④ ⑧　② ④ ⑤
① ② ③ ④ ⑤ ⑧　① ② ③ ④ ⑤

119
热奶咖啡

木桌上的热奶、咖啡和小甜点搭配，是美好清晨的开始，整体的灰白色调呈现了温馨舒适感。

关键词

- 细腻
- 休闲
- 平和
- 醇香

色彩比例

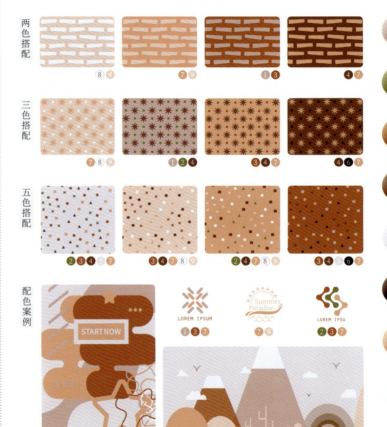

色彩搭配

1	草莓奶茶 R243 - G231 - B226 C5 - M11 - Y24 - K0
2	玉米面包黄 R243 - G209 - B107 C5 - M20 - Y64 - K0
3	马卡龙奶油巧克力 R241 - G167 - B52 C3 - M42 - Y83 - K0
4	黄昏玫瑰 R189 - G95 - B29 C29 - M73 - Y100 - K0
5	海洋深处 R64 - G136 - B151 C75 - M35 - Y37 - K0
6	露丝魅棕 R184 - G147 - B95 C33 - M45 - Y66 - K0
7	人鱼泪棕绿 R92 - G74 - B30 C62 - M64 - Y100 - K35
8	长春花 R196 - G107 - B148 C24 - M68 - Y18 - K0
9	水墨黑灰 R25 - G45 - B50 C88 - M74 - Y69 - K50

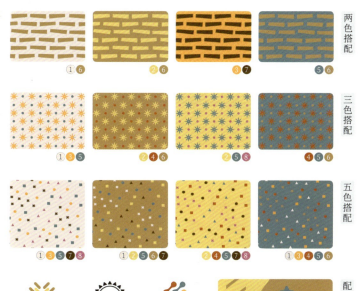

两色搭配

三色搭配

五色搭配

配色案例

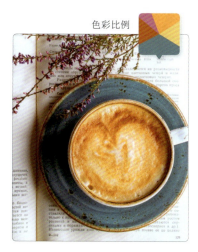

120
午后小憩

在忙碌的午后，香浓的咖啡是最佳伴侣，搭配蓝色的盘子，营造出悠闲自在的氛围。

关键词

■ 典雅　■ 温暖　▨ 文艺　■ 怀旧

色彩比例

143

121
草莓果酱

篮子里颜色鲜艳的草莓果酱脱颖而出，给人香甜诱人的感觉，搭配浅粉色的草莓，使画面呈现出恬静感。

关键词

- 甜蜜
- 浪漫
- 诱惑
- 魅力

色彩比例

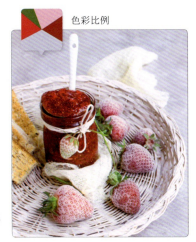

色彩搭配

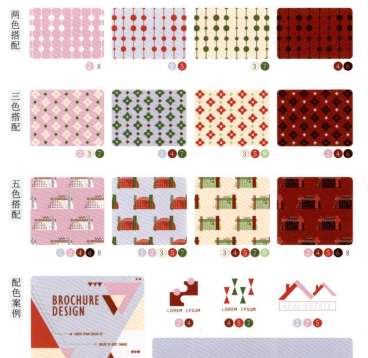

1	丁香小溪	R213 - G210 - B230 C19 - M17 - Y2 - K0
2	粉色罗曼史	R239 - G188 - B213 C4 - M35 - Y0 - K0
3	梦幻浅橙	R253 - G235 - B216 C0 - M11 - Y16 - K0
4	枫糖红色	R172 - G29 - B36 C32 - M99 - Y95 - K8
5	银星海棠	R214 - G18 - B66 C11 - M98 - Y64 - K0
6	冰花棕色	R92 - G25 - B12 C50 - M92 - Y99 - K51
7	新鲜草地	R86 - G129 - B66 C72 - M40 - Y91 - K2
8	粉红白	R254 - G244 - B248 C0 - M7 - Y0 - K0
9	空气薄荷绿	R195 - G221 - B165 C29 - M2 - Y44 - K0

色彩搭配

1	宁夏薄荷糖 R111 - G200 - B225 C55 - M0 - Y11 - K0
2	红树林 R234 - G96 - B35 C1 - M75 - Y89 - K0
3	香草奶油白 R243 - G249 - B252 C6 - M0 - Y2 - K0
4	奥黛丽黑色 R60 - G25 - B16 C61 - M82 - Y87 - K65
5	海神星光 R38 - G108 - B151 C84 - M53 - Y26 - K0
6	咖啡奶泡 R190 - G126 - B87 C29 - M57 - Y67 - K0
7	春江水暖 R97 - G130 - B102 C67 - M40 - Y64 - K5
8	失落沙漠 R231 - G209 - B180 C11 - M20 - Y30 - K0
9	沉吟加仑朗姆 R140 - G45 - B29 C39 - M90 - Y96 - K26

122
果酱巧克力

蓝色的盘子搭配橙红色的果酱和棕色的巧克力甜品，冷暖对比强烈，衬托出食物的浓郁色泽，展现出食物的香浓诱人。

关键词

■ 充实 ■ 奔放 ■ 纯真 ■ 美好

色彩比例

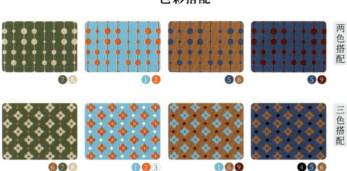

两色搭配 / 三色搭配 / 五色搭配

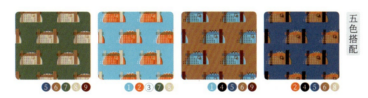

配色案例

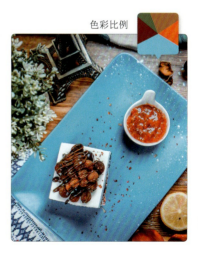

123
青柠红酒虾

绿色的菜叶搭配橙红色的虾，色彩纯度较高，对比鲜明，衬托出食物的美味，让人充满食欲。

关键词

安心　温暖　自然　开放

色彩比例

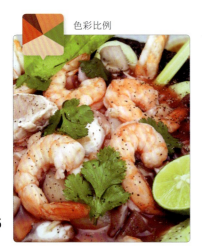

色彩搭配

两色搭配

三色搭配

五色搭配

配色案例

	心语灰
1	R240 - G236 - B243 C7 - M8 - Y2 - K0
2	星粉棉花糖 R242 - G206 - B173 C5 - M24 - Y33 - K0
3	烈火迷情 R215 - G57 - B29 C12 - M90 - Y95 - K0
4	奥黛丽巧色 R131 - G51 - B55 C45 - M86 - Y71 - K26
5	拂堤垂柳 R107 - G143 - B49 C65 - M32 - Y100 - K1
6	闪光绿 R212 - G225 - B112 C22 - M0 - Y67 - K0
7	钻石咖色 R217 - G187 - B181 C17 - M30 - Y24 - K0
8	孤桥落晖 R228 - G126 - B68 C7 - M62 - Y74 - K0
9	晚秋枫叶路 R62 - G0 - B13 C58 - M98 - Y83 - K66

色彩搭配

	浅绿灰 R204 - G221 - B210 C24 - M7 - Y20 - K0
1	
2	浅麦黄 R231 - G205 - B55 C12 - M18 - Y84 - K0
3	柔纱绿色 R130 - G136 - B94 C56 - M43 - Y69 - K0
4	野薄荷 R0 - G96 - B52 C96 - M47 - Y100 - K20
5	山茶棕 R138 - G53 - B37 C44 - M87 - Y93 - K21
6	一夜灰 R87 - G90 - B89 C70 - M61 - Y59 - K18
7	浅天蓝 R216 - G229 - B245 C18 - M7 - Y0 - K0
8	田园牧歌 R48 - G59 - B42 C79 - M66 - Y85 - K45
9	苦艾草 R180 - G173 - B112 C35 - M28 - Y62 - K0

两色搭配
三色搭配
五色搭配
配色案例

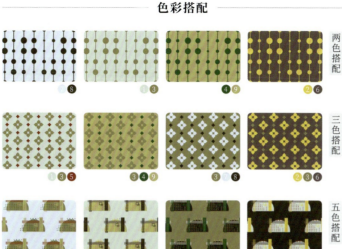

124
柠檬蛤蜊汤

肉嫩肥美的蛤蜊搭配浓郁的汤汁，给人鲜美的感觉。灰色调与淡黄色搭配，展现出食物的清淡鲜美。

关键词

素净　惬意　朴素　舒服

色彩比例

147

125
健康沙拉

多种色彩的蔬菜给人健康、天然的感觉，整个画面呈现出简洁明了的感觉，偏暖的色调衬托出食物的美味。

关键词

■ 浓厚 ■ 鲜艳 ■ 天然 ■ 安定

色彩比例

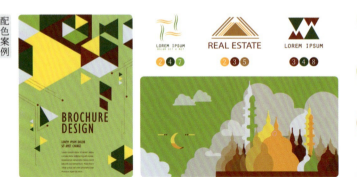

色彩搭配

两色搭配

三色搭配

五色搭配

配色案例

编号	颜色	RGB	CMYK
1	迎春花开	R255 - G226 - B28	C0 - M11 - Y87 - K0
2	热情橙	R246 - G167 - B5	C0 - M42 - Y93 - K0
3	肆意绛红	R145 - G60 - B37	C45 - M86 - Y97 - K13
4	丛林之旅	R49 - G100 - B50	C82 - M50 - Y100 - K16
5	金光棕	R190 - G136 - B77	C29 - M51 - Y74 - K2
6	春日象牙白	R255 - G243 - B208	C0 - M6 - Y23 - K0
7	青柠乐园	R152 - G187 - B62	C47 - M10 - Y89 - K0
8	山茶褐	R116 - G67 - B43	C55 - M77 - Y90 - K24
9	雪融冰晶	R224 - G228 - B237	C15 - M9 - Y4 - K0

148

126 素食什锦沙拉

丰富的蔬菜色彩洋溢，新鲜的食材给人充满能量、健康的感觉，冷暖色调的搭配让画面更有视觉冲击力。

色彩搭配

1 马卡龙抹茶奶霜
R179 - G213 - B118
C36 - M0 - Y65 - K0

2 嫣色绯红
R214 - G77 - B53
C13 - M83 - Y80 - K0

3 枫糖紫色
R174 - G101 - B165
C36 - M68 - Y2 - K0

4 早晨太阳花
R247 - G178 - B82
C0 - M38 - Y71 - K0

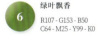
5 鸡冠花红
R166 - G39 - B90
C40 - M96 - Y48 - K1

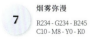
6 绿叶飘香
R107 - G153 - B50
C64 - M25 - Y99 - K0

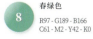
7 烟雾弥漫
R234 - G234 - B245
C10 - M8 - Y0 - K0

8 春绿色
R97 - G189 - B166
C61 - M2 - Y42 - K0

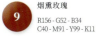
9 烟熏玫瑰
R156 - G52 - B34
C40 - M91 - Y99 - K11

关键词

▇ 舒畅　▇ 能量　▇ 热烈　▇ 健康

色彩比例

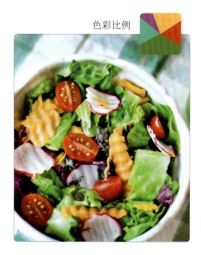

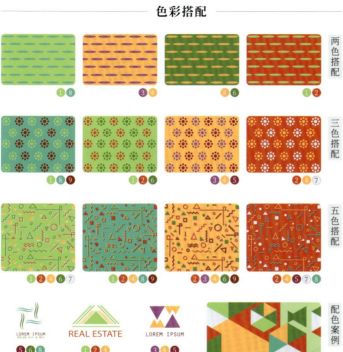

两色搭配：① ⑧　③ ④　④ ⑥　① ②
三色搭配：① ⑧ ⑨　① ② ⑥　③ ④ ⑤　② ④ ⑦
五色搭配：① ② ④ ⑥ ⑦　① ② ④ ⑧ ⑨　② ③ ④ ⑥ ⑨　② ④ ⑤ ⑦ ⑧

配色案例：⑤ ⑥ ⑧　① ② ④　③ ④ ⑤　① ② ④ ⑥ ⑦ ⑧
① ② ③ ④ ⑥ ⑦ ⑧ ⑨

127
鲜虾蔬菜粥

绿色的粥加上橘黄色的虾,再配上旁边的柠檬,给人清淡可口的感觉。画面中的白绿色调给人简单、柔和的美感。

关键词

- 简单
- 柔和
- 醒目
- 恬静

色彩比例

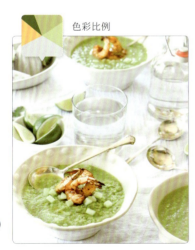

色彩搭配

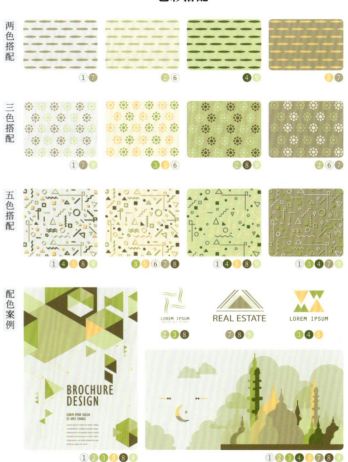

两色搭配

三色搭配

五色搭配

配色案例

1 可丽儿灰
R234 - G236 - B233
C10 - M6 - Y9 - K0

2 嫩草浅绿
R202 - G205 - B136
C26 - M13 - Y54 - K0

3 酸苹果
R174 - G191 - B81
C38 - M14 - Y79 - K0

4 山涧鸟鸣
R78 - G120 - B65
C74 - M43 - Y90 - K6

5 一捧月光
R251 - G206 - B116
C0 - M24 - Y60 - K0

6 花火米白
R242 - G238 - B219
C6 - M6 - Y16 - K0

7 迷你灰
R177 - G171 - B131
C36 - M30 - Y51 - K0

8 埃塞克斯深绿
R115 - G113 - B82
C62 - M53 - Y73 - K6

9 和煦春风绿
R220 - G228 - B164
C18 - M4 - Y44 - K0

色彩搭配

明斯克灰
1
R219 - G222 - B232
C16 - M11 - Y6 - K0

蜡笔黄
2
R242 - G169 - B0
C3 - M41 - Y95 - K0

蓝色幻影
3
R0 - G56 - B147
C100 - M85 - Y1 - K0

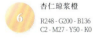
覆盆子马卡龙
4
R166 - G46 - B36
C38 - M95 - Y100 - K4

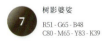
翠竹
5
R63 - G138 - B56
C76 - M30 - Y100 - K0

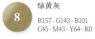
杏仁琼浆橙
6
R248 - G200 - B136
C2 - M27 - Y50 - K0

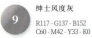
树影婆娑
7
R51 - G65 - B48
C80 - M65 - Y83 - K29

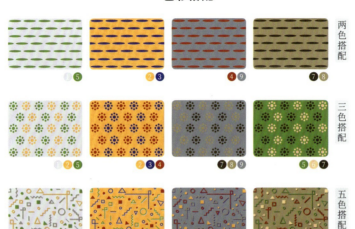
绿黄灰
8
R157 - G143 - B101
C45 - M43 - Y64 - K0

绅士风度灰
9
R117 - G137 - B152
C60 - M42 - Y33 - K0

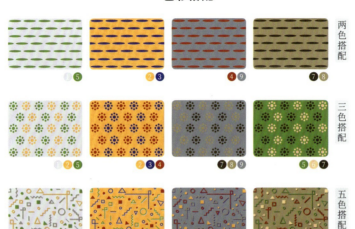

两色搭配

三色搭配

五色搭配

配色案例

128
美味热汤

浅灰蓝色的木桌搭配橙黄色浓浓的热汤，色泽鲜明，对比强烈，充满韵味感。

关键词

■ 生机　□ 明亮　■ 积极　■ 强烈

色彩比例

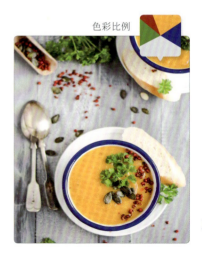

151

129
蔬菜烩鸡胸

色彩丰富的蔬菜搭配美味的鸡胸肉，给人鲜嫩可口的爽滑感，对比强烈的冷暖色搭配，让人胃口大开。

关键词

- 鲜嫩
- 灿烂
- 美味
- 健康

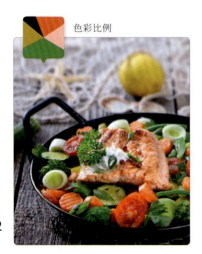

色彩比例

色彩搭配

1 凤仙粉
R245 - G183 - B177
C0 - M37 - Y23 - K0

2 鹦鹉绿
R77 - G151 - B54
C72 - M22 - Y100 - K0

3 伯爵红茶
R224 - G103 - B59
C8 - M72 - Y77 - K0

4 新芽嫩绿
R188 - G195 - B76
C33 - M15 - Y80 - K0

5 绿野听风
R0 - G64 - B37
C93 - M63 - Y100 - K39

6 橄榄黑
R0 - G18 - B25
C96 - M85 - Y76 - K68

7 蜂蜜下午茶
R200 - G162 - B5
C26 - M37 - Y100 - K0

8 轻奢瑰情
R189 - G38 - B33
C27 - M97 - Y99 - K0

9 早春雨露
R231 - G242 - B226
C12 - M0 - Y15 - K0

色彩搭配

	网纹甜瓜
1	R237 - G236 - B208 C9 - M5 - Y22 - K0

	荷叶上的蛙
2	R130 - G181 - B114 C54 - M12 - Y66 - K0

	藤条米黄
3	R240 - G220 - B158 C7 - M14 - Y44 - K0

	柠檬棕
4	R182 - G159 - B100 C34 - M37 - Y65 - K0

	紫月星际
5	R171 - G140 - B181 C38 - M49 - Y8 - K0

	满园春意
6	R74 - G133 - B55 C75 - M35 - Y100 - K0

	奶油灰蓝
7	R87 - G92 - B99 C72 - M62 - Y53 - K12

	迷雾女神
8	R219 - G222 - B233 C16 - M11 - Y5 - K0

	油烟墨
9	R83 - G77 - B67 C69 - M65 - Y71 - K27

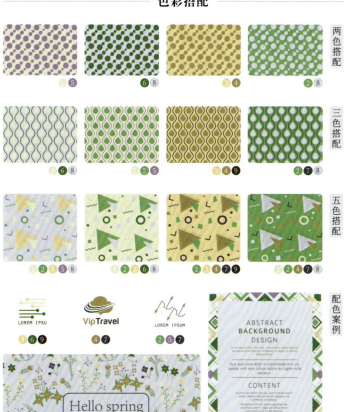

两色搭配
三色搭配
五色搭配
配色案例

130
简单开胃菜

肉类、蔬菜与柠檬搭配，丰富的食物加上舒适的背景，使整个画面营造出安静闲适的氛围。

关键词

干净　安静　休闲　自然

色彩比例

153

131
红酒与意面

白盘中的意大利面配上暗红的红酒，简单的西式餐点彰显了生活的品位，白色调让画面显得简洁大气。

关键词

☐ 大气　■ 温暖　■ 悠闲　■ 端庄

色彩比例

色彩搭配

两色搭配

三色搭配

五色搭配

配色案例

1	里海清波
	R234 - G242 - B251
	C10 - M3 - Y0 - K0

2	情书不朽
	R139 - G22 - B34
	C40 - M100 - Y91 - K25

3	糖果绿
	R223 - G233 - B194
	C16 - M3 - Y30 - K0

4	粉心巧
	R252 - G224 - B187
	C0 - M16 - Y29 - K0

5	暖风棕
	R228 - G200 - B122
	C13 - M22 - Y58 - K0

6	斑比诺蓝
	R201 - G215 - B238
	C24 - M12 - Y0 - K0

7	深夜红酒香
	R53 - G19 - B34
	C67 - M87 - Y65 - K64

8	元气少女棕
	R140 - G54 - B35
	C43 - M87 - Y94 - K21

9	拿铁绿
	R94 - G102 - B52
	C67 - M52 - Y92 - K18

色彩搭配

132
西餐牛排

盘中的牛排肉质鲜嫩,伴着浓郁的汁,让人胃口大开。简洁的白色将人的目光都集中在了食物上,黄色的点缀让食物显得更美味。

1 珠光宝紫
R198 - G146 - B157
C35 - M49 - Y27 - K0

2 凋零玫瑰
R175 - G62 - B79
C35 - M87 - Y60 - K2

3 马卡龙柚子
R243 - G202 - B53
C5 - M22 - Y84 - K0

4 酒心糖
R115 - G59 - B48
C53 - M80 - Y81 - K29

5 树荫绿
R112 - G140 - B50
C64 - M35 - Y99 - K0

6 法兰西蔷薇红
R224 - G89 - B42
C7 - M78 - Y86 - K0

7 深绿醋意
R44 - G48 - B20
C78 - M69 - Y100 - K55

8 红赭石
R87 - G17 - B17
C55 - M96 - Y98 - K49

9 淡米色
R244 - G245 - B251
C5 - M4 - Y0 - K0

两色搭配
三色搭配
五色搭配
配色案例

关键词
■ 天然 ■ 希望 ■ 可口 ■ 浓郁

色彩比例

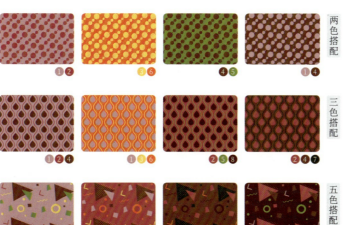

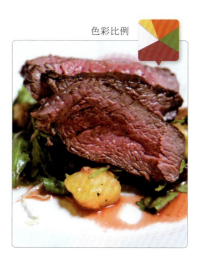

133
鸡蛋三明治

在深色的背景中，几片绿叶增添了自然的生活气息，高纯度的蛋黄加高明度的蛋白让人充满食欲。

关键词

■ 庄重　■ 生机　■ 古典　■ 浓郁

色彩比例

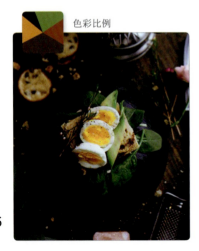

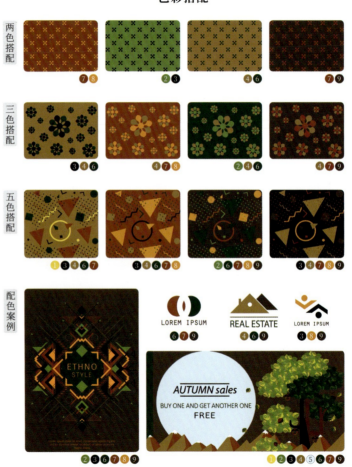

色彩搭配

两色搭配 / 三色搭配 / 五色搭配 / 配色案例

1　灯光冻　R250 - G221 - B47　C4 - M12 - Y84 - K0

2　哈密瓜月饼　R117 - G148 - B61　C61 - M31 - Y92 - K0

3　荧星黑灰　R23 - G20 - B40　C90 - M91 - Y63 - K60

4　诺迪雅棕　R165 - G127 - B68　C40 - M51 - Y80 - K4

5　冬日街灯　R234 - G244 - B251　C10 - M2 - Y1 - K0

6　田野印象　R40 - G68 - B39　C84 - M61 - Y95 - K39

7　冰点甜蜜棕　R154 - G72 - B36　C40 - M79 - Y96 - K15

8　胶木橙　R221 - G147 - B13　C14 - M49 - Y96 - K0

9　奏响编钟　R85 - G63 - B51　C63 - M70 - Y75 - K40

色彩搭配

编号	名称	色值
1	亚麻米白	R243 - G236 - B227 / C5 - M8 - Y11 - K0
2	色环光晕	R250 - G211 - B159 / C1 - M22 - Y40 - K0
3	糖果玫瑰	R191 - G26 - B32 / C26 - M100 - Y100 - K0
4	红莲灰	R212 - G122 - B110 / C16 - M62 - Y49 - K0
5	奇异果拼盘	R50 - G108 - B54 / C82 - M48 - Y100 - K8
6	番茄酱红	R139 - G31 - B33 / C46 - M99 - Y100 - K17
7	紫金沙滩	R192 - G123 - B167 / C27 - M60 - Y9 - K0
8	橘色星期天	R230 - G159 - B0 / C9 - M44 - Y98 - K0
9	树脂松石绿	R0 - G143 - B125 / C85 - M23 - Y58 - K0

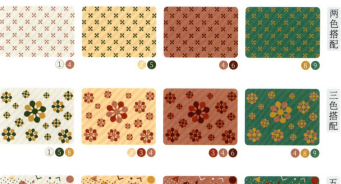

两色搭配 ①④ ②⑤ ④⑥ ⑧⑨

三色搭配 ①⑤⑧ ②③④ ③⑥⑦ ④⑧⑨

五色搭配 ①②④⑤⑥ ②④⑤⑥⑦ ①②③⑥⑧ ②③⑦⑧⑨

配色案例

④⑤⑨　②③⑦　⑤⑥⑧

①②③④⑤⑥⑧⑨

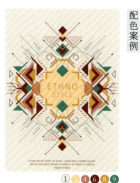
①②④⑥⑧⑨

134
生煎牛肉

鲜嫩多汁的牛肉串搭配酱料，香郁诱人，白色的盘子与松石绿的木桌营造出清爽舒适的氛围，冷暖色调搭配让画面对比强烈，使食物显得新鲜可口。

关键词

■ 新鲜　■ 清爽　■ 成熟　■ 美味

色彩比例

157

135
黄金炒饭

一碗金黄色的炒饭，色泽鲜亮诱人，给人满满的幸福感。明亮的黄色与橙红色搭配，呈现出食物的色鲜味美。

关键词

简约　舒适　活力　愉快

色彩比例

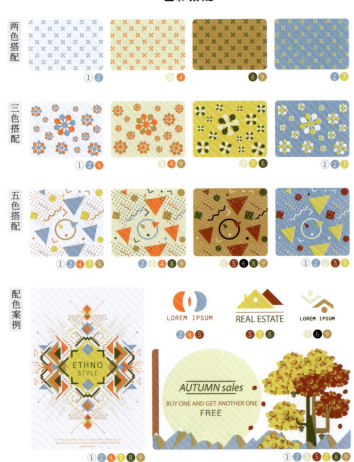

07 艺术流派的色彩幻想

Color Fantasy of Art Genre

尽情驻足于艺术殿堂,流连于赏心悦目的艺术品之间。本章围绕不同的艺术流派,从不同的艺术风格构建出不同的色调,展现无限的色彩幻想。

136
波普主义

蓝色调与橙色和嫩绿色搭配，使画面显得时尚前卫，颜色之间的穿插增加了酷炫夺目的感觉。

关键词

■ 现代　■ 青春　■ 绚丽　■ 多元

色彩比例

色彩搭配

137
红色幻想

1 椰糖红	R154 - G32 - B36 C43 - M100 - Y100 - K8
2 深紫红	R92 - G23 - B62 C65 - M100 - Y58 - K31
3 夜光倾泻	R13 - G17 - B74 C100 - M100 - Y34 - K44
4 葡萄味糖果	R92 - G69 - B153 C74 - M79 - Y0 - K0
5 优雅紫	R166 - G123 - B179 C40 - M57 - Y1 - K0
6 乳木果油奶白	R249 - G235 - B220 C3 - M10 - Y15 - K0
7 果粒满满	R248 - G192 - B94 C1 - M30 - Y67 - K0
8 南瓜马车	R238 - G115 - B12 C0 - M67 - Y95 - K0
9 心动西柚色	R217 - G69 - B20 C11 - M86 - Y100 - K0

两色搭配 ⑦⑧ ④⑥ ③④ ①③

三色搭配 ⑦⑧⑨ ④⑥⑦ ③④⑥ ①③④

五色搭配 ①⑥⑦⑧⑨ ②④⑤⑥⑦ ①③④⑥⑦ ①③⑤⑥⑦

配色案例

①③⑥⑦ ①④⑦ ①⑥⑦

①②③④⑥⑧⑨

①②③④⑤⑦⑧⑨

墙上鲜明的红色、橙黄色、蓝色之间的强对比，呈现出强烈的视觉体验及观赏性，搭配米白色，则缓和了视觉上的刺激感。

关键词

■ 大胆　■ 严肃　■ 神秘　■ 明亮

色彩比例

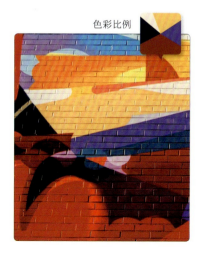

138
波普风建筑1

高纯度的红、黄、蓝色系的搭配使整个建筑显得前卫而新奇,十分鲜艳夺目,极具时尚感和视觉冲击力。

关键词

- 前卫
- 新奇
- 跃动
- 动感

色彩比例

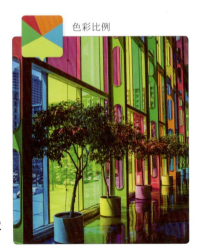

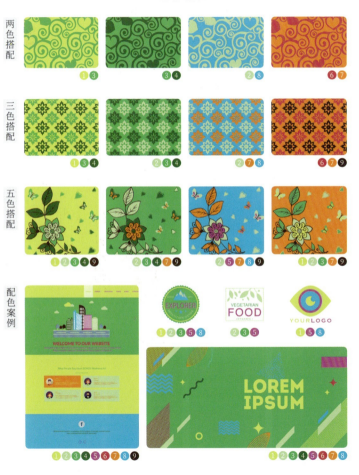

色彩搭配

两色搭配 ❶❸ ❸❹ ❷❽ ❻❼

三色搭配 ❶❸❹ ❷❸❹ ❷❼❽ ❻❼❾

五色搭配 ❶❷❸❹❾ ❷❸❹❼❾ ❷❺❼❽❾ ❶❷❸❼❾

配色案例

1. 嫩黄的新芽
R225 - G230 - B91
C16 - M0 - Y74 - K0

2. 甜蜜绿
R200 - G224 - B159
C27 - M0 - Y47 - K0

3. 香脆的苹果
R76 - G181 - B107
C67 - M0 - Y72 - K0

4. 瓶绿色
R0 - G118 - B65
C91 - M41 - Y96 - K1

5. 紫亮片
R195 - G78 - B152
C24 - M80 - Y0 - K0

6. 玫瑰豆沙红
R205 - G51 - B92
C18 - M91 - Y46 - K0

7. 灿烂霞光
R230 - G134 - B0
C7 - M57 - Y100 - K0

8. 蓝色玛格丽特
R0 - G179 - B220
C75 - M1 - Y11 - K0

9. 公园的傍晚
R69 - G54 - B54
C73 - M76 - Y71 - K40

色彩搭配

1 蓝鸟色 R49 - G129 - B173 C78 - M40 - Y19 - K0		
2 暗红咖啡 R101 - G27 - B22 C55 - M95 - Y100 - K39		
3 奶油黄瓜 R231 - G234 - B211 C12 - M5 - Y21 - K0		
4 瓷釉蓝 R9 - G97 - B155 C86 - M53 - Y11 - K14		
5 芒果汁 R254 - G212 - B0 C0 - M18 - Y93 - K0		
6 明尼苏达之梦 R20 - G175 - B117 C75 - M0 - Y67 - K0		
7 蓝色的森林之夜 R55 - G70 - B85 C84 - M72 - Y56 - K20		
8 明亮玫红 R211 - G87 - B126 C15 - M78 - Y27 - K0		
9 裸橘色 R239 - G130 - B99 C0 - M61 - Y56 - K0		

两色搭配 ⑤⑥ ③④ ②③ ①②

三色搭配 ③⑥⑦ ③④⑤ ①②③ ①②⑨

五色搭配 ③④⑤⑥⑦ ③④⑤⑦⑨ ①②③⑤⑦ ①②③④⑨

配色案例 ①②③⑤ ①②⑤ ①③⑧

①②③④⑤⑥⑦⑧⑨ ①②③④⑤⑥⑦⑧⑨

139
波普风建筑2

建筑采用蓝色、酒红色、黄色进行搭配，形成鲜明的对比，显得个性时尚。添加米白色，可以减弱强烈色彩带来的浮躁感，呈现出明快硬朗的风格。

关键词

■ 冷静 ■ 强硬 ■ 轻快 ■ 纯粹

色彩比例

140
音乐之声

画面整体以褐色系为主，背景的花纹面料与吉他的原木色搭配，体现了浓浓的民族风。

关键词

- 自然
- 稳定
- 浓郁
- 安静

色彩比例

色彩搭配

两色搭配 / 三色搭配 / 五色搭配 / 配色案例

1. 浅木棕　R209 - G171 - B100　C21 - M35 - Y65 - K0
2. 落日瞬间　R189 - G113 - B39　C29 - M64 - Y94 - K0
3. 黑色太阳镜　R33 - G29 - B24　C80 - M79 - Y83 - K64
4. 小荧光灰　R173 - G173 - B178　C34 - M27 - Y22 - K7
5. 野鸡棕　R60 - G26 - B25　C67 - M87 - Y84 - K58
6. 烛光梅子　R142 - G48 - B47　C46 - M92 - Y85 - K15
7. 醇香太妃糖　R146 - G81 - B45　C47 - M75 - Y93 - K9
8. 阿格斯棕　R132 - G112 - B101　C56 - M58 - Y59 - K0
9. 真丝灰白　R210 - G214 - B213　C21 - M13 - Y15 - K0

色彩搭配

141
时光的声音

酒红色与棕黄色、银灰色搭配，展现出了自由而奔放的感觉，雕刻的花纹与银灰色装饰增强了设计感。

关键词

■ 浓烈　■ 充实　■ 奔放　■ 自由

#	名称	RGB/CMYK
1	红尘巷陌	R159 - G62 - B37 / C42 - M87 - Y100 - K5
2	树皮棕	R116 - G54 - B29 / C53 - M84 - Y100 - K29
3	凡尔赛的秋天	R188 - G150 - B76 / C31 - M43 - Y77 - K0
4	撒哈拉沙漠	R226 - G162 - B61 / C11 - M43 - Y81 - K0
5	萨摩亚橙	R173 - G86 - B35 / C37 - M76 - Y100 - K1
6	经典水灰	R185 - G192 - B197 / C32 - M21 - Y18 - K0
7	巴罗洛红酒	R89 - G21 - B17 / C56 - M96 - Y100 - K47
8	美洲豹黑	R19 - G17 - B13 / C86 - M83 - Y86 - K71
9	金色酒红	R144 - G16 - B27 / C32 - M100 - Y93 - K30

两色搭配：❻❼　❺❻　❸❺　❼❽

三色搭配：❺❻❼　❹❺❻　❷❸❺　❼❽❾

五色搭配：❶❹❺❻❼　❸❹❺❻❼　❶❷❸❹❺　❺❻❼❽❾

配色案例

142
波西米亚围巾

围巾采用由红褐色、蓝色、白色等搭配组成的波西米亚风的图案，展现了潇洒自在的感觉。

关键词

■ 安适　■ 浓郁　■ 轻盈　■ 自在

色彩比例

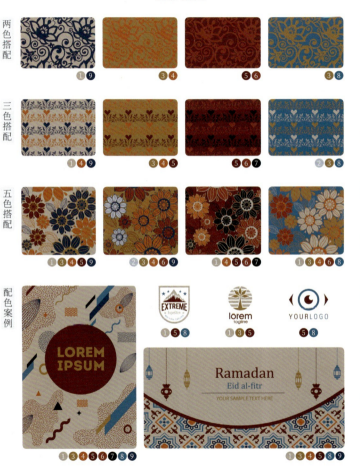

色彩搭配

1 凋落的玫瑰
R130 · G66 · B83
C54 · M82 · Y56 · K11

2 明朗之秋
R179 · G127 · B41
C35 · M54 · Y94 · K1

3 红铜器皿
R202 · G150 · B103
C24 · M46 · Y61 · K0

4 幽情花海
R211 · G94 · B69
C16 · M75 · Y71 · K0

5 深秋蓝莓
R43 · G41 · B101
C95 · M97 · Y36 · K9

6 紫色气球
R88 · G48 · B133
C78 · M92 · Y11 · K0

7 锁清秋
R122 · G111 · B74
C58 · M54 · Y76 · K9

8 青柠小屋
R176 · G148 · B88
C37 · M42 · Y71 · K0

9 蓝绿色
R55 · G134 · B139
C77 · M36 · Y44 · K0

两色搭配
❶❾ ❷❺ ❹❻ ❶❸

三色搭配
❶❷❾ ❷❸❺ ❹❺❻ ❶❸❻

五色搭配
❶❷❸❹❾ ❶❷❸❺❻ ❷❸❹❺❻ ❶❷❸❺❾

配色案例
❹❺❻ ❹❺❻ ❷❺❻

❶❸❹❺❻❾ ❶❷❸❹❺❻❽❾

143
夕阳下的女孩

女孩身着以红褐色为底色的具有民族风的裙子，搭配紫蓝色的披肩，呈现出古朴神秘的感觉。羽毛与手链的点缀体现了浪漫、优雅感。

关键词

■ 优雅　■ 浓烈　■ 随性　■ 亲切

色彩比例

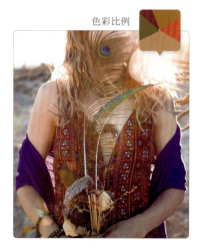

144
记录者

生锈的黑色相机给人复古的感觉，与暗色调的背景搭配，容易使人产生怀旧的情绪。

关键词

■ 厚重　■ 安静　■ 复古　■ 怀旧

色彩比例

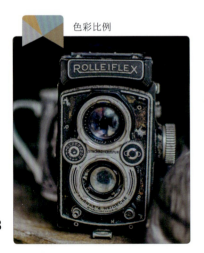

色彩搭配

145
旧时光

褐色的箱子搭配深绿色的背景，不禁让人思念过往，整个画面呈现出含蓄、怀旧的气氛。

1	麦乡野花	R252 - G234 - B216	C1 - M11 - Y16 - K0
2	浅卡其灰	R181 - G175 - B164	C34 - M29 - Y33 - K0
3	时空恋人	R201 - G135 - B91	C24 - M54 - Y65 - K0
4	旧照片的茶渍	R174 - G102 - B42	C37 - M68 - Y95 - K0
5	甜甜圈棕	R122 - G74 - B41	C53 - M73 - Y93 - K22
6	苏格兰高地	R76 - G50 - B34	C65 - M76 - Y87 - K46
7	尼罗蓝	R81 - G141 - B147	C71 - M34 - Y40 - K0
8	原始森林	R60 - G103 - B89	C80 - M53 - Y68 - K8
9	黑绿孔雀毛	R44 - G73 - B76	C85 - M66 - Y64 - K26

两色搭配：⑦⑧　②⑦　④⑥　④⑧
三色搭配：②⑦⑧　②⑤⑨　④⑥⑦　④⑥⑧
五色搭配：①②③⑦⑧　②④⑤⑦⑨　②④⑤⑥⑦　④⑤⑥⑦⑧

配色案例：①②④⑧　①④⑧⑨　①②④⑧
①②④⑦⑧⑨　①②④⑦⑧⑨

关键词

■ 古典　■ 怀旧　■ 安宁　■ 沉稳

色彩比例

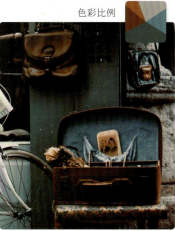

146

素净之城

浅蓝色的天空和白色的房屋使画面呈现出自然简单的基调。少量的红色点缀使画面避免冷清，给人畅快轻松的感觉。

关键词

- 畅快
- 雅致
- 格调
- 镇定

色彩比例

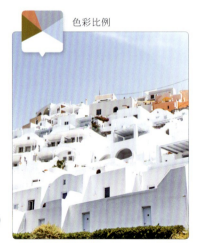

色彩搭配

	润滑牛奶 R255-G255-B255 C0-M0-Y0-K0
1	
2	忧郁粉蓝 R197-G216-B240 C26-M10-Y0-K0
3	云林烟雾 R171-G184-B206 C38-M24-Y11-K0
4	简约记忆 R212-G211-B217 C20-M16-Y11-K0
5	沙漠泉底 R84-G106-B130 C74-M57-Y40-K0
6	金棕绿 R140-G115-B42 C53-M56-Y100-K1
7	海藻面膜绿 R70-G77-B38 C75-M61-Y99-K31
8	知性暖红色 R223-G129-B99 C11-M60-Y57-K0
9	驼色沙砾 R179-G141-B117 C35-M48-Y52-K0

色彩搭配

1 炫白珍珠
R247 - G247 - B246
C4 - M3 - Y4 - K0

2 在水一方
R220 - G228 - B232
C11 - M4 - Y4 - K8

3 落满星星的窗口
R185 - G207 - B230
C31 - M13 - Y4 - K0

4 湖水蓝
R171 - G193 - B204
C36 - M16 - Y15 - K3

5 幽蓝静海
R90 - G118 - B138
C71 - M50 - Y38 - K0

6 稻花芬芳
R251 - G208 - B59
C2 - M21 - Y81 - K0

7 水瓶蓝
R37 - G119 - B190
C80 - M45 - Y0 - K0

8 粉色窗户
R225 - G157 - B181
C10 - M47 - Y11 - K0

9 紫调桃红
R217 - G68 - B110
C10 - M85 - Y34 - K0

两色搭配 / 三色搭配 / 五色搭配 / 配色案例

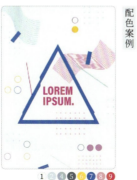

147

地中海庭院

建筑以简约的米白色为基调，展现出了简洁大气的风格，与黄色、粉红色和蓝色搭配使画面呈现出大气而自由的感觉。

关键词

□ 大气　■ 理性　■ 阳光　■ 明媚

色彩比例

148
高处的远望

画面细节精致,高明度的色彩呈现出唯美清新的氛围,冷暖色的对比使画面充满生命力。

关键词

平和　清新　质朴　复古

色彩比例

色彩搭配

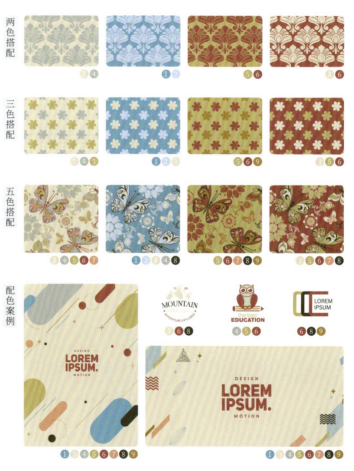

两色搭配

三色搭配

五色搭配

配色案例

1. 蓝色月光
 R124 - G185 - B207
 C53 - M13 - Y15 - K0

2. 婴儿粉蓝
 R208 - G221 - B241
 C21 - M9 - Y0 - K0

3. 半胧月纱
 R239 - G229 - B205
 C6 - M9 - Y21 - K3

4. 西湖薄墨
 R195 - G201 - B191
 C28 - M17 - Y25 - K0

5. 时尚奶咖色
 R211 - G191 - B121
 C21 - M24 - Y58 - K0

6. 豆沙蔷薇
 R185 - G101 - B93
 C31 - M70 - Y58 - K0

7. 沙漠日落橙
 R228 - G169 - B133
 C10 - M41 - Y46 - K0

8. 山中的夏天
 R89 - G94 - B69
 C70 - M59 - Y78 - K16

9. 约克夏黄金
 R192 - G150 - B67
 C29 - M44 - Y81 - K0

色彩搭配

149

银色最爱

整体画面细腻柔和，人物刻画细致而温润，粉、黄、蓝的暗色调搭配，呈现出了浪漫舒适的感觉。

关键词

格调　浓重　悠闲　优雅

色彩比例

编号	颜色	RGB/CMYK
1	浅咖色	R208 - G191 - B171 / C23 - M26 - Y32 - K0
2	阿拉丁神灯	R166 - G161 - B155 / C41 - M35 - Y36 - K0
3	蓝色扎染	R30 - G38 - B90 / C99 - M99 - Y48 - K15
4	爱丝灰	R200 - G205 - B209 / C25 - M17 - Y15 - K0
5	蒂罗尔蓝	R133 - G175 - B197 / C53 - M24 - Y19 - K0
6	紫砂茶壶	R114 - G105 - B122 / C65 - M61 - Y44 - K1
7	玫瑰豆沙粉	R210 - G153 - B134 / C22 - M47 - Y43 - K0
8	耀眼微光	R241 - G180 - B117 / C7 - M37 - Y56 - K0
9	爱尔兰绿	R140 - G165 - B165 / C51 - M29 - Y36 - K0

两色搭配：⑦⑨　④⑤　②③　①②

三色搭配：⑦⑧⑨　④⑤⑦　①②③　①②⑨

五色搭配：①③⑦⑧⑨　②③④⑤⑦　①②⑦⑧⑨　①②③⑤⑨

配色案例：①③⑤　①②③④　③⑦⑧　①③⑤⑥⑦⑧⑨　①②③④⑤⑦⑧⑨

150
花季少女

画中人物的笔触十分细腻柔和，玉一般的感觉充满画面，以粉色系为主色调搭配深棕色的头发，给人优雅和楚楚动人的感觉。

关键词

■ 优雅　■ 秀丽　■ 粉嫩　■ 端庄

色彩比例

色彩搭配

151
蓬帕杜夫人

人物身着绿色华丽的衣服,画面精致而细腻,展现出贵族奢华感,与黄色搭配,使整个画面呈现出娇艳明快的感觉。

关键词

■ 奢华 ■ 聪慧 ■ 尊贵 ■ 典雅

色彩比例

1. 香香泡泡浴
R254 - G239 - B206
C0 - M8 - Y23 - K0

2. 蜂蜜黄
R227 - G174 - B0
C12 - M35 - Y96 - K0

3. 故土
R169 - G114 - B34
C40 - M61 - Y100 - K0

4. 美式不加糖
R80 - G49 - B22
C63 - M77 - Y100 - K45

5. 柳浪闻莺
R87 - G135 - B97
C71 - M36 - Y71 - K0

6. 庄严蓝光
R70 - G137 - B157
C73 - M35 - Y33 - K0

7. 暗绿宝石
R34 - G51 - B36
C84 - M69 - Y86 - K51

8. 米兰轻裸粉
R244 - G178 - B146
C1 - M39 - Y40 - K0

9. 夕阳下的海平面
R197 - G94 - B50
C24 - M74 - Y85 - K0

两色搭配 ②④ ⑧⑨ ⑤⑨ ②③

三色搭配 ②③④ ①⑧⑨ ③⑤⑨ ①②③

五色搭配 ①②③④⑦ ①②⑦⑧⑨ ②③④⑤⑨ ①②③⑤⑥

配色案例 ②④⑨ ②④⑨ ④⑤⑨ ②③⑤⑥⑦⑨ ①②③④⑥⑨

152
绘画的寓言

细腻的画面中，蓝紫色系和暖黄色系搭配，使画面变得优美而神秘。少量的深红色点缀，使画面显得更加鲜亮明快。

关键词

- 神秘
- 庄重
- 鲜亮
- 稳定

色彩比例

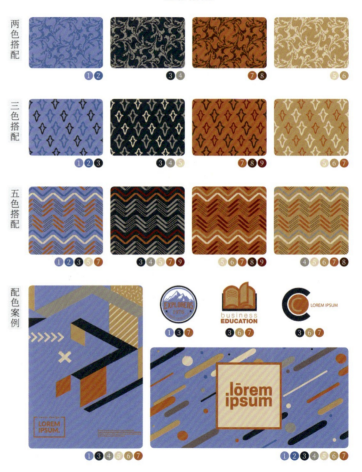

色彩搭配

1	鹰击长空	R129 - G151 - B205	C54 - M36 - Y0 - K0
2	深蓝的冥想	R63 - G122 - B182	C76 - M45 - Y8 - K0
3	青苔石阶	R38 - G64 - B79	C88 - M73 - Y59 - K25
4	漂白橡木	R167 - G160 - B150	C40 - M35 - Y39 - K0
5	一片吐司	R236 - G217 - B183	C9 - M16 - Y30 - K0
6	香料黄	R202 - G160 - B106	C24 - M41 - Y61 - K0
7	晶莹杏仁	R194 - G104 - B54	C27 - M69 - Y84 - K0
8	冰巧克力	R95 - G57 - B26	C58 - M76 - Y99 - K38
9	红土地	R129 - G26 - B31	C48 - M100 - Y100 - K23

153 典雅复古风

色彩搭配

#	名称	色值
1	一间小书屋	R172 - G124 - B74 / C39 - M56 - Y76 - K0
2	日落地平线	R193 - G106 - B29 / C27 - M67 - Y98 - K0
3	慵懒阳光	R214 - G175 - B142 / C18 - M35 - Y44 - K0
4	枯叶蝴	R175 - G131 - B61 / C38 - M52 - Y85 - K0
5	褐色老爷车	R100 - G52 - B25 / C56 - M80 - Y100 - K38
6	商务空间	R103 - G124 - B134 / C66 - M47 - Y42 - K0
7	曙光青	R18 - G65 - B89 / C94 - M76 - Y53 - K18
8	焦糖黑	R10 - G6 - B7 / C90 - M87 - Y86 - K75
9	清新晨黄	R253 - G227 - B181 / C0 - M14 - Y33 - K0

雕刻精美的红褐色家具与橙黄色的吊灯呈现出低调奢华的效果，与蓝色和浅灰色的床单搭配，整个画面增添了明快感。

关键词

■ 温和 □ 明亮 ■ 古典 ■ 典雅

色彩比例

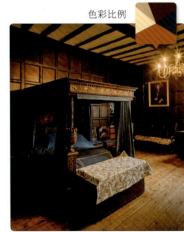

154
奢华宫廷风

精致对称的花纹装饰和曲线优美的家具搭配，使画面展现出奢华感与庄重感。暖色与冷色搭配使画面显得温馨。

关键词

- 典雅
- 隆重
- 古雅
- 庄严

色彩比例

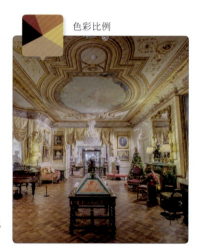

色彩搭配

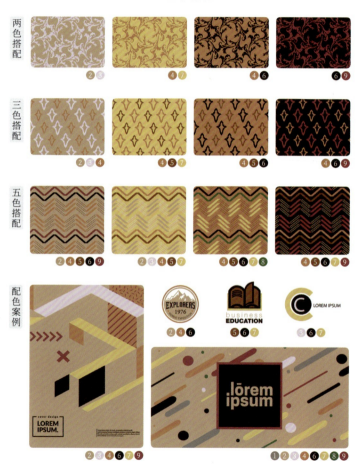

1 草原猎手
R128 - G116 - B116
C58 - M56 - Y50 - K0

2 奶茶杏
R185 - G148 - B125
C32 - M45 - Y49 - K0

3 银河的梦
R217 - G198 - B214
C16 - M25 - Y7 - K0

4 焦糖爆米花
R178 - G113 - B87
C35 - M63 - Y65 - K0

5 希纳兹红
R128 - G67 - B58
C49 - M78 - Y75 - K22

6 黯梦黑
R42 - G21 - B23
C78 - M89 - Y85 - K61

7 浣溪流沙
R214 - G182 - B110
C19 - M30 - Y62 - K0

8 沙漠绿洲
R22 - G96 - B72
C87 - M52 - Y80 - K15

9 玫瑰鲜花饼
R139 - G40 - B71
C49 - M95 - Y62 - K11

A Global Tour of Color

08 色彩的环球之旅

由于地理环境、民族风俗等差异,不同国家的人对色彩有着各自的喜好。本章呈现了不同国家的个性色彩,整体色调比较明快,给人洒脱感。

155
法国花园

修剪整齐的花园很美，绿色主色调搭配蓝色，呈现出健康和自然的氛围，橙红和浅橙色增添了活力感。

关键词

■ 复古　■ 生动　■ 惬意　■ 典雅

色彩比例

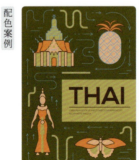

色彩搭配

两色搭配

① ④ 　 ⑤ ⑥ 　 ⑥ ⑨ 　 ② ⑦

三色搭配

① ② ④ 　 ③ ⑥ ⑦ 　 ② ③ ⑨ 　 ⑤ ⑥ ⑦

五色搭配

① ③ ④ ⑤ ⑥ ⑦ 　 ② ③ ⑤ ⑥ ⑧ ⑨ 　 ① ② ④ ⑤ ⑨ 　 ② ⑤ ⑥ ⑦ ⑧

配色案例

② ④ ⑤ 　 ⑥ ⑦ ⑨ 　 ④ ⑤ ⑨

② ④ ⑤ ⑥ ⑦ ⑨ 　 ① ③ ⑤ ⑥ ⑧ ⑨

	色号	
1	糖果蓝	R209 - G236 - B248 C21 - M0 - Y2 - K0
2	加勒比海蓝	R97 - G185 - B233 C59 - M9 - Y0 - K0
3	富春纺	R226 - G224 - B195 C14 - M10 - Y27 - K0
4	浅橙之恋	R241 - G186 - B138 C4 - M34 - Y46 - K0
5	梦之果	R233 - G134 - B60 C5 - M58 - Y78 - K0
6	冬日草坪	R203 - G180 - B101 C25 - M29 - Y67 - K0
7	罗汉果色	R99 - G71 - B45 C54 - M65 - Y80 - K40
8	黑褐色	R30 - G25 - B22 C79 - M77 - Y80 - K69
9	巴黎绿	R110 - G105 - B29 C54 - M45 - Y100 - K30

色彩搭配

156
卢浮宫

卢浮宫以收藏丰富的古典绘画和雕刻而闻名于世，画面中大面积的金黄色表现了卢浮宫的富丽堂皇。

关键词

■ 端庄　■ 明亮　■ 富丽　■ 古典

色彩比例

#	名称	色值
1	芝士彩	R255 - G251 - B199 / C0 - M0 - Y30 - K0
2	田园小麦	R230 - G188 - B93 / C11 - M29 - Y69 - K0
3	秋日原野	R223 - G147 - B40 / C12 - M50 - Y89 - K0
4	印度棕	R189 - G137 - B114 / C30 - M52 - Y52 - K0
5	法国红	R169 - G75 - B32 / C36 - M80 - Y100 - K7
6	马鞍棕红色	R144 - G37 - B30 / C41 - M95 - Y100 - K20
7	古铜黑	R35 - G9 - B7 / C77 - M90 - Y91 - K70
8	桂圆蛋糕	R203 - G157 - B102 / C24 - M42 - Y62 - K0
9	乌贼棕色	R92 - G43 - B19 / C55 - M83 - Y100 - K45

两色搭配
③④　②⑧　⑤⑨　⑥⑦

三色搭配
③④⑤　②⑥⑧　⑥⑦⑧　④⑥⑨

五色搭配
②③④⑤⑨　③⑤⑥⑦⑧　④⑤⑥⑧⑨　②④⑤⑥⑦

配色案例

③⑧⑨　⑤⑥⑨　②④⑤

①②③④⑤⑧⑨　③④⑤⑦⑧⑨

157
捷克的夜晚

房屋密密地靠在一起，橙黄色的灯光点亮了夜晚。画面以冷色调中的蓝色为主，穿插橙黄色，明暗对比明显，表现了温暖的氛围。

关键词

■ 安稳 ■ 幸福 ■ 亲切 ■ 温存

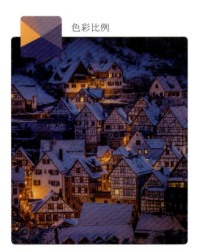

色彩比例

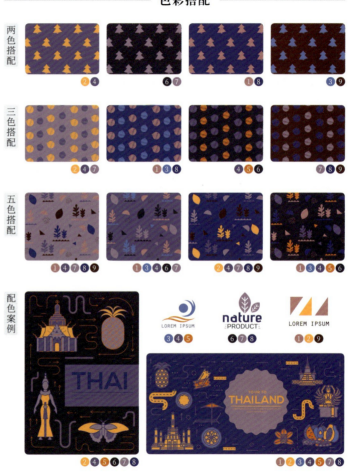

色彩搭配

两色搭配 ❷❹ ❻❼ ❶❽ ❸❾

三色搭配 ❷❹❼ ❶❸❽ ❹❺❻ ❼❽❾

五色搭配 ❶❹❼❽❾ ❶❸❹❻❼ ❷❹❼❽❾ ❶❸❹❺❻

配色案例 ❸❹❺ ❻❼❽ ❶❷❾ ❷❹❺❻❼❽ ❶❷❸❹❺❼❽

1	锈色玫瑰	R183 - G116 - B122 C31 - M62 - Y40 - K2
2	金盏花橙	R242 - G149 - B37 C0 - M52 - Y87 - K0
3	少女梦蓝色	R78 - G110 - B175 C74 - M54 - Y5 - K0
4	紫茄	R93 - G80 - B130 C73 - M73 - Y26 - K5
5	赤茶红	R215 - G96 - B31 C14 - M74 - Y94 - K0
6	倒影黑	R50 - G44 - B66 C80 - M80 - Y52 - K44
7	梦幻佳人	R150 - G115 - B146 C48 - M59 - Y26 - K0
8	青金石蓝	R40 - G51 - B115 C94 - M91 - Y29 - K5
9	丁香棕	R80 - G42 - B45 C58 - M79 - Y66 - K52

色彩搭配

	色名	RGB / CMYK
1	蓝色星球	R151 - G193 - B224 / C44 - M14 - Y5 - K0
2	晚霞红日	R255 - G160 - B94 / C0 - M49 - Y63 - K0
3	暮色橘棕	R216 - G127 - B1 / C20 - M60 - Y99 - K0
4	晶透棕	R158 - G87 - B0 / C45 - M73 - Y100 - K8
5	松果豆沙	R232 - G191 - B159 / C12 - M31 - Y37 - K0
6	灰棕秀发	R127 - G108 - B93 / C58 - M59 - Y63 - K5
7	灰湖绿	R156 - G161 - B70 / C46 - M30 - Y84 - K0
8	情愫蓝桥	R13 - G178 - B172 / C84 - M46 - Y15 - K0
9	纯真琥珀	R217 - G99 - B76 / C12 - M73 - Y66 - K0

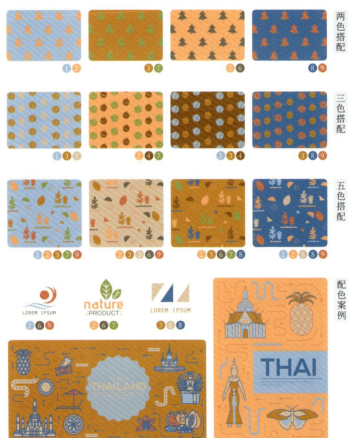

两色搭配 / 三色搭配 / 五色搭配 / 配色案例

158
漫步布拉格

高高低低的建筑静立在温暖的阳光下,仰望着湛蓝的天空。画面以暖色调为主,黄色搭配蓝色,呈现出恬静和安逸的感觉。

关键词

■ 欢乐　■ 细腻　■ 安适　■ 开朗

色彩比例

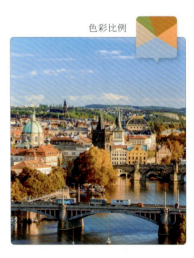

183

159
清水寺

清水寺是日本京都古老的寺院，秋季橙红色的红叶搭配浅蓝色系的天空和山脉，这种高纯度和高明度的色彩给人强烈的视觉冲击力。

关键词

洁净　美好　放松　轻快

色彩比例

色彩搭配

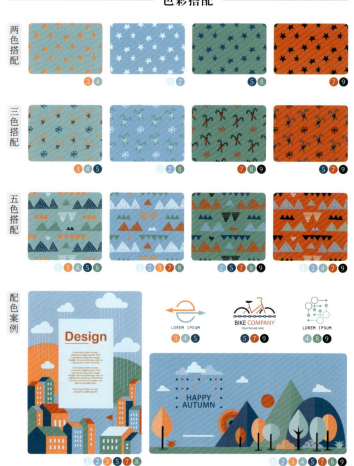

勿忘我蓝
1
R218 - G239 - B248
C17 - M1 - Y2 - K0

茵梦湖
2
R121 - G190 - B220
C53 - M9 - Y9 - K0

明亮正橘色
3
R240 - G140 - B86
C0 - M56 - Y65 - K0

青山雾霭
4
R139 - G197 - B200
C49 - M7 - Y23 - K0

马提尼蓝
5
R0 - G98 - B137
C96 - M54 - Y33 - K6

血牙红
6
R206 - G27 - B28
C17 - M98 - Y100 - K0

枫叶玫瑰
7
R215 - G83 - B27
C13 - M80 - Y96 - K0

偏蓝绿松石色
8
R86 - G163 - B151
C67 - M18 - Y44 - K0

冰海航船
9
R0 - G50 - B51
C96 - M69 - Y71 - K9

色彩搭配

1 一帘幽梦 R137 · G198 · B227 C48 · M7 · Y7 · K0	
2 绿野仙踪 R193 · G210 · B175 C29 · M10 · Y36 · K0	
3 香蕉船 R251 · G199 · B69 C0 · M26 · Y78 · K0	
4 日落之光 R247 · G184 · B100 C0 · M35 · Y64 · K0	
5 桂皮黄 R218 · G186 · B130 C17 · M29 · Y52 · K0	
6 暗灰之梦 R111 · G114 · B106 C62 · M51 · Y55 · K9	
7 浩渺星河 R76 · G134 · B199 C71 · M39 · Y0 · K0	
8 月夜靛蓝 R20 · G48 · B97 C100 · M93 · Y43 · K9	
9 桃花心木褐 R69 · G22 · B17 C60 · M89 · Y89 · K59	

两色搭配 ❷❸ ❶❼ ❻❼ ❺❽

三色搭配 ❶❷❸ ❶❺❼ ❻❽❾ ❺❼❽

五色搭配 ❶❷❸❺❼ ❶❷❹❺❽ ❹❺❻❼❽ ❶❹❺❼❽

配色案例 ❷❹❼ ❺❼❽ ❹❺❻ ❶❸❺❻❼❽ ❶❷❸❹❺❼❽❾

160
富士山

山体高耸入云,山巅白雪皑皑,放眼望去,好似一把悬空倒挂的扇子。画面以蓝色系为主,搭配黄色光线,丰富的层次给人柔和广阔的感觉。

关键词

■ 灵动　■ 广阔　■ 愉快　■ 深邃

色彩比例

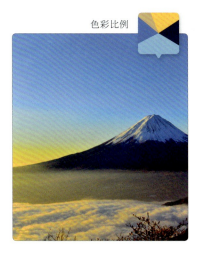

185

161 芬兰小镇

色彩鲜艳的房屋分布在稀疏的树木间，大面积的白色和纯度较低的浅蓝色奠定了冰雪寒冷之感，零星的暖色丰富了画面的色彩，给人温馨的感觉。

关键词

寒冷　优雅　简洁　冷淡

色彩比例

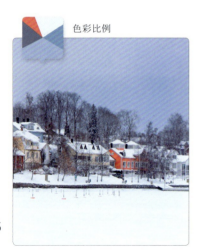

色彩搭配

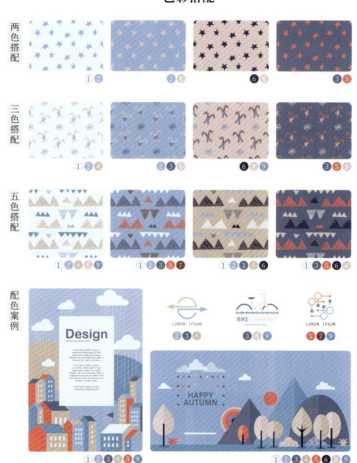

1	白雪纷飞	R237 - G244 - B251 C9 - M3 - Y0 - K0
2	古镇运河	R149 - G187 - B223 C45 - M18 - Y4 - K0
3	蓝印花布	R92 - G123 - B160 C69 - M47 - Y24 - K0
4	珠光宝烟灰	R210 - G195 - B182 C20 - M24 - Y27 - K0
5	粉红国度	R229 - G113 - B112 C5 - M68 - Y44 - K0
6	幽幽深谷	R31 - G74 - B106 C90 - M71 - Y43 - K13
7	绛紫	R133 - G91 - B96 C55 - M69 - Y55 - K6
8	暗粉色	R227 - G202 - B205 C12 - M24 - Y14 - K0
9	竹月	R107 - G162 - B204 C60 - M25 - Y9 - K0

色彩搭配

1 雾锁冰洋 R214 - G228 - B238 C19 - M6 - Y5 - K0		
2 风尚裸粉 R214 - G123 - B101 C15 - M62 - Y55 - K0		
3 光亮海洋蓝 R90 - G181 - B231 C61 - M11 - Y0 - K0		
4 青烟缥缈 R239 - G248 - B247 C8 - M0 - Y4 - K0		
5 嫩菊黄 R240 - G242 - B198 C8 - M2 - Y29 - K0		
6 郎窑红 R173 - G31 - B37 C33 - M99 - Y96 - K6		
7 不来梅蓝色 R61 - G168 - B174 C70 - M13 - Y33 - K0		
8 浅橄榄灰 R49 - G75 - B98 C84 - M67 - Y47 - K21		
9 秋麒麟 R216 - G169 - B0 C18 - M36 - Y97 - K0		

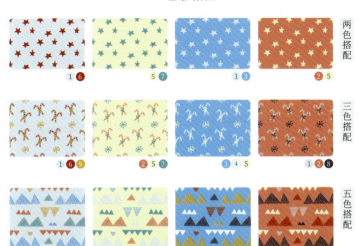

两色搭配 / 三色搭配 / 五色搭配 / 配色案例

162
冰岛的屋顶

因为植物稀少，天气寒冷，冰岛的房屋大都选用鲜艳的色彩。丰富的高纯度色彩使画面色彩对比强烈，增添了房屋的层次感。

关键词

■ 轻柔　■ 清爽　□ 安宁　■ 热情

色彩比例

187

163
圣托里尼

画面以粉色调为主，鳞次栉比的房屋中有丰富的颜色点缀，营造出了浪漫梦幻的氛围。

关键词

浪漫　甜蜜　圣洁　舒畅

色彩比例

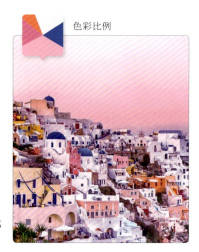

色彩搭配

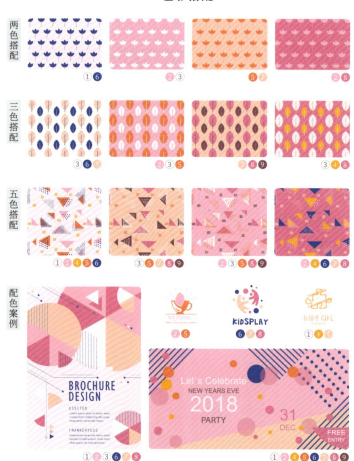

两色搭配

三色搭配

五色搭配

配色案例

1. 海棠粉
R252 - G239 - B245
C0 - M10 - Y0 - K0

2. 灯笼海棠
R245 - G185 - B211
C0 - M38 - Y0 - K0

3. 樱花烂漫
R253 - G247 - B250
C1 - M5 - Y0 - K0

4. 大丽花黄
R243 - G165 - B0
C2 - M43 - Y100 - K0

5. 珊瑚奥斯汀
R235 - G124 - B99
C2 - M64 - Y55 - K0

6. 鲸落
R38 - G101 - B176
C84 - M57 - Y0 - K0

7. 江边映日
R247 - G202 - B190
C1 - M28 - Y21 - K0

8. 荧光亮粉
R230 - G124 - B172
C4 - M64 - Y2 - K0

9. 马鞭草灰紫
R153 - G100 - B122
C47 - M67 - Y38 - K0

色彩搭配

1 叶子灰
R238 - G236 - B237
C8 - M7 - Y6 - K0

2 湖蓝之意
R84 - G183 - B233
C62 - M9 - Y0 - K0

3 普鲁士蓝
R0 - G88 - B169
C100 - M63 - Y0 - K0

4 亮丽珊瑚粉
R234 - G102 - B148
C0 - M73 - Y12 - K0

5 玫瑰人鱼姬
R185 - G25 - B57
C29 - M100 - Y75 - K0

6 油彩绿
R57 - G136 - B56
C77 - M28 - Y98 - K6

7 希腊的夜晚
R30 - G38 - B117
C100 - M100 - Y23 - K1

8 冷杉绿
R0 - G47 - B21
C91 - M63 - Y100 - K58

9 咖喱色
R125 - G118 - B70
C58 - M51 - Y82 - K5

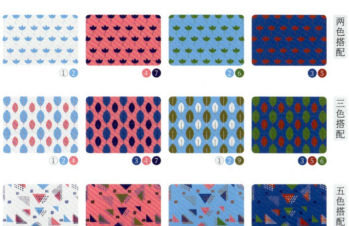

两色搭配 ①② ④⑦ ②⑥ ③⑤

三色搭配 ①②④ ③④⑦ ①②⑨ ③⑤⑥

五色搭配 ①②③④⑦ ③④⑥⑦⑧ ②③④⑤⑥ ①③⑤⑥⑦

配色案例

⑥⑧ ③④⑦ ②③④

①②③④⑤⑦⑧

①②③④⑤⑦

164
希腊的角落

蓝色与纯度较高的玫红色搭配，形成强烈的视觉反差，凸显花朵的鲜艳，给人新鲜和清爽的感觉。

关键词

■ 清爽　■ 浪漫　□ 轻松　■ 自然

色彩比例

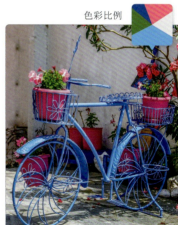

189

165
威尼斯港口

画面以橙棕色系为主，暖色调的建筑与冷色调的水面及天空形成强烈对比，丰富的色彩凸显了威尼斯港口的独特景象。

关键词

■ 安适　■ 华丽　■ 含蓄　■ 格调

色彩比例

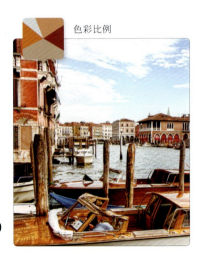

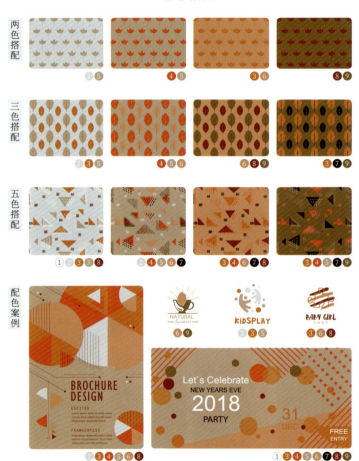

色彩搭配

1 柠檬薄纱
R249 - G239 - B219
C3 - M7 - Y16 - K0

2 岩石黄
R239 - G211 - B169
C7 - M20 - Y36 - K0

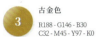
3 古金色
R188 - G146 - B30
C32 - M45 - Y97 - K0

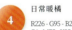
4 日常暖橘
R226 - G95 - B23
C6 - M75 - Y95 - K0

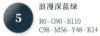
5 浪漫深蓝绿
R0 - G90 - B110
C98 - M56 - Y48 - K14

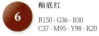
6 釉底红
R150 - G36 - B30
C37 - M95 - Y98 - K20

7 酸甜柠檬
R243 - G215 - B28
C7 - M14 - Y89 - K0

8 草原风暴
R123 - G108 - B71
C54 - M53 - Y75 - K17

9 深海人鱼
R0 - G84 - B138
C96 - M68 - Y25 - K0

两色搭配

❷❸ ❸❼ ❹❺ ❺❽

三色搭配

❷❹❾ ❸❺ ❷❸❽ ❹❺❻

五色搭配

❷❹❺❻❾ ❶❸❹❺❼ ❷❸❹❺❻ ❷❸❼❽❾

配色案例

 ❸❺
 ❹❽❾ ❷❸
❶❷❸❹❺❼❽❾ ❸❹❺❼❾

166

五渔村的浪漫

五渔村是依山傍海的小村庄，大面积的暖色奠定了画面温暖舒适的感觉，海洋的深蓝色平衡了画面的整体色调。

关键词

■ 温暖 ■ 丰硕 ■ 浓重 ■ 热烈

色彩比例

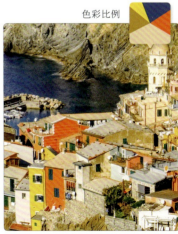

167
天空塔

以蓝色为主色调，搭配建筑的冷灰色，平衡了画面的颜色，主色调也凸显了滨海城市的地域特色。

关键词

■ 年轻 ■ 轻快 ■ 沉稳 ■ 都市

色彩比例

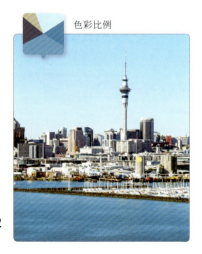

色彩搭配

两色搭配

三色搭配

五色搭配

配色案例

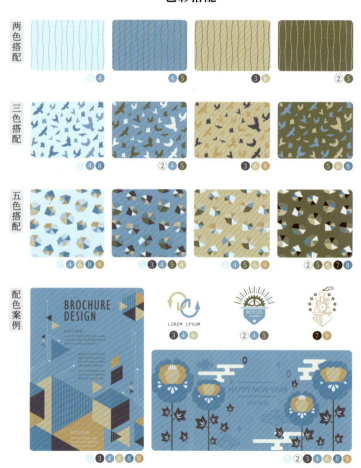

1 风中低语
R220 - G240 - B252
C16 - M0 - Y0 - K0

2 浅蟹灰
R243 - G244 - B236
C6 - M4 - Y9 - K0

3 乌云笼罩
R86 - G98 - B124
C75 - M62 - Y41 - K0

4 海天一色
R117 - G178 - B211
C56 - M16 - Y11 - K0

5 璀璨灰
R129 - G127 - B109
C57 - M49 - Y58 - K0

6 日落灰
R216 - G201 - B169
C18 - M21 - Y35 - K0

7 鸢茶色
R84 - G66 - B45
C69 - M72 - Y88 - K30

8 故乡的海
R69 - G153 - B195
C70 - M26 - Y13 - K0

9 茫茫沙漠
R211 - G172 - B131
C20 - M36 - Y49 - K0

色彩搭配

	色卡	色值
1	黄水晶	R227 - G195 - B0 / C14 - M22 - Y96 - K0
2	南海诗人	R202 - G173 - B152 / C24 - M35 - Y38 - K0
3	暗紫灰	R115 - G92 - B99 / C57 - M62 - Y49 - K18
4	浅青灰	R241 - G244 - B249 / C7 - M4 - Y2 - K0
5	秋日漫步	R192 - G120 - B34 / C28 - M60 - Y96 - K0
6	落基山脉	R105 - G89 - B52 / C57 - M57 - Y83 - K29
7	深墨绿	R36 - G48 - B20 / C80 - M65 - Y98 - K57
8	西班牙女郎	R170 - G72 - B36 / C33 - M82 - Y95 - K9
9	粉衣素裹	R206 - G199 - B208 / C22 - M22 - Y13 - K0

两色搭配：①② ⑤⑦ ⑥⑧ ②③

三色搭配：②③⑥ ①⑤⑦ ⑤⑥⑧ ①③⑨

五色搭配：①②③⑥⑧ ①②⑤⑦⑧ ①⑤⑥⑧⑨ ②③⑤⑦⑨

配色案例：⑤⑥⑦ ③④⑤ ②⑥ ①②⑤⑥⑦⑧⑨ ②⑤⑥⑦⑧

168
万里长城

画面以绿色与浅褐色为主色调，表现出长城的雄伟壮观，红色树叶的点缀，增添了画面的活泼感与温暖感。

关键词

■ 灿烂　■ 古朴　■ 绚丽　■ 田园

色彩比例

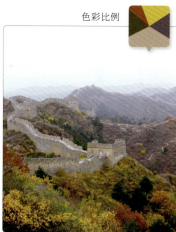

169
西班牙的街道

画面整体采用了多种暖色搭配,绿色的加入为整个环境增添了温馨和欢乐的感觉。整体画面洋溢着浓浓的西班牙风情。

关键词

■ 温馨　■ 欢乐　■ 成熟　■ 异域

色彩比例

色彩搭配

两色搭配

三色搭配

五色搭配

配色案例

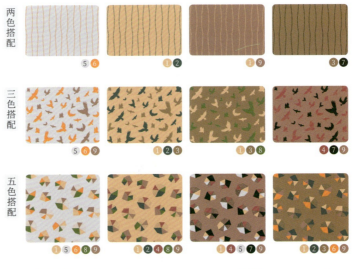

1 乐园橙
R236 - G186 - B143
C7 - M33 - Y44 - K0

2 禽鸟绿
R68 - G103 - B100
C77 - M53 - Y58 - K11

3 朱古力色
R171 - G129 - B103
C38 - M53 - Y58 - K2

4 微醺酒红
R184 - G88 - B95
C31 - M76 - Y53 - K0

5 幽幽薰草
R226 - G220 - B224
C13 - M14 - Y9 - K0

6 鲑鱼橙
R237 - G131 - B65
C2 - M60 - Y75 - K0

7 至暗时刻
R35 - G62 - B54
C85 - M65 - Y76 - K41

8 森之来信
R113 - G129 - B82
C60 - M39 - Y74 - K11

9 星缀粉紫
R182 - G129 - B117
C33 - M55 - Y49 - K0

色彩搭配

	旋转木马
1	R248 - G206 - B158 C2 - M24 - Y40 - K0
2	珠光橘红 R245 - G200 - B182 C2 - M28 - Y25 - K0
3	醉颜羞涩 R211 - G170 - B173 C19 - M38 - Y24 - K0
4	乌色 R146 - G119 - B162 C49 - M57 - Y16 - K0
5	江南丝竹 R87 - G49 - B58 C67 - M85 - Y69 - K32
6	黑加仑冰沙 R39 - G31 - B69 C93 - M100 - Y56 - K28
7	深茄花紫 R92 - G35 - B67 C67 - M95 - Y58 - K27
8	紫色丝绒 R59 - G33 - B74 C85 - M99 - Y53 - K24
9	暗紫红 R107 - G62 - B85 C64 - M83 - Y54 - K15

两色搭配: ❷❸ ❹❺ ❽❾ ❷❼

三色搭配: ❶❸❹ ❹❽❾ ❹❺❻ ❸❼❽

五色搭配: ❶❸❹❽❾ ❸❹❺❼❽ ❷❻❼❽❾ ❸❺❼❽❾

配色案例: ❶❻❼ ❷❸❼ ❸❹
❷❸❹❺❽❾ ❷❸❹❻❼❾

170
好莱坞

深褐色搭配暖色调的粉红色,明暗对比强烈,整个画面呈现出神秘和稳定的感觉。

关键词

■ 瑰丽　■ 奔放　■ 浓郁　■ 稳重

色彩比例

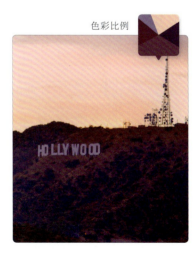

171
泰晤士河畔

画面以低纯度的蓝色系作为主色调，给人冷静和理智的感觉，加上少许的橙色灯光，缓和了画面的冰冷感。

关键词

- 优雅
- 雅致
- 希望
- 冷静

色彩比例

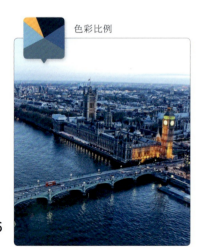

色彩搭配

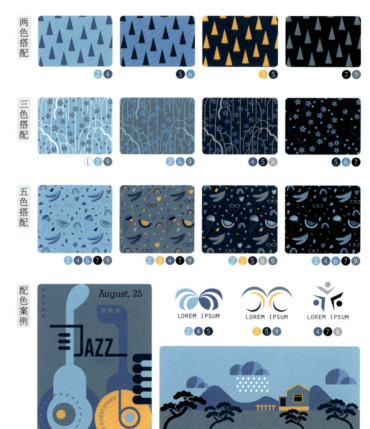

1. 烟尘白
R247 - G250 - B253
C4 - M1 - Y0 - K0

2. 蓝之舞
R127 - G198 - B225
C51 - M5 - Y9 - K0

3. 橘碧彩
R246 - G175 - B83
C0 - M39 - Y71 - K0

4. 狂野之城
R39 - G112 - B164
C82 - M50 - Y18 - K0

5. 青古铜色
R0 - G60 - B89
C100 - M78 - Y51 - K21

6. 海湾波浪
R83 - G164 - B211
C65 - M21 - Y6 - K0

7. 黑曜石
R0 - G40 - B56
C100 - M83 - Y64 - K45

8. 灰纽扣
R174 - G181 - B189
C37 - M25 - Y21 - K0

9. 古堡蓝
R82 - G137 - B161
C71 - M37 - Y29 - K0

色彩搭配

法国蕾丝
R203 - G222 - B243
C24 - M7 - Y0 - K0

叶子紫
R222 - G199 - B224
C14 - M25 - Y0 - K0

桃浆红
R247 - G194 - B208
C0 - M33 - Y7 - K0

紫光一隅
R162 - G164 - B195
C42 - M33 - Y11 - K0

蓝莓冰沙
R127 - G105 - B146
C58 - M62 - Y24 - K0

浅霜蓝
R219 - G231 - B245
C16 - M6 - Y1 - K0

月光粉
R253 - G238 - B223
C0 - M9 - Y13 - K0

紫光魅力
R73 - G57 - B79
C72 - M76 - Y49 - K34

海港晴空
R132 - G160 - B208
C52 - M31 - Y3 - K0

172 泰姬陵

泰姬陵由白色大理石建成，紫色的地面和浅色的建筑营造出梦幻的氛围，宫殿和天空的颜色给人典雅的感觉。

关键词: 朦胧 典雅 安静 神秘

两色搭配

 ① ②
 ⑤ ⑥
 ④ ⑥
 ② ⑨

三色搭配

① ③ ⑨ ② ⑤ ⑥ ③ ④ ⑥ ② ④ ⑦

五色搭配

① ③ ⑤ ⑦ ⑨ ② ④ ⑤ ⑦ ⑨ ② ③ ④ ⑧ ⑨ ② ④ ⑤ ⑥ ⑨

配色案例

 ② ⑤ ⑧
 ③ ⑥ ⑨
 ① ② ④

 ① ② ③ ④ ⑤ ⑦ ⑨

 ① ② ④ ⑤ ⑥

色彩比例

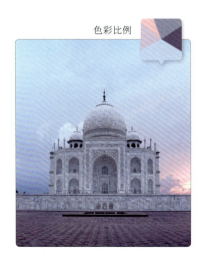

173
狮身人面像

画面中大面积的淡黄色奠定了明亮的基调，与浅蓝色的天空冷暖搭配，凸显了神像的圣洁。

关键词

- 素净
- 稳重
- 晴朗
- 充实

色彩比例

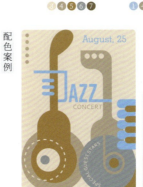

色彩搭配

两色搭配

三色搭配

五色搭配

配色案例

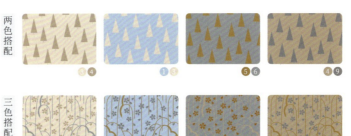

1	霜露 R190 - G206 - B229 C29 - M15 - Y4 - K0
2	银河蓝 R156 - G197 - B234 C42 - M13 - Y0 - K0
3	芦黄 R239 - G220 - B201 C7 - M16 - Y21 - K0
4	叶子棕 R198 - G168 - B145 C26 - M36 - Y41 - K0
5	香草浅咖 R185 - G134 - B83 C32 - M52 - Y71 - K0
6	故路尘封 R166 - G163 - B168 C40 - M34 - Y28 - K0
7	信号褐 R143 - G105 - B85 C51 - M62 - Y67 - K4
8	安卡金粉棕 R181 - G108 - B49 C33 - M65 - Y89 - K2
9	薄藤色 R149 - G139 - B146 C48 - M45 - Y36 - K0

09

穿衣搭配中的色彩应用

色彩是服装的灵魂,本章以不同的服装风格来展示,呈现了不同服装配色的效果,给人大气、自信、优雅、柔美等印象。

The Color of Costume Matching

174
夏日活力

藏蓝色的小短裙和内衣与红色的外套搭配，形成鲜明对比，白色的花纹让画面显得明快。明亮的蓝色背景体现出自信感和力量感，整体充满活力。

关键词

- 青春
- 轻松
- 自信
- 激情

色彩比例

色彩搭配

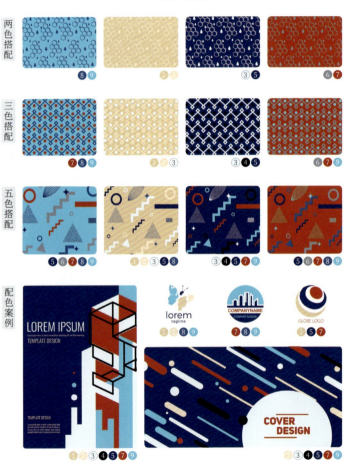

1 三月东京
R233 · G203 · B162
C10 · M23 · Y38 · K0

2 温暖月光
R248 · G225 · B199
C3 · M15 · Y23 · K0

3 月蓝粉
R239 · G246 · B251
C8 · M2 · Y2 · K0

4 城市夜空
R10 · G5 · B28
C96 · M98 · Y71 · K65

5 青鸟雨诗
R9 · G48 · B111
C100 · M89 · Y26 · K15

6 寒江冷月
R137 · G149 · B165
C52 · M38 · Y27 · K0

7 秀场红
R183 · G29 · B35
C31 · M100 · Y100 · K0

8 思绪万千
R11 · G89 · B147
C91 · M65 · Y20 · K0

9 天蓝色
R95 · G196 · B225
C59 · M0 · Y11 · K0

色彩搭配

175
巴塞罗那街头

亮黄色的衣服在人群中脱颖而出，与小面积的蓝色衬衣搭配，效果对比鲜明，给人阳光活力的时尚感。

①	盛开的油菜花
	R253 - G216 - B51
	C1 - M16 - Y83 - K0

②	沁甜柑橘
	R239 - G176 - B0
	C5 - M36 - Y95 - K0

③	雨滴云朵
	R118 - G193 - B236
	C53 - M7 - Y0 - K0

④	蓝色魔方
	R45 - G95 - B172
	C84 - M61 - Y0 - K0

⑤	女巫红
	R138 - G27 - B32
	C45 - M100 - Y100 - K19

⑥	洛丽塔棕色
	R110 - G70 - B64
	C58 - M75 - Y71 - K23

⑦	雨后秋草地
	R187 - G118 - B27
	C31 - M60 - Y100 - K0

⑧	一望无际
	R61 - G131 - B197
	C75 - M40 - Y0 - K0

⑨	蓝色夜幕
	R26 - G49 - B113
	C100 - M94 - Y32 - K0

关键词：阳光　清透　活力　睿智

色彩比例

176
撞色的艺术

几何形的组合使服装充满设计感，纯度较高的黄色、蓝色、橙红色搭配，减弱了黑色、灰色的冷峻感，为整个画面增添了活力。

关键词

■ 严谨　■ 高级　■ 明朗　■ 个性

色彩比例

色彩搭配

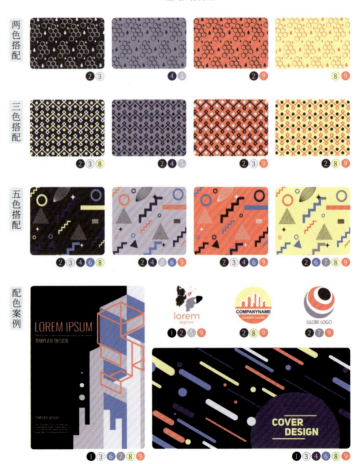

1 黑天鹅之舞
R6 · G6 · B6
C92 · M86 · Y87 · K76

2 丝絮黑
R66 · G61 · B60
C81 · M80 · Y78 · K21

3 芦花映白
R240 · G238 · B244
C7 · M7 · Y2 · K0

4 暗夜紫
R73 · G65 · B99
C78 · M77 · Y42 · K18

5 浅紫烟云
R199 · G192 · B211
C25 · M24 · Y9 · K0

6 夏夜听雨
R106 · G135 · B196
C63 · M42 · Y0 · K0

7 沧海遗珠
R159 · G151 · B175
C41 · M38 · Y17 · K5

8 香蕉果子露
R253 · G245 · B157
C3 · M1 · Y48 · K0

9 果冻西瓜红
R238 · G122 · B107
C0 · M65 · Y49 · K0

202

色彩搭配

177
朦胧少女风

半透明的白纱裙给人朦胧的通透感，少量的绿色、粉色和银灰色的点缀，给人迷离梦幻的清凉感。

#	名称	色值
1	牛奶布丁	R247 - G245 - B239 / C4 - M4 - Y7 - K0
2	蔷薇小夜曲	R242 - G205 - B202 / C4 - M25 - Y16 - K0
3	舒适自然	R220 - G198 - B186 / C12 - M22 - Y22 - K6
4	塞维斯浅蓝	R138 - G199 - B213 / C48 - M6 - Y16 - K0
5	祖母绿	R68 - G186 - B183 / C66 - M0 - Y33 - K0
6	洁白图画纸	R255 - G255 - B254 / C0 - M0 - Y1 - K0
7	白沙灰	R216 - G223 - B221 / C18 - M9 - Y13 - K0
8	卵石灰	R150 - G148 - B142 / C47 - M40 - Y41 - K0
9	休闲下午茶	R90 - G57 - B38 / C61 - M75 - Y87 - K39

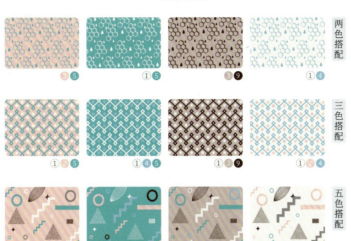

两色搭配 / 三色搭配 / 五色搭配 / 配色案例

关键词：细腻　自然　活力　温婉

色彩比例

178
柔情玛奇朵

浅灰白色的羽毛裙摆礼服体现了人物的温柔优雅，搭配棕色的亮片，为整个画面增添了细腻奢华的感觉。

关键词

- 知性
- 典雅
- 素雅
- 温柔

色彩比例

色彩搭配

两色搭配

三色搭配

五色搭配

配色案例

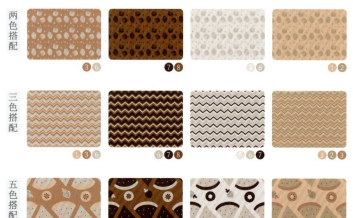

1. 伯爵茶
R234 - G192 - B158
C8 - M30 - Y38 - K0

2. 醉梦仙境
R200 - G166 - B133
C25 - M38 - Y47 - K0

3. 秋色乡野
R200 - G137 - B106
C24 - M53 - Y56 - K0

4. 古董白
R255 - G252 - B246
C0 - M2 - Y5 - K0

5. 沙漠尘埃
R238 - G229 - B224
C8 - M11 - Y11 - K0

6. 沙漠玫瑰
R221 - G202 - B188
C11 - M20 - Y22 - K7

7. 浓郁可可
R81 - G45 - B34
C65 - M84 - Y90 - K41

8. 金黄鲷鱼烧
R151 - G83 - B38
C46 - M75 - Y100 - K5

9. 茶籽黑
R22 - G14 - B18
C85 - M86 - Y81 - K70

色彩搭配

1. 仙客来粉
R243 - G217 - B222
C4 - M20 - Y7 - K0

2. 东洋兰
R221 - G209 - B223
C15 - M19 - Y6 - K0

3. 烤山芋
R136 - G108 - B121
C55 - M61 - Y44 - K0

4. 初恋心悸
R248 - G231 - B233
C2 - M13 - Y5 - K0

5. 糖梅仙子
R195 - G127 - B137
C26 - M58 - Y34 - K0

6. 落樱花雨
R234 - G168 - B176
C6 - M44 - Y18 - K0

7. 暮雨绯红
R186 - G64 - B84
C29 - M87 - Y56 - K0

8. 波兰花都紫
R158 - G117 - B163
C44 - M59 - Y13 - K0

9. 窗边的风信子
R181 - G188 - B210
C33 - M23 - Y9 - K0

两色搭配 ❻❼ ❷❽ ❺❻ ❶❷

三色搭配 ❹❻❼ ❷❺❽ ❷❺❻ ❶❷❼

五色搭配 ❶❺❻❼❽ ❷❹❻❼❽ ❷❺❻❼❽ ❷❸❻❼

配色案例 ❶❼❽ ❷❽ ❻❼ ❷❸❺❻❼❽❾ ❷❸❺❻❼❽

179
雨露蔷薇

淡粉色的薄纱在明亮的灯光下显得温馨娇柔，深紫红色的装饰物点缀则给人高贵、华丽的印象。

关键词
娇柔　甜美　高贵　绚丽

色彩比例

180
复古宫廷风

耀眼的金色服装给人复古与奢华的感觉，与红黑相间的扇子搭配，使画面呈现出动感而富有戏剧性的效果。

关键词

- 明亮
- 奢华
- 成熟
- 豪华

色彩比例

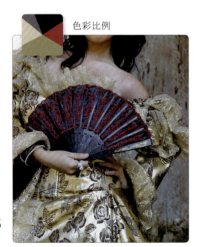

色彩搭配

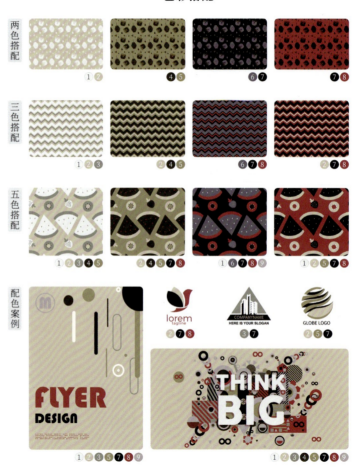

1 法式白
R243 - G244 - B242
C6 - M4 - Y5 - K0

2 果仁蛋糕
R215 - G204 - B178
C19 - M19 - Y31 - K0

3 雁南飞
R152 - G150 - B134
C47 - M38 - Y47 - K0

4 苔原地带
R66 - G55 - B25
C71 - M70 - Y100 - K46

5 石上清泉
R161 - G149 - B107
C44 - M40 - Y62 - K0

6 烟斗灰
R107 - G102 - B116
C67 - M62 - Y47 - K0

7 黑色猫咪
R34 - G27 - B17
C79 - M79 - Y90 - K66

8 琉璃玫红
R163 - G37 - B62
C41 - M98 - Y73 - K2

9 布莱垦浅紫棕
R186 - G176 - B177
C31 - M31 - Y25 - K0

色彩搭配

181
红色激情

精致的金色花纹使服饰看上去古典华丽，深红色的衣服占据画面的大部分，展现出了人物的热情与勇气。

关键词

■ 古典　■ 庄重　■ 沉稳　■ 富贵

编号	名称	色值
1	红色裙摆	R173 - G31 - B37 / C36 - M100 - Y100 - K0
2	血红玛丽	R77 - G11 - B13 / C60 - M98 - Y100 - K53
3	缪斯女神黑	R14 - G5 - B8 / C87 - M89 - Y85 - K75
4	极地寒冰	R226 - G230 - B236 / C13 - M8 - Y5 - K0
5	玄武岩	R80 - G75 - B83 / C74 - M70 - Y60 - K18
6	红豆灰	R184 - G97 - B73 / C31 - M72 - Y71 - K0
7	绚魅金彩	R210 - G178 - B0 / C22 - M29 - Y100 - K0
8	傍晚的街道	R75 - G48 - B22 / C64 - M76 - Y98 - K47
9	奶油泡泡	R249 - G247 - B233 / C4 - M3 - Y11 - K0

两色搭配：⑦⑨　❸⑥　❶❷　❷❸

三色搭配：⑦❽⑨　❸❺⑦　❶❷❸　❶❷❸

五色搭配：❷❸❻⑦⑨　❸❹❺❻⑦　❶❷❸⑦⑨　❶❷❸⑦⑨

配色案例：❷❸⑦　❸⑨　❸⑥　❶❷❸❹❻⑦⑨　❶❷❸❺❻⑦⑨

色彩比例

182
樱草之春

墨绿色的和服给人质朴、清雅的感觉，搭配白色与少量的红色，呈现出和风色调的优雅明朗。

关键词

- 安静
- 雅致
- 优雅
- 高贵

色彩比例

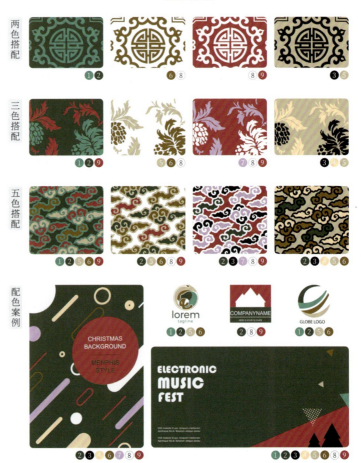

色彩搭配

两色搭配 ❶❷ ❻❽ ❽❾ ❸❾

三色搭配 ❶❷❾ ❺❻❽ ❼❽❾ ❸❹❺

五色搭配 ❶❷❺❻❾ ❷❺❻❽❾ ❷❸❺❼❾ ❷❸❹❺❻

配色案例 ❷❸❼❻❺❾ ❶❷❸❹❺❻❽❾

1. 清水湾 R88 - G162 - B139 C67 - M19 - Y51 - K0
2. 植物园 R59 - G94 - B73 C79 - M53 - Y75 - K20
3. 麦旋风黑 R21 - G31 - B31 C87 - M76 - Y76 - K63
4. 醇美豆香 R253 - G228 - B183 C0 - M13 - Y32 - K0
5. 蜂蜜香皂黄 R214 - G199 - B164 C19 - M21 - Y38 - K0
6. 柠檬山丘 R136 - G108 - B52 C51 - M56 - Y89 - K12
7. 丁香紫 R209 - G181 - B214 C20 - M33 - Y0 - K0
8. 润滑牛奶 R255 - G255 - B255 C0 - M0 - Y0 - K0
9. 梅子气泡 R179 - G59 - B77 C33 - M89 - Y62 - K0

色彩搭配

1 姜饼橘子
R195 - G112 - B50
C26 - M65 - Y87 - K0

2 春梅红
R241 - G156 - B176
C0 - M51 - Y13 - K0

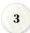
3 瓷白色
R241 - G238 - B231
C7 - M7 - Y10 - K0

4 朗朗皓月
R250 - G217 - B177
C1 - M19 - Y33 - K0

5 浅梦呢喃
R248 - G206 - B219
C0 - M27 - Y4 - K0

6 奶油杏子
R217 - G175 - B114
C17 - M35 - Y58 - K0

7 玫瑰精灵
R180 - G29 - B62
C32 - M99 - Y72 - K0

8 梦压星河
R96 - G34 - B72
C65 - M95 - Y53 - K26

9 幻彩蓝
R97 - G196 - B240
C58 - M2 - Y0 - K0

两色搭配

三色搭配

五色搭配

配色案例

183
枫的季节

白色与樱粉色相间的服装给人干净淡雅的感觉,深红与浅蓝色搭配,使人显得妖媚俏丽。

关键词

■ 甜美　□ 细腻　■ 舒适　■ 妖媚

色彩比例

209

184
樱之庭

浅樱色的衣服透出轻柔浅亮的质感，体现出女性的温婉娇媚，深玫红与深红色的点缀则呈现出衣服的华丽感。

关键词

■ 华丽　■ 端庄　■ 古典　□ 女性

色彩比例

色彩搭配

两色搭配

三色搭配

五色搭配

配色案例

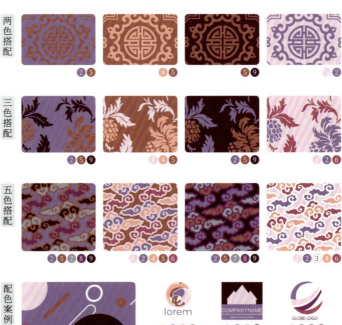

	爱丽丝粉
1	R243 - G216 - B232 C4 - M21 - Y0 - K0
2	极光紫夜 R151 - G116 - B169 C47 - M59 - Y8 - K0
3	润滑牛奶 R255 - G255 - B255 C0 - M0 - Y0 - K0
4	哑光玫瑰粉 R239 - G169 - B152 C3 - M43 - Y34 - K0
5	红鳗豆沙 R175 - G90 - B79 C36 - M75 - Y67 - K0
6	玫红色的帽子 R188 - G71 - B110 C28 - M84 - Y36 - K0
7	朗姆灰 R165 - G163 - B175 C41 - M34 - Y24 - K0
8	微光紫红 R139 - G25 - B112 C54 - M100 - Y25 - K0
9	幽暗紫 R94 - G21 - B47 C56 - M96 - Y65 - K43

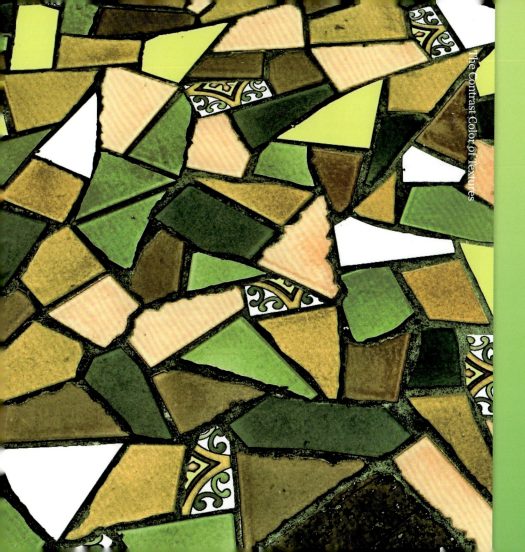

10
质感纹理的色彩碰撞

天然的珠宝、矿石及面料等有着不同的质感和纹理,它们呈现的色彩千变万化,体现了个性的艺术气息。

The Contrast Color of Textures

185
烛韵荷纹

微弱的烛火轻轻摇曳着，背景素净的深蓝色与镯子耀眼的金色形成强烈的对比，镯子被衬得非常华丽。

关键词

- 雅致
- 稳重
- 高档
- 富丽

色彩比例

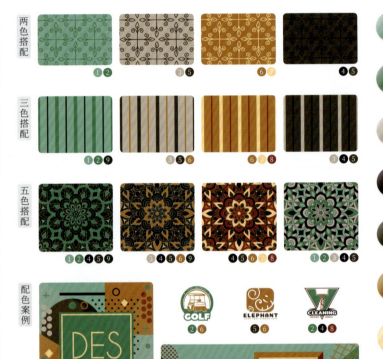

色彩搭配

两色搭配

三色搭配

五色搭配

配色案例

1. 香浓抹茶
R117 - G181 - B161
C57 - M12 - Y41 - K0

2. 幸福三叶草
R0 - G136 - B103
C85 - M29 - Y70 - K0

3. 午后闲暇
R199 - G183 - B169
C25 - M28 - Y31 - K0

4. 瓷釉黑
R28 - G13 - B21
C83 - M89 - Y78 - K68

5. 橄榄树黑
R69 - G59 - B46
C71 - M70 - Y80 - K42

6. 泥路上的落叶
R183 - G118 - B39
C33 - M60 - Y95 - K0

7. 冰冻橘子露
R252 - G212 - B140
C0 - M21 - Y50 - K0

8. 红岛夜曲
R143 - G30 - B35
C45 - M100 - Y100 - K14

9. 月夜松林
R25 - G55 - B28
C87 - M65 - Y100 - K49

色彩搭配

	细嗅蔷薇
1	R250 - G237 - B244 C2 - M11 - Y0 - K0
2	赤梦鎏金 R200 - G149 - B89 C25 - M46 - Y68 - K0
3	小荧光巧色 R145 - G91 - B65 C49 - M70 - Y78 - K6
4	风铃草的梦 R136 - G118 - B136 C54 - M56 - Y36 - K0
5	棕黑吉普车 R59 - G35 - B32 C70 - M82 - Y81 - K55
6	棕瓦瓷 R191 - G127 - B94 C29 - M57 - Y62 - K0
7	西西里岛 R194 - G188 - B208 C27 - M25 - Y10 - K0
8	夏日果汁 R240 - G185 - B132 C5 - M34 - Y49 - K0
9	台球桌 R127 - G51 - B32 C50 - M88 - Y100 - K22

两色搭配

❺❻　　❻❼　　❸❽　　①❷

三色搭配

❺❻❼　　❹❻❼　　❸❹❽　　①②③

五色搭配

❹❺❻❼❾　　❸❹❻❼❽　　❸❹❻❽❾　　①②❸❼❽

配色案例

②③　　❹❺　　❻❼

①②❸❹❺❼❽❾　　①②③❹❺❻❼❽❾

186

亮珍珠

金黄的背景衬托着璀璨夺目的珍珠，二者的搭配营造出了满满的奢华感，整体偏暖的色调彰显了珍珠的高档感。

关键词

■ 古典　■ 豪华　■ 随意　■ 经典

色彩比例

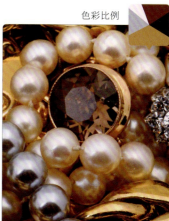

187
木上石花

晶莹剔透的玉石串放在白灰色的桌面上，凸显了玉石的精美，营造了安静、舒适的氛围。

关键词

- 简朴
- 清纯
- 品位
- 自然

色彩比例

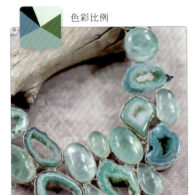

色彩搭配

两色搭配

⑤⑥　③④　①②　⑧⑨

三色搭配

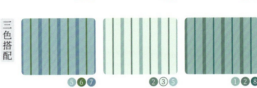
⑤⑥⑦　②③⑤　①②⑧　⑦⑧⑨

五色搭配

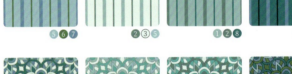
③⑤⑥⑦⑧　①②③④⑧　①②③④⑧　⑤⑥⑦⑧⑨

配色案例

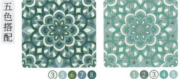

1 冰绿马卡龙
R144 - G196 - B180
C47 - M7 - Y33 - K0

2 清明时分
R89 - G145 - B123
C69 - M31 - Y56 - K0

3 浅叶绿
R232 - G243 - B230
C12 - M0 - Y13 - K0

4 绿色夜光灯
R57 - G183 - B167
C69 - M0 - Y42 - K0

5 沁透玉箫
R147 - G201 - B198
C46 - M6 - Y25 - K0

6 草坪上的休憩
R69 - G135 - B63
C76 - M34 - Y95 - K0

7 知更鸟蓝
R92 - G154 - B173
C66 - M27 - Y27 - K0

8 碧绿宝石
R0 - G127 - B119
C89 - M36 - Y58 - K0

9 林海之原
R0 - G61 - B53
C94 - M65 - Y78 - K42

色彩搭配

1	美感粉瓷	R242 - G215 - B194 C5 - M20 - Y23 - K0
2	丝絮香槟金	R222 - G186 - B125 C15 - M30 - Y54 - K0
3	脏橘色	R203 - G137 - B13 C23 - M52 - Y100 - K0
4	栗色马	R78 - G55 - B25 C65 - M73 - Y100 - K44
5	淡雅蔷薇	R214 - G153 - B188 C16 - M48 - Y5 - K0
6	紫色宝石	R122 - G32 - B109 C63 - M100 - Y29 - K0
7	雨季到来	R98 - G132 - B162 C67 - M43 - Y25 - K0
8	银杏果	R192 - G170 - B94 C30 - M32 - Y70 - K0
9	缤纷果粉紫	R199 - G192 - B219 C25 - M25 - Y4 - K0

两色搭配

❶❺ ❻❾ ❸❹ ❶❷

三色搭配

❶❺❾ ❺❻❾ ❷❸❹ ❶❷❸

五色搭配

❶❺❼❽❾ ❶❷❺❻❾ ❷❸❹❺❻ ❶❷❸❽❾

配色案例

❸❹ ❺❻ ❷❸❹

❶❷❸❹❺❻❼❽

❶❷❸❺❻❼❾

188
太阳的晕染

金色的珠宝闪耀着夺目的光芒，晶莹透亮的钻石色彩多样，整体画面以金色为主，营造出了一种奢华感。

关键词

■ 大方 ■ 高贵 ■ 温润 ■ 清凉

色彩比例

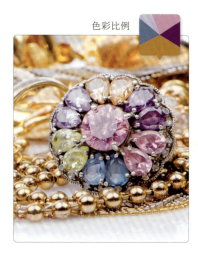

189
紫水晶

形状各异的紫水晶温润、优雅，互相融合，成就了和谐的整体。夺目的紫色凸显了紫水晶的典雅和神秘。

关键词

- 神秘
- 细致
- 凝练
- 端庄

色彩比例

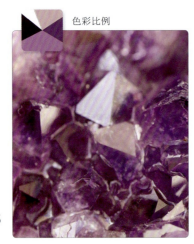

色彩搭配

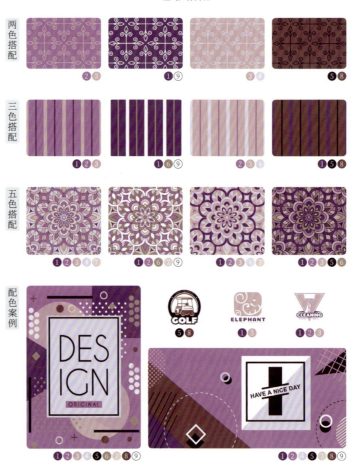

两色搭配

三色搭配

五色搭配

配色案例

1	浪漫华尔兹舞曲 R124 - G63 - B128 C61 - M85 - Y21 - K0
2	兰花紫 R181 - G124 - B178 C33 - M58 - Y2 - K0
3	上品丝绸 R214 - G182 - B192 C18 - M33 - Y15 - K0
4	雾都恋人 R224 - G216 - B235 C14 - M16 - Y0 - K0
5	神秘外太空 R66 - G27 - B65 C80 - M100 - Y57 - K31
6	风中的茅草屋 R179 - G151 - B144 C35 - M43 - Y38 - K0
7	弱紫罗兰红 R230 - G211 - B211 C11 - M20 - Y13 - K0
8	紫红灰 R135 - G81 - B96 C55 - M76 - Y54 - K2
9	新鲜奶油 R255 - G252 - B252 C0 - M2 - Y1 - K0

190
翡翠

翡翠纹理犹如一幅晕染开的水墨画，自然唯美，整体画面以碧绿的色调为主，给人清凉感。

关键词

■ 独特　■ 惬意　■ 清冽　■ 青春

色彩比例

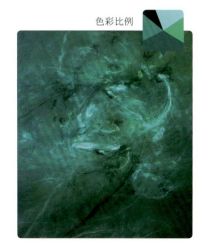

色彩搭配

#	名称	色值
1	都柏林狂欢	R0 - G149 - B103 / C81 - M19 - Y72 - K0
2	苍翠欲滴	R0 - G113 - B107 / C87 - M41 - Y58 - K11
3	莎莉花园蓝	R139 - G207 - B219 / C47 - M0 - Y15 - K0
4	幽静湖蓝	R0 - G169 - B178 / C79 - M6 - Y33 - K0
5	绿色心情	R45 - G179 - B142 / C71 - M0 - Y55 - K0
6	绿野仙鹤	R0 - G82 - B75 / C93 - M58 - Y71 - K23
7	丝絮清新蓝	R209 - G236 - B251 / C21 - M0 - Y0 - K0
8	秋波流转	R0 - G151 - B145 / C79 - M21 - Y47 - K0
9	秋夜繁星	R0 - G56 - B52 / C94 - M67 - Y75 - K44

两色搭配
❸❹　❺❾　❺❻　❷❸

三色搭配
❷❸❹　❺❻❾　❶❺❻　❶❷❸

五色搭配
❷❸❹❺　❶❹❺❻❾　❶❺❻❽❾　❶❷❸❻❼

配色案例

❷❻❾

❶❻

❷❹❺❻　❽❾　❶❷❸❹❻❽❾

191
白桦树皮

斑驳的树皮充满沧桑感，冷灰色与浅黄色搭配给人孤寂、萧瑟的印象。

关键词

■ 大方　■ 淡泊　■ 质朴　■ 古老

色彩比例

色彩搭配

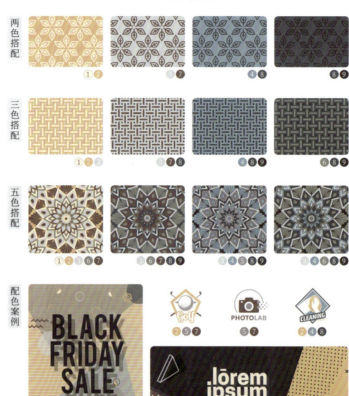

1　香甜奶油
R254 - G241 - B220
C0 - M7 - Y16 - K0

2　骆驼商队
R229 - G189 - B142
C11 - M30 - Y45 - K0

3　天云灰
R217 - G217 - B120
C18 - M13 - Y11 - K0

4　氤氲天空
R144 - G167 - B185
C49 - M28 - Y21 - K0

5　紫灰睡莲
R164 - G154 - B165
C42 - M39 - Y27 - K0

6　幻镜灰
R148 - G147 - B145
C48 - M40 - Y39 - K0

7　黑穗醋栗
R125 - G97 - B102
C60 - M67 - Y55 - K0

8　风雨交加
R78 - G95 - B111
C77 - M63 - Y50 - K2

9　深空灰
R67 - G68 - B82
C79 - M74 - Y58 - K21

色彩搭配

1 朝暮夏烟灰
R183 - G189 - B201
C33 - M22 - Y16 - K0

2 铃鹿灰
R196 - G194 - B192
C27 - M22 - Y22 - K0

3 梅雨时节
R162 - G137 - B123
C43 - M47 - Y49 - K0

4 核桃魔方
R90 - G77 - B74
C69 - M69 - Y67 - K21

5 办公室的印象
R147 - G157 - B169
C48 - M35 - Y27 - K0

6 迷失天空
R117 - G128 - B149
C61 - M47 - Y32 - K0

7 月光下的凤尾竹
R163 - G132 - B81
C43 - M50 - Y74 - K0

8 唐纳滋黑
R14 - G19 - B11
C88 - M81 - Y89 - K71

9 未来科技
R64 - G83 - B94
C81 - M66 - Y56 - K12

两色搭配

⑤⑨　③④　①⑥　②⑦

三色搭配
④⑤⑨　③④⑨　①④⑥　②⑦⑨

五色搭配
③④⑤⑥⑨　①③④⑤⑨　①③④⑥⑨　②③⑥⑦⑨

配色案例

④⑧⑨　⑦⑨　②③④

②⑥⑦⑧⑨　①②③④⑤⑥⑦⑧⑨

192

旧石巷

蓝灰色调的石块堆砌在一起，构成了偏冷的色彩画面，给人寂静的感觉，黄棕色打破了画面的单调。

关键词

■ 和平　■ 安稳　■ 深沉　■ 内敛

色彩比例

219

193
亮缎薄纱

轻柔的薄纱叠放在一起，鲜艳的色带穿插在薄纱中，增添了明快感，整体画面以明亮色调为主，凸显了薄纱的质感。

关键词

- 朦胧
- 惬意
- 清爽
- 轻盈

色彩比例

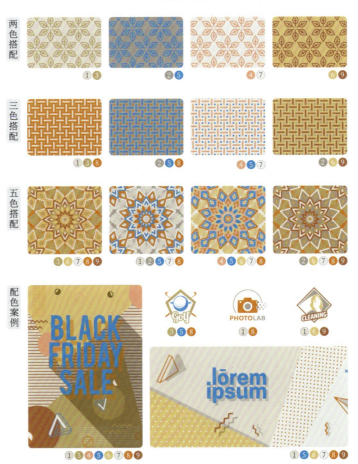

	浅棕布料
1	R229 - G220 - B210 C12 - M14 - Y17 - K0
2	唐纳滋灰 R176 - G168 - B160 C36 - M32 - Y34 - K0
3	小棕环 R199 - G170 - B121 C26 - M34 - Y55 - K0
4	蜜桃曲奇 R231 - G162 - B134 C8 - M45 - Y43 - K0
5	海滩别墅 R0 - G152 - B216 C78 - M22 - Y0 - K0
6	璀璨金 R228 - G195 - B127 C12 - M25 - Y55 - K0
7	夏日荧光灰 R235 - G235 - B232 C9 - M7 - Y9 - K0
8	柚果蜜茶 R216 - G121 - B42 C14 - M62 - Y89 - K0
9	豆沙红贝壳 R182 - G113 - B88 C32 - M63 - Y64 - K1

194 亚麻面料

亚麻面料上布满了凹凸纹理，浅棕色和褐色搭配使画面呈现出休闲、质朴的感觉。

色彩搭配

#	名称	色值
1	鼹鼠灰	R137 - G126 - B111 / C54 - M51 - Y56 - K0
2	深秋的湖水	R86 - G81 - B68 / C70 - M65 - Y73 - K22
3	羊皮书卷	R194 - G166 - B134 / C28 - M36 - Y47 - K0
4	鲜嫩的香菇	R114 - G85 - B59 / C59 - M67 - Y81 - K18
5	伯恩维尔棕	R72 - G47 - B34 / C67 - M77 - Y85 - K47
6	绸缎银	R231 - G230 - B217 / C4 - M3 - Y11 - K11
7	悠然时光	R204 - G197 - B186 / C24 - M21 - Y26 - K0
8	夏日荧光黑	R4 - G3 - B3 / C93 - M87 - Y88 - K78
9	黑色风暴	R55 - G52 - B46 / C76 - M73 - Y77 - K45

两色搭配 ⑦⑧ ④⑤ ③④ ①②

三色搭配 ④⑦⑧ ③④⑤ ③④⑦ ①②③

五色搭配 ①②④⑦⑧ ①②③④⑤ ①②③⑥⑦ ①②③④⑦

配色案例 ②⑧⑨ ③④ ③④⑦ ①②③④⑦⑧⑨

关键词

■ 品位　■ 平静　■ 柔软　■ 知性

色彩比例

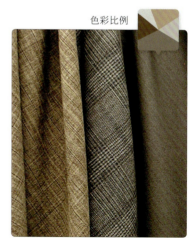

195
虹之裳

民族风衣料颜色比较鲜艳，令人兴奋，鲜艳的橙黄色搭配蓝色，并点缀醒目的红色，使画面呈现出浓浓的民族色彩。

关键词

- 快活
- 优雅
- 随性
- 妩媚

色彩比例

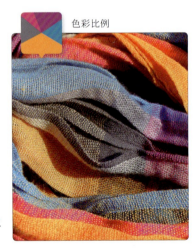

色彩搭配

两色搭配 ❶❷ ❽❾ ❺❻ ❶❹

三色搭配 ❶❷❹ ❼❽❾ ❸❺❻ ❶❹❺

五色搭配 ❶❷❹❺❻ ❸❻❼❽❾ ❸❹❺❻❼ ❶❸❹❺❽

配色案例 ❶❷❸❹❺❽ ❸❹❺ ❸❺ ❹❻❼ ❶❸❹❺❼❽❾

1 玛雅之谜
R224 · G176 · B84
C14 · M35 · Y72 · K0

2 圣马力诺红
R168 · G93 · B65
C40 · M73 · Y78 · K0

3 塞维斯深蓝
R0 · G138 · B180
C85 · M29 · Y20 · K0

4 果冻蜜橘
R242 · G149 · B0
C0 · M51 · Y95 · K0

5 海棠美人鱼
R210 · G60 · B130
C14 · M87 · Y14 · K0

6 气质玫粉色
R164 · G63 · B134
C41 · M85 · Y14 · K0

7 哈瓦那棕黑
R57 · G18 · B17
C68 · M91 · Y90 · K61

8 洛丽塔灰
R189 · G201 · B208
C30 · M17 · Y15 · K0

9 缪斯女神灰
R116 · G119 · B133
C62 · M52 · Y40 · K0

色彩搭配

196
质感创造

纹路清晰的褐色皮革体现了精良的质感，搭配棕色的布纹，呈现出成熟稳重的感觉。

关键词
■ 质朴　■ 传统　■ 成熟　■ 古典

1 阳光麦风
R239 - G221 - B195
C7 - M15 - Y25 - K0

2 金属浅棕
R162 - G142 - B126
C43 - M45 - Y48 - K0

3 栗色头发的女孩
R88 - G64 - B71
C69 - M76 - Y64 - K26

4 时尚琥珀金
R174 - G109 - B47
C38 - M64 - Y92 - K0

5 迷情机车
R123 - G68 - B53
C53 - M78 - Y82 - K20

6 夜幕紫色
R83 - G34 - B52
C65 - M91 - Y67 - K40

7 优质灰
R176 - G177 - B165
C36 - M27 - Y34 - K0

8 映雪巧
R187 - G148 - B121
C31 - M45 - Y51 - K0

9 檀木黑
R56 - G22 - B37
C73 - M91 - Y70 - K55

两色搭配　❽❾　❺❻　❸❹　❷❺

三色搭配　❷❽❾　❸❺❻　❸❹❻　❷❺❼

五色搭配　❷❺❼❽❾　❷❸❹❺❻　❶❷❸❹❻　❷❹❺❻❼

配色案例

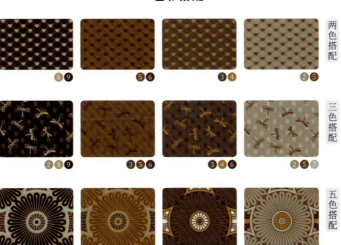

❷❸❹　❹❺　❹❺❽

❶❷❸❹❻❽❾

❶❷❸❹❼❾

色彩比例

197
经典红

复古牛皮鞋看起来很有质感、富有弹性，搭配红色的鞋带，给人高级的品质感。黄褐色与红色搭配，呈现出稳重大气感的同时又不失格调。

关键词

■ 朴素　■ 田园　■ 优质　■ 灿烂

色彩比例

色彩搭配

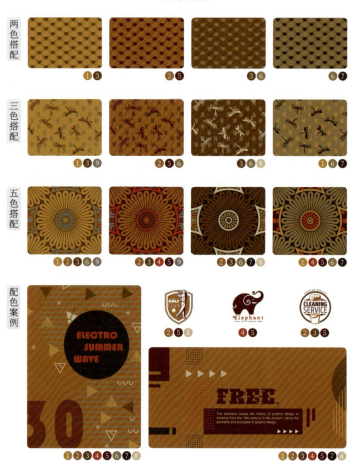

1	大漠沙棕	R193 - G134 - B58 C28 - M53 - Y84 - K0
2	日暮走廊	R166 - G95 - B37 C42 - M71 - Y100 - K0
3	晶眸咖啡棕	R122 - G71 - B31 C51 - M74 - Y100 - K25
4	红舞鞋	R181 - G29 - B35 C32 - M100 - Y100 - K0
5	深深红酒香	R105 - G18 - B22 C52 - M100 - Y100 - K38
6	麦旋风棕	R149 - G118 - B85 C49 - M56 - Y71 - K0
7	棕褐色	R75 - G50 - B27 C64 - M75 - Y94 - K47
8	休闲假日	R212 - G183 - B149 C20 - M30 - Y42 - K0
9	大漠里的胡杨树	R139 - G122 - B110 C53 - M53 - Y55 - K0

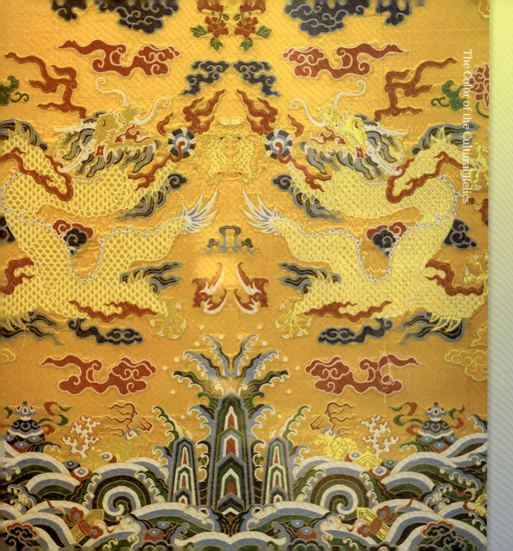

The Color of the Cultural Relics

11 历史珍品的神秘色彩

精美的手工刺绣、喜庆的民间剪纸、典雅脱俗的瓷器……艺术品神秘的色彩向我们传递着历史文化的精髓，民族风的配色给人古典雅致的感觉。

198
鸟雀戏繁花

鸟与花搭配，结合精细的绣工，整体呈现出生机盎然的景象。画面中色彩的浓淡相宜，景物的形态生动逼真。

关键词

■ 深邃　■ 娴熟　■ 雅致　■ 充实

色彩比例

色彩搭配

两色搭配

三色搭配

五色搭配

配色案例

1 星空黑
R24 - G5 - B18
C85 - M93 - Y78 - K70

2 石板上的青苔
R76 - G79 - B42
C70 - M59 - Y93 - K33

3 绿色抹茶
R78 - G140 - B55
C73 - M31 - Y100 - K0

4 少女藕紫
R189 - G136 - B185
C28 - M53 - Y2 - K1

5 星空紫
R132 - G62 - B108
C58 - M87 - Y38 - K0

6 朦胧裸粉
R210 - G173 - B163
C19 - M36 - Y31 - K1

7 哑光复古红
R154 - G49 - B55
C45 - M93 - Y82 - K4

8 淡雅米色
R236 - G233 - B219
C9 - M8 - Y15 - K0

9 柠檬草粉黄
R254 - G231 - B146
C1 - M10 - Y50 - K0

色彩搭配

#	名称	色值
1	金属漆黑色	R4 - G2 - B3 / C93 - M87 - Y88 - K78
2	白色羽毛	R253 - G254 - B354 / C1 - M1 - Y1 - K0
3	时尚奶奶灰	R224 - G225 - B225 / C15 - M10 - Y10 - K0
4	达科塔灰	R104 - G108 - B108 / C68 - M58 - Y55 - K0
5	卡其绿	R138 - G117 - B43 / C55 - M55 - Y100 - K1
6	水草荡漾	R115 - G142 - B104 / C62 - M36 - Y65 - K0
7	迷彩军绿	R53 - G75 - B39 / C79 - M59 - Y96 - K28
8	栗子红	R173 - G32 - B37 / C37 - M100 - Y100 - K0
9	雾里看花	R239 - G139 - B143 / C0 - M58 - Y30 - K0

两色搭配 ❻❼　❽❾　❷❹　❶❺

三色搭配 ❷❻❼　❼❽❾　❶❷❹　❶❺❽

五色搭配 ❶❷❻❼❽　❶❻❼❽❾　❶❷❹❻❽　❶❸❺❻❽

配色案例

FLYER ❶❸❹

FLAT FARM ❶❻❸❽

LOREM TAGLINE ❶❻❼❽❾

Abstract Background ❶❷❸❹❻❼❽❾

creative DESIGN ❶❷❸❹❺❻❼❽❾

199 仙鹤于飞

画面中构图采用留白的手法，明暗、冷暖对比强烈，将色彩运用得精细到位，整个画面显得精致典雅，别具一格。

关键词

■ 沉稳　□ 圣洁　■ 自然　■ 吉祥

色彩比例

200
年轮花绣

绣品色彩艳丽，花纹精美，呈现出舒展大气、光彩夺目的效果，具有浓浓的民族风。

关键词

- 开放
- 大方
- 淳朴
- 友好

色彩比例

色彩搭配

两色搭配

三色搭配

五色搭配

配色案例

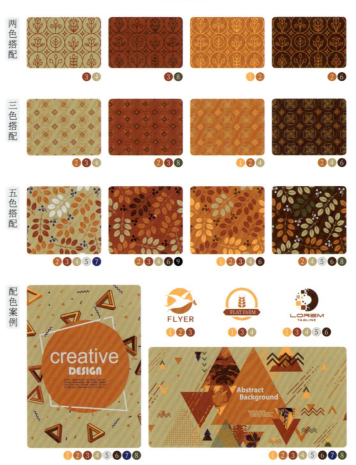

1. 笼火桔灯
R244 - G158 - B26
C0 - M47 - Y90 - K0

2. 千枫叶红
R209 - G99 - B19
C18 - M72 - Y100 - K0

3. 迷人红茶
R174 - G43 - B36
C36 - M96 - Y100 - K0

4. 桔梗
R203 - G176 - B120
C24 - M31 - Y56 - K0

5. 丝絮银
R232 - G231 - B226
C0 - M0 - Y4 - K14

6. 拿铁咖啡
R98 - G53 - B37
C58 - M80 - Y89 - K36

7. 果冻蓝紫
R32 - G52 - B127
C96 - M89 - Y18 - K4

8. 冰岛苔原
R92 - G98 - B60
C69 - M56 - Y86 - K15

9. 昨夜星辰
R21 - G35 - B23
C84 - M69 - Y85 - K66

色彩搭配

201
针线艺术

刺绣的色彩搭配巧妙，绣工娴熟，针线细密，展示了原始风情的自然美。

1	樱花精灵粉 R223 - G76 - B91 C7 - M83 - Y51 - K0
2	宝石红 R175 - G31 - B38 C35 - M100 - Y98 - K0
3	经典南瓜色 R198 - G78 - B0 C0 - M76 - Y100 - K23
4	星芒雀跃 R124 - G169 - B0 C14 - M38 - Y96 - K0
5	狮峰龙井 R176 - G161 - B101 C37 - M35 - Y66 - K0
6	迷醉蓝莓酥 R55 - G47 - B116 C91 - M95 - Y27 - K1
7	寒雨连江 R0 - G114 - B111 C92 - M45 - Y59 - K2
8	墨鱼意面 R0 - G39 - B46 C96 - M76 - Y69 - K54
9	奥克尼灰 R206 - G202 - B214 C22 - M20 - Y10 - K0

两色搭配 ⑤⑥ ⑦⑨ ②⑨ ①⑥

三色搭配 ③⑤⑥ ②⑦⑨ ②③④ ①④⑥

五色搭配 ③④⑤⑥⑦ ②③⑥⑦⑨ ②③④⑥⑨ ①②④⑥⑦

配色案例 ②③④ ②④⑥⑨ ①②③④⑥⑦⑧ ①②③④⑥⑦⑧⑨

关键词
■ 热情　■ 生机　■ 醒目　■ 风雅

色彩比例

202
壮士舞剑

画面中的剪纸色块鲜明,其中蓝绿色与少量的黄色搭配,明暗对比强烈,使画面更加生动。人物造型个性突出,粗犷中可见精致。

关键词

■ 冷静　■ 稳重　■ 张扬　■ 明快

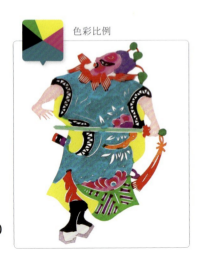

色彩比例

色彩搭配

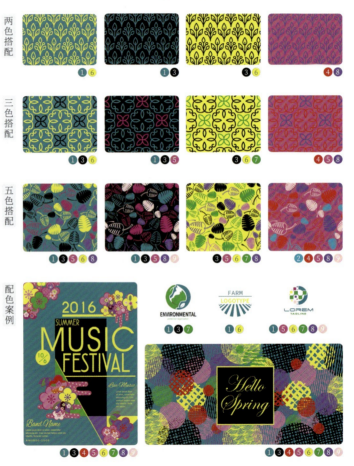

两色搭配 / 三色搭配 / 五色搭配 / 配色案例

 波塞冬深海
1　R0 - G129 - B149
C87 - M35 - Y38 - K0

 海岸边缘
2　R0 - G160 - B195
C80 - M14 - Y20 - K0

 幻镜黑
3　R14 - G20 - B18
C89 - M82 - Y84 - K69

 红蔷薇
4　R200 - G27 - B43
C20 - M99 - Y87 - K0

 矮牵牛紫
5　R192 - G75 - B135
C25 - M82 - Y16 - K0

 金黄水仙
6　R248 - G236 - B0
C6 - M0 - Y93 - K0

 青苹果
7　R27 - G155 - B61
C78 - M15 - Y98 - K0

维多利亚紫
8　R112 - G86 - B156
C65 - M71 - Y6 - K0

 清新淡粉
9　R241 - G203 - B207
C4 - M27 - Y11 - K0

色彩搭配

203
虎啸山头

老虎的颜色鲜艳明快,由橙、黄、绿、紫、蓝等色组成,颜色丰富,具有很强的装饰性。

1 笑容橙色
R230 · G100 · B41
C4 · M73 · Y86 · K0

2 藕紫色
R149 · G120 · B175
C48 · M56 · Y5 · K0

3 紫苑庭院
R60 · G46 · B129
C89 · M94 · Y14 · K0

4 绿岛之梦
R39 · G162 · B61
C76 · M9 · Y98 · K0

5 雨露娇叶
R126 · G192 · B84
C55 · M1 · Y82 · K0

6 三色堇黄
R251 · G238 · B59
C4 · M2 · Y82 · K0

7 人鱼姬
R197 · G60 · B131
C22 · M87 · Y13 · K0

8 明艳玫瑰
R190 · G17 · B39
C26 · M99 · Y45 · K0

9 碧空如洗
R54 · G181 · B208
C68 · M5 · Y17 · K0

两色搭配 / 三色搭配 / 五色搭配 / 配色案例

关键词
■ 喜庆　■ 幻想　■ 活力　■ 智慧

色彩比例

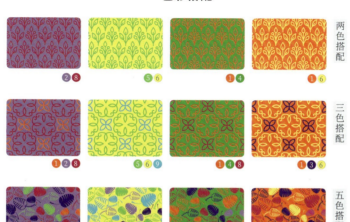

204
喜庆剪纸

剪纸色彩对比鲜明，色感丰富，既有装饰韵味，又富生活情趣。剪纸作为传统民间艺术，极富吉祥喜庆的特色。

关键词

- 热闹
- 个性
- 动感
- 轻快

色彩比例

色彩搭配

两色搭配

三色搭配

五色搭配

配色案例

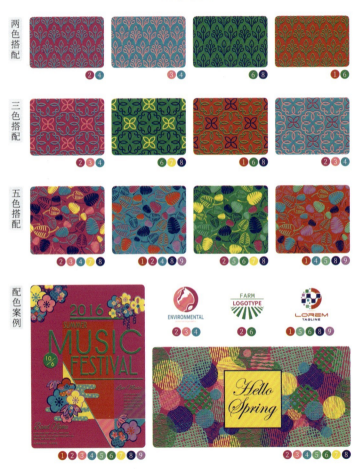

1. 法式红
R192 - G26 - B43
C25 - M100 - Y89 - K0

2. 娇媚玫红色
R184 - G10 - B100
C30 - M100 - Y34 - K0

3. 月季桃红
R228 - G104 - B132
C5 - M72 - Y27 - K0

4. 梦境幻彩
R0 - G146 - B167
C82 - M24 - Y32 - K0

5. 松石浅绿
R96 - G176 - B132
C64 - M9 - Y57 - K0

6. 绿色召唤
R0 - G132 - B71
C88 - M30 - Y93 - K0

7. 香蕉花园
R250 - G218 - B0
C3 - M13 - Y95 - K0

8. 梦幻紫夜
R45 - G41 - B103
C95 - M100 - Y38 - K1

9. 蔷薇荆棘
R172 - G106 - B159
C37 - M66 - Y10 - K0

色彩搭配

		两色搭配	
❸❺	❻❾	❶❷	❸❼

		三色搭配	
❷❸❺	❻❼❾	❶❷❾	❸❼❺

		五色搭配	
❶❷❸❹❺	❶❷❻❼❾	❶❷❸❻❾	❸❹❻❼❺

配色案例

❶❽❾

❹❻

❶❷❺❻❽❾

❶❸❹❻❼❺

2016 SUMMER MUSIC FESTIVAL
❶❷❸❺❻❼❽❾

1 蓝色倾情
R0 · G146 · B170
C84 · M22 · Y31 · K0

2 星云黑
R11 · G30 · B37
C93 · M82 · Y73 · K59

3 热带雨林
R0 · G98 · B57
C92 · M49 · Y96 · K15

4 豆绿
R75 · G156 · B109
C71 · M20 · Y68 · K0

5 覆盆子红
R128 · G26 · B56
C51 · M100 · Y71 · K20

6 浪漫紫藤
R119 · G29 · B117
C65 · M100 · Y20 · K0

7 鲜榨柠檬汁
R247 · G235 · B0
C7 · M1 · Y95 · K0

8 草莓果酱
R213 · G73 · B89
C13 · M84 · Y52 · K0

9 性感樱红色
R207 · G20 · B40
C16 · M100 · Y89 · K0

205
百年好合

两只鸟用色讲究，画面中的蓝色与少量的红色、黄色搭配，给人艳丽明快的感觉。

关键词

■ 明快　■ 自然　■ 传统　■ 喜悦

色彩比例

206
鸟语花香

木桌上，盘中的花鸟图颜色丰富，色泽亮丽，给人赏心悦目的视觉体验。

关键词

简朴　幽静　悠闲　富有

色彩比例

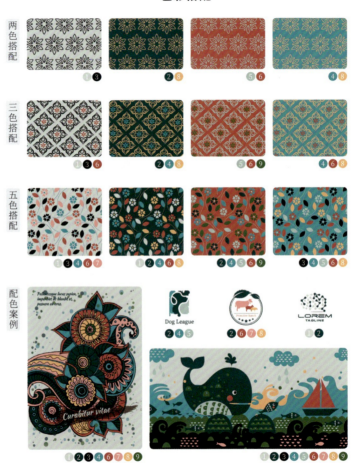

色彩搭配

两色搭配　❶❸　❷❽　❺❻　❹❽

三色搭配　❶❸❻　❷❹❽　❺❻❾　❹❻❽

五色搭配　❶❸❹❻❼　❶❷❹❻❽　❷❹❺❻❾　❸❹❺❻❽

配色案例　❷❹❻❼❽❾　❷❹❽　❷❻❼❽　❶❷　❶❷❸❹❺❻❼❽❾

1. 浅米绿色　R208 - G217 - B209　C22 - M11 - Y18 - K0
2. 青翠山岗　R0 - G74 - B73　C99 - M47 - Y61 - K44
3. 黛青瓦片　R7 - G29 - B32　C91 - M76 - Y73 - K65
4. 浓蓝绿　R0 - G147 - B163　C86 - M21 - Y36 - K0
5. 软玉色　R164 - G199 - B187　C40 - M11 - Y29 - K0
6. 复古玫瑰　R187 - G66 - B72　C29 - M86 - Y67 - K0
7. 温馨粉　R231 - G148 - B147　C6 - M52 - Y31 - K0
8. 灵动阳光　R239 - G176 - B108　C5 - M38 - Y60 - K0
9. 茶园飘香　R0 - G102 - B60　C89 - M48 - Y93 - K14

色彩搭配

1 奶白粉红 R253 - G239 - B239 C0 - M9 - Y4 - K0			
2 温暖驼绒 R201 - G176 - B163 C25 - M32 - Y33 - K0			
3 画楼西畔 R17 - G94 - B109 C89 - M59 - Y52 - K5			
4 海峡风暴 R0 - G57 - B69 C98 - M73 - Y62 - K35			
5 梦魇印象 R140 - G141 - B137 C52 - M42 - Y43 - K0			
6 燕尾蝶黑 R45 - G32 - B31 C76 - M81 - Y79 - K59			
7 童话中的森林 R46 - G88 - B88 C84 - M60 - Y63 - K15			
8 小家碧玉 R0 - G176 - B184 C76 - M1 - Y32 - K0			
9 原味奶茶 R179 - G127 - B79 C35 - M55 - Y73 - K0			

两色搭配 ⑦⑧ ③⑨ ③④ ①②

三色搭配 ①⑦⑧ ③④⑨ ③④⑨ ①②⑧

五色搭配 ①②⑦⑧⑨ ②③④⑤⑨ ③④⑤⑥⑨ ①②③④⑧

配色案例
④⑦⑧ ④⑤⑥⑨ ⑥⑦⑧
①②④⑤⑥⑦⑧⑨ ①②③④⑥⑦⑧⑨

207
复古茶碗

茶碗白色与蓝绿色相间，精心烧制而成的花纹赏心悦目，色调简洁大方，古朴典雅。

关键词

朴素　悠然　稳重　复古

色彩比例

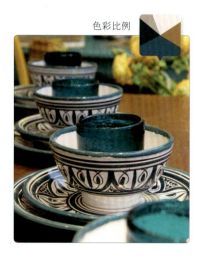

235

208
蓝釉瓷碗

海蓝瓷碗色泽艳丽，碗中布满花纹，增强了装饰性，清幽的蓝色调给人一种浑厚古朴的感觉。

关键词

■ 梦幻 ■ 珍藏 ■ 成熟 ■ 古朴

色彩比例

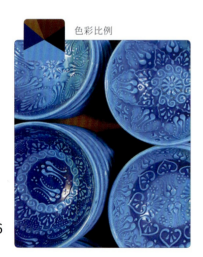

色彩搭配

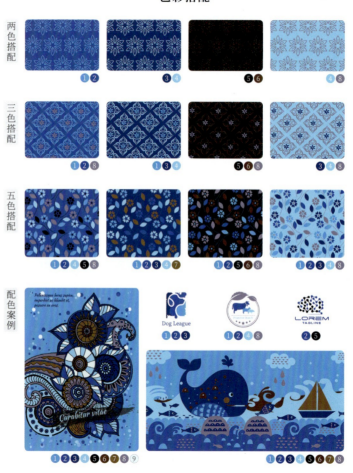

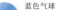

1 蓝色气球
R67 - G166 - B222
C67 - M18 - Y0 - K0

2 地中海风情
R35 - G78 - B161
C89 - M71 - Y0 - K0

3 灿若繁星
R28 - G43 - B114
C100 - M97 - Y28 - K0

4 水洗蓝
R133 - G207 - B239
C48 - M1 - Y4 - K0

5 黑色披风
R4 - G7 - B13
C94 - M89 - Y82 - K73

6 拿铁诱惑
R97 - G46 - B24
C57 - M84 - Y100 - K39

7 可乐冰沙
R132 - G89 - B40
C52 - M67 - Y97 - K13

8 歌瑞尔紫
R135 - G122 - B156
C54 - M54 - Y22 - K0

9 遗落的明珠
R238 - G247 - B247
C9 - M0 - Y4 - K0

色彩搭配

1	百合花苞
	R178 · G187 · B169 C35 · M22 · Y34 · K0

2	梦中画
	R230 · G226 · B198 C12 · M9 · Y26 · K0

3	阿尔卑斯山脉
	R34 · G55 · B27 C84 · M65 · Y100 · K49

4	水清柳叶
	R132 · G161 · B42 C55 · M24 · Y100 · K0

5	湖面的翠鸟
	R206 · G188 · B81 C24 · M23 · Y76 · K0

6	岁月的痕迹
	R147 · G121 · B45 C50 · M53 · Y97 · K1

7	秋季雨后草坪
	R229 · G200 · B56 C13 · M21 · Y84 · K0

8	玫瑰荔枝
	R174 · G69 · B52 C36 · M85 · Y86 · K0

9	熟豆沙
	R124 · G54 · B33 C49 · M85 · Y96 · K25

两色搭配: ❹❼ | ❶❽ | ❸❺ | ❷❹

三色搭配: ❹❼❾ | ❶❸❽ | ❸❺❾ | ❷❹❽

五色搭配: ❷❹❻❼❾ | ❶❸❼❽❾ | ❸❹❺❻❾ | ❷❸❹❼❽

配色案例:
 ❸❹
 ❹❻❽❾
 ❹❻❼

❶❷❸❹❻❼❽❾
❷❸❹❺❻❼❽❾

209
白瓷花釉

瓷器的线条柔美，颜色丰富，淡雅脱俗。奶白色与黄色、红色、绿色搭配，展现出生机与开放感。

关键词

■ 简雅　■ 生机　■ 可爱　■ 温暖

色彩比例

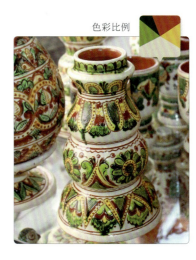

237

210
盘中景

米黄色的瓷盘中,一幅风景图映入眼帘。画面的线条清晰、细腻,红色和蓝色搭配,呈现出华丽庄重之感。

关键词

- 雅致
- 复古
- 智慧
- 柔和

色彩比例

色彩搭配

两色搭配

三色搭配

五色搭配

配色案例

#	名称	色值
1	丝絮米黄	R255 - G239 - B204 / C0 - M8 - Y24 - K0
2	奶灰绿	R194 - G197 - B162 / C29 - M18 - Y40 - K0
3	红豆冰	R207 - G164 - B143 / C21 - M40 - Y41 - K0
4	醉人西西里	R115 - G58 - B60 / C56 - M83 - Y71 - K24
5	奶油绿	R183 - G206 - B188 / C33 - M11 - Y29 - K0
6	龙卷风灰蓝	R80 - G101 - B137 / C76 - M60 - Y32 - K1
7	火山红	R172 - G110 - B91 / C38 - M64 - Y62 - K0
8	新木棕	R211 - G186 - B124 / C21 - M27 - Y56 - K0
9	陈年佳酿	R69 - G33 - B48 / C70 - M89 - Y67 - K46

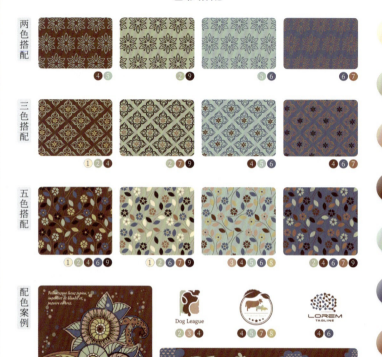

The Color of the Festival

12 风俗各异的节日色彩

本章以不同的节日为主题，呈现了不同节日独特的色彩魅力，其中的色调鲜明，营造出热闹、浪漫、喜庆等氛围。

211
端午节

糯米嵌着玛瑙般的红豆,与香气溢满的茶水很搭,呈现出闲适的氛围。整体的暖色调搭配勾起人的食欲。

关键词

■ 休闲　■ 古典　■ 温暖　■ 成熟

色彩比例

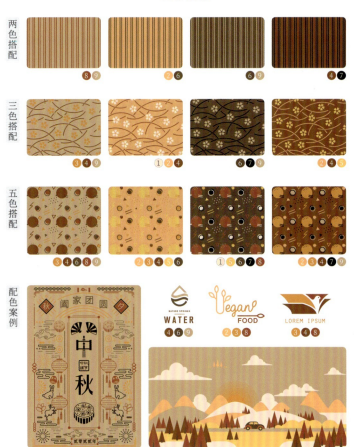

212 中秋节

金黄色饱满的月饼散发出淡淡的香气，搭配深青色的盘子与暗红色的背景，整个画面呈现出喜庆、圆满的感觉。

色彩搭配

	芒果慕斯
1	R254 - G220 - B124 C0 - M16 - Y58 - K0
2	阳光灿烂 R243 - G168 - B0 C2 - M41 - Y100 - K0
3	西柚果汁 R229 - G115 - B8 C6 - M66 - Y98 - K0
4	万寿菊 R223 - G158 - B0 C13 - M43 - Y100 - K0
5	哑光土黄色 R170 - G116 - B31 C38 - M58 - Y100 - K4
6	浓情酒红 R120 - G21 - B25 C47 - M99 - Y100 - K33
7	安卡银粉灰 R83 - G78 - B75 C69 - M64 - Y64 - K28
8	蝙蝠黑 R44 - G28 - B16 C72 - M78 - Y89 - K66
9	卡萨布兰卡 R238 - G212 - B188 C7 - M20 - Y26 - K0

两色搭配: ①③ ②⑦ ③⑧ ⑥⑦

三色搭配: ①④⑦ ①②⑤ ③④⑧ ⑤⑥⑦

五色搭配: ①②③⑤⑥ ①②⑤⑧⑨ ②③⑤⑥⑧ ③④⑥⑦⑨

关键词
■ 幸福 ■ 典雅 ■ 欢乐 ■ 稳重

配色案例

②⑧⑨

③④⑤

LOREM IPSUM
⑤⑥⑦

①②③⑤⑥⑧

②③⑤⑥⑧

色彩比例

213
感恩节

橙黄色的火鸡色泽鲜亮,搭配红酒和其他食物,使画面洋溢着浓浓的节日气息,暖色调增添了画面温馨美好的感觉。

关键词

- 安稳
- 浓郁
- 温馨
- 美好

色彩比例

色彩搭配

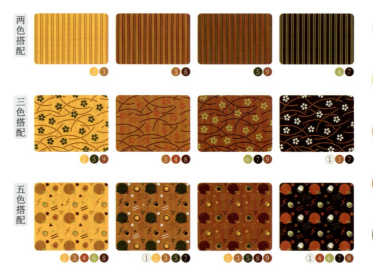

1 莎草纸白
R248 - G245 - B228
C4 - M4 - Y13 - K0

2 非洲菊
R245 - G176 - B0
C2 - M37 - Y98 - K0

3 黄昏天空
R194 - G103 - B28
C26 - M69 - Y99 - K0

4 梅子浆果色
R193 - G56 - B32
C25 - M91 - Y98 - K0

5 暗绿色
R69 - G71 - B32
C70 - M59 - Y96 - K42

6 东方花园
R189 - G177 - B67
C32 - M26 - Y83 - K0

7 黎明前的黑暗
R64 - G29 - B14
C65 - M85 - Y98 - K57

8 谷仓红
R108 - G21 - B23
C48 - M97 - Y96 - K40

9 珠光草莓汁
R169 - G67 - B34
C36 - M85 - Y99 - K6

色彩搭配

编号	颜色名称	RGB / CMYK
1	华盖金	R249 - G186 - B29 / C0 - M33 - Y89 - K0
2	月桂叶绿	R111 - G108 - B63 / C62 - M53 - Y84 - K12
3	明媚桃红色	R196 - G24 - B31 / C23 - M100 - Y100 - K0
4	紫黑月影	R58 - G39 - B84 / C85 - M93 - Y44 - K24
5	冰点巧克力	R109 - G47 - B26 / C53 - M86 - Y100 - K34
6	暖风灰	R206 - G205 - B190 / C23 - M17 - Y26 - K0
7	秋黄绿	R199 - G179 - B90 / C27 - M28 - Y72 - K0
8	灯草灰	R42 - G28 - B47 / C82 - M89 - Y62 - K53
9	法老金	R212 - G152 - B0 / C19 - M45 - Y99 - K0

两色搭配 ②⑦ ④⑨ ③④ ①⑤

三色搭配 ②⑤⑦ ③④⑨ ①④⑤ ②④⑤

五色搭配 ①②④⑤⑦ ③⑤⑦⑧⑨ ①②④⑤⑥ ③⑤⑥⑦⑨

配色案例

 ③④⑦ ⑤⑦⑨ ②⑤⑧

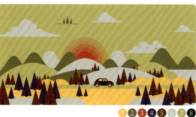 ①②③④⑥⑦⑧

 ②③④⑦⑨

214
复活节

五彩斑斓的彩蛋布满画面，色彩纯度较高，冷色和暖色的搭配营造了节日的美好氛围。

关键词

■ 勇气 ■ 信赖 ■ 厚重 ■ 强烈

色彩比例

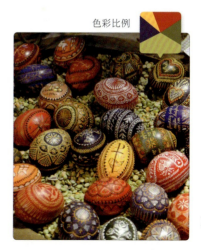

243

215
西式婚礼

洁白的婚纱与粉红的捧花营造了优雅梦幻氛围，搭配深色的西装，显得神圣而浪漫，高明度的色调奠定了画面简洁、干净的基调。

关键词

■ 圣洁　■ 优雅　■ 甜美　■ 尊重

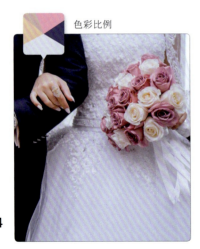

色彩比例

色彩搭配

两色搭配／三色搭配／五色搭配／配色案例

1. 暮雪精灵　R204 - G211 - B235　C23 - M15 - Y0 - K0
2. 桃花蕾　R236 - G170 - B202　C4 - M44 - Y0 - K0
3. 珠光肤色　R236 - G206 - B180　C8 - M23 - Y29 - K0
4. 薰衣草田　R200 - G124 - B166　C22 - M60 - Y10 - K0
5. 云灰　R225 - G231 - B245　C14 - M8 - Y0 - K0
6. 时间旅行者　R67 - G77 - B126　C82 - M75 - Y31 - K2
7. 水润藕粉　R217 - G188 - B188　C16 - M30 - Y20 - K0
8. 遗失的贵族　R215 - G212 - B225　C18 - M16 - Y6 - K0
9. 幽灵石　R24 - G29 - B54　C91 - M89 - Y57 - K51

色彩搭配

1 桃色珍珠
R235 - G191 - B217
C7 - M33 - Y0 - K0

2 樱粉少女
R232 - G84 - B153
C0 - M79 - Y0 - K0

3 明艳亮橘红
R233 - G67 - B25
C0 - M87 - Y94 - K0

4 激情深红
R143 - G28 - B39
C44 - M100 - Y93 - K16

5 金冠黄
R236 - G182 - B23
C8 - M32 - Y91 - K0

6 猛虎玫瑰
R194 - G24 - B98
C24 - M97 - Y37 - K0

7 深棕眼影
R47 - G12 - B4
C72 - M93 - Y100 - K65

8 圣诞果冻绿
R133 - G183 - B111
C53 - M11 - Y67 - K0

9 撩人树莓红
R187 - G27 - B33
C28 - M100 - Y100 - K0

两色搭配 ③⑨ ⑤⑨ ②④ ③④

三色搭配 ①③④ ⑤⑧⑨ ③④⑦ ②③⑦

五色搭配 ①②③④⑨ ②④⑦⑧⑨ ①③④⑤⑥ ⑤⑥⑦⑧⑨

配色案例

②④⑨　⑤⑥⑧　③⑥⑦

①②③④⑥⑦⑧⑨

③④⑤⑦⑧⑨

216
中式婚礼

红色作为画面的主色凸显了婚礼的喜庆氛围，深色与亮色的加入缓和了红色强烈的视觉效果。

关键词
■ 靓丽　■ 兴奋　■ 喜庆　■ 庄重

色彩比例

217

元宵节

一个个孔明灯冉冉升起，承载着无数美好的梦想。深色的背景结合明亮的孔明灯，形成了强烈的视觉对比，让孔明灯显得更亮。

关键词

■ 庄重　■ 沉稳　■ 温暖　■ 明亮

色彩比例

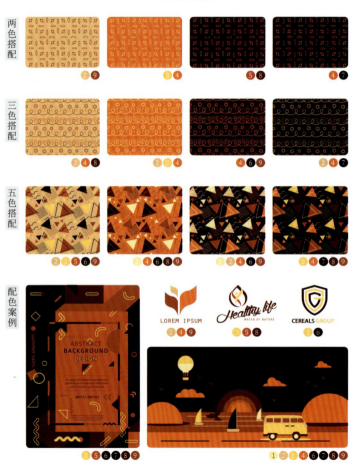

色彩搭配

1	粉色吊带 R248 - G233 - B240 C2 - M12 - Y2 - K0
2	探戈舞步 R179 - G42 - B46 C33 - M96 - Y88 - K1
3	午夜神秘 R52 - G22 - B54 C83 - M99 - Y61 - K42
4	凌晨夜色 R14 - G23 - B51 C100 - M99 - Y65 - K45
5	欲望珊瑚 R232 - G73 - B89 C0 - M84 - Y51 - K0
6	烟岚黑 R0 - G3 - B22 C100 - M98 - Y78 - K67
7	夏日海风 R175 - G221 - B235 C35 - M0 - Y7 - K0
8	赭红 R119 - G23 - B27 C49 - M100 - Y100 - K30
9	沙茶暖黄 R237 - G188 - B0 C7 - M29 - Y99 - K0

两色搭配 ❷❽ ❸❺ ❹❼ ❻❾

三色搭配 ❷❺❽ 1❸❺ ❹❼❽ ❷❻❾

五色搭配 ❷❹❺❼❽ ❷❸❹❺❽ ❹❺❻❼❽ ❷❸❹❻❾

配色案例

❷❸❹❺❻❼❽❾

❸❹❺❻❼❽

218
除夕夜

绽放的烟花绚烂夺目,点亮了整个夜空,点点灯光的亮色与深色的背景形成强烈对比,烘托了热闹的节日氛围。

关键词
■ 严谨　■ 热闹　■ 传统　■ 庄严

色彩比例

247

219
圣诞节

圣诞树上闪耀着点点灯光，呈现出浓浓的幸福感。经典的圣诞红绿搭配让人印象深刻，深绿色与棕色的背景给人稳重感，黄色系让人感到温暖。

关键词

■ 浓厚　■ 幸福　■ 充实　■ 喜庆

色彩比例

色彩搭配

两色搭配

三色搭配

五色搭配

配色案例

1　金橘暖橙
R250 - G198 - B106
C0 - M28 - Y63 - K0

2　暖柿红
R238 - G118 - B37
C0 - M66 - Y87 - K0

3　热珊瑚红
R209 - G27 - B26
C15 - M98 - Y100 - K0

4　暖棕黄
R168 - G95 - B42
C40 - M71 - Y95 - K2

5　隐匿的绿
R72 - G56 - B24
C67 - M70 - Y100 - K46

6　夜幕降临
R42 - G32 - B12
C76 - M78 - Y100 - K62

7　风月棕
R163 - G111 - B67
C43 - M62 - Y80 - K1

8　小熊饼干
R207 - G156 - B124
C21 - M44 - Y49 - K0

9　木槿怡人
R225 - G224 - B240
C14 - M12 - Y0 - K0

色彩搭配

	午后奶茶
1	R250 - G213 - B189 C0 - M22 - Y25 - K0

	复古梅花色
2	R186 - G123 - B87 C30 - M58 - Y66 - K2

	晌午牵牛花
3	R221 - G163 - B200 C17 - M44 - Y0 - K0

	紫棠
4	R124 - G26 - B98 C58 - M100 - Y33 - K9

	泼墨
5	R33 - G35 - B27 C75 - M66 - Y75 - K69

	缪斯红
6	R231 - G70 - B61 C2 - M85 - Y71 - K0

	印度紫
7	R92 - G26 - B133 C77 - M100 - Y1 - K0

	焦珊瑚红
8	R197 - G118 - B131 C25 - M63 - Y35 - K0

	夏季仙人掌
9	R55 - G139 - B81 C76 - M27 - Y82 - K5

两色搭配

三色搭配

五色搭配

配色案例

220
胡里节

涂满五颜六色粉末的人们一起狂欢着、庆祝着，脸上洋溢着喜悦，鲜艳的色彩让画面充满魅力，营造了快乐、轻松的氛围。

关键词
■ 轻松　■ 洒脱　■ 魅力　■ 张扬

色彩比例

249

221
威尼斯狂欢节

服装绚丽的色彩让画面呈现出热情奔放的感觉，浅色的背景搭配深色的服装，让人物的服装成为亮点。

关键词

■ 神秘　■ 别致　■ 明媚　■ 亮丽

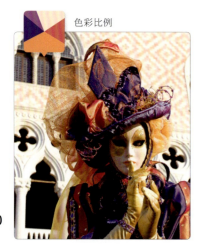

色彩比例

色彩搭配

两色搭配 / 三色搭配 / 五色搭配 / 配色案例

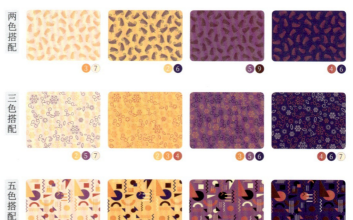

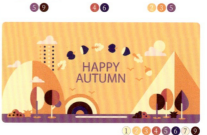

1	月光派对	R255 - G244 - B190 / C0 - M4 - Y33 - K0
2	浅金橙	R249 - G199 - B118 / C0 - M27 - Y58 - K0
3	郁金香庆典	R240 - G147 - B83 / C1 - M53 - Y67 - K1
4	嫣红色	R215 - G88 - B99 / C13 - M78 - Y48 - K0
5	优雅紫荆花	R158 - G93 - B153 / C44 - M71 - Y9 - K0
6	爱琴海之旅	R50 - G45 - B121 / C92 - M95 - Y22 - K2
7	海滩米黄	R252 - G233 - B212 / C1 - M11 - Y18 - K0
8	晶粹黑	R30 - G25 - B22 / C79 - M77 - Y80 - K69
9	暗紫红连衣裙	R102 - G44 - B52 / C51 - M84 - Y65 - K42

250

色彩搭配

1	优雅米色	R252 - G226 - B193	C0 - M15 - Y26 - K0	
2	深红色针织布	R102 - G18 - B21	C53 - M99 - Y100 - K40	
3	沙龙玫瑰红	R179 - G29 - B48	C33 - M100 - Y86 - K1	
4	水凝黑色	R39 - G7 - B6	C73 - M91 - Y90 - K71	
5	亮橙色	R232 - G64 - B28	C0 - M87 - Y92 - K0	
6	西柚气泡酒	R249 - G214 - B199	C1 - M22 - Y20 - K0	
7	幻想烟火	R129 - G49 - B41	C49 - M89 - Y90 - K22	
8	夏季萤火虫	R248 - G190 - B13	C2 - M30 - Y91 - K0	
9	浅番茄红	R236 - G131 - B87	C2 - M60 - Y63 - K0	

两色搭配
❼❾ ❶❺ ❸❼ ❺❼

三色搭配
❸❹❾ ❹❺❽ ❸❹❺ ❶❼❾

五色搭配
❸❹❺❽❾ ❷❺❻❼❾ ❷❸❹❼ ❺❻❼❽❾

配色案例

❹❽ ❺❼ ❸❾

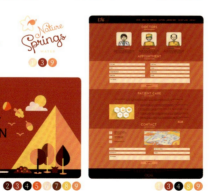
❷❸❺❻❼❽❾

❶❸❹❽❾

222
万圣节

孩子们装扮成鬼怪模样,点亮南瓜灯庆祝节日的到来。传统的橘色南瓜灯与深玫瑰红色的背景营造了暖色调的画面。

关键词

含蓄　热烈　成熟　稳重

色彩比例

223
浪漫情人节

点亮的粉色蜡烛充满甜美梦幻的感觉，整体的浅紫色调让画面呈现出情人节的浪漫氛围，搭配深色，使画面具有高级感。

关键词

梦幻　柔美　格调　轻快

色彩比例

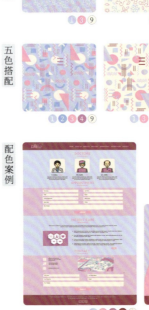

色彩搭配

两色搭配

三色搭配

五色搭配

配色案例

1 青鸟之羽
R206 - G212 - B235
C22 - M15 - Y0 - K0

2 聚拢的水花
R158 - G189 - B228
C42 - M18 - Y0 - K0

3 粉红伊甸园
R241 - G170 - B202
C1 - M44 - Y0 - K0

4 粉色荷叶边蛋糕
R212 - G127 - B177
C16 - M60 - Y1 - K0

5 冬季的树
R83 - G50 - B47
C58 - M74 - Y69 - K49

6 绿黑密林
R61 - G60 - B26
C72 - M64 - Y99 - K47

7 柔软紫绒花
R216 - G205 - B229
C17 - M21 - Y0 - K0

8 莓紫红
R172 - G62 - B99
C37 - M87 - Y44 - K1

9 铅白
R253 - G246 - B231
C1 - M5 - Y11 - K0

13 画笔下的斑斓世界

Painted World under the Brush

山遥水远遗墨间，彼岸花开意连连，行笔走墨书流年，卷舒崇山依旧颜。

224
松原雪景

画面以蓝色调为主，深浅搭配，体现出冬日的寒冷和幽静，搭配天空的粉色系，避免画面的单一、冷清，给人温柔的感觉。

关键词

■ 明亮　■ 梦幻　■ 爽朗　■ 温柔

色彩比例

色彩搭配

两色搭配

③　⑥　⑤

三色搭配

①③⑤　②④⑧　②⑥⑨　④⑤⑦

五色搭配

①②③⑤⑦　②③④⑥⑧　②③④⑥⑦　①⑤⑥⑧⑨

配色案例

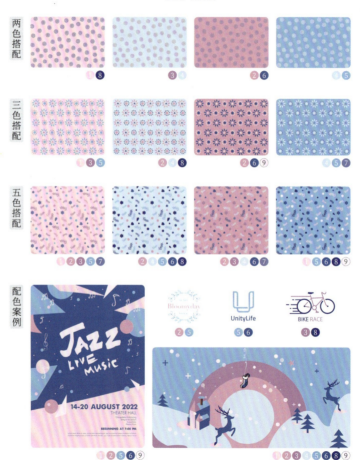

①②⑤⑥⑨　②⑤　⑤⑥　③⑧　①②③⑤⑥⑧⑨

冰露粉
1
R248 - G219 - B233
C1 - M20 - Y0 - K0

水粉紫
2
R224 - G171 - B201
C11 - M41 - Y4 - K0

紫色绣球花
3
R186 - G141 - B185
C31 - M50 - Y5 - K0

涟漪蓝
4
R213 - G229 - B243
C19 - M6 - Y2 - K0

蓝色玫瑰
5
R132 - G188 - B225
C50 - M13 - Y4 - K0

蓝色多瑙河
6
R24 - G106 - B171
C85 - M54 - Y9 - K0

北冰洋
7
R110 - G133 - B188
C62 - M44 - Y5 - K0

静谧的大海
8
R10 - G73 - B148
C94 - M75 - Y10 - K0

淡粉色
9
R252 - G241 - B246
C1 - M8 - Y1 - K0

色彩搭配

1 冰蓝马卡龙 R212 - G234 - B248 C20 - M2 - Y1 - K0	
2 橙粉果冻 R253 - G228 - B201 C0 - M14 - Y23 - K0	
3 幸福甜饼 R243 - G184 - B140 C2 - M35 - Y45 - K0	
4 破洞牛仔裤 R125 - G165 - B211 C54 - M27 - Y4 - K0	
5 东方粉色 R243 - G190 - B204 C2 - M34 - Y8 - K0	
6 蓝天静海 R52 - G136 - B197 C75 - M36 - Y4 - K0	
7 蓝色眸子 R2 - G80 - B144 C93 - M71 - Y18 - K0	
8 柔静薄纱 R228 - G234 - B247 C13 - M6 - Y0 - K0	
9 甜蜜蜜 R246 - G214 - B211 C2 - M22 - Y12 - K0	

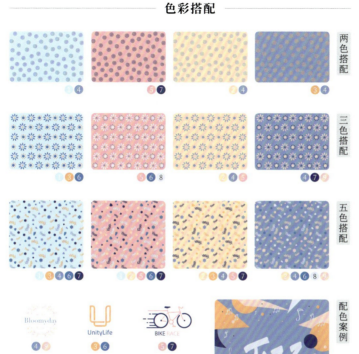

225

水天相接

画面以蓝色调为主，体现出浓厚的海洋气息。粉色和橙黄色的渐变配色体现了海边霞光的迷幻动人。

关键词

■ 柔和　■ 轻柔　■ 愉快　■ 凉爽

色彩比例

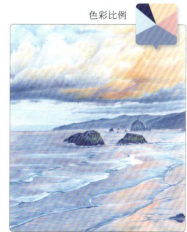

255

226
塞北的雪

皑皑白雪与粉色系的树木搭配，使画面呈现出粉嫩、梦幻、温和的冬日景象。

关键词

- 浪漫
- 温暖
- 明媚
- 稳定

色彩比例

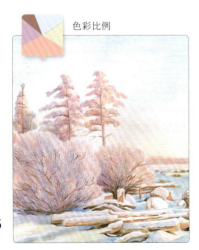

色彩搭配

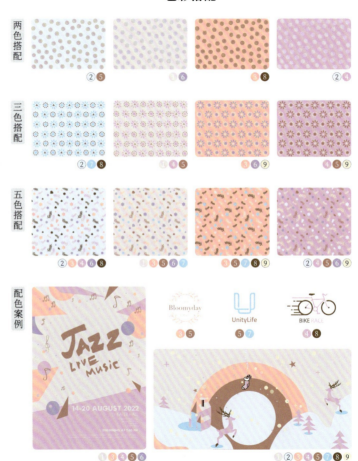

	色号	RGB	CMYK
1	樱花瓣白	R237 · G232 · B233	C8 · M9 · Y7 · K0
2	淡蓝马卡龙	R234 · G240 · B249	C10 · M4 · Y1 · K0
3	粉色蝴蝶结	R248 · G201 · B194	C0 · M29 · Y18 · K0
4	闻香起舞	R231 · G193 · B219	C9 · M31 · Y0 · K0
5	鸡肉浓汤	R192 · G141 · B136	C28 · M50 · Y40 · K0
6	丁香少女	R188 · G175 · B211	C30 · M33 · Y2 · K0
7	冰莓蓝	R176 · G219 · B244	C34 · M3 · Y2 · K0
8	冰花咖色	R127 · G97 · B83	C56 · M64 · Y66 · K9
9	米黄绸缎	R246 · G241 · B219	C5 · M5 · Y17 · K0

227 甜如初恋

蓝色的植物清新宜人，搭配色彩鲜亮的马卡龙，给人惬意感。蓝紫色调使画面呈现出梦幻甜美的氛围。

色彩搭配

1 云淡风轻
R237 - G245 - B244
C9 - M1 - Y5 - K0

2 天蓝马卡龙
R169 - G216 - B241
C37 - M3 - Y3 - K0

3 湖滨之恋
R109 - G168 - B213
C58 - M22 - Y5 - K0

4 粉色玫瑰
R247 - G196 - B188
C0 - M31 - Y20 - K0

5 落英缤纷
R170 - G79 - B135
C38 - M79 - Y18 - K0

6 玉米粥
R252 - G245 - B156
C3 - M0 - Y49 - K0

7 春意融融
R183 - G218 - B178
C33 - M2 - Y38 - K0

8 荒漠丽影
R209 - G169 - B106
C21 - M36 - Y62 - K0

9 月牙湾
R44 - G80 - B155
C87 - M71 - Y7 - K0

关键词：甜美　惬意　平和　浓郁

色彩比例

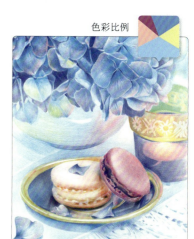

228 红色小屋

画面以深蓝色和浅蓝色为主,营造了冷峻、寂静的冬日气息,艳丽的红色点缀,使画面充满生命力。

关键词

典雅　温柔　清透　幽静

色彩比例

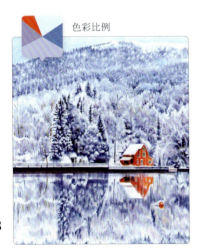

色彩搭配

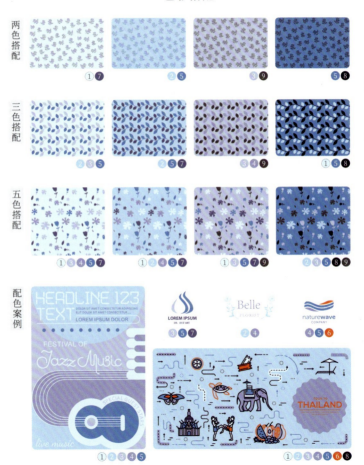

1 雪莲花
R234 - G246 - B253
C10 - M0 - Y0 - K0

2 浅蓝花盆
R197 - G225 - B244
C26 - M4 - Y2 - K0

3 葡萄挂露
R201 - G209 - B234
C24 - M15 - Y0 - K0

4 六月紫薯
R169 - G171 - B212
C38 - M31 - Y1 - K0

5 紫藤蓝
R102 - G149 - B203
C63 - M33 - Y4 - K0

6 山上的红房子
R228 - G86 - B46
C4 - M79 - Y83 - K0

7 紫青灰
R105 - G105 - B153
C67 - M60 - Y19 - K0

8 玻璃球黑
R19 - G22 - B54
C95 - M95 - Y55 - K51

9 铁灰色
R82 - G78 - B88
C70 - M65 - Y52 - K27

色彩搭配

	1	肤色	R254 - G242 - B230	C0 - M7 - Y11 - K0
	2	复古橡粉	R224 - G205 - B178	C14 - M21 - Y31 - K0
	3	春日珊瑚色	R246 - G196 - B195	C1 - M31 - Y16 - K0
	4	纯色魅粉	R212 - G99 - B98	C15 - M73 - Y51 - K0
	5	提子奶糖	R206 - G189 - B220	C22 - M28 - Y0 - K0
	6	黑橡子	R101 - G93 - B96	C67 - M64 - Y57 - K9
	7	海滩落晖	R231 - G181 - B91	C10 - M32 - Y69 - K0
	8	灰蓝绿	R148 - G177 - B161	C47 - M21 - Y38 - K0
	9	秋刀鱼	R87 - G92 - B129	C75 - M66 - Y35 - K0

两色搭配

 ①⑤　　②⑨　　③④　　②⑧

三色搭配

①②④　　①②⑧　　③⑤⑨　　⑥⑦⑧

五色搭配

①②③④⑤　　①②⑥⑦⑧　　①③④⑤⑥　　②③⑦⑧⑨

配色案例

 ⑦⑧⑨　　②⑦　　②④⑥

 ①②③④⑥⑦⑧　　①②③④⑧

可爱的参娃娃

画面以浅米黄色调为主，体现平和的气氛。娃娃服饰的红色与紫色搭配，呈现出了人物的可爱与神秘。

关键词

■ 休闲　■ 雅致　■ 含蓄　■ 温婉

色彩比例

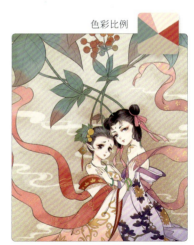

230
湘云醉卧

纯度较高的红色搭配紫色、黄色，凸显人物的热情、率直，使人物形象丰富饱满。

关键词

■ 素净　■ 复古　■ 喜庆　■ 温柔

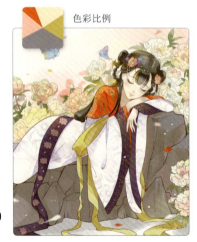

色彩比例

色彩搭配

1 橙灰 R227 - G188 - B139 C12 - M30 - Y47 - K0		
2 燃情胭红 R238 - G133 - B128 C1 - M60 - Y38 - K0		
3 酒酿红色 R193 - G29 - B32 C25 - M99 - Y100 - K0		
4 粉红泡泡 R251 - G231 - 218 C1 - M13 - Y14 - K0		
5 江枫渔火 R200 - G103 - B51 C23 - M70 - Y85 - K0		
6 暮鼓晨钟 R98 - G72 - B63 C63 - M71 - Y72 - K26		
7 海空之镜 R96 - G149 - B186 C65 - M32 - Y16 - K0		
8 樱木裸粉 R225 - G176 - B156 C12 - M37 - Y35 - K0		
9 花粉黄 R243 - G219 - B130 C6 - M14 - Y56 - K0		

两色搭配：①⑥　③⑧　②④　⑤⑨
三色搭配：①④⑦　③⑧⑨　①②⑤　⑤⑥⑧
五色搭配：①②④⑤⑦　②⑥⑦⑧⑨　②⑤⑥⑧⑨　③④⑤⑥⑧

配色案例：②⑥⑧　③⑦　⑥③⑤　①②③⑤⑦⑧⑨　①②③④⑤

231
宝钗出阁

整体画面以红色系为主，体现出喜庆感，搭配黄色和少量的棕色、蓝色，通过明度的变化使画面更加和谐、饱满。

关键词
■ 热烈　■ 稳重　■ 成熟　■ 温暖

色彩比例

261

232
秦可卿春困

画面以明亮色调为主，营造了明快、舒畅的氛围，贴合主题要展现的闲适、安逸感。浅黄色和粉色的搭配体现了女性的温婉和细腻。

关键词

宽阔　温婉　纯真　细腻

色彩比例

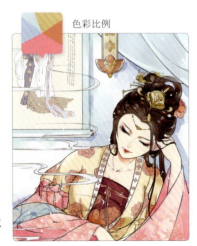

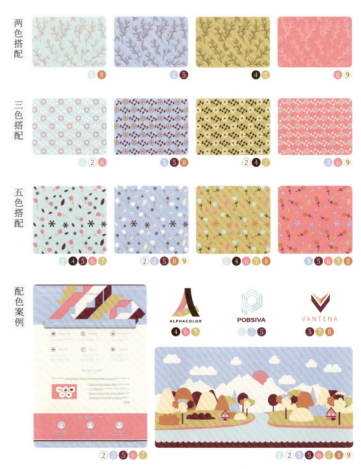

色彩搭配

1 云水谣
R221 - G234 - B235
C16 - M4 - Y8 - K0

2 米黄马卡龙
R249 - G246 - B238
C3 - M4 - Y8 - K0

3 水色怡然
R202 - G216 - B237
C24 - M11 - Y2 - K0

4 深邃城市
R98 - G80 - B74
C65 - M67 - Y67 - K21

5 雪梅暗香
R156 - G81 - B103
C46 - M78 - Y47 - K0

6 初恋情怀
R240 - G154 - B177
C1 - M51 - Y12 - K0

7 淡咖喱
R232 - G206 - B134
C11 - M20 - Y53 - K0

8 曙色吐霞
R229 - G147 - B113
C8 - M52 - Y52 - K0

9 蛋奶饼干
R253 - G237 - B205
C1 - M9 - Y23 - K0

色彩搭配

编号	名称	色值
1	粉色星光	R246 - G241 - B247 / C4 - M7 - Y0 - K0
2	极光梦想	R215 - G187 - B212 / C17 - M31 - Y4 - K0
3	琉璃梦紫	R162 - G122 - B171 / C42 - M57 - Y8 - K0
4	牛仔蓝灰	R118 - G156 - B177 / C58 - M30 - Y24 - K0
5	葡萄酒红	R203 - G65 - B76 / C19 - M87 - Y62 - K0
6	樱色粉	R234 - G215 - B210 / C9 - M18 - Y15 - K0
7	黑紫色	R79 - G62 - B75 / C72 - M76 - Y58 - K28
8	初夏月白	R221 - G224 - B226 / C16 - M10 - Y10 - K0
9	纳瓦霍土黄	R197 - G172 - B124 / C27 - M33 - Y54 - K0

两色搭配 ① ⑨ ／ ③ ⑤ ／ ② ⑤ ／ ④ ⑧

三色搭配 ① ② ⑨ ／ ① ⑤ ⑨ ／ ② ⑥ ⑦ ／ ③ ④ ⑧

五色搭配 ① ② ③ ④ ⑨ ／ ③ ⑤ ⑥ ⑦ ⑨ ／ ② ④ ⑥ ⑦ ⑨ ／ ② ③ ④ ⑤ ⑧

配色案例

 ⑤ ⑥ ⑨
 ③ ④ ⑦
 ② ③ ④
 ① ② ③ ④ ⑤ ⑥ ⑧ ⑨
 ① ② ③ ④ ⑤

233

尤三姐自刎

画面以浅色系为主，浅紫色和浅绿灰的搭配给人以平和、安定的感觉，红色和深紫灰色增添了画面的凄美感。

关键词

■ 静寂　■ 灵动　■ 强烈　■ 平和

色彩比例

234
紫藤花下

紫藤花下飞舞着一只蝴蝶，梦幻而美好。整体以紫色调为主，大面积的留白使画面呈现出干净淡雅的舒适感。

关键词

■ 甜蜜　■ 朦胧　■ 柔美　■ 浪漫

 色彩比例

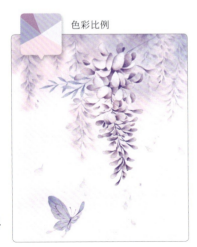

色彩搭配

1 素白墙
R248 - G246 - B250
C4 - M4 - Y0 - K0

2 紫藤花开
R247 - G228 - B239
C2 - M15 - Y0 - K0

3 静紫民谣
R195 - G179 - B215
C26 - M31 - Y0 - K0

4 玉兰婚纱
R216 - G209 - B231
C17 - M18 - Y1 - K0

5 浅凤仙紫
R198 - G161 - B202
C25 - M42 - Y0 - K0

6 梦中的奇遇
R138 - G157 - B207
C50 - M34 - Y0 - K0

7 浅紫绸缎
R186 - G191 - B225
C31 - M23 - Y0 - K0

8 紫晶极光
R136 - G111 - B176
C54 - M60 - Y0 - K0

9 蝶恋花
R94 - G83 - B161
C72 - M71 - Y0 - K0

色彩搭配

1	樱花粉马卡龙	R245 - G238 - B246	C4 - M8 - Y0 - K0
2	冰露蓝	R166 - G205 - B236	C38 - M10 - Y1 - K0
3	浅粉蝶舞	R234 - G206 - B222	C8 - M24 - Y4 - K0
4	雪国低矮的天空	R86 - G108 - B250	C73 - M56 - Y25 - K0
5	柔软的毛毯	R177 - G125 - B117	C36 - M57 - Y48 - K0
6	春意盎然	R133 - G160 - B123	C54 - M27 - Y57 - K0
7	雾凇的光	R168 - G190 - B208	C38 - M19 - Y13 - K0
8	紫芽蓓蕾	R152 - G160 - B208	C45 - M35 - Y0 - K0
9	荻花紫	R220 - G167 - B203	C13 - M42 - Y0 - K0

两色搭配 ①⑤　④⑥　②④　①⑧

三色搭配 ①⑦⑨　①③④　①②⑥　④⑤⑧

五色搭配 ①②⑥⑧　①③⑤⑦⑨　①②③④⑥　①②③④⑤⑧

配色案例

 ③④⑧

 ④⑥⑦

 ④⑤⑧

①②③④⑤⑥⑦⑧

①②③④⑥⑨

235
一纸书信

清新淡雅的粉紫色调传达了书香气，棕色的毛笔让画面稳定而和谐，少量的浅蓝色与绿色使画面具有清透感，呈现了写信时的美好。

关键词

□ 淡雅　▨ 舒适　■ 浪漫　■ 放松

色彩比例

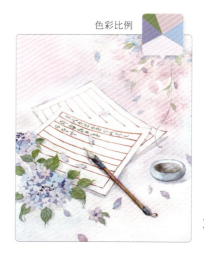

265

幽山古寺

紫灰色的山峰呈现出神秘与灵性,古寺坐落在群山间幽静而美好。淡粉黄色系铺满画面,营造出朦胧柔和的氛围。

关键词

■ 和煦　■ 脱俗　■ 温和　■ 幽静

色彩比例

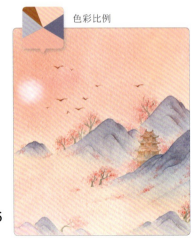

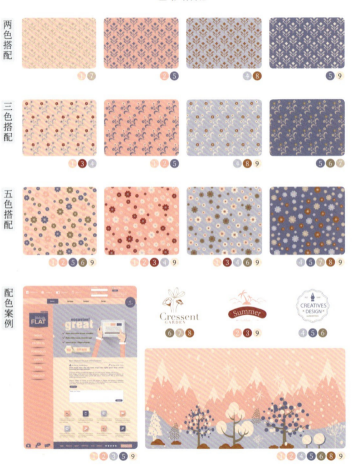

色彩搭配

1 亮粉橙
R250 · G214 · B199
C0 · M22 · Y19 · K0

2 粉红燕尾
R245 · G186 · B181
C1 · M36 · Y21 · K0

3 珠光葡萄汁
R181 · G77 · B85
C32 · M81 · Y58 · K2

4 水墨绅士
R200 · G200 · B217
C25 · M20 · Y8 · K0

5 蓝紫色
R126 · G131 · B172
C57 · M47 · Y16 · K0

6 星辰棕
R169 · G143 · B119
C40 · M45 · Y52 · K1

7 大理石蛋糕
R218 · G194 · B181
C16 · M26 · Y27 · K0

8 赤橙棕
R189 · G114 · B81
C27 · M63 · Y67 · K3

9 米黄玫瑰
R251 · G233 · B215
C1 · M12 · Y16 · K0

色彩搭配

1 云与海滩
R238 - G247 - B249
C8 - M1 - Y3 - K0

2 结霜的玻璃窗
R217 - G237 - B255
C18 - M2 - Y4 - K0

3 荷花粉
R246 - G213 - B225
C2 - M23 - Y4 - K0

4 甜蜜新娘
R235 - G165 - B177
C5 - M45 - Y16 - K0

5 阵雨欲来
R112 - G127 - B148
C63 - M47 - Y33 - K0

6 柠檬果子露
R251 - G245 - B219
C2 - M4 - Y18 - K0

7 北欧港湾
R161 - G199 - B203
C41 - M11 - Y20 - K0

8 清透咖色
R163 - G131 - B125
C42 - M52 - Y45 - K0

9 浅浅涟漪
R176 - G197 - B214
C35 - M16 - Y11 - K0

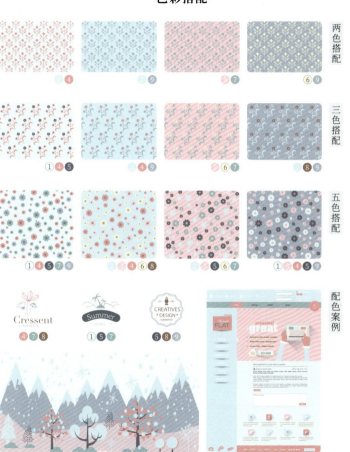

237
落花时节

微风拂过，落英缤纷，风中的男子静立花下，凝望远处的山色。画面明亮的浅色调清新淡雅，淡粉色与浅蓝绿色相融，展现出细腻而梦幻的感觉。

关键词

■ 轻柔　■ 清透　■ 细腻　■ 雅致

色彩比例

238
浪花翻涌

蓝色系的海与白色的浪花搭配，使画面明暗对比明显，凸显海浪的汹涌。少量的棕色点缀则突出前景中的海螺，使画面更有故事感。

关键词

▇ 辽阔　▇ 纯粹　▇ 清净　▇ 深邃

色彩比例

色彩搭配

两色搭配　三色搭配　五色搭配　配色案例

	清风拂面
1	R242 · G246 · B252 C6 · M3 · Y0 · K0
2	清新宜人 R173 · G220 · B234 C36 · M1 · Y8 · K0
3	靛蓝海洋 R0 · G147 · B195 C78 · M25 · Y13 · K0
4	深蓝星空 R31 · G40 · B113 C100 · M100 · Y29 · K0
5	夏天的风 R169 · G219 · B244 C36 · M1 · Y2 · K0
6	琉璃蜜色 R208 · G151 · B93 C20 · M46 · Y66 · K0
7	细雨绵绵 R195 · G229 · B235 C27 · M0 · Y9 · K0
8	蓝色冰原 R95 · G166 · B192 C63 · M20 · Y19 · K0
9	暮光蓝色 R26 · G77 · B128 C92 · M73 · Y30 · K1

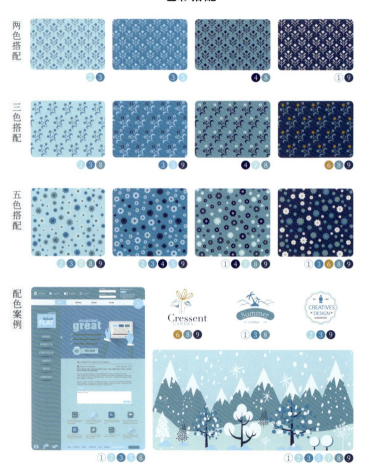

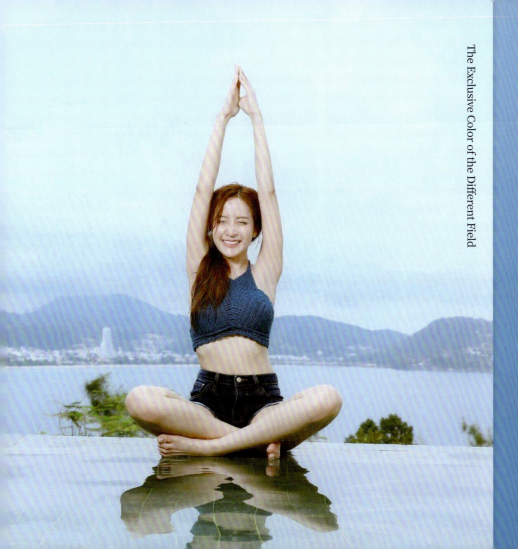

The Exclusive Color of the Different Field

14 不同领域的专属色彩

本章以不同领域为主题,展现出不同行业人群的代表色彩,风格简单、舒适,给人不同的专有印象。

239
挥汗如雨

深灰色的地面与橙红色垫子形成鲜明对比，碰撞出健身房的力量感与动感。一面干净的镜子，让空间显得更大。

关键词

■ 积极　■ 爽快　■ 力量　■ 明快

色彩比例

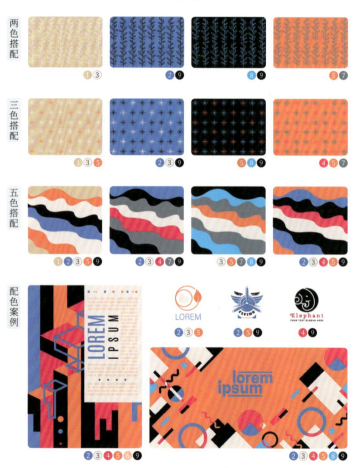

色彩搭配

两色搭配

三色搭配

五色搭配

配色案例

1. 星缀灰　R232 - G205 - B177　C10 - M22 - Y31 - K0
2. 道奇蓝　R93 - G150 - B208　C65 - M31 - Y0 - K0
3. 绸缎米白　R245 - G236 - B232　C5 - M9 - Y8 - K0
4. 首尔俏粉　R231 - G61 - B122　C0 - M87 - Y21 - K0
5. 俏皮蔷薇　R239 - G132 - B111　C0 - M60 - Y49 - K0
6. 三文鱼色　R247 - G189 - B172　C0 - M34 - Y28 - K0
7. 朦胧傍晚　R122 - G145 - B159　C58 - M37 - Y31 - K0
8. 清凉夏日　R58 - G190 - B239　C65 - M0 - Y1 - K0
9. 奇异森林　R34 - G50 - B59　C86 - M73 - Y64 - K45

色彩搭配

240
健身达人

鲜明的红色墙面使画面充满力量感，搭配大面积的墙绘图案，增强了明暗对比，整个画面动感十足。

1 平静海风
R215 - G238 - B250
C18 - M0 - Y2 - K0

2 冰露灰
R168 - G178 - B185
C39 - M25 - Y23 - K0

3 泥土气息
R193 - G154 - B144
C28 - M43 - Y38 - K0

4 宇宙秀场
R66 - G43 - B42
C62 - M73 - Y67 - K58

5 红墙色
R165 - G61 - B44
C33 - M86 - Y87 - K13

6 悠久年代
R93 - G77 - B82
C61 - M64 - Y53 - K33

7 香槟蚕丝
R217 - G183 - B145
C17 - M31 - Y44 - K0

8 暗红棕
R96 - G36 - B37
C49 - M85 - Y75 - K49

9 能量黑
R44 - G30 - B36
C71 - M76 - Y64 - K65

两色搭配
⑥⑦　③⑤　①⑧　④⑤

三色搭配
⑤⑥⑦　①③⑤　①⑦⑧　①④⑤

五色搭配
①④⑤⑥⑦　①③④⑤⑦　①④⑤⑦⑧　①④⑤⑦⑧

配色案例
①⑤⑨　②③⑤　①⑤
①②③⑤⑦⑨　①②③⑤⑧⑨

关键词
□ 简洁　■ 鲜明　■ 稳重　■ 成熟

色彩比例

271

241
屋顶瑜伽

站在屋顶上，视野开阔、内心平静。画面中淡粉色的瑜伽垫与灰色的上衣搭配，给人柔和平缓的感觉。

关键词

- 安静
- 纤细
- 曼妙
- 格调

色彩比例

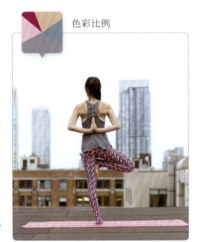

色彩搭配

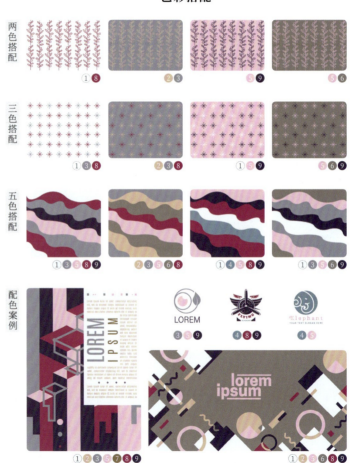

1. 米白牡丹
 R248 - G252 - B254
 C4 - M0 - Y0 - K0

2. 布朗尼粉色
 R225 - G195 - B179
 C13 - M27 - Y27 - K0

3. 幻想彼岸
 R147 - G156 - B180
 C48 - M35 - Y19 - K0

4. 冷酷少女
 R116 - G155 - B184
 C58 - M31 - Y19 - K0

5. 粉红的糖衣
 R241 - G200 - B222
 C4 - M29 - Y0 - K0

6. 月石灰
 R141 - G137 - B147
 C51 - M45 - Y35 - K0

7. 冰露棕
 R143 - G122 - B108
 C51 - M53 - Y55 - K2

8. 华丽物语
 R163 - G32 - B106
 C42 - M97 - Y31 - K0

9. 溪谷深渊
 R48 - G56 - B103
 C89 - M84 - Y37 - K15

242 曼妙身姿

云雾缭绕的景色显得安宁、清静，搭配深蓝色系的服饰，给人平静、成熟的感觉。

关键词

平淡　舒畅　健康　沉稳

色彩比例

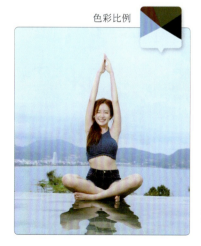

色彩搭配

		
1	泡泡蓝	R228 - G242 - B252 / C13 - M1 - Y0 - K0
2	蓝色玻璃罩	R140 - G188 - B228 / C47 - M15 - Y2 - K0
3	威尼斯水道	R82 - G136 - B173 / C70 - M38 - Y20 - K0
4	雾幻迷棕	R120 - G63 - B42 / C51 - M78 - Y87 - K27
5	嫣然一笑	R230 - G214 - B214 / C11 - M18 - Y13 - K0
6	深夏之夜	R37 - G44 - B41 / C80 - M70 - Y72 - K57
7	军绿色	R78 - G99 - B64 / C72 - M50 - Y82 - K28
8	云之南	R185 - G212 - B239 / C31 - M10 - Y0 - K0
9	亚麻衬衫	R195 - G174 - B160 / C27 - M33 - Y34 - K0

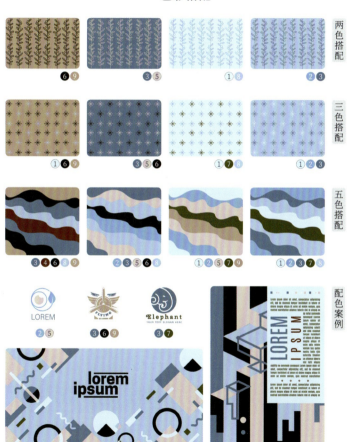

两色搭配 / 三色搭配 / 五色搭配 / 配色案例

243
封面女郎

画面以粉色系为主，与白色系搭配，呈现出少女的甜美；再搭配少量的浅灰粉，呈现出优雅感。

关键词

- 纯真
- 甜美
- 优雅
- 舒适

色彩比例

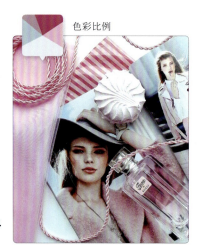

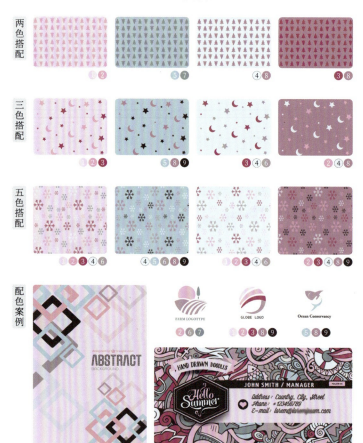

色彩搭配

两色搭配

三色搭配

五色搭配

配色案例

珍珠腮红
R236 - G222 - B237
C8 - M16 - Y0 - K0

英式玫瑰红
R234 - G192 - B217
C7 - M32 - Y0 - K0

刹那芳华
R183 - G72 - B121
C31 - M83 - Y28 - K0

人鱼眼泪
R235 - G242 - B247
C9 - M4 - Y2 - K0

元气蓝
R186 - G211 - B225
C31 - M10 - Y9 - K0

烟灰紫
R184 - G170 - B180
C33 - M34 - Y22 - K0

深山的雨季
R142 - G159 - B170
C50 - M33 - Y27 - K0

木槿花之恋
R190 - G160 - B180
C29 - M41 - Y16 - K0

黑色墨水
R68 - G60 - B66
C71 - M69 - Y59 - K42

色彩搭配

1	金色米兰	R215 - G187 - B153 C18 - M29 - Y40 - K0
2	金秋田野	R234 - G180 - B105 C8 - M35 - Y62 - K0
3	黑土地棕	R90 - G69 - B47 C59 - M65 - Y78 - K40
4	酱橙色	R213 - G100 - B61 C15 - M73 - Y76 - K0
5	宁静卧室	R99 - G107 - B135 C69 - M57 - Y35 - K2
6	黎明曙光	R244 - G208 - B171 C4 - M23 - Y34 - K0
7	柔玫瑰马卡龙	R173 - G127 - B169 C37 - M56 - Y12 - K0
8	糖果红	R223 - G61 - B84 C6 - M88 - Y53 - K0
9	婴儿的肌肤	R254 - G243 - B238 C0 - M7 - Y6 - K0

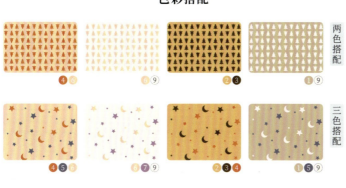

两色搭配 / 三色搭配 / 五色搭配

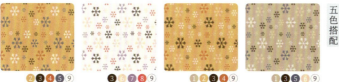

配色案例

244

橱窗百货

画面以浅黄棕色为主，给人舒适感，与各种艳丽的颜色搭配，对比效果突出，表现了商品的琳琅满目。

关键词

■ 和蔼 ■ 舒畅 ■ 高雅 ■ 稳重

色彩比例

275

245

手术室

简洁明亮的手术室给人干净的感觉,搭配蓝色和绿色,能够缓解紧张的情绪,使患者感到放松。

关键词

- 干净
- 醒目
- 清晰
- 平和

色彩比例

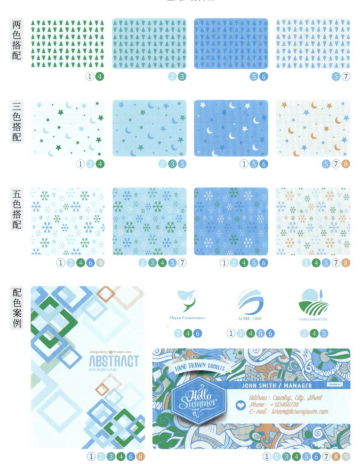

色彩搭配

246
健康检查

画面以白色为主，体现医疗环境的整洁干净，搭配蓝色系，体现医疗人员的专业、理性。

1 百合白
R245 - G247 - B252
C5 - M3 - Y0 - K0

2 藤雾灰
R225 - G228 - B227
C14 - M9 - Y10 - K0

3 蓝色羽毛
R192 - G211 - B237
C28 - M12 - Y0 - K0

4 玛莎的眼泪
R0 - G141 - B210
C87 - M26 - Y0 - K0

5 千里烟波
R179 - G192 - B214
C34 - M20 - Y9 - K0

6 芳草萋萋
R163 - G204 - B129
C42 - M3 - Y60 - K0

7 蓝灰色的窗框
R90 - G114 - B153
C71 - M53 - Y25 - K0

8 云岭深处
R138 - G159 - B182
C51 - M32 - Y20 - K0

9 暗蓝黑
R0 - G0 - B22
C100 - M100 - Y70 - K72

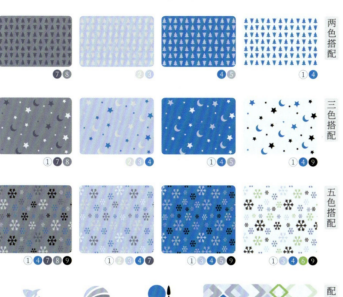

两色搭配 / 三色搭配 / 五色搭配 / 配色案例

关键词

简洁　冷清　明朗　严肃

色彩比例

277

247
活跃的课堂

黑板的墨绿色是学校的代表色之一，学生衣服上的蓝色和黄色充满朝气与纯真，浅黄色的桌椅营造了温馨的课堂氛围。

关键词

- 充实
- 开朗
- 幻想
- 庄严

色彩比例

色彩搭配

两色搭配 ❶❾ ❺❽ ❻❽ ❷❼

三色搭配 ❶❷❾ ❺❻❾ ❸❻❽ ❶❼❽

五色搭配 ❶❷❹❻❾ ❶❺❻❽❾ ❸❻❼❽❾ ❶❻❼❽❾

配色案例 ❶❷❹❻❼❽❾ ❶❸ ❶❹❽ ❶❸ ❶❷❸❺❻❼❽❾

1	磬磬之器 R31 - G113 - B107 C84 - M46 - Y60 - K4
2	夏日慵懒 R237 - G210 - B199 C7 - M21 - Y20 - K0
3	石窟蓝 R0 - G148 - B210 C78 - M25 - Y2 - K0
4	森林女神 R54 - G51 - B46 C77 - M73 - Y77 - K45
5	空五倍子色 R117 - G104 - B94 C62 - M60 - Y62 - K5
6	青春蓝 R64 - G180 - B200 C67 - M6 - Y21 - K0
7	皓月星空 R5 - G30 - B58 C100 - M92 - Y58 - K45
8	阳光橙 R239 - G195 - B153 C5 - M29 - Y40 - K0
9	淡蓝灰 R222 - G231 - B236 C16 - M6 - Y6 - K0

色彩搭配

248
莘莘学子

教室整体色彩以棕黄色为主，学生不同的着装，让教室充满生机，明亮的白底投影让整个空间显得更大。

#	名称	色值
1	月光下的银草	R154 - G157 - B148 C46 - M35 - Y40 - K0
2	杏仁巧克力	R220 - G179 - B139 C15 - M34 - Y45 - K0
3	斑马森林	R84 - G88 - B72 C67 - M56 - Y68 - K29
4	冰雪世界	R213 - G238 - B251 C19 - M0 - Y0 - K0
5	杏仁太妃糖	R109 - G87 - B85 C58 - M62 - Y57 - K24
6	雾棕巧克力	R133 - G81 - B43 C48 - M71 - Y91 - K20
7	寒夜	R24 - G48 - B78 C91 - M78 - Y45 - K40
8	沁心海洋	R0 - G103 - B153 C96 - M53 - Y24 - K0
9	食梦貘之旅	R85 - G100 - B119 C71 - M56 - Y41 - K13

两色搭配 / 三色搭配 / 五色搭配 / 配色案例

关键词：简朴　沉稳　坚实　认知

色彩比例

249 办公角落

房间中的大量肉粉色搭配对比鲜明的黑白灰色物品，使房间的整体风格呈现出干练沉稳的感觉。

关键词

- 舒适
- 高档
- 信赖
- 专注

色彩比例

色彩搭配

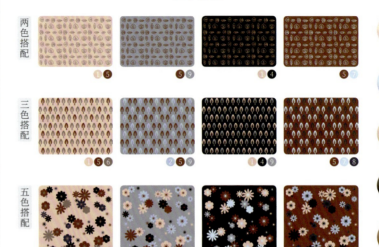

马尔萨拉粉
1
R236 - G202 - B191
C7 - M25 - Y22 - K0

山涧飞瀑
2
R178 - G200 - B228
C34 - M16 - Y3 - K0

华丽粉金色
3
R217 - G177 - B153
C16 - M35 - Y37 - K0

芭蕾舞者黑
4
R0 - G15 - B11
C97 - M85 - Y91 - K71

极光棕
5
R119 - G65 - B53
C54 - M79 - Y80 - K22

单调的下午
6
R140 - G123 - B122
C53 - M53 - Y47 - K0

蓬莱仙境
7
R206 - G228 - B246
C22 - M5 - Y0 - K0

守护北极星
8
R38 - G65 - B95
C89 - M75 - Y46 - K20

灰色星期五
9
R153 - G163 - B180
C45 - M32 - Y22 - K0

色彩搭配

1	窗外的月光 R202 - G226 - B244 C24 - M5 - Y1 - K0
2	科技之光 R68 - G106 - B147 C78 - M56 - Y27 - K0
3	深海之下 R33 - G63 - B101 C92 - M79 - Y43 - K13
4	梦想的颜色 R158 - G201 - B234 C41 - M11 - Y2 - K0
5	灰粉玉兰花瓣 R220 - G205 - B208 C16 - M21 - Y14 - K0
6	高山雪豹 R92 - G63 - B69 C66 - M76 - Y64 - K27
7	深夜的街角 R17 - G41 - B60 C93 - M82 - Y59 - K45
8	神秘的湖水 R76 - G88 - B144 C78 - M68 - Y20 - K0
9	灰姑娘 R186 - G155 - B142 C32 - M42 - Y40 - K0

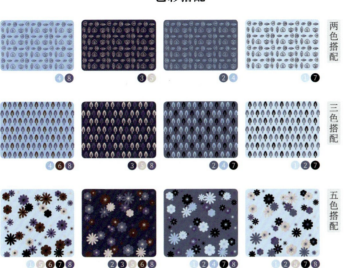

两色搭配　三色搭配　五色搭配　配色案例

250
商务洽谈

洽谈中的商务人士身着灰蓝色的西装，画面以暗色调为主，给人严谨、冷静的感觉。

关键词

■ 稳重　■ 格调　■ 理性　■ 清醒

色彩比例

251
科学实验

蓝色调的实验室科技感十足,深色系仪器和蓝绿色手套营造出了科研人员专业、严谨、理性的工作氛围。

关键词

简单　专业　认真　智慧

色彩比例

色彩搭配

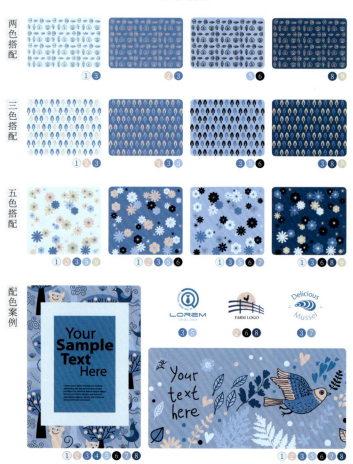

1	冰雪女王	R224 - G241 - B252 C15 - M1 - Y0 - K0
2	裸色紧身裤	R235 - G211 - B203 C9 - M20 - Y17 - K0
3	深水幽兰	R65 - G147 - B200 C71 - M29 - Y7 - K0
4	遐想海岸城	R0 - G140 - B190 C83 - M29 - Y14 - K0
5	亚得里亚海	R166 - G205 - B237 C38 - M10 - Y0 - K0
6	乌木黑	R0 - G31 - B43 C95 - M78 - Y65 - K60
7	灰蓝马卡龙	R149 - G186 - B219 C45 - M18 - Y6 - K0
8	海上宫殿	R0 - G96 - B135 C94 - M58 - Y34 - K2
9	灰黄绿	R226 - G220 - B191 C14 - M12 - Y28 - K0

Bring the Amazing Color Home

15 把惊艳的配色带回家

家,是我们温暖的港湾,家居的配色可以体现出我们的爱好和品位。本章以不同人群的家居配色为主题进行展示,我们可以选择适合自己风格的配色,让家更舒适。

252
理工男居室

灰褐色系的家具色调偏冷，整体明度、纯度较低，很符合理工男理智、严谨的形象，搭配较亮的白灰色墙面，使画面显得干净、简约。

关键词

淡雅　稳重　格调　冷静

色彩比例

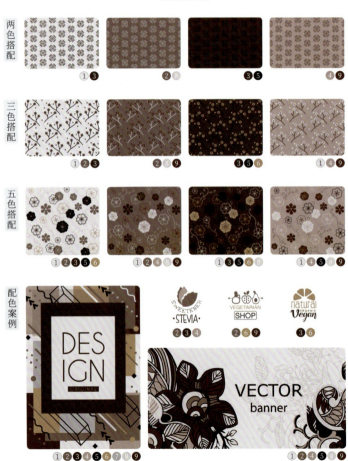

色彩搭配

两色搭配 / 三色搭配 / 五色搭配 / 配色案例

	石膏岩 R231 - G225 - B230 C11 - M12 - Y7 - K0
1	
2	象灰色 R122 - G103 - B104 C58 - M60 - Y53 - K7
3	鱼子酱棕 R69 - G52 - B49 C69 - M74 - Y71 - K46
4	藕花争渡 R180 - G157 - B158 C35 - M40 - Y32 - K0
5	暮黑色 R25 - G15 - B18 C82 - M84 - Y80 - K71
6	硬木色 R178 - G144 - B121 C36 - M46 - Y51 - K0
7	甜心灰 R188 - G181 - B186 C24 - M23 - Y17 - K11
8	黛西灰 R215 - G207 - B211 C18 - M19 - Y13 - K0
9	泥泞棕 R85 - G52 - B45 C60 - M75 - Y75 - K45

色彩搭配

1 远天蓝 R229 - G240 - B249 C13 - M3 - Y1 - K0	
2 轻烟袅袅 R211 - G220 - B230 C20 - M11 - Y7 - K0	
3 灰蓝银镜 R168 - G181 - B191 C39 - M24 - Y20 - K0	
4 混血青灰 R94 - G119 - B142 C69 - M50 - Y35 - K0	
5 羊皮纸棕 R225 - G206 - B189 C14 - M21 - Y25 - K0	
6 侏罗纪绿 R105 - G134 - B89 C65 - M40 - Y74 - K1	
7 皮革外衣 R196 - G134 - B97 C26 - M54 - Y61 - K0	
8 暗夜骑士 R33 - G37 - B42 C84 - M77 - Y70 - K56	
9 乌衣巷 R103 - G117 - B128 C67 - M52 - Y44 - K0	

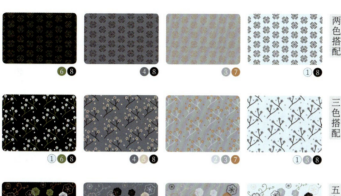

两色搭配 / 三色搭配 / 五色搭配 / 配色案例

技术宅居

房间整体以灰蓝色为基调，搭配部分黑色的物品，呈现出技术宅居者的睿智与专注，再搭配白色则给人干练的印象。

关键词

干练　内涵　可靠　生机

色彩比例

254
精致白领

房间内明亮的墙面奠定了干净、简洁的基调，彰显了精致的白领生活，搭配黄色和深蓝色的家具，使整体风格呈现出清爽、精致的感觉。

关键词

素净　雅致　纯粹　田园

色彩比例

色彩搭配

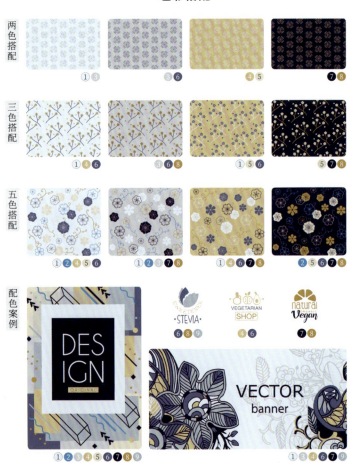

1	淡如水	R231 - G238 - B246 C11 - M5 - Y2 - K0
2	迈阿密蓝	R70 - G157 - B205 C69 - M24 - Y8 - K0
3	欧美灰	R209 - G213 - B219 C21 - M14 - Y11 - K0
4	灰菊黄	R219 - G200 - B149 C17 - M22 - Y45 - K0
5	沙绘米黄	R233 - G226 - B205 C11 - M11 - Y22 - K0
6	沼泽蓝	R88 - G114 - B155 C71 - M53 - Y24 - K0
7	海底冰层	R28 - G50 - B81 C95 - M87 - Y53 - K23
8	摇滚金属色	R195 - G157 - B90 C28 - M40 - Y70 - K0
9	柔蓝灰	R179 - G195 - B205 C34 - M18 - Y16 - K0

色彩搭配

255
文艺青年

浅色的墙面和地面搭配墨绿色、橙黄色的装饰物，使房间整体风格呈现出平和、稳重和舒畅的感觉，散发出一股文艺气息。

关键词

☐ 淡泊　☐ 踏实　■ 高雅　● 甘甜

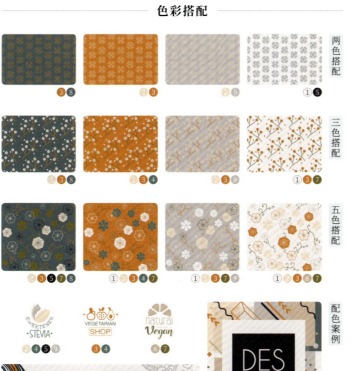

1　香槟果子露
R243 - G237 - B237
C5 - M8 - Y5 - K0

2　摩奇粉
R242 - G220 - B201
C5 - M17 - Y21 - K0

3　草原夕阳橙
R216 - G132 - B55
C15 - M57 - Y83 - K0

4　绿波里的秋
R82 - G136 - B130
C71 - M36 - Y50 - K1

5　青花墨蓝
R42 - G60 - B71
C82 - M66 - Y56 - K42

6　清纯桃米色
R216 - G189 - B169
C18 - M28 - Y32 - K0

7　恐龙灰
R138 - G124 - B72
C51 - M47 - Y78 - K9

8　极光青灰
R82 - G121 - B128
C72 - M45 - Y45 - K4

9　大理石灰
R205 - G196 - B195
C23 - M23 - Y20 - K0

色彩比例

256 可爱宝贝

整个房间以淡雅的浅灰色为主，给人宁静、舒适感，与少量的浅湖蓝搭配，营造出儿童茁壮成长的氛围。

关键词
- 柔软
- 明朗
- 童趣
- 成长

色彩比例

色彩搭配

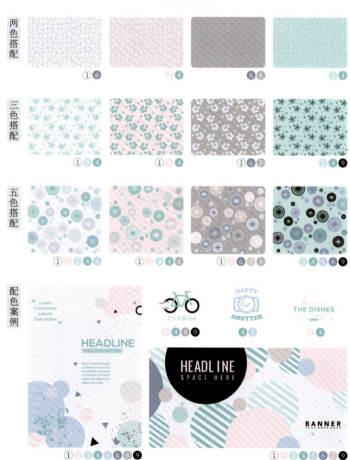

1. 白堇色
R244 - G241 - B248
C5 - M6 - Y0 - K0

2. 迈阿密粉
R247 - G228 - B235
C3 - M15 - Y3 - K0

3. 浅青色
R203 - G229 - B232
C24 - M2 - Y10 - K0

4. 树脂绿
R124 - G198 - B204
C53 - M3 - Y22 - K0

5. 三月抒情诗
R197 - G215 - B236
C26 - M11 - Y2 - K0

6. 雨中的秘密
R132 - G156 - B188
C53 - M33 - Y15 - K0

7. 桦木紫灰
R223 - G208 - B214
C15 - M20 - Y11 - K0

8. 浅灰梦颜
R190 - G187 - B196
C29 - M25 - Y17 - K0

9. 巴洛克黑
R37 - G27 - B32
C82 - M86 - Y78 - K58

色彩搭配

1. 幻影灰
R223 - G227 - B233
C15 - M9 - Y6 - K0

2. 陶器亮灰
R216 - G222 - B220
C18 - M10 - Y13 - K0

3. 欧美蓝
R167 - G193 - B208
C39 - M17 - Y14 - K0

4. 温柔紫粉
R236 - G188 - B214
C5 - M35 - Y0 - K0

5. 椰味麦片
R216 - G174 - B142
C17 - M36 - Y43 - K0

6. 摇摆柠檬黄
R245 - G226 - B142
C5 - M11 - Y52 - K0

7. 童年气球蓝
R0 - G172 - B218
C77 - M5 - Y10 - K0

8. 水鸭薄荷绿
R0 - G170 - B127
C81 - M0 - Y63 - K0

9. 粉红火烈鸟
R226 - G127 - B167
C7 - M62 - Y9 - K0

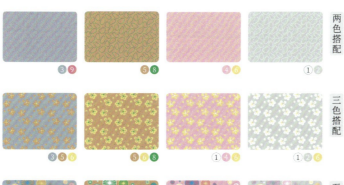

两色搭配 ③⑨ ⑤⑧ ④⑥ ①②

三色搭配 ③⑤⑥ ⑤⑥⑧ ①④⑥ ②⑥

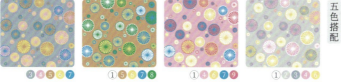

五色搭配 ③④⑤⑦ ①⑤⑥⑦⑧ ①④⑥⑦⑨ ①②③④⑥

配色案例 ③⑤⑨ ③⑨ ③⑤ ①②③④⑤⑦⑧⑨ ①②③④⑤⑥⑦⑧⑨

257

活泼儿童房

明亮简洁的房间，搭配鲜艳的粉红、黄、蓝色装饰品，呈现出儿童喧闹、调皮、可爱的印象。

关键词
■ 轻柔　■ 童话　■ 可爱　■ 纯真

色彩比例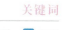

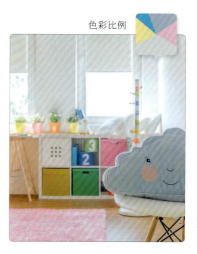

289

258

浪漫夫妻

房间整体以白色为基调，使整体风格显得简洁舒适，暖色的灯光增添了温馨的氛围，使人感到浪漫与甜蜜。

关键词

- 平和
- 恬静
- 朦胧
- 格调

色彩比例

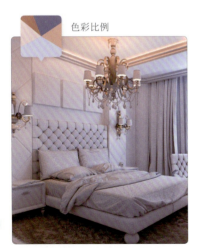

色彩搭配

1. 西洋丁香 R234 · G206 · B213 C8 · M24 · Y9 · K0
2. 秘密花园 R203 · G185 · B201 C23 · M29 · Y12 · K0
3. 丁香皇冠 R157 · G139 · B160 C45 · M47 · Y25 · K0
4. 怀旧玫瑰红 R183 · G123 · B121 C33 · M58 · Y44 · K0
5. 海索草紫 R117 · G115 · B158 C62 · M56 · Y19 · K0
6. 大萝莉黑 R66 · G49 · B51 C72 · M77 · Y70 · K44
7. 蝶舞清风 R209 · G205 · B230 C20 · M20 · Y0 · K0
8. 朦胧灰粉 R218 · G169 · B165 C15 · M40 · Y28 · K0
9. 紫调乳白色 R216 · G221 · B239 C18 · M12 · Y0 · K0

259 亲密恋人

简单大气的床帘与欧式大床彰显高贵优雅的气氛，整体的紫灰色调凸显恋人之间的亲昵与甜蜜，灰色与复古的红色呈现出稳重、成熟的印象。

关键词

■ 高雅 ■ 稳重 ■ 雅致 ■ 古典

色彩搭配

1 浅灰马卡龙
R202 - G202 - B210
C24 - M19 - Y20 - K0

2 小夜曲
R151 - G146 - B156
C47 - M42 - Y31 - K0

3 紫灰面料
R177 - G153 - B157
C36 - M42 - Y31 - K0

4 豆沙印象
R137 - G94 - B107
C54 - M69 - Y49 - K2

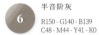
5 栎木米黄
R220 - G208 - B191
C16 - M18 - Y25 - K0

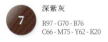
6 半音阶灰
R150 - G140 - B139
C48 - M44 - Y41 - K0

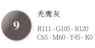
7 深紫灰
R97 - G70 - B76
C66 - M75 - Y62 - K20

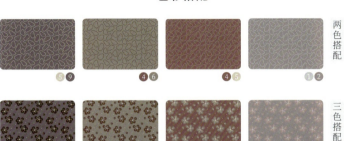
8 夜色
R56 - G48 - B49
C77 - M78 - Y72 - K44

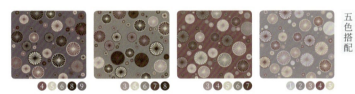
9 秃鹰灰
R111 - G105 - B120
C65 - M60 - Y45 - K0

两色搭配
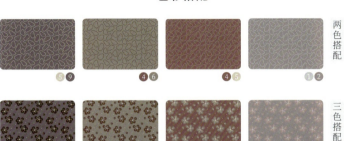

三色搭配

五色搭配
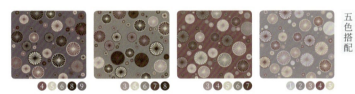

配色案例

色彩比例

260
儒雅老年

偏暖色调使房间呈现出亲切感，搭配部分棕红色的家具，显得稳重古朴，整体色调彰显了儒雅气息。

关键词

平静　温暖　坚实　稳定

色彩比例

色彩搭配

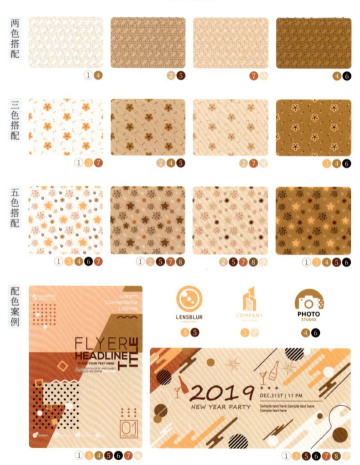

1　粉嫩笑颜
R253 - G243 - B241
C0 - M7 - Y5 - K0

2　柔和的奶茶
R234 - G188 - B153
C8 - M32 - Y39 - K0

3　日不落
R245 - G169 - B106
C0 - M43 - Y59 - K0

4　迷人茶色
R202 - G133 - B69
C23 - M55 - Y77 - K1

5　红衣教主
R118 - G40 - B28
C51 - M92 - Y100 - K30

6　蕾丝黑
R40 - G24 - B21
C78 - M85 - Y87 - K63

7　余晖红
R210 - G93 - B68
C16 - M75 - Y72 - K0

8　秋叶棕
R153 - G91 - B52
C46 - M71 - Y89 - K4

9　甜蜜粉
R245 - G214 - B194
C3 - M21 - Y23 - K0

色彩搭配

261
古朴暮年

暖棕色的地板和橱柜给人归属感，搭配蓝色系的墙面，增加了安心感。暮年的色彩印象常以暗浊色调体现，呈现了老人稳重和蔼的形象。

关键词

■ 稳重　■ 充实　■ 内涵　■ 古典

1 极地雪橇
R210 - G202 - B205
C20 - M21 - Y15 - K0

2 古巷青石
R73 - G90 - B97
C76 - M61 - Y55 - K15

3 路灯的影子
R32 - G46 - B53
C86 - M75 - Y67 - K48

4 托帕石棕
R152 - G83 - B33
C42 - M73 - Y99 - K13

5 优格巧克力
R90 - G48 - B24
C56 - M78 - Y94 - K46

6 风化柚木棕
R85 - G72 - B31
C65 - M64 - Y100 - K36

7 寂寞清秋
R134 - G206 - B85
C53 - M59 - Y66 - K9

8 企鹅灰
R150 - G140 - B140
C48 - M45 - Y40 - K0

9 水泥森林
R130 - G137 - B147
C56 - M44 - Y35 - K0

两色搭配
三色搭配
五色搭配
配色案例

色彩比例

293

优雅女性

蓝紫色的床从浅色的背景中脱颖而出，画面整体看起来明朗稳定。黄褐色的地板增添了复古的感觉，明朗的墙面体现了女性的优雅。

关键词

- 素净
- 温和
- 格调
- 传统

色彩比例

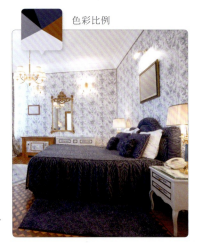

色彩搭配

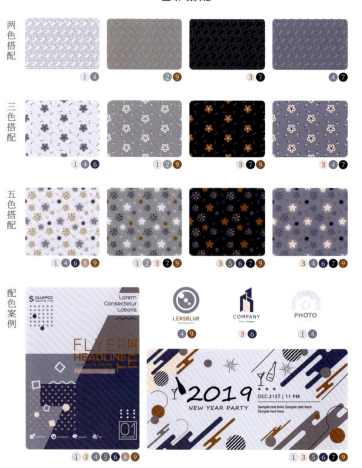

1. 淡紫玫瑰香水
 R231 - G227 - B241
 C11 - M12 - Y0 - K0

2. 银烛台
 R156 - G157 - B174
 C44 - M36 - Y23 - K0

3. 浅粉梦颜
 R248 - G223 - B220
 C2 - M17 - Y10 - K0

4. 葡萄果子露
 R133 - G134 - B169
 C54 - M46 - Y18 - K0

5. 日暮紫灰
 R129 - G113 - B133
 C56 - M56 - Y36 - K3

6. 蓝莓之吻
 R40 - G63 - B115
 C91 - M80 - Y32 - K12

7. 墨色花瓶
 R2 - G25 - B54
 C98 - M90 - Y53 - K54

8. 黄昏的枯玫瑰
 R196 - G150 - B149
 C26 - M46 - Y33 - K0

9. 玛瑙棕
 R154 - G80 - B39
 C39 - M75 - Y93 - K16

色彩搭配

1 霜冻拂晓灰
R233 - G235 - B237
C10 - M7 - Y6 - K0

2 空谷回声
R148 - G191 - B221
C45 - M15 - Y7 - K0

3 粉紫灰
R197 - G168 - B177
C26 - M37 - Y22 - K0

4 荷兰乳酪
R244 - G225 - B195
C5 - M15 - Y26 - K0

5 波罗的海
R100 - G153 - B190
C63 - M30 - Y15 - K0

6 优格灰色
R156 - G161 - B166
C45 - M34 - Y29 - K0

7 太虚幻境
R203 - G200 - B198
C24 - M20 - Y19 - K0

8 深海奇景
R2 - G94 - B143
C90 - M61 - Y26 - K0

9 青褐色
R17 - G43 - B72
C95 - M85 - Y51 - K38

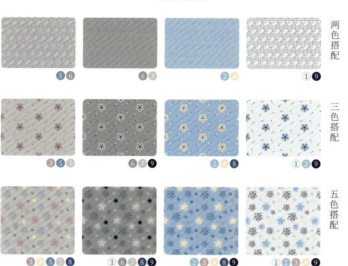

两色搭配 ⑤⑥ ⑥⑦ ②④ ①⑨
三色搭配 ③⑤⑦ ⑥⑦⑨ ②④⑧ ①②⑨
五色搭配 ③④⑤⑦⑧ ①⑥⑦⑧⑨ ②③④⑦⑨ ①②③④⑨

配色案例

 ⑤⑧ ④⑧ ⑤⑥
 ①②③④⑤⑥⑧⑨ ①②③⑦⑧⑨

263
清新少女

房间整体以亮色为主，纯白色和蓝色搭配，呈现出干净清爽的风格，亮黄色的吊灯使画面更明亮。

关键词
☐ 透明 ☐ 清淡 ☐ 单纯 ☐ 明朗

色彩比例

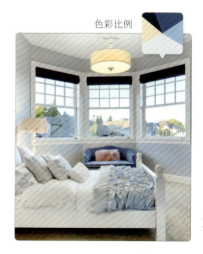

295

264
阳光少年

浅绿色的墙面使画面富有生机，搭配蓝色与白色，彰显了少年的阳光与青春，整体色调给人明朗、活泼、充满希望的感觉。

关键词

- 澄清
- 明朗
- 纯真
- 简单

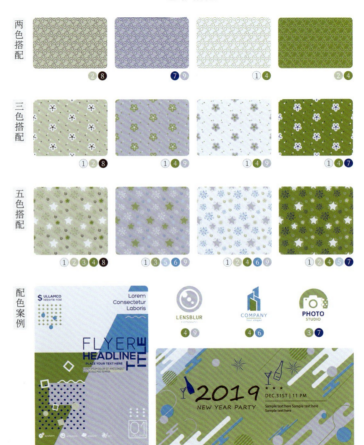

色彩比例

色彩搭配

1. 浅蓝星光　R232 - G236 - B244　C11 - M6 - Y2 - K0
2. 奇异果果子露　R201 - G208 - B185　C25 - M13 - Y30 - K0
3. 春季新芽　R154 - G172 - B114　C46 - M24 - Y63 - K0
4. 热带草原绿　R123 - G148 - B45　C59 - M32 - Y100 - K0
5. 成熟天空蓝　R177 - G206 - B231　C34 - M12 - Y4 - K0
6. 冰河世纪　R41 - G157 - B208　C73 - M21 - Y7 - K0
7. 宇宙畅游　R0 - G60 - B143　C100 - M83 - Y7 - K0
8. 松露黑　R67 - G51 - B48　C72 - M76 - Y74 - K44
9. 晨露灰　R183 - G191 - B212　C32 - M22 - Y9 - K0

颜色索引

本索引将书中收录的2376种颜色以粉色系、红色系、橙色系、黄色系、绿色系、蓝色系、紫色系、棕色系、其他色系分为9组，与书中色彩一一对应。

书中对每种颜色的名称、RGB值和CMYK值均有标注，可根据个人需要进行参考。

粉色系

樱花烂漫 163-3 P 188	粉嫩笑颜 260-1 P 292	清新淡粉 202-9 P 230	珠光橘红 170-2 P 195	温柔紫粉 257-4 P 289	蜜桃水晶 091-3 P 113
燕麦白 110-7 P 133	初恋心悸 179-4 P 205	浅粉蝶舞 235-3 P 265	胭脂粉 027-2 P 046	淡雅橙红 101-4 P 123	三文鱼色 239-6 P 270
恋爱少女 091-1 P 113	粉色吊带 218-1 P 247	爱丽丝粉 184-1 P 210	浅橘色 008-2 P 027	蟠桃浅橙 007-9 P 026	甜蜜新娘 237-4 P 267
粉色星光 233-1 P 263	仙客来粉 179-1 P 205	西柚气泡酒 222-6 P 251	粉色玫瑰 227-4 P 257	粉白花瓣 057-1 P 077	春梅红 183-2 P 209
樱花粉马卡龙 235-1 P 265	紫藤花开 234-2 P 264	午后奶茶 220-1 P 249	春日珊瑚色 229-3 P 259	粉红燕尾 236-2 P 264	女郎粉 081-2 P 102
细嗅蔷薇 186-1 P 213	迈阿密粉 256-2 P 288	亮粉橙 236-1 P 260	纤弱蜜桃粉 230-2 P 259	凤仙粉 129-1 P 152	初恋情怀 232-6 P 262
海棠粉 163-1 P 188	粉红泡泡 231-4 P 261	杏仁饼橙 118-9 P 141	迷失伊甸园 116-1 P 139	清新珊瑚粉 112-9 P 135	恋恋繁花 111-2 P 134
淡粉色 224-9 P 254	珊瑚海滩 069-2 P 090	粉色蝴蝶结 226-3 P 256	花楸斐然 113-5 P 136	夏日朝阳 109-2 P 132	粉色窗户 147-8 P 171
珍珠丽人 118-1 P 141	浅粉梦颜 262-3 P 294	江边映日 163-7 P 188	桃浆红 172-3 P 197	米兰轻裸粉 151-8 P 175	哑光玫瑰粉 184-4 P 210
粉红白 121-8 P 144	甜蜜蜜 225-9 P 255	天鹅绒粉 108-5 P 130	出水芙蓉 118-2 P 141	淡桃粉 068-3 P 088	珊瑚粉 040-2 P 060
山樱花 015-5 P 034	冰露粉 224-1 P 254	粉色浴缸 075-6 P 096	粉红的糖衣 241-5 P 272	浅蜜桃粉 060-2 P 080	温馨粉 206-7 P 234
白沙石 043-1 P 063	荷花粉 237-3 P 267	西洋丁香 258-1 P 274	英式玫瑰红 243-2 P 274	桃花蕾 215-2 P 244	蜜桃粉 043-2 P 063
大花蕙兰 016-7 P 035	马卡龙粉 110-1 P 133	蔷薇小夜曲 177-2 P 203	东方粉色 225-5 P 252	粉红伊甸园 223-3 P 252	葡萄柚粉 007-2 P 026
奶白粉红 207-1 P 235	樱花的季节 109-1 P 132	诺雅粉玉 150-9 P 174	灯笼海棠 163-2 P 188	落樱花雨 179-6 P 205	粉色爱心 150-4 P 174
落樱粉白 108-1 P 130	浅梦呢喃 183-5 P 209	薄雾玫瑰 007-3 P 026	粉色罗曼史 121-2 P 144	樱木裸粉 231-8 P 261	雾里看花 199-9 P 227

297

红色系

荧光亮粉 163-8 P188	草莓糖红 028-8 P047	火烈鸟粉 060 3 P080	火焰红 001-3 P020	嫣色绯红 126-2 P149	热珊瑚红 219-3 P248	玫瑰人鱼姬 164-5 P189	迷人红茶 200-3 P228
粉红火烈鸟 257-9 P289	夕阳玫瑰红 016-9 P035	珊瑚蜜桃粉 031-7 P051	一品红 230-5 P260	鹳顶红 027-5 P046	红蔷薇 202-4 P230	撩人树莓红 216-9 P245	沙龙玫瑰红 222-3 P251
马卡龙玫瑰 118-4 P141	铅丹色 061-4 P081	蔷薇城市 069-5 P090	豆沙红唇 109-5 P132	瓦红 021-2 P040	蔓越莓红 060-4 P080	探戈舞步 218-2 P247	里约深玫红 087-8 P108
亮丽珊瑚粉 164-4 P189	浅嫣红 043-3 P063	草莓果汁 030-5 P050	落日余晖红 136-5 P160	锦鲤红 064-3 P084	茜红色 081-3 P102	宝石红 201-2 P229	琉璃玫红 180-8 P206
樱粉少女 216-2 P245	一打康乃馨 078-5 P099	糖梅仙子 179-5 P205	微醺酒红 169-4 P194	棕红色 044-8 P064	岸边的红蟹 085-3 P106	嫣红 044-4 P064	玛萨拉酒红 110-3 P133
月季桃红 204-3 P232	蜜恋粉晶 113-3 P136	红莲灰 134-4 P157	豆沙蔷薇 148-6 P172	诱惑血橙色 087-7 P108	富贵红 035-7 P055	枫糖红色 121-4 P144	水漾樱红 116-8 P139
燃情胭红 231-2 P261	知性暖红色 146-8 P170	纯色魅粉 229-4 P259	璀璨亮红 068-8 P088	玫瑰荔枝 209-8 P237	轻奢痴情 129-8 P152	红色裙摆 181-1 P207	郎窑红 162-6 P187
俏皮蔷薇 239-5 P270	风尚裸粉 162-2 P187	明亮玫红 139-8 P163	铃木红 062-8 P082	温醇红茶色 211-8 P240	覆盆子马卡龙 128-4 P151	红舞鞋 197-4 P224	火焰巧克力 217-9 P246
果冻西瓜红 176-9 P202	北欧粉 110-4 P133	海棠美人鱼 195-5 P222	绛红 049-3 P069	珠光草莓汁 213-9 P242	法式红 204-1 P232	秀场红 174-7 P200	独醉酒红 093-5 P115
雾中蔷薇 107-8 P129	初夏牡丹 114-2 P137	首尔俏粉 239-4 P270	枫叶红 048-4 P068	红幔豆沙 184-5 P210	糖果玫瑰 134-3 P157	玫瑰精灵 183-7 P209	红墙色 240-5 P271
粉红国度 161-5 P186	樱花精灵粉 201-1 P229	玫红精灵 118-5 P141	梅子气泡 182-9 P208	苹果糖红 023-7 P042	圣水红 097-5 P119	哑光复古红 198-7 P226	夕阳红 054-9 P074
珊瑚奥斯汀 163-5 P188	嫣红色 221-4 P250	糖果红 244-8 P275	复古玫瑰 206-6 P234	梅子浆果色 213-4 P242	性感樱红色 205-9 P233	红枣茶 071-6 P092	栗子红 199-8 P227
蜜蜡粉 035-6 P055	欲望珊瑚 218-5 P247	草莓果酱 205-8 P233	珠光葡萄汁 236-3 P266	格调蜜糖 217-5 P245	血牙红 159-6 P184	酒红浪漫 135-5 P158	维色 057-6 P077
丽格海棠 136-3 P160	缪斯红 220-6 P249	玫瑰豆沙红 138-6 P162	凋零玫瑰 132-2 P155	葡萄酒红 233-5 P263	深珀斯莓红 078-6 P099	褪色玫瑰 030-6 P050	干玫瑰 150-3 P174
裸橘色 139-9 P163	草莓奶霜 116-2 P139	银星海棠 121-5 P144	绯夜魅惑 111-3 P134	中国红 040-3 P060	明姻桃红色 214-3 P243	暮雨绯红 179-7 P205	石榴红 056-7 P076

橙色系

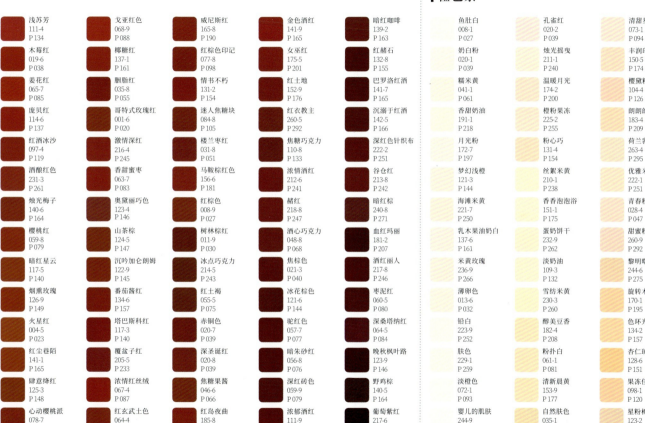

299

冰冻橘子露 185-7 P 212	浅金橙 221-2 P 250	果粒满满 137-7 P 161	海滩落晖 229-7 P 259	日不落 260-3 P 292	石芙砂 070-2 P 091	木瓜黄 009-1 P 028	曙色吐霞 232-8 P 262
自然粉饼色 039-1 P 059	银杏之舞 082-2 P 103	早晨太阳花 126-4 P 149	石黄 039-2 P 059	南瓜汁 054-7 P 074	橘麦芽糖 089-5 P 110	银杏黄 061-3 P 081	深西柚色 101-5 P 123
金鱼草粉 136-4 P 160	日落之光 160-4 P 185	向日葵黄 002-2 P 105	火舞黄沙 084-6 P 138	萌物灵韵 115-2 P 165	橘子糖橙 064-1 P 084	灿烂霞光 138-7 P 162	染红的枫树 091-4 P 113
阳光橙 247-8 P 278	果冻甜橙黄 075-2 P 096	南瓜瓤 211-2 P 240	山赏黄 071-4 P 241	阳光灿烂 212-2 P 241	黄丹色 061-5 P 081	胶木橙 133-8 P 156	干橘皮 046-5 P 066
公主裸粉 072-2 P 093	木瓜汁 023-4 P 042	橘碧彩 171-3 P 196	晚霞红日 158-2 P 183	热情橙 125-2 P 148	郁金香庆典 221-3 P 250	柑橘橙 034-6 P 054	丛林南瓜 072-4 P 093
浅橙之恋 155-4 P 180	蛋壳黄 057-3 P 077	浅橘黄 019-2 P 038	马卡龙奶油巧克力 120-3 P 143	果冻蜜橘 195-4 P 222	明亮正橘色 159-3 P 184	元气橘汁 091-5 P 113	巴坦木黄 060-8 P 080
幸福甜饼 225-3 P 255	夏日果汁 186-8 P 213	金秋田野 244-2 P 275	蜡笔黄 128-2 P 151	金盏花橙 157-2 P 182	牛奶咖啡马卡龙 114-9 P 137	南瓜马车 137-8 P 161	塔里木橙 065-4 P 085
暮光橙 113-2 P 136	耀眼微光 149-8 P 173	斜日雏菊 104-5 P 126	太阳橙 044-2 P 064	马卡龙橘 115-6 P 138	梦之果 155-5 P 180	金盏菊橙 060-6 P 080	哈密瓜瓤 059-7 P 079
深裸粉 017-7 P 036	灵动阳光 206-8 P 234	田园小麦 156-2 P 181	大丽花黄 163-4 P 188	果冻阳光橙 082-3 P 103	鲑鱼橙 169-6 P 194	水润红橙色 087-6 P 108	甜橙色 043-6 P 063
乐园橙 169-1 P 194	金橘暖橙 219-1 P 248	非洲菊 213-2 P 225	笼火桔灯 200-1 P 165	撒哈拉沙漠 141-4 P 228	火烧云橙 004-2 P 023	赤茶橘 135-4 P 158	柿子橙 048-3 P 068
浓郁奶酪 069-4 P 090	萱草色 004-1 P 023	山吹色 077-4 P 098	果粒橙 058-3 P 078	黄金时代 211-3 P 240	浅番茄红 222-9 P 251	孤桥落晖 123-8 P 146	科涅克酒橙 029-3 P 041
沙漠日落橙 148-7 P 172	橘子苏打 030-4 P 050	金冠黄 216-5 P 245	橘子星期天 134-8 P 157	秋日原野 156-3 P 181	野餐时光 068-4 P 088	西柚果汁 212-2 P 241	暮色橘棕 158-3 P 183
初夏枇杷 004-8 P 023	落日熔金 217-2 P 246	花蕊黄 048-2 P 068	老老金 074-6 P 095	法老金 214-9 P 243	珊瑚火焰橙 008-3 P 027	伯爵红茶 129-3 P 152	柚果蜜茶 193-8 P 220
缅甸玉橙 066-3 P 086	醇香蜂蜜 079-2 P 100	可爱香蕉黄 085-1 P 106	芒果橙 009-5 P 028	金丝带 011-5 P 030	活力橙 007-6 P 026	笑容橙色 203-1 P 231	加州亮橘 064-2 P 084
金菊蟹黄 001-7 P 020	香蕉橙汁 087-5 P 108	浅橙黄 047-3 P 067	万寿菊 212-4 P 241	新奇士橙 098-4 P 120	暖柿红 219-2 P 248	橘光溢彩 084-7 P 105	纯真琥珀 158-9 P 183

300

黄色系

泡泡糖橙 068-7 P088	半暖时光 075-9 P096	晚霞红 047-4 P067	古董白 178-4 P204	梨花香 115-5 P138	浅麦尖黄 038-1 P058	浅莺黄 053-3 P073	黄槿色 060-7 P080
草原夕阳橙 255-3 P287	可可红豆 075-3 P096	明艳亮橘红 216-3 P245	晨间积雪 014-9 P033	芝士彩 156-1 P181	浅杏色 044-1 P064	鲜榨柠檬汁 205-7 P233	盛开的油菜花 175-1 P201
红砖墙色 038-4 P058	酱橙色 244-4 P275	摇滚女王 112-3 P135	粉白 040-1 P060	月光派对 221-1 P250	摇摆柠檬黄 257-6 P289	极光黄 037-3 P057	芒果汁 139-5 P163
浓郁橙 073-3 P094	日常暖橘 166-4 P191	亮橙色 222-5 P251	丝绒白 034-1 P054	春日象牙白 125-6 P148	嫩姜浅黄 032-2 P052	槐黄 113-4 P136	亮黄色 091-6 P113
秋日漫步 168-5 P193	杏仁饼蔓藤 115-4 P138	心动西柚色 137-9 P161	柠檬露珠 112-4 P135	稻花香 002-3 P021	蛋奶冻黄 031-5 P051	夏日阳光 047-2 P065	月亮黄 045-3 P065
橘黄褐 165-3 P190	炫目倾橙 217-4 P246	烈火迷情 123-3 P146	奶油泡泡 181-9 P207	嫩菊黄 162-5 P187	花粉橙 097-6 P119	荧光黄 034-2 P054	太空椒黄 034-5 P054
南瓜色 019-4 P038	红树林 122-2 P145	赤茶红 157-5 P182	梨花白 032-1 P052	香槟色 049-5 P069	芒果慕斯 212-1 P241	果汁工厂 112-2 P135	清香芒果 076-9 P097
干枫叶红 200-2 P228	木瓜橙 041-9 P061	深金盏菊红 055-4 P075	浅鹅白 047-1 P067	玉米粥 227-6 P257	玉米面包黄 120-2 P143	三色堇黄 203-6 P231	尼罗河日照 115-3 P138
爆竹火花 085-2 P106	山上的红房子 228-6 P258	幽情花海 143-4 P167	莎草纸白 213-1 P242	冰菊物语 087-4 P108	晨光 037-1 P057	金黄水仙 202-6 P230	丝瓜花黄 114-1 P137
江枫渔火 231-5 P261	美人蕉橙 011-6 P030	辣椒粉红 029-5 P048	花火米白 127-6 P150	谷黄彩 217-1 P246	花粉黄 231-9 P261	迎春花开 125-1 P148	稻花芬芳 147-6 P171
燃烧橙 021-5 P040	枫叶玫瑰 159-7 P184	香槟派对 081-6 P102	色拉酱黄 066-1 P086	香蕉果子露 176-8 P202	一捧月光 127-5 P150	灯光冻 133-1 P156	忍冬的花瓣 041-7 P061
橙棕色 072-3 P093	余晖红 260-7 P292	夕阳下的海平面 151-9 P175	米黄绸缎 226-9 P256	柠檬草粉黄 198-9 P226	甜瓜黄 055-1 P075	酸甜柠檬 166-7 P191	枇杷满枝 217-3 P246
枯叶黄 036-7 P056	法兰西蔷薇红 132-6 P155	南瓜日落 165-4 P190	柠檬薄纱 166-1 P191	轻扬晨光 115-1 P138	柠檬糖浆黄 048-1 P068	雏菊黄 066-2 P086	菠萝蜜 211-5 P240
琥珀色 020-9 P038	橘红橙 044-3 P064	经典南瓜色 201-3 P229	柠檬果子露 237-6 P267	黄檗色 079-1 P100	柠檬黄 035-2 P055	香蕉花园 204-7 P232	香蕉船 160-3 P185
黄昏天空 213-3 P242	纽约粉橘 075-8 P096	黄昏玫瑰 120-4 P143	奶白色 045-1 P065	淡淡草香 116-5 P139	姜糖黄 033-5 P053	淡雏菊黄 038-2 P058	夏季萤火虫 222-8 P251

301

藤条米黄
130-3
P 153

淡咖喱
232-7
P 262

璀璨金
193-6
P 220

暖风棕
131-5
P 154

菠萝黄
046-3
P 066

暮光黄
037-2
P 057

淡黄绿
077-6
P 098

浅麦色
036-5
P 056

萤火微光
230-8
P 260

马卡龙柚子
132-3
P 155

枫糖黄色
117-6
P 140

柠檬露
135-7
P 158

风铃木
061-2
P 081

秋季雨后草坪
209-7
P 147

浅麦黄
124-2
P 147

角斗士的胜利
094-3
P 116

柠檬糖果黄
063-9
P 083

杨桃绿
061-6
P 081

冰糖雪梨
043-4
P 063

姜糖奶茶
003-4
P 022

杏黄色
051-5
P 057

部落风情
099-6
P 121

奥斯卡金
093-3
P 115

原木色
102-5
P 124

奶油杏子
183-6
P 209

风吹麦浪
051-6
P 071

玛雅之谜
195-1
P 222

漫天黄沙
052-1
P 072

冬日草坪
155-6
P 180

秋黄绿
214-7
P 243

华盖金
214-1
P 243

沙茶暖黄
218-9
P 247

沁甜柑橘
175-2
P 201

水稻黄绿
109-9
P 132

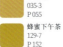
黄水晶
168-1
P 193

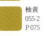
湖面的翠鸟
209-5
P 237

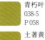
绿野星辰
099-3
P 121

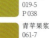
藤青黄
037-5
P 057

柠檬派
099-7
P 121

银杏果
188-8
P 215

浅黄褐
040-8
P 060

金沙王朝
081-7
P 102

绚魅金彩
181-7
P 207

铬黄色
032-3
P 052

东方花园
213-6
P 242

星芒雀跃
201-4
P 229

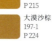
秋麒麟
162-9
P 187

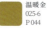
蜂蜜黄
151-2
P 175

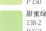
金麦黄
038-3
P 058

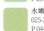
千黄花
035-3
P 055

蜂蜜下午茶
129-7
P 152

柚黄
055-2
P 075

青朽叶
038-5
P 058

土著黄
019-5
P 038

青苹果浆
061-7
P 081

藤黄
037-7
P 057

千百合
041-8
P 061

黄褐色
039-3
P 059

果核黄
046-4
P 066

古金色
166-3
P 191

绿色系

柠檬棕
130-4
P 153

麦黄色
036-6
P 056

罗马假日
106-9
P 128

脏橘色
188-3
P 215

大漠沙棕
197-1
P 224

温暖金
025-6
P 044

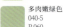
细雪飞舞
113-8
P 136

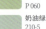
发白的杏仁绿
089-2
P 110

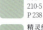
浅绿梦颜
090-1
P 112

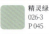
早春雨露
129-9
P 152

浅叶绿
187-3
P 214

淡雅绿
040-4
P 060

茶白色
024-4
P 043

马卡龙绿
053-9
P 073

糖果绿
131-5
P 154

浅绿灰
124-1
P 147

绿松石
030-1
P 050

薄荷灰绿色
046-7
P 066

襄叶柳
084-3
P 105

绿野仙踪
160-2
P 185

奇异果果子露
264-2
P 296

和煦春风绿
127-9
P 150

甜蜜绿
138-2
P 162

空气薄荷绿
121-9
P 144

杏仁饼绿色
116-9
P 139

春意融融
227-7
P 257

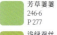
水嫩新绿
025-2
P 044

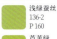
山葵色
026-7
P 045

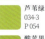
多肉嫩绿色
040-5
P 060

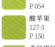
奶油绿
210-5
P 238

精灵绿
026-3
P 045

瓷黄色
049-4
P 069

青竹灰绿
090-2
P 112

干茶绿
050-6
P 070

浅柳绿
040-7
P 060

枯叶绿
025-9
P 044

闪光绿
123-6
P 146

嫩黄的新芽
138-1
P 162

新鲜的卷心菜
091-8
P 113

亮绿色
045-4
P 065

柳芽新绿
114-4
P 137

夏日阳绿
053-4
P 073

嫩草浅绿
127-2
P 150

马卡龙抹茶奶霜
126-1
P 149

芳草萋萋
246-6
P 277

浅绿蚕丝
136-2
P 160

芦苇绿
034-3
P 054

酸苹果
127-3
P 150

奇异果绿
026-1
P 045

新芽嫩绿
129-4
P 152

金属绿
113-7
P 136

名称	编号	页码
亮青黄色	045-5	P 065
柠檬绿	030-2	P 050
翠竹绿	002-9	P 021
缤纷果绿	070-5	P 091
嫩叶尖	044-5	P 064
早春三月	082-1	P 103
清新绿	054-2	P 074
绿咖喱	112-8	P 135
苦艾草	124-9	P 147
朦胧之春	090-4	P 112
迷你灰	127-7	P 150
狮峰龙井	201-5	P 229
摩卡绿	230-4	P 260
浅水草绿	032-4	P 052
春季新芽	264-3	P 296

名称	编号	页码
雨露娇叶	203-5	P 231
圣诞果冻绿	216-8	P 245
荷叶上的蛙	130-2	P 153
青柠乐园	125-7	P 148
雨后春笋	053-2	P 073
朝阳绿荫	053-8	P 073
豆蔻绿	038-6	P 058
夏末央	116-3	P 139
青涩果实	099-8	P 121
梦中的橄榄树	090-3	P 112
菠萝叶色	060-9	P 080
灰蓝绿	229-8	P 259
夏日湖蓝	030-7	P 050
春树暮云	062-6	P 082
雪域绿	042-4	P 062

名称	编号	页码
薄荷奶盐绿	086-1	P 107
软玉色	206-5	P 234
冰绿马卡龙	187-1	P 214
翡翠绿	012-3	P 031
春绿色	126-8	P 149
香浓抹茶	185-1	P 212
绿瓷色	028-9	P 047
叶脉青	028-3	P 047
清澈无瑕	094-9	P 116
爱尔兰绿	149-9	P 173
青瓷色	027-3	P 046
石灰色	024-7	P 043
秋凉灰	079-4	P 100
干仙人掌绿	026-2	P 045
云雀之舞	075-7	P 096

名称	编号	页码
祖母绿	177-5	P 203
绿色夜光灯	187-4	P 214
绿色心情	190-5	P 217
绿玉薄荷	245-4	P 276
香脆的苹果	138-3	P 162
明尼苏达之梦	139-6	P 163
梅坞春早	086-3	P 107
油菜绿	034-4	P 054
豌豆荚绿	024-9	P 043
清水湾	182-1	P 208
松石浅绿	204-5	P 232
豆绿	205-4	P 233
偏蓝绿松石色	159-8	P 184
碧幽水	085-7	P 106
清明时节	187-2	P 214

名称	编号	页码
水鸭薄荷绿	257-8	P 289
秋波流转	190-8	P 217
都柏林狂欢	190-1	P 217
绿松石的喜悦	106-5	P 128
幸福三叶草	185-2	P 212
树脂松石绿	134-9	P 157
海藻精华绿	028-2	P 047
绿波里的秋	255-4	P 287
青碧色	012-8	P 031
碧玉宝石	187-8	P 214
寒雨连江	201-7	P 229
苍翠欲滴	190-2	P 217
磬翠之器	247-1	P 278
古典绿	025-4	P 044
幽野绿	027-8	P 046

名称	编号	页码
鲜薄荷绿	023-8	P 042
沙拉绿	025-3	P 044
水清柳叶	209-4	P 237
哈密瓜月饼	133-2	P 156
晨曦绿	037-5	P 057
青草绿	083-6	P 104
春日牧场	067-2	P 087
菠菜绿	030-3	P 050
拂堤垂柳	123-5	P 146
面纱绿	111-7	P 134
繁盛枝叶	053-5	P 073
绿叶飘香	126-5	P 149
树荫绿	132-5	P 155
酸橙绿	002-5	P 021
热带草原绿	264-4	P 296

名称	编号	页码
浮萍绿	026-6	P 045
黄瓜绿	024-5	P 043
绿岛之梦	203-4	P 231
青苹果香	202-7	P 230
鹦鹉绿	129-2	P 152
绿色抹茶	198-3	P 226
油彩绿	164-6	P 189
翠竹	128-5	P 151
夏季仙人掌	220-9	P 249
草坪上的休憩	187-6	P 214
满园春意	130-6	P 153
青柠冰沙	070-6	P 091
绿色召唤	204-6	P 232
无忧草	114-3	P 137
夏日青草绿	091-9	P 113

名称	编号	页码
绿灰色	056-4	P 076
青木瓜	106-4	P 128
矿物绿	026-5	P 045
柳浪闻莺	151-5	P 175
春江水暖	122-7	P 145
冰镇芭乐	116-4	P 139
瓶绿色	138-4	P 162
青青苔原	112-7	P 135
新鲜草地	121-7	P 144
松花绿	025-8	P 044
水草色	054-4	P 075
青葱色	023-9	P 042
山涧鸟鸣	127-4	P 150
竹叶青	053-7	P 073
奇异果拼盘	134-5	P 157

303

名称	编号	页码
灰湖绿	158-7	P 183
春意盎然	235-6	P 265
埃塞克斯深绿	127-6	P 150
森林漫步	098-9	P 120
绿青色	074-8	P 095
幽静深处	070-7	P 091
蓝墨茶	014-1	P 033
林海之原	187-9	P 214
活力绿	047-5	P 067
灰绿色	045-7	P 065
锁清秋	143-7	P 167
小麦绿	037-8	P 057
原始森林	145-8	P 169
灰军绿	074-9	P 095
岩之骨	039-9	P 059
绿野听风	129-5	P 152
嫩橄榄色	048-5	P 068
潮鸣灰绿	105-5	P 127
秋日绿	001-5	P 020
草木绿	135-8	P 158
禽鸟绿	169-2	P 194
蕉叶绿	025-5	P 044
深墨绿	168-7	P 193
秋夜繁星	190-9	P 217
海松绿	035-4	P 055
秘密森林	030-8	P 243
月桂叶绿	214-2	P 243
雨林绿	024-6	P 208
植物园	182-2	P 208
灰松绿	042-6	P 062
深墨醅意	132-7	P 155
田野印象	133-6	P 156
初春原野	090-6	P 112
仙人掌绿	041-5	P 061
巴黎绿	155-9	P 180
丛林之旅	125-4	P 148
童话中的森林	207-7	P 235
山中的夏天	148-8	P 172
风化柚木棕	261-6	P 293
藏绿	041-6	P 061
恐龙灰	255-7	P 287
橄榄灰	046-8	P 066
抹茶绿	051-9	P 071
松柏常青	116-7	P 139
煤烟色	027-4	P 046
冰岛苔原	200-8	P 228
暗绿色	213-5	P 242
月夜松林	185-9	P 212
金棕绿	146-6	P 170
柔纱绿色	124-3	P 147
苔藓绿	031-4	P 051
野薄荷	124-4	P 147
竹露滴青	085-8	P 106
林间小路	105-6	P 127
水墨绿	032-6	P 052
暗绿宝石	151-7	P 175
卡其绿	199-5	P 227
森之来信	169-8	P 194
忍冬绿	119-2	P 142
茶园飘香	206-9	P 234
烟灰绿	052-8	P 072
海藻面膜绿	146-7	P 170
绿黑密林	223-6	P 252
至暗时刻	169-7	P 194
日出的森林	099-4	P 121
烟灰草绿	032-5	P 052
松石绿	042-5	P 062
热带雨林	205-3	P 233
万年青绿	023-6	P 042
黑玉色	002-4	P 021
昏暗绿	098-8	P 120
千岁绿	037-9	P 057
秋日卡其色	021-6	P 040
青蛙绿	107-6	P 129
草灰绿	044-6	P 064
沙漠绿洲	154-8	P 178
黑绿孔雀毛	145-9	P 077
茶叶绿	057-8	P 054
草墨绿	034-7	P 054
冷杉绿	164-8	P 189
猕猴桃色	061-8	P 081
侏罗纪绿	253-6	P 286
柳煤竹	047-6	P 067
温馨花园	025-7	P 044
青石板灰	025-7	P 060
苍绿	040-6	P 147
田园牧歌	124-8	P 147
墨绿	052-9	P 072
香草果冻绿	080-9	P 101
水草荡漾	199-6	P 227
拿铁绿	131-9	P 154
绿孔雀	104-8	P 126
绿野仙鹤	190-6	P 217
石板上的青苔	198-2	P 226
阿尔卑斯山脉	209-3	P 237
树影婆娑	128-7	P 151
芥末绿	049-5	P 069
羽衣甘蓝绿	052-6	P 072
军绿色	242-7	P 273
褐绿色	083-8	P 104
西湖龙井	107-5	P 129
普洱茶	048-6	P 068
青翠山岗	206-2	P 234
冰海航船	159-9	P 184
千叶绿色	036-8	P 056
藻色	081-8	P 102
苔绿色	002-6	P 021
鳄梨绿	026-9	P 045
森绿色	054-5	P 074
墨石绿	039-8	P 059
月光森林	106-6	P 128
海峡风暴	207-4	P 235
西蓝花	054-3	P 074
牛油果	043-7	P 063
草木荣枯	086-8	P 107
迷彩军绿	199-7	P 227
湖绿	086-6	P 107
森林绿	049-6	P 069
翠鸟绿	038-7	P 058
椰林绿	024-8	P 043

蓝色系

冷雾蓝	乳蓝色天空	丝絮清新蓝	水乡船曲	夏天的风	冰莓蓝	挪威蓝	缤纷果蓝
001-4	073-2	190-7	245-2	238-5	226-7	015-3	071-2
P 020	P 094	P 217	P 276	P 268	P 256	P 034	P 092
月蓝粉	白青色	糖果蓝	天湖蓝	清新宜人	亚得亚海	梦想的颜色	雨滴云朵
174-3	013-1	155-1	017-9	238-2	251-5	250-4	175-3
P 200	P 032	P 180	P 036	P 268	P 282	P 281	P 201
青烟缥缈	泡泡蓝	云天蓝	浅蓝花盆	水色怡然	天蓝马卡龙	蓝色星球	蓝色蒂芙尼
162-4	242-1	015-4	228-2	232-3	227-2	158-1	245-5
P 187	P 273	P 034	P 258	P 262	P 257	P 183	P 276
香草奶油白	天青浅蓝	冰蓝马卡龙	窗外的月光	初雪天空	夏日海风	古镇运河	茵梦湖
122-3	071-1	225-1	250-1	006-9	218-7	161-2	159-2
P 145	P 092	P 281	P 025	P 282	P 186		
冬日街灯	冰雪女王	清爽夏日	淡蓝清风	婴儿粉蓝	浅天色	灰蓝马卡龙	一帘幽梦
133-5	251-1	088-5	010-6	148-2	018-5	251-7	160-1
P 156	P 282	P 109	P 029	P 172	P 282	P 185	
白雪纷飞	勿忘我蓝	粉末蓝	晚塘月色	斑比诺蓝	青空蓝	空谷回声	银河蓝
161-1	159-1	026-8	003-2	131-6	026-4	263-2	173-2
P 186	P 184	P 045	P 022	P 154	P 045	P 295	P 198
遗落的明珠	结霜的玻璃窗	浅蓝梦颜	蓬莱仙境	港湾蓝	白铝灰色	蓝海绮梦	蓝色玻璃罩
208-9	237-2	062-1	249-7	018-1	014-6	113-6	242-2
P 236	P 267	P 082	P 280	P 037	P 033	P 136	P 273
清风徐来	风中低语	涟漪蓝	钻石冰蓝	云之南	霜露	浅蓝色水晶	聚拢的水花
245-1	167-1	224-4	013-9	242-8	173-1	073-6	223-2
P 276	P 192	P 254	P 032	P 273	P 198	P 094	P 252
雪莲花	爱丽丝蓝	雾锁冰洋	三月抒情诗	忧郁粉蓝	淡蜻蜓蓝	湖泊蓝	晴天蓝
228-1	015-1	162-1	256-5	146-2	024-1	050-3	088-4
P 258	P 034	P 187	P 288	P 170	P 043	P 070	P 109
云与海滩	淡如水	海天蓝	法国蕾丝	青鸟之羽	夜来香	勿忘草色	塞维斯浅蓝
237-1	254-1	024-2	172-1	223-1	009-2	022-1	177-4
P 267	P 286	P 043	P 197	P 252	P 028	P 041	P 203
云淡风轻	淡蓝色	浅霜蓝	浅蓝晨雾	蓝色羽毛	落满星星的窗口	清雅蓝	蓝色月光
227-1	065-1	172-6	012-1	246-3	147-3	015-2	148-1
P 257	P 085	P 197	P 031	P 171		P 034	P 172
里海清波	云水谣	浅青色	北国山川	浅霾蓝	欧美蓝	水洗蓝	海水蓝
131-1	232-1	256-3	014-5	036-2	257-3	208-4	031-6
P 154	P 262	P 288	P 033	P 056	P 236		P 051
人鱼眼泪	平静海风	细雨绵绵	薄荷汽水	成熟天空蓝	元气蓝	莎莉花园蓝	午后蓝
243-4	240-1	238-7	094-8	264-5	243-5	190-3	018-7
P 274	P 271	P 268	P 116	P 296	P 274	P 217	P 037
远天蓝	浅天蓝	薄荷冰激凌	霜蓝	山涧飞瀑	清凉蓝	蓝之舞	蓝色玫瑰
253-1	124-7	028-5	028-1	249-2	013-3	171-2	224-5
P 285	P 147	P 047	P 047	P 280	P 032	P 196	P 254
泡沫蓝	冰雪世界	浅珊瑚蓝	海上的涟漪	梦幻摩天轮	冰露蓝	浅马赛蓝	树脂绿
018-4	248-6	042-3	136-1	090-9	235-2	014-4	256-4
P 037	P 279	P 062	P 160	P 112	P 265	P 033	P 288

305

名称	编号	页码	名称	编号	页码	名称	编号	页码	名称	编号	页码	名称	编号	页码	名称	编号	页码	名称	编号	页码	名称	编号	页码
宁夏薄荷糖	122-1	P 145	清凉夏日	239-8	P 270	枫糖蓝色	117-1	P 140	波罗的海	263-5	P 295	仲夏夜之梦	081-5	P 102	石窟蓝	247-3	P 278	佛罗伦萨蓝	017-5	P 036	浅灰蓝	050-4	P 070
海风徐徐	082-5	P 103	海天之间	245-6	P 276	湖蓝之意	164-2	P 189	蓝灰玻璃	010-5	P 029	露草色	012-5	P 031	玛莎的眼泪	246-4	P 277	绿洲蓝	017-8	P 036	尼罗蓝	145-7	P 169
礁石蓝	003-3	P 022	光亮海洋蓝	162-3	P 187	蓝色玛格丽特	138-8	P 162	浅海昌蓝	022-5	P 041	海滩别墅	193-5	P 220	温莎蓝色	014-2	P 033	海空之镜	231-7	P 261	湖光水蓝	097-7	P 119
天蓝色	174-9	P 200	海天一色	167-4	P 192	童年气球蓝	257-7	P 289	海港晴空	172-9	P 197	海湾波浪	171-6	P 196	浩渺星河	160-7	P 185	蓝色夏威夷	088-3	P 109	青瓷蓝	081-4	P 102
幻彩蓝	183-9	P 209	飞燕草蓝	013-2	P 032	海洋之心	047-7	P 067	矢车菊蓝	018-2	P 037	迈阿密蓝	254-2	P 286	蓝天静海	225-6	P 255	威尼斯水道	242-3	P 273	知更鸟蓝	187-7	P 214
加勒比海蓝	155-2	P 180	水晶蓝	018-3	P 037	天空蓝糖霜	136-7	P 160	雨中的秘密	256-6	P 288	故乡的海	167-8	P 192	安特卫db	117-2	P 140	雾霾蓝	013-8	P 032	庄严蓝光	151-6	P 175
晴空万里	014-3	P 033	法国蓝	005-1	P 024	清川溪流	086-2	P 107	青竹色	083-5	P 104	奇想梦幻蓝	062-2	P 082	深蓝的冥想	152-2	P 176	雨季到来	188-7	P 215	古堡蓝	171-9	P 196
苏打蓝	015-8	P 034	月光海岸	090-8	P 112	蓝色果冻	245-3	P 276	蓝色冰原	238-8	P 268	青绿色	012-9	P 031	梦境幻彩	204-4	P 232	夜未央	067-6	P 087	萨克斯蓝	022-2	P 041
浅绿松石	011-5	P 030	岩石蓝	013-7	P 032	青春蓝	247-6	P 278	火山泥蓝	136-9	P 160	小家碧玉	207-8	P 235	蓝色倾情	205-1	P 233	青花物语	086-5	P 107	蓝鸟色	139-1	P 163
北欧港湾	237-7	P 267	冰洋绿	144-8	P 168	湖滨之恋	227-3	P 257	北欧风情	003-8	P 022	幽静湖蓝	190-4	P 217	浓蓝绿	206-4	P 234	砖青色	005-9	P 024	波塞冬深海	202-1	P 230
沁透玉箫	187-5	P 214	蒂罗尔蓝	149-5	P 173	竹月	161-9	P 186	冷酷少女	241-4	P 272	绿宝石	018-9	P 037	靛蓝海洋	238-3	P 268	塞维斯深蓝	195-3	P 222	蓝绿笔记本	082-2	P 103
青山雾霭	159-4	P 184	浪漫之都	010-3	P 028	彗星蓝	008-4	P 027	道奇蓝	239-2	P 270	不来梅蓝色	162-7	P 188	遐想海岸城	251-4	P 282	蓝色山谷	086-4	P 107	蓝绿色	143-9	P 167
水色	018-6	P 037	破洞牛仔裤	225-4	P 255	蓝色气球	208-1	P 236	紫藤蓝	228-5	P 258	浅葱色	011-3	P 030	波涛海浪	094-7	P 116	情愫蓝桥	158-8	P 183	海洋深处	120-5	P 143
猎户座蓝	012-2	P 031	冰山蓝	022-9	P 041	冰河世纪	264-6	P 296	梦幻蓝紫	006-7	P 025	玉见松石绿	087-1	P 108	一望无际	175-8	P 201	赛船蓝	112-1	P 135	契木蓝	024-3	P 043
碧空如洗	203-9	P 231	黄昏蓝	135-2	P 158	深水幽兰	251-3	P 282	蔚蓝	033-3	P 053	海岸边缘	202-2	P 230	景泰蓝	005-2	P 024	比利时蓝	011-7	P 030	比斯开湾蓝	009-3	P 028

夏夜听雨 176-6 P 202	灰蓝色调 010-4 P 029	狂野之城 171-4 P 196	深蓝琉璃 082-8 P 103	深海奇景 263-8 P 295	果冻蓝紫 200-7 P 228	曙光青 153-7 P 177	月夜靛蓝 160-8 P 185
北冰洋 224-7 P 254	蓝色妖姬 008-5 P 027	沼泽蓝 254-6 P 286	沁心海洋 248-8 P 279	深海人鱼 166-9 P 191	青鸟雨诗 174-5 P 200	墨竹林 089-9 P 110	深牛仔蓝 011-8 P 030
蓝印花布 161-3 P 186	水瓶蓝 147-7 P 171	马提尼蓝 159-5 P 184	塞纳河畔 087-2 P 108	思绪万千 174-8 P 200	蓝色夜幕 175-9 P 201	青铜宝鼎 085-9 P 106	秋夜群星 117-7 P 140
烟涛微茫 080-3 P 101	商务蓝 012-4 P 031	信号蓝 010-7 P 029	混血棕蓝 142-8 P 166	龙胆蓝色 010-2 P 029	灿若繁星 208-3 P 236	翠羽雅青 142-9 P 166	钢蓝色 010-1 P 029
灰蓝天空 077-2 P 098	蓝色多瑙河 224-6 P 254	海神星光 122-5 P 145	海上宫殿 251-8 P 282	浩瀚深空 011-2 P 030	希腊的夜晚 164-7 P 189	青古铜色 171-5 P 196	墨水蓝 067-8 P 087
忧郁蓝色 066-6 P 086	鲸落 163-6 P 082	蓝色庄园 062-3 P 022	布里斯托蓝 003-6 P 006	白金汉蓝 094-4 P 116	青金石蓝 157-8 P 182	青苔石阶 152-3 P 176	太空黑蓝 015-9 P 034
月胧纱 006-6 P 025	普鲁士蓝 164-3 P 189	科技之光 250-2 P 281	极光青灰 255-8 P 287	尼斯湖蓝 050-5 P 070	深蓝星空 238-4 P 268	午夜蓝 022-7 P 041	深海蓝 077-3 P 098
龙卷风灰蓝 210-6 P 238	地中海风情 208-2 P 236	琉璃蓝 018-8 P 037	弯曲的长河 102-9 P 124	复古蓝 017-3 P 036	夏日暴雨 087-3 P 108	越橘蓝 005-5 P 024	猫眼黑 094-5 P 116
少女梦蓝色 157-3 P 182	蓝色眸子 225-7 P 255	静夜蓝 067-7 P 087	深蓝绿 017-6 P 036	藏青色 012-6 P 031	溪谷深渊 241-9 P 272	滴水兽灰 066-7 P 086	深夜的街角 250-7 P 281
深蓝灰 022-6 P 041	月牙湾 227-9 P 257	山涧阵雨 136-8 P 160	暗蓝灰 144-9 P 168	暮光蓝色 238-9 P 268	蓝莓之吻 262-6 P 294	丛林月夜 074-4 P 095	寒夜 248-7 P 279
安静旅程 076-6 P 097	瓷釉蓝 139-4 P 163	漂浮的岛屿 088-2 P 109	萧瑟西风 084-5 P 105	幽幽深谷 161-6 P 186	馨香花颜蓝 079-8 P 100	黛蓝 008-6 P 027	青褐色 263-9 P 295
暗灰蓝 008-7 P 028	月汀前海 079-7 P 100	雪邦蓝 104-7 P 126	浪漫深蓝绿 166-5 P 191	湖边的天青石 092-9 P 114	乌檀蓝紫 006-4 P 286	海底冰层 254-7 P 286	深邃蓝 046-9 P 066
深灰蓝 015-6 P 034	皇室蓝 007-8 P 026	静谧的大海 224-8 P 254	画楼西畔 207-3 P 235	深灰蓝 065-8 P 085	深海之下 250-3 P 281	浓蓝紫 118-7 P 141	皓月星空 247-7 P 278
宁静卧室 244-5 P 275	绀桔梗 016-6 P 035	宇宙畅游 264-7 P 296	孔雀蓝 047-8 P 067	浅橄榄灰 162-8 P 187	钛金绀青 076-7 P 097	蓝色扎染 149-3 P 173	墨色花瓶 262-7 P 294
雪国低矮的天空 235-4 P 265	蓝色魔方 175-4 P 201	蓝色幻影 128-3 P 151	波西米亚蓝 066-8 P 086	海军蓝 009-4 P 028	守护北极星 249-8 P 280	夜光倾泻 137-3 P 161	青花墨蓝 255-5 P 287

307

紫色系

名称	编号	页码
烟雾弥漫	126-7	P 149
夕颜粉白	083-1	P 104
桃色珍珠	216-1	P 245
清新浅蓝色	033-2	P 053
极光梦想	233-2	P 263
上品丝绸	189-3	P 216
珠光宝紫	132-1	P 155
百花香	114-5	P 137
月光白	046-1	P 066
爱丽丝梦境	091-2	P 113
闻香起舞	226-4	P 256
窗边的风信子	179-9	P 205
丁香紫	182-7	P 208
醉颜羞涩	170-3	P 195
通草紫	006-2	P 025
焦珊瑚红	220-8	P 249
香芋浅紫	111-1	P 134
弱紫罗兰红	189-7	P 216
浅紫樱色	064-6	P 084
淡紫色	006-3	P 025
提子奶糖	229-5	P 259
水粉紫	224-2	P 254
紫灰色	074-1	P 095
长春花	120-8	P 143
铁线莲色	033-1	P 053
暗粉色	161-8	P 186
入梦精灵	118-6	P 141
波斯绸缎	234-7	P 264
闪蝶紫	074-2	P 095
少女的梦乡	109-4	P 132
沧海遗珠	176-7	P 202
锈色玫瑰	157-1	P 182
甜蜜音乐盒	081-1	P 102
柔软紫绒花	223-7	P 252
粉紫丁香	006-5	P 025
旷谷幽兰	071-3	P 092
静紫民谣	234-3	P 264
荻花紫	235-9	P 265
紫金沙滩	134-7	P 157
香芋恋人	099-9	P 121
木槿怡人	219-9	P 248
叶子紫	172-2	P 197
紫藕色	096-4	P 118
丁香少女	226-6	P 256
浅凤仙紫	234-5	P 265
兰花粉	016-4	P 035
柔玫瑰马卡龙	244-7	P 275
蔷薇荆棘	204-9	P 232
雾都恋人	189-4	P 216
恋恋薰衣草	096-2	P 052
雅灰	032-8	P 051
梦幻紫灰	007-1	P 136
香芋牛奶	113-1	P 136
响午牵牛花	220-3	P 249
兰花紫	189-2	P 216
枫糖紫色	126-3	P 149
紫调乳白色	258-9	P 290
水影朦胧	096-1	P 118
银灰梦境	046-2	P 066
木槿花之恋	243-8	P 274
紫光一隅	172-4	P 197
淡雅蔷薇	188-5	P 215
紫月星际	130-5	P 153
紫晶极光	234-8	P 264
晨雾蓝	016-1	P 035
暮雪精灵	215-1	P 244
浅紫烟云	176-5	P 202
粉紫灰	263-3	P 295
六月紫薯	228-4	P 258
杏仁饼紫	118-3	P 141
波兰花都紫	179-8	P 205
乌色	170-4	P 195
珍珠腮红	243-1	P 274
浅蓝灰	034-9	P 054
水墨绅士	236-4	P 266
烟灰紫	243-6	P 274
蓝色青蛙	080-2	P 101
粉色荷叶边蛋糕	223-4	P 252
优雅紫	137-5	P 161
蓝紫色	236-5	P 266
丁香小溪	121-1	P 144
葡萄挂露	228-3	P 258
晨露灰	264-9	P 296
雅粉灰	032-9	P 052
藤紫色	016-3	P 035
紫罗兰糖果	101-9	P 123
琉璃梦紫	233-3	P 263
紫罗兰之夏	136-6	P 160
玉兰婚纱	234-4	P 264
磨砂银	095-9	P 117
浅紫藿香花	103-4	P 125
紫烟袅袅	096-3	P 118
紫芽蓓蕾	235-8	P 265
兰花色	033-7	P 053
藕紫色	203-2	P 231
铃铛花蓝	016-5	P 035
蝶舞清风	258-7	P 290
薄雾兰花	103-3	P 125
缤纷果粉紫	188-9	P 215
雨后的远山	095-2	P 117
粉蓝色的梦	033-4	P 053
紫绣球花	224-3	P 254
永固浅紫	113-9	P 136
葡萄果子露	262-4	P 294
白藤浅紫	016-2	P 035
银灰色	100-1	P 117
西西里岛	186-7	P 213
月影灰	022-3	P 041
鹰击长空	152-1	P 176
少女藕紫	198-4	P 226
极光紫夜	184-2	P 210
罗兰紫	074-1	P 095
东洋兰	179-2	P 205
银河的梦	154-3	P 178
秘密花园	258-2	P 290
幻影彼岸	241-3	P 272
梦中的奇遇	234-6	P 264
薰衣草田	215-4	P 244
梦幻佳人	157-7	P 182
薰衣草紫	007-4	P 026

房间的衣橱 096-7 P118	锦葵色 033-8 P053	紫调桃红 147-9 P171	波斯菊胭脂红 107-9 P129	微光紫红 184-8 P210	紫砂茶壶 149-6 P173	深紫红 137-2 P161	深紫灰 259-7 P291
紫灰面料 259-3 P291	紫亮片 138-5 P162	桑葚红 083-4 P104	雪梅暗香 232-5 P262	浪漫紫藤 205-6 P233	暗紫灰 168-3 P193	梦压星河 183-8 P209	栗色头发的女孩 196-3 P223
高级木槿紫 023-2 P042	矮牵牛紫 202-5 P230	人鱼姬 203-7 P084	洋葱皮紫 064-7 P084	深色紫藤 114-8 P137	黑穗醋栗 191-7 P218	丁香棕 157-9 P273	深林麋鹿 078-8 P099
闪耀紫灰 096-5 P118	葡萄冰沙 063-8 P083	猛虎玫瑰 216-6 P245	紫梅红 041-3 P061	紫色宝石 188-6 P215	巴洛克紫 001-9 P020	幽暗紫 184-9 P210	陈年佳酿 210-9 P238
佩顿广场 076-5 P097	剎那芳华 243-3 P274	娇媚玫红色 204-2 P232	马鞭草灰紫 163-9 P188	星空紫 198-5 P226	午夜薰衣草 088-7 P109	深茄花紫 170-7 P195	黑紫色 233-7 P263
丁香皇冠 258-3 P290	玫红色的帽子 184-6 P210	明艳玫瑰 203-8 P231	豆沙印象 259-4 P291	紫棠 220-4 P249	老树根 107-4 P129	夜幕紫色 196-6 P223	华贵紫 087-9 P108
皮革浅灰 034-8 P054	落英缤纷 227-5 P257	巧克力樱桃色 118-8 P141	浆果紫 009-7 P028	佩斯利紫 083-3 P104	暗紫红 170-9 P195	深紫霭 066-5 P086	神秘外太空 189-5 P216
淡雅紫藤 009-8 P028	优雅紫荆花 221-5 P250	紫红梦网 083-2 P104	紫红灰 189-8 P216	梦幻之旅 109-8 P132	葡萄紫 016-8 P035	酒红色 052-5 P072	午夜神秘 218-3 P247
风铃草的梦 186-4 P213	海索草紫 258-5 P290	气质玫粉色 195-6 P222	绛紫 161-7 P186	葡萄味糖果 137-4 P161	苍穹紫 070-9 P091	江南丝竹 170-5 P195	
日暮紫灰 262-5 P294	紫青灰 228-7 P258	莓果红 223-8 P252	绒毛草紫红 096-8 P118	印度紫 220-7 P249	紫苑庭院 203-3 P231	暗夜紫 176-4 P202	
歌瑞尔紫 208-8 P236	蓝莓冰沙 172-5 P197	夕染紫红 080-5 P101	浅绛紫色 079-5 P100	紫色气球 143-6 P167	迷醉蓝莓酥 201-6 P229	紫光魅力 172-8 P197	
土红 052-3 P072	维多利亚紫 202-8 P230	玫瑰胡椒 101-8 P123	紫色礼服 096-9 P118	紫茄 157-4 P182	深秋蓝莓 214-4 P167	紫黑月影 214-4 P243	
紫灰棕 101-7 P123	蝶恋花 234-9 P264	鸡冠花红 126-5 P149	调落的玫瑰 143-1 P167	神秘的湖水 250-8 P281	爱琴海之旅 221-6 P250	贵气稳重紫 230-6 P260	
玫瑰红李子 105-9 P127	紫色妖姬 111-8 P134	梅子果酱 066-4 P086	深绯红 052-4 P072	神秘紫 033-9 P053	梦幻紫夜 204-8 P232	紫色丝绒 170-8 P195	
烤山芋 179-3 P205	浪漫华尔兹舞曲 189-1 P216	华丽物语 241-8 P272	玫瑰鲜花饼 154-9 P178	时间旅行者 215-6 P244	罗甘莓色 079-6 P100	暗板岩蓝 007-7 P026	

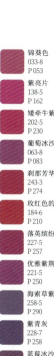
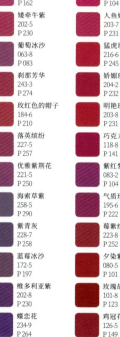
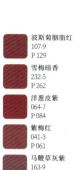
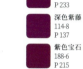
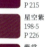
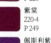
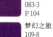
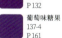

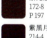
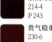
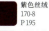
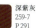

棕色系

晨光微黄	白橡黄	羊皮纸棕	灰黄绿	珠光肤色	杏仁巧克力	温暖驼绒	桔梗
006-8	068-2	253-5	251-9	215-3	248-2	207-2	200-4
P 025	P 088	P 285	P 282	P 244	P 279	P 235	P 228

珐琅奶黄	粉灰色	亚麻色	布朗尼粉色	卡萨布兰卡	丝絮香槟金	幼鹿亮棕	纳瓦霍土黄
230-9	108-2	023-1	241-2	212-9	188-2	092-5	233-9
P 260	P 130	P 042	P 272	P 083	P 215	P 114	P 263

绸缎米白	浅灰粉色	浅咖色	水润藕粉	香蕉果泡	秋葵汤	巧克力奶	浅果绿
239-3	042-1	149-1	215-7	063-1	112-6	029-7	056-1
P 270	P 062	P 173	P 244	P 083	P 135	P 048	P 076

亚麻米白	绒毛灰	眸肌灰	裸色糖霜	三月东京	椰味麦片	醉梦仙境	新木棕
134-1	031-1	080-6	072-7	174-1	257-5	178-2	210-8
P 157	P 051	P 101	P 093	P 200	P 289	P 204	P 238

草莓奶茶	贝壳色	栎木米黄	闪光的沙子	岩石黄	金色米兰	暖灰粉色	时尚奶咖色
120-1	013-4	259-5	070-1	166-2	244-1	057-2	148-5
P 143	P 032	P 291	P 091	P 191	P 275	P 077	P 172

浅粉色	樱色粉	羊毛大衣	日落灰	纸棕	浅桦木	咖色花边	浣溪流沙
103-2	233-6	101-2	167-6	119-9	058-1	097-3	154-7
P 125	P 263	P 123	P 192	P 142	P 078	P 119	P 178

初雪时节	一片吐司	优雅灰	果仁蛋糕	伯爵茶	浅金棕色小礼服	朦胧灰粉	浅木棕
014-8	152-5	105-7	180-2	178-1	078-2	258-8	140-1
P 033	P 176	P 127	P 206	P 204	P 099	P 290	P 164

香槟浅粉	失落沙漠	芙蓉仙子	幻影浅棕	橙灰	温和土陶橙	南海诗人	硅藻色
075-1	122-8	095-8	062-4	231-1	110-5	168-2	056-2
P 096	P 145	P 117	P 082	P 261	P 133	P 193	P 076

沙漠尘埃	沙滩黄	雪绒灰	浅亚麻	柔和的奶茶	香槟蚕丝	浅咖啡色	小棕环
178-5	089-3	104-2	092-8	260-2	240-7	165-5	193-3
P 204	P 110	P 126	P 114	P 271	P 190	P 220	

淡雅米色	梦中画	复古橡粉	奶茶裸杏	松果豆沙	奶茶裸色	邂逅柔情	浅驼色
198-8	209-2	229-2	084-2	158-5	211-9	100-3	045-2
P 226	P 237	P 259	P 105	P 183	P 240	P 122	P 065

沙绘米黄	裸色紧身裤	沙漠玫瑰	樱木的新芽	奶香蛋黄	慵懒阳光	亚麻衬衫	茫茫沙漠
254-5	251-2	178-6	103-6	106-7	153-3	242-9	167-9
P 286	P 282	P 204	P 125	P 128	P 177	P 273	P 192

半胧月纱	夏日慵懒	舒适自然	芭蕾裸粉	骆驼商队	桂皮卷	计时砂	风滚草色
148-3	247-2	177-3	069-3	191-2	160-5	093-8	020-3
P 172	P 278	P 203	P 090	P 218	P 185	P 115	P 039

芦黄	美感粉瓷	温暖浅棕	清纯桃米色	华丽粉金色	休闲假日	阳光卵石	高原落晖
173-3	188-1	102-4	255-6	249-3	197-8	142-1	119-7
P 198	P 215	P 124	P 287	P 280	P 224	P 166	P 142

斑羚米色	摩奇粉	马尔萨拉粉	大理石蛋糕	蜂蜜香皂黄	午后闲暇	叶子棕	红豆冰
099-1	255-2	249-1	236-7	182-5	185-3	173-4	210-3
P 121	P 287	P 280	P 266	P 208	P 212	P 198	P 238

阳光麦风	奶油蛋糕	星缀灰	钻石咖色	灰菊色	银光灰	鹿毛色	温情浅橙棕
196-1	078-8	239-1	123-7	254-4	115-8	108-6	095-7
P 223	P 099	P 270	P 146	P 286	P 138	P 130	P 117

| 名称 | 编号 | 页码 | | 名称 | 编号 | 页码 | | 名称 | 编号 | 页码 | | 名称 | 编号 | 页码 | | 名称 | 编号 | 页码 | | 名称 | 编号 | 页码 | | 名称 | 编号 | 页码 | | 名称 | 编号 | 页码 |
|---|
| 浅玫瑰棕 | 001-1 | P 020 | | 荒漠丽影 | 227-8 | P 257 | | 兰格卡其 | 144-7 | P 168 | | 金光棕 | 125-5 | P 148 | | 鸡肉浓汤 | 226-5 | P 256 | | 绿提色 | 056-5 | P 076 | | 石上清泉 | 180-5 | P 206 | | 时空恋人 | 145-3 | P 169 |
| 泥土气息 | 240-3 | P 271 | | 桂圆蛋糕 | 156-8 | P 181 | | 红铜器皿 | 143-3 | P 167 | | 迷人茶色 | 260-4 | P 292 | | 古雅红 | 032-7 | P 052 | | 流金岁月 | 077-7 | P 098 | | 楼兰古城 | 078-3 | P 099 | | 骆驼色 | 019-7 | P 038 |
| 柔软棕 | 031-2 | P 051 | | 小熊饼干 | 219-8 | P 248 | | 浅肉桂色 | 094-4 | P 116 | | 抹茶棕 | 117-9 | P 140 | | 星缀粉紫 | 169-9 | P 194 | | 明朗之秋 | 143-2 | P 167 | | 诺迪雅棕 | 133-4 | P 156 | | 落日瞬间 | 140-2 | P 164 |
| 羊皮书卷 | 194-3 | P 221 | | 秋日稻谷 | 135-9 | P 158 | | 琉璃蜜色 | 238-6 | P 268 | | 约克夏黄金 | 148-9 | P 172 | | 皮革外衣 | 253-7 | P 285 | | 枯叶蝶 | 153-4 | P 177 | | 摩卡迷情 | 102-6 | P 124 | | 泥路上的落叶 | 185-6 | P 212 |
| 夜色米兰 | 068-5 | P 088 | | 凡尔赛的秋天 | 141-3 | P 165 | | 奶茶杏 | 154-2 | P 178 | | 驼色沙砾 | 146-9 | P 170 | | 怀旧玫瑰红 | 258-4 | P 290 | | 月光下的凤尾竹 | 192-7 | P 219 | | 摩卡恋人 | 098-2 | P 120 | | 风吹秋叶 | 071-5 | P 092 |
| 粉灰蜜恋 | 119-1 | P 142 | | 摇滚金属色 | 254-8 | P 286 | | 映雪巧 | 196-8 | P 223 | | 星辰棕 | 236-6 | P 266 | | 柔软的毛毯 | 235-5 | P 265 | | 一间小书屋 | 153-1 | P 177 | | 干草色 | 079-3 | P 100 | | 日落地平线 | 153-2 | P 177 |
| 灰紫色 | 230-1 | P 260 | | 金色针织布 | 075-4 | P 096 | | 星夜大地 | 085-4 | P 106 | | 印度棕 | 156-4 | P 181 | | 复古梅花色 | 220-2 | P 249 | | 朱古力色 | 169-3 | P 194 | | 故土 | 151-3 | P 175 | | 姜饼橘子 | 183-1 | P 209 |
| 灰姑娘 | 250-9 | P 281 | | 白蜡木色 | 056-3 | P 076 | | 风中的茅草屋 | 189-6 | P 216 | | 珊瑚金色 | 020-4 | P 039 | | 赤橙棕 | 236-8 | P 266 | | 果冻豆沙粉 | 100-4 | P 122 | | 土黄色 | 052-2 | P 072 | | 摩卡咖啡 | 104-6 | P 126 |
| 黄昏的枯玫瑰 | 262-8 | P 294 | | 香料黄 | 152-6 | P 176 | | 玫瑰豆沙粉 | 149-7 | P 173 | | 青柠小屋 | 143-8 | P 167 | | 焦糖爆米花 | 154-4 | P 178 | | 咖啡奶泡 | 122-6 | P 145 | | 浅土黄 | 051-7 | P 071 | | 唐茶 | 019-3 | P 038 |
| 硬木色 | 252-6 | P 284 | | 玉蜀黍色 | 074-5 | P 095 | | 洒落柿 | 077-5 | P 098 | | 陶坯黄 | 093-4 | P 115 | | 墨西哥风情 | 150-6 | P 174 | | 清透咖色 | 237-8 | P 267 | | 面包焦黄色 | 050-8 | P 070 | | 落寞之秋 | 093-6 | P 115 |
| 日暮归途 | 072-5 | P 093 | | 暖秋黄 | 049-2 | P 069 | | 暮色珊瑚橙 | 020-5 | P 039 | | 驼色 | 044-7 | P 064 | | 黄土赭色 | 001-2 | P 020 | | 荷兰木鞋 | 144-6 | P 168 | | 玛瑙黄 | 042-8 | P 062 | | 意式汤面橙 | 020-6 | P 062 |
| 中棕灰 | 111-5 | P 134 | | 赤梦鎏金 | 186-2 | P 213 | | 风干松果 | 150-7 | P 174 | | 小麦棕 | 043-5 | P 063 | | 矿物红 | 004-4 | P 023 | | 梅雨时节 | 192-3 | P 219 | | 龙眼棕 | 039-5 | P 059 | | 橙皮干色 | 058-4 | P 078 |
| 手工烘焙棕 | 105-8 | P 143 | | 露丝魅棕 | 120-6 | P 143 | | 奶茶色 | 165-6 | P 190 | | 肯尼亚红 | 004-3 | P 023 | | 火山红 | 210-7 | P 238 | | 浅土黄色 | 050-7 | P 070 | | 木棕色 | 103-9 | P 125 | | 赤土色 | 039-4 | P 059 |
| 生姜糖饼 | 109-6 | P 132 | | 鹅卵石 | 042-7 | P 062 | | 覆盆子粉 | 110-2 | P 133 | | 棕瓦瓷 | 186-6 | P 213 | | 熊棕色 | 100-5 | P 122 | | 岁月的痕迹 | 209-6 | P 237 | | 金棕褐 | 033-6 | P 053 | | 金粉棕 | 173-8 | P 198 |
| 鹿皮靴 | 103-7 | P 125 | | 迪拜流沙 | 073-8 | P 094 | | 秋色乡野 | 178-3 | P 204 | | 香草浅咖 | 173-5 | P 198 | | 深红杉木 | 068-6 | P 088 | | 棕兰毛呢大衣 | 142-3 | P 166 | | 牧场风暴 | 080-7 | P 101 | | 加泰罗尼亚橙 | 089-6 | P 110 |

爽甜杏果	亚麻桌布	黄铜彩绿	旧照片的茶渍	晚秋丹枫	托帕石棕	荒漠狂暴	肥沃大地
092-6	104-3	063-3	145-4	142-4	261-4	073-9	144-5
P 114	P 126	P 083	P 169	P 166	P 293	P 094	P 168
枇杷茶	木纹家具	地砖灰	暖棕黄	萨摩亚橙	红狐棕	褐木色	貂尾棕
005-6	108-7	039-7	219-4	141-5	098-5	057-5	065-6
P 024	P 130	P 059	P 248	P 165	P 120	P 077	P 085
原味奶茶	冰露棕	泥黄褐	圣马力诺红	法国红	醇香太妃糖	胭脂巧色	洛丽塔棕色
207-9	241-7	040-9	195-2	156-5	140-7	098-3	175-6
P 235	P 272	P 060	P 222	P 181	P 164	P 120	P 201
豆沙红贝壳	红糖可可豆	竹篮黄绿	日暮走廊	焦糖豆沙	玛瑙棕	台球桌	深红棕
193-9	063-2	055-3	197-2	063-4	262-9	186-9	071-7
P 220	P 083	P 075	P 224	P 083	P 294	P 213	P 092
秋季暮色	棕灰色	赭石灰	迷你棕	赤红色	辣豆棕	幻想烟火	醉人西西里
075-5	069-7	045-8	115-7	038-8	021-1	222-7	210-4
P 096	P 090	P 065	P 138	P 058	P 040	P 251	P 238
摩登葡醉	鬃毛棕	土色	小荧光巧色	泥土芬芳	雾棕巧克力	熟豆沙	暗紫红连衣裙
110-9	093-9	023-3	186-3	067-3	248-6	209-9	221-9
P 133	P 115	P 042	P 213	P 087	P 279	P 237	P 250
哑光土黄色	麦旋风棕	坛子里的泡菜	棕毛色	萌橘棕	可乐冰沙	迷情机车	桦茶色
212-5	197-6	090-5	054-8	119-3	208-7	196-5	039-6
P 241	P 224	P 112	P 074	P 142	P 236	P 223	P 059
时尚琥珀金	流夕棕	栗皮茶	洛丽亚棕	西班牙女郎	土棕外套	希纳兹红	收音机棕
196-4	103-8	070-3	070-4	168-8	088-8	154-5	002-7
P 223	P 125	P 091	P 091	P 193	P 109	P 178	P 021
雨后秋草地	信号褐	咖喱色	星光芭比棕	法式热红酒	郎韵棕	雾幻迷棕	糖炒栗子
175-7	173-7	164-9	106-8	094-2	165-9	242-4	093-7
P 201	P 198	P 189	P 128	P 116	P 190	P 273	P 115
亮皮革棕	寂寞清秋	草原风暴	晶透棕	冰点甜蜜奶	沙棕色	羚羊黄棕	红檀木
057-4	261-7	166-8	158-4	133-7	021-9	063-5	048-7
P 077	P 293	P 191	P 183	P 156	P 040	P 083	P 068
红豆灰	冷灰棕	柠檬山丘	秋叶棕	红岸迷棕	阿格斯棕	摩卡可可	褐色老爷车
181-6	017-4	182-6	260-8	065-5	140-8	211-6	153-5
P 207	P 036	P 208	P 292	P 085	P 164	P 240	P 177
晶莹杏仁	麋鹿先生	棕铜色	胭脂棕	瓦尔登湖	灰棕秀发	软糖棕色	胡桃棕
152-7	072-9	058-2	072-8	073-4	158-6	004-6	029-4
P 176	P 093	P 078	P 094	P 023	P 183	P 072	P 048
亚麻灰	黄苦色	胡桃色	纸醉金迷	元气少女棕	玫瑰灰	深邃城市	树皮棕
055-6	082-7	003-9	089-7	131-8	092-7	232-4	141-2
P 075	P 103	P 022	P 110	P 154	P 114	P 262	P 165
风月棕	丹麦酥棕	鹧鸪色	金鲷鱼烧	红豆派	松树皮	极光棕	奶茶栗棕
219-7	097-9	031-3	178-8	094-1	050-9	249-5	029-6
P 248	P 119	P 051	P 204	P 116	P 070	P 280	P 048
风卷沙丘	冰花咖色	热可可	花心棕	红桃木	最爱奥利奥	山茶褐	红豆沙
076-8	226-8	100-2	211-4	058-5	095-6	125-8	043-8
P 097	P 256	P 122	P 240	P 078	P 117	P 148	P 063

其他色系

庭院深深	田园橡树棕	美式不加糖	夏日黑棕	丝絮黑	洁白图画纸	盐岩芝士	芦花映白
080-8	101-3	151-4	077-9	176-2	177-6	080-1	176-3
P 101	P 123	P 175	P 098	P 202	P 203	P 101	P 202

香蕉巧克力	甘栗色	冬季的树	魔法亮黑	蜜糖醇棕	富士白	浅青灰	浅蓝星光
091-7	051-8	223-5	112-5	021-7	089-1	168-4	264-1
P 113	P 071	P 252	P 135	P 040	P 110	P 193	P 296

名人棕色	酒心糖	巴洛克棕	棕黑吉普车	鱼子酱棕	白色羽毛	百合白	牛奶天空
076-3	132-4	063-6	186-5	252-3	199-2	246-1	119-8
P 097	P 155	P 083	P 213	P 284	P 227	P 277	P 142

梦幻迷褐	拿铁咖啡	优格巧克力	栗色马	深褐棕色	丝絮纯白	银白	白雪皑皑
078-4	200-6	261-5	188-4	021-4	165-1	114-7	084-1
P 099	P 228	P 293	P 215	P 040	P 190	P 137	P 105

晶眸咖啡棕	拿铁诱惑	浓郁可可	雾霭山麓	黑咖啡色	白葡萄酒	炫白珍珠	北极熊
197-3	208-6	178-7	098-6	048-9	015-7	147-1	107-1
P 224	P 236	P 204	P 068	P 068	P 034	P 171	P 129

甜甜圈棕	雾霭山麓	乌贼棕色	隐匿的绿	林地棕	西林雪山	圣光白	波斯菊奶黄
145-5	098-6	156-9	219-5	070-8	053-5	104-1	101-1
P 169	P 120	P 181	P 248	P 091	P 073	P 126	P 123

丝滑巧克力	高山雪豹	冰巧克力	棕褐色	巧克力棕	蜡白	清风拂面	白色茉莉
064-8	250-6	152-8	197-7	002-8	117-4	238-1	245-7
P 084	P 281	P 176	P 224	P 021	P 140	P 268	P 276

棒棒糖棕	水凝棕色	休闲下午茶	苏格兰高地	黎明前的黑暗	飞雪白	奶油灰白	叶子灰
083-7	119-4	177-9	145-6	213-7	069-1	068-1	164-1
P 104	P 142	P 203	P 169	P 242	P 090	P 088	P 189

鲜嫩的香菇	坚果巧克力	鸢茶色	伯恩维尔棕	紫葡萄	新鲜奶油	淡米色	暗恋独白
194-4	072-6	167-7	194-5	038-9	189-9	132-9	102-1
P 221	P 093	P 192	P 221	P 058	P 216	P 155	P 124

深棕绿	午后焦茶	蛾眉弯弯	公园的傍晚	苦巧克力色	白天鹅	米黄马卡龙	樱花瓣白
055-7	100-6	102-7	138-9	003-7	103-1	232-2	226-1
P 075	P 122	P 124	P 162	P 022	P 125	P 262	P 256

落基山脉	枯藤老树	泰响编钟	栗子棕	奥黛丽黑色	浅蓝白	牛奶布丁	细腻小麦粉
168-6	099-5	133-9	007-5	122-4	036-1	177-1	097-1
P 193	P 026	P 156	P 026	P 145	P 056	P 203	P 119

艾草团子	低调的自然	燕羽灰	桃花心木褐	深黑茶色	素白墙	白色地毯	白堇色
089-8	069-8	054-6	160-9	004-7	234-1	105-1	256-1
P 110	P 074	P 185	P 079	P 023	P 264	P 127	P 288

人鱼泪棕绿	暗海水绿	古铜色	沼泽褐	牛油果皮色	米白牡丹	法式白	心语灰
120-7	043-9	035-5	055-8	061-9	241-1	180-1	123-1
P 143	P 063	P 055	P 075	P 081	P 272	P 206	P 146

黑茶色	罗汉果色	黑土地棕	伦勃朗棕	紫砂壶	烟尘白	浅蟹灰	香槟果子露
056-6	155-7	244-3	029-8	056-9	171-1	167-2	255-1
P 076	P 180	P 275	P 048	P 076	P 196	P 192	P 287

暮鼓晨钟	深驼色	泥泞棕	傍晚的街道	麋鹿棕	雪山白	淡蓝马卡龙	可丽儿灰
231-6	019-8	252-9	181-8	165-7	006-1	226-2	127-1
P 261	P 038	P 284	P 207	P 190	P 025	P 256	P 150

313

瓷白色 183-3 P 209	柔静薄纱 225-8 P 255	绸缎银 194-6 P 221	幽幽薰草 169-5 P 194	黛西灰 252-5 P 284	灰粉玉兰花瓣 250-5 P 281	采尔马特银 097-2 P 119	浪漫情调 010-9 P 029
草木芳华 067-1 P 087	云灰 215-5 P 244	网纹甜瓜 130-1 P 153	嫣然一笑 242-5 P 273	清晨淡雾 054-1 P 074	紫灰蜻蜓 005-4 P 024	暖风灰 214-6 P 243	奶森绿 210-2 P 238
漆白 060-1 P 080	极地寒冰 181-4 P 207	冬日午后 135-3 P 158	香盈藕粉 010-8 P 029	奥克尼灰 201-9 P 229	幻漾灰 116-6 P 139	铃鹿灰 192-2 P 219	薄荷凤蓝色 095-4 P 117
微风记忆 135-1 P 158	雪融冰晶 125-9 P 148	奶油黄瓜 139-3 P 163	苏格兰雾蓝 092-4 P 114	白铁矿灰 027-1 P 046	水色天光 245-9 P 276	洛丽塔灰 195-8 P 222	云林烟雾 146-3 P 170
霜冻拂晓灰 263-1 P 295	融化的雪 093-1 P 115	富春纺 155-3 P 180	枫糖灰色 119-5 P 142	狼毛灰 019-1 P 038	爱丝灰 149-4 P 173	经典水灰 141-6 P 165	甜心灰 252-7 P 284
浅灰绿 049-7 P 069	在水一方 147-2 P 171	银河灰 045-6 P 065	白金银灰 029-1 P 048	晨雾色 021-8 P 040	西湖薄墨 148-4 P 172	盛夏繁星 142-2 P 166	初冬的湖泊 101-6 P 123
朱鹭白 150-1 P 174	幻影灰 257-1 P 289	浅棕布料 193-1 P 220	雪气色 051-1 P 071	冰川灰 025-1 P 044	浅浅涟漪 237-9 P 267	树斑灰 059-2 P 079	冰露灰 240-2 P 271
冬日童话 106-1 P 128	石膏岩 252-1 P 284	陶器亮灰 257-2 P 289	遗失的贵族 215-8 P 244	桦木紫灰 256-7 P 288	千里烟波 246-5 P 277	朝暮夏烟灰 192-1 P 219	灰纽扣 171-8 P 196
夏日荧光灰 193-7 P 220	浅莲灰 050-1 P 070	瓷白灰 058-6 P 078	欧美灰 254-3 P 286	简约记忆 146-4 P 170	浅灰马卡龙 259-1 P 291	柔蓝灰 254-9 P 286	优质灰 196-7 P 223
清浅灰 076-1 P 097	淡蓝灰 247-9 P 278	明斯克灰 128-1 P 151	银灰窗帘 106-2 P 128	天云灰 191-3 P 218	阳光下的海盐 041-2 P 061	湖水蓝 147-4 P 171	炊烟灰 049-8 P 069
烟白色 003-1 P 022	雪花膏 014-7 P 033	一池少女心 069-6 P 090	虾灰 165-2 P 190	真丝灰白 140-9 P 164	珠光宝烟灰 161-4 P 186	雾凇的光 235-7 P 265	灰蓝银镜 253-3 P 285
蝴蝶兰 002-1 P 021	藤雾灰 246-2 P 277	轻烟袅袅 253-2 P 285	白梅鼠 077-1 P 098	浅米绿色 206-1 P 234	太虚幻境 263-7 P 288	浅灰梦颜 256-8 P 288	乌云灰 036-3 P 056
丝絮银 200-5 P 228	时尚奶奶灰 199-3 P 227	阿玛菲白 102-2 P 124	迷雾女神 130-8 P 153	雪环灰 088-6 P 109	悠然时光 194-7 P 221	高级灰 067-5 P 087	天鹅绒灰 144-4 P 168
素雅白 059-1 P 079	初夏月白 233-8 P 263	白沙灰 177-7 P 203	晨间薄雾 105-2 P 127	极地雪橇 261-1 P 293	时尚果冻灰 092-3 P 114	绛石粉 005-3 P 024	百合花苞 209-1 P 237
暗处的白墙 005-7 P 024	淡紫玫瑰香水 262-1 P 294	浓密奶灰 095-1 P 117	灰色花边 107-2 P 129	粉衣素裹 168-9 P 193	大理石灰 255-9 P 287	朦胧裸粉 198-6 P 226	布莱垦浅紫棕 180-9 P 206

枯草绿 065-3 P 085	枯草地 088-9 P 109	云岭深处 246-8 P 277	牛仔蓝灰 233-4 P 263	单调的下午 249-6 P 280	草原猎手 154-1 P 178	象灰色 252-2 P 284	黑巧克力色 003-5 P 022
花椰菜浓汤 099-2 P 121	绅士大衣 102-3 P 124	深山的雨季 243-7 P 274	水蓝绿 084-4 P 105	土灰色 029-9 P 048	湿润的土壤 096-6 P 118	乡间漫步 085-5 P 106	杏仁太妃糖 248-5 P 279
墨灰色 027-7 P 046	优格灰色 263-6 P 295	办公室的印象 192-5 P 219	浅褐珊瑚 004-9 P 023	大漠里的胡杨树 197-9 P 224	水泥灰 027-6 P 046	枯茶梗 059-5 P 079	古巷青石 261-2 P 293
小荧光灰 140-4 P 164	故路尘封 173-6 P 198	银烛台 262-2 P 294	企鹅灰 261-8 P 293	枯萎的竹叶 089-4 P 110	混血青灰 253-4 P 285	空五倍子色 247-5 P 278	未来科技 192-9 P 219
岩石灰 051-2 P 071	雾霾色 050-2 P 070	紫灰睡莲 191-5 P 218	矿石场 105-3 P 127	鼹鼠灰 194-1 P 218	乌衣巷 253-9 P 285	落叶山路 100-7 P 122	回家的小路 100-8 P 122
唐纳滋灰 193-2 P 220	阿拉丁神灯 149-2 P 173	月光下的银草 248-1 P 200	雁南飞 180-3 P 206	梅子棕 062-7 P 082	沙漠泉底 146-5 P 170	风雨交加 191-8 P 218	一夜灰 124-6 P 147
浅卡其灰 145-2 P 169	布灰色 059-4 P 079	寒江冷月 174-6 P 198	夏日思语 086-7 P 107	璀璨灰 167-5 P 192	达科塔灰 199-4 P 227	石板灰 028-7 P 047	侏罗纪化石 144-2 P 168
青木亚麻灰 017-1 P 036	古镇青石 105-4 P 127	小夜曲 259-2 P 291	绿黄灰 128-8 P 151	蓝烟灰 013-5 P 032	暗灰之梦 160-6 P 185	食梦貘之旅 248-9 P 279	深秋的湖水 194-2 P 221
牡蛎灰 029-2 P 048	黄土沙 095-3 P 117	幻镜灰 191-6 P 218	金属浅棕 196-2 P 223	缪斯女神灰 195-9 P 222	蓝霾灰 059-3 P 079	乌云笼罩 167-3 P 192	丛林的傍晚 080-4 P 101
鹅卵石灰 042-2 P 062	庚斯博罗灰 093-2 P 115	月石灰 241-6 P 272	半音阶灰 259-6 P 291	水中的石头 144-3 P 168	混血棕绿 230-7 P 260	秃鹰灰 259-9 P 291	蓝色的森林之夜 139-7 P 163
暮秋时节 062-5 P 082	藕花才渡 252-4 P 284	梦魇印象 207-5 P 235	薄藤色 173-9 P 198	阵雨欲来 237-5 P 267	墙灰色 108-9 P 130	中灰色 092-2 P 114	青砖瓦片 022-4 P 041
优雅紫灰 107-3 P 129	石壁灰 108-3 P 130	珍珠灰 023-5 P 042	明月花影灰 073-7 P 094	迷失天空 192-6 P 219	紫苑色 082-4 P 104	烟斗灰 180-6 P 206	无星黑夜 062-9 P 083
氤氲天空 191-4 P 218	船缆灰 150-8 P 174	卵石灰 177-8 P 203	水泥森林 261-9 P 293	商务空间 153-6 P 177	工业浅灰 051-3 P 071	抽象艺术的灰 076-2 P 097	工业灰 058-8 P 078
灰色星期五 249-9 P 280	漂白橡木 152-4 P 176	都市密码 106-3 P 128	绅士风度灰 128-9 P 151	幽蓝静海 147-5 P 171	烈日下的仙人掌 052-7 P 072	奶油灰蓝 130-7 P 153	粘板岩青 103-5 P 125
朗姆灰 184-7 P 210	雾霾灰 058-7 P 078	蓝灰缎带 065-2 P 085	朦胧傍晚 239-7 P 270	蓝灰色的窗框 246-7 P 277	灯芯草 107-7 P 129	秋刀鱼 229-9 P 259	木炭灰 028-6 P 047

315

斑马森林	黑暗青柠鸡尾酒	奇异森林	幽灵石	午夜游行	石墨黑	黑色猫咪	古铜黑
248-3	053-6	239-9	215-9	078-9	135-6	180-7	156-7
P 279	P 073	P 270	P 244	P 099	P 158	P 206	P 181

黑橡子	酱棕色	黑曜石	蕾丝黑	蝙蝠黑	荧星黑灰	缪斯女神黑	黑天鹅之舞
229-6	108-8	171-7	260-6	212-8	133-3	181-3	176-1
P 259	P 130	P 196	P 292	P 241	P 156	P 207	P 202

铁灰色	元青色	黑色皮革	巴洛克黑	黑色燕尾服	黑色太阳镜	麦旋风黑	黑褐色
228-9	117-8	082-9	256-9	084-9	140-3	182-3	155-8
P 258	P 140	P 103	P 288	P 105	P 164	P 208	P 180

非洲大象	橄榄树黑	夜行者	黛青瓦片	燕尾蝶黑	美洲豹黑	石器时代	唐纳滋黑
095-5	185-5	058-9	206-3	207-6	141-8	097-8	192-8
P 117	P 212	P 078	P 234	P 235	P 165	P 119	P 219

安卡银粉灰	苔原地带	沥青黑	浓黑色	霭色	珠光宝石黑	夜之溟	夏日荧光黑
212-7	180-4	012-7	090-7	086-9	142-7	030-9	194-8
P 241	P 206	P 031	P 112	P 107	P 166	P 050	P 221

悠久年代	松露黑	黑加仑冰沙	深夜黑	黑甲虫	暗蓝黑	坚硬黑	黑色风暴
240-6	264-8	170-6	027-9	092-1	246-9	036-9	194-9
P 271	P 296	P 195	P 046	P 114	P 277	P 056	P 221

芭比棕	黄铜黑	倒影黑	昨夜星辰	苦涩黑咖啡	黯梦黑	深夏之夜	金属漆黑色
044-9	042-9	157-6	200-9	100-9	154-6	242-6	199-4
P 064	P 062	P 182	P 228	P 122	P 178	P 273	P 227

油烟墨	深棕黑	幽绿深林	瓷釉黑	星空暗黑	焦糖黑	机敏黑豹	幻镜黑
130-9	059-6	083-8	185-4	104-9	153-8	067-9	202-3
P 153	P 079	P 104	P 212	P 126	P 177	P 087	P 230

乡村旋律	宇宙秀场	咖啡豆	竹炭黑	亮黑色	橄榄黑	光影黑	黑色披风
071-8	240-4	109-7	055-9	108-4	129-6	035-9	208-5
P 092	P 271	P 132	P 075	P 130	P 152	P 055	P 236

胡桃木棕	檀木黑	夜色	漆黑	暮黑色	草原之夜	乌黑秀发	烟岚黑
005-8	196-9	259-8	022-8	252-5	098-7	066-9	218-6
P 024	P 223	P 291	P 041	P 284	P 120	P 086	P 247

核桃魔方	哈瓦那棕黑	水墨黑灰	魅影黑	星灿黑色	芭蕾舞者黑	漆黑夜晚	凌晨夜色
192-4	195-7	120-9	049-9	110-6	249-4	065-9	218-4
P 219	P 222	P 143	P 069	P 133	P 280	P 085	P 247

卡布奇诺棕	涅色	深牛仔裤蓝	皂色	水光黑	能量黑	维也纳黑	墨镜黑
009-6	069-9	047-9	008-8	111-6	240-9	064-9	217-7
P 028	P 090	P 067	P 027	P 134	P 084	P 084	P 246

深空灰	咖啡棕	星空深蓝	武道黑	棕黑	花影透黑	炭黑色	灯草灰
191-9	031-9	079-9	017-2	119-6	211-7	051-4	214-8
P 218	P 051	P 100	P 036	P 142	P 240	P 071	P 243

玄武岩	大萝黑黑	森林女神	丝绸黑	茶籽黑	夜幕降临	深邃黑	星云黑
181-5	258-6	247-4	001-8	178-9	219-6	045-9	205-2
P 207	P 290	P 278	P 020	P 204	P 248	P 065	P 233

长夜无眠	黑色墨水	黑云母	丝绒黑	城市夜空	橡胶黑	黑色小礼服	泼墨
085-6	243-9	144-1	011-4	174-4	009-9	076-4	220-5
P 106	P 274	P 168	P 030	P 200	P 028	P 097	P 249

深棕眼影	黑乌色	水凝黑色	蓝黑色	暗夜骑士	星空黑	晶粹黑	圣托里尼黑砾滩
216-7	150-2	222-4	088-1	253-8	198-1	221-8	102-8
P 245	P 174	P 251	P 109	P 285	P 226	P 250	P 124

墨鱼意面	路灯的影子	玻璃球黑	乌木黑	钢琴黑	漆黑的深夜	玄青	
201-8	261-3	228-8	251-6	071-9	073-5	057-9	
P 229	P 293	P 258	P 282	P 092	P 094	P 077	

润滑牛奶				
037-4	115-9	146-1	182-8	184-3
P 057	P 138	P 170	P 208	P 210

主题意象索引

本索引将书中收录的264个主题按照传达的意象分为17个配色系列，方便读者从配色主题角度查询需要的内容。

01 优雅、细腻的配色系列

热情的沙漠	020	/P 039
山涧流水	021	/P 040
慵懒午后	096	/P 118
浓郁香水	098	/P 120
香氛小物	099	/P 121
妆台一角	100	/P 122
香薰恋人	101	/P 123
少女的甜蜜	109	/P 132
银色最爱	149	/P 173
花季少女	150	/P 174
雨露蔷薇	179	/P 205
紫水晶	189	/P 216
封面女郎	243	/P 274
浪漫夫妻	258	/P 290
优雅女性	262	/P 294

02 清新、可爱的配色系列

云之国	015	/P 034
红粉佳人	118	/P 141
朦胧少女风	177	/P 203
水天相接	225	/P 255
塞北的雪	226	/P 256
落花时节	237	/P 267
可爱宝贝	256	/P 288

03 自然、平静的配色系列

轻柔的海风	017	/P 036
原野青青	024	/P 043
静谧花语	030	/P 050
茁壮成长	036	/P 056
麦田的守望	037	/P 057
风吹麦浪	038	/P 058
高粱熟了	039	/P 059
冰清雪域	042	/P 062
奶油果霜	043	/P 063
简食	046	/P 066
落叶飘扬	048	/P 068
花园深处	049	/P 069
秋日白桦	051	/P 071
含苞待放	052	/P 072
清晨小物	054	/P 074
红榴似火	056	/P 076
橙心蜜意	058	/P 078
火红樱桃	059	/P 079
浓郁香料	063	/P 083
慵懒小猫	069	/P 090
林间萌物	070	/P 091
扑花蝴蝶	075	/P 096
蝶恋花	077	/P 098
机灵小鸟	080	/P 101
小聚时光	090	/P 112
午后小憩	120	/P 143
红酒与意面	131	/P 154
高处的远望	148	/P 172
法国花园	155	/P 180
漫步布拉格	158	/P 183
亮缎薄纱	193	/P 220
松原雪景	224	/P 254
一纸书信	235	/P 265
屋顶瑜伽	241	/P 272
曼妙身姿	242	/P 273
精致白领	254	/P 286

04 生动、活泼的配色系列

雪山下的湖泊	003	/P 022
花样旅途	034	/P 054
多肉家族	040	/P 060
沙漠之花	041	/P 061
打翻的菜篮	044	/P 064
夏日番茄	047	/P 067
天然果汁	060	/P 080
阳光果橙	061	/P 081
火烈鸟	081	/P 102
蓝带翠鸟	082	/P 103
海岛红蟹	085	/P 106
深海水母	087	/P 108
盘中小物	091	/P 113
彩虹色的梦	113	/P 136
夏日活力	174	/P 200
秦可卿春困	232	/P 262
挥汗如雨	239	/P 270
活跃的课堂	247	/P 278
文艺青年	255	/P 287
活泼儿童房	257	/P 289